吴冠中

艺术研究丛书

刘巨德　　主编

VIII

吴冠中画论研究

赵禹冰 ◦ 著

湖南美术出版社

全国百佳图书出版单位

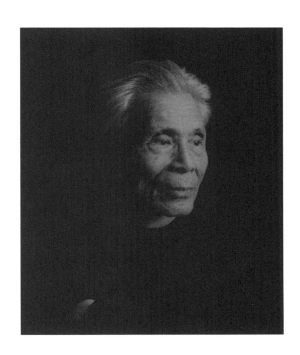

1919—2010

目录
Contents

总

序

人民艺术家

——"形式美"生命的诗人吴冠中

艺术大师是个谜，很少有人能明白，他们一半活在天上，一半活在人间。他们有忘我的超越世尘的秉性，他们有美好的情感和创造美好情感的才能，他们还有人性以及与天理冥合的神性。他们不同凡人，世上罕见。

他们是社会人，更是自然人，与天地同悲、同乐，他们的艺术永生。他们是人类的奇迹，也为人类创造了奇迹。

他们是社会奇缺的阳光和空气，是改变人们认识世界的人，他们是各民族文化，乃至世界文化的重要组成部分。人类历史上诞生又失去了一个又一个这样的人，后人深深地怀念他们……

2010 年 6 月 25 日，我们失去了一位人民艺术家——吴冠中先生，之后，清华大学特别成立了"吴冠中艺术研究中心"，广招博士后，展开了对吴冠中艺术的整理与研究，同行专家、收藏家、老师、学生纷纷给予支持，清华大学吴冠中艺术研究中心在此表示深深的谢意。

吴冠中先生的一生，是信仰"美"的一生，为炼悟美、创造美而苦行，美神召唤着他，使他走向了无人涉足的境地。他以诗人的情怀、"形式美"的眼光，观察、思考、想象着一切。他常常为"美"不安分，他像美神留给人间的一团火，

闪电般明亮，照亮了故乡，燃烧了自己。

中国的艺术事业之所以能豪迈地屹立于世界，就是因为培育了一位又一位像吴冠中先生这样的艺术家。从吴冠中先生的艺术人生我们可以看到，他是中国近现代美术史上以"美育"为己任，关心祖国命运和民族文化兴盛的人。他说："一个美盲的民族，也许能成为制造大国，但绝对成不了世界创造的大国。"他对中国美盲多于文盲而痛惜。他为了"美"，以苦难为粮食，是一位真正为"美"而殉道的艺术家，美术界称他为艺术的"苦行僧"。

他一生历经坎坷，受过中国新文化运动以来种种社会变革和运动的洗礼，感受过祖国的苦难和新生，饱尝过中国艺术家游历西洋取经的苦衷，经历过种种"运动"及"文化大革命"岁月的波折，也赶上了改革开放后中国走向世界的崛起。

他内心伤痕累累，悲欣交集，但他的灵魂始终安放在美的世界中，"美"给他乐观、无畏、智慧和极高的境界，他是幸运的，他也是幸福的。他是中国当代少有的能为广大人民热爱和理解的艺术家，也是备受中国乃至世界尊敬、推崇的艺术家。

他以中国文化的深邃、博大和包容，撷东采西，大胆探索，艰苦实践，边画边写，创作了大量丰富感人的作品，从而形成了绘画"形式美"的理论和体系。

从他大量优秀的散文、画论，以及20世纪70年代的油画写生中，可以清楚地看到，"形式美"早已成为他内在直觉本能的、深层的敏感"心镜"。尤其是70岁后，他的"形式美"的心灵活动更加自由、狂放。中国的改革开放"解放"了他，他创作了《松魂》《狮子林》《小鸟天堂》等一大批非凡的水墨画作品，这些作品植根于传统文化精神，是跨文化的中西艺术高峰，为中国绘画开辟了现代艺术的新航道，对中国当代美术影响深远。

2003年，吴冠中的绘画作品载入了美国大学教科书《世界艺术史》，他的艺术成为世界文化的一页，法国文化部授予他法国文艺最高勋位。1992年，大英博物馆打破了只展出古代文物的惯例，首次为在世画家吴冠中举办了"吴冠中——二十世纪的中国画家"展，其中作品《小鸟天堂》被大英博物馆收藏，他成为中国传统文化面向世界、面向当代的艺术先锋，为推进中国现代绘画的进程，做出

了不同寻常的贡献。

目前，清华大学美术学院十位博士后怀着对艺术的敬畏、对吴冠中先生的敬仰、对祖国艺术事业的担当，克服种种困难，为艺术理想从四面八方赶来，相聚清华大学，分别与六位教授合作，埋头从事吴冠中艺术与艺术思想的研究。经过各自多方面的努力，现在成果已逐渐显现，令学界欣慰。

但是，让研究还原历史，还原吴冠中先生的一生是困难的，超越地研究他更是困难的。对吴冠中先生艺术的研究，实际是对艺术大师和艺术生命及他所处的时代进行认识体验的过程，也是相互映照的过程，其间必有研究者的投影和时代的投影。

纵观不同研究者的研究报告，各自有不同的方向、思路、美学背景和研究方法，也有相异的学术范畴与文化比较……他们共同考察了吴冠中艺术与艺术思想的根脉和成长背景，透视了吴先生的艺术情怀与中国文化及民族命运的关系，阐释了他跨文化原创艺术的内在本质和缘由，解析了他的画论、画作与自然、生活、文化、故乡的诸多关系……从中可以看到大师的足迹，其非凡的艺术成就绝非偶然。

回想 20 世纪 60 年代前后，艺术表现工农兵的红色时代，题材内容决定一切的创作年月，吴冠中先生提出"形式是内容，内容也是形式"，引起了当时美术界热烈争议和批评。改革开放时期，他又说"笔墨等于零"，同样引起了美术界阵阵波澜，至今未平。

吴冠中直言快语、思维敏捷，话语常常在美术界如霹雳般震人心魂。人们以为他是一位艺术的猛士，其实他是一位虔诚的艺术仆人、美神的产儿、"形式美"生命的诗人。他说"笔墨等于零"，乍听好像是反叛古人和传统，其实他的生命全然是中国传统文化之骨血。他说："感觉自己离古人更近，离现在世人很远。"他读《石涛画语录》，激动得彻夜难眠，称石涛为"中国现代绘画之父"。这种心境和感受，证明他与古代伟大的艺术家貌异心同。

他视"美"为至高无上之概念，在他心里，"美"不等于漂亮，"美"无处不在，"美"涵盖一切，"美"贯通一切，"美"超越一切，"形式美""抽象美"近乎他艺道的代名词。但"美"很难言说，"美"不可能直接接近，这成为研究

吴冠中艺术时的恢弘而深邃的命题。他常讲"象大于形"，"绘画不讲形式不务正业"，"美术实为美之术，不是画术"。他的创作不以绘画题材论高下，不以艺术种类立门户，不以中西文化异同划界线，一切无分别，内容与形式也无分别，这让美术界不少同仁至今疑问重重。

其实吴冠中先生一生从"形式美"的魔镜里看世界，"看山不是山，看山又是山"，万物齐同，千差万别一气变通。"形式"为"无"，"内容"为"有"，有无相生，一切从有限走向无限。

"形式美"在他看来绝不是绘画的肤浅的外表，而是其一生对艺术最深情的奉献，包含着他把遥遥相距的事物诗化为一体的美好情感和才能。他说"形式美"对各类造型艺术，无论是写实的，还是浪漫的，无论采用工笔还是写意，都会起重大作用。"美"诞生于生命，诞生于生长，诞生于运动，诞生于发展。"形式美"常常使吴冠中先生的情感和内在直觉更活跃、更兴奋、更准确地、丝丝入扣地节节生发，一切如焰就上，如水就下，自然而然走进新奇，走进陌生，走进光明，走进无人涉足的无垠世界。

他的作品告诉我们，"形式美"不是理性的预设或谋划，而是由心灵体验到的某种情感的引力和道法的魔力所驾驭的、自发的、有节律的空间运动。"形式美"不只是我们能看见的形色线、点线面的抽象关系，它同时还指向我们看不见却能感应到的画家情感、艺道修为、心灵节律，以及手感的节奏、韵律和动力。它与艺术家的心、手、眼、身体及其他部位、灵魂的综合反应相关，来自人性和天理自然合一的想象最深处，需要我们用生命去体验。没有体验而开展研究，自然难以进入他的内心去解读，何况艺术的内心体验有时难以言表，这是研究中具体的、看不见的难题。

吴冠中先生说："情感很重要，有什么样的情感就有什么样的审美。"由于每个人的天性不同、性情不同、感受不同，自然心灵的节律也不同，认识也不同，即使面对同一景象，反应也各异。吴冠中先生的作品《松魂》《汉柏》《狮子林》《小鸟天堂》等，都是他赤膊捧着装满墨汁的喷灌笔（自己发明的笔），站于铺在地上的丈二尺幅上，舞蹈般地一层层挥洒流滴彩墨形成，是非目视而神遇的杰作。

他觉得用毛笔去画跟不上他的心跳，他作画习惯用诗性的"形式美"去表现生命节律的绵延和舞蹈。他说中国传统绘画最宝贵的是"韵"，"气韵"成为他"形式美"的自律自动的内在力。其中万物都变形了、膨胀了、幻化了，吴先生内心也充满抽象之道的喜乐和快感。

"形式美"本质上是抽象的，似什么，不似什么，似又不似什么，总是浑然一体，蕴含着艺术家对空间抽象的直觉领悟，它是人类认识自然、生命的另一条路，它是人性走进自然深处，想象和创造出的与自然平行的另一个自然。

2015年6月27日，在北京798艺术区有一场"生命的风景——吴冠中先生的艺术生涯"学术研讨会，会上有一位博士提出："吴冠中讲艺术的形式美，对社会有什么意义？"他的问题代表了很多人的疑问。

应该说艺术的意义是多元的，翻开世界艺术史，你会发现艺术史既是一部图像的社会史，也是一部认识世界的视觉方式史，更是一部人性通向天理的美学史，还是一部人类生活与创造的文化史、文化交融的信息史、人类艺术天才个性灵魂的生命史、艺术想象的创造史……无论从哪个角度看，对社会都有意义。

吴冠中先生视"美"为人类最神圣的殿堂，常常为社会上"美盲多于文盲"而悲哀，这是他关心民族命运的情怀。"美"通于"真"，达于"善"，没有"美"的人类必将是没有精神家园的人类。所以，讲究"形式美"从某种角度而言，有着看不见的悠远而深邃的超功利的社会意义。

回看2014年2月俄罗斯索契冬奥会的开幕式，我们看到艺术家马列维奇、康定斯基、夏加尔的艺术作品被放大成大型的活动性装置艺术，作为他们国家面向世界的文化形象，展示于世界文化舞台上。而我们熟悉的艺术大师列宾、苏里科夫等人的作品全然没出现，为什么？因为马列维奇、康定斯基、夏加尔更让俄罗斯人骄傲，因为马列维奇、康定斯基、夏加尔为世界艺术开创了认识世界的新方式、新视野、新审美，他们为苏联乃至全世界的人民如何观察认识世界打开了另一扇门，应该说他们创作艺术的社会意义全然不同于列宾、苏里科夫。

艺术的社会意义是多元的，艺术与政治、艺术与宗教、艺术与科学、艺术与生活、艺术与生命、艺术与自然、艺术与本体等都会产生不同的社会意义。吴冠

中先生的艺术有大量关于艺术与生命、自然、本体的思考。美国《世界艺术史》教科书中说："吴冠中作为中国绘画的先锋出现在20世纪80年代。结合了他的中国背景和在法国的艺术学习，吴冠中发展出一种半抽象的艺术风格去描绘中国的山水。""作品在悠久的中国山水画传统中占有一席之地，如石涛大师一般。""中国艺术家仍在追求精神上与自然融合，将他们的艺术作为一种手段去领悟人生和世界。"吴冠中先生在世界艺术史中是一位有创造性的艺术家，他的艺术"形式美"是人性走进自然，与自己照面的路，眼前的万物都能引领他回归自然，让一切进入更高的生命形式，人性与天道冥合。

人们今天使用"形式美"这个词时带有贬抑之意，可能是因为中国确实缺乏现代艺术教育。实际上，"形式美"是老一辈艺术家的现代艺术理想与祖国艺术命运相关的现代认知方式，也是传统艺术与西方现代艺术在艺术家心中融会贯通的结果。"形式美"并不是可见的图式或构成点、线、面的外表，更非主观所为的捏造。我们应该认真研究中国美术界出现的非主流的"形式美"艺术，恢复老一辈艺术家有关"形式美"的内在本性和活力的认知。

"形式美"蕴藏着取之不尽的活力，本质上是人性深处抽象直觉及智慧的活力。"形式美"的抽象世界里和人性的灵觉里充满空间的错觉和幻觉，扬弃了现实物质化的反映意识和司空见惯的表象，客观物象界限模糊或消失，诗性的情致、抽象的喜悦引发心灵飞入似花非花、似鸟非鸟、似人非人的太虚幻境中。

应该说"形式美"是人性与自然冥合的美神的召唤，诞生于抽象直觉本能的幻想世界，诞生于诗意的隐喻世界，诞生于艺术家的法度、风骨、境界，随每位艺术家内在精神的不同而不同。吴冠中先生是一位伟大的"形式美"生命的诗人、舞者，他的艺术实践证明了抽象的直觉是艺术智慧的源泉，"形式美"的生命植根于艺术无国界的视野和中国传统绘画"写意"的精髓中。

我们应该认真地研究吴冠中等老一辈艺术家留下的有关绘画"形式美"的思想体系，这是中国美术史上与现实主义相对的一座浪漫主义的大山，背后有着无数老一辈艺术家的灵魂和夙愿，他们前仆后继，共同为继承传统、边"传"边"统"、拓展传统、走向现代增加了新的答案。这是中国文化史乃至世界文化史的一页，

虽不是最终答案，但它庄严地与现实主义分别位于两极生长着，如同浪漫主义诗人李白与现实主义诗人杜甫一样各美其美，它们代表着东方文化两个璀璨的星座，引导我们走向未知，走向深邃无垠的宇宙，走向人性与自然和谐的最深处。

刘巨德

2016 年 3 月 30 日于清华大学吴冠中艺术研究中心

序　言

近日我在清华荷塘边散步，偶遇吴冠中先生题写的"绿园"石碑，落款的日期，恰好是我来清华大学美术学院工作的 2001 年。其时，中央工艺美术学院已与清华大学合并，大一年级课程都安排在清华校区，我在大一年级工作组工作，所以大部分时间都在清华园。记得那一年，凤凰卫视在清华大学主楼前组织了一次露天讲座。当天，我远远望见一位头发花白、精神矍铄的长者，操着一口抑扬顿挫的略带南方口音的普通话，站在立式讲台前忘我地讲演。此人正是大名鼎鼎的吴冠中先生。那天讲了哪些内容，我一点都记不起来了，看到"绿园"二字，脑海中才猛然浮现这样一幅画面。

　　从 2001 年算起，我来这所学院已经 18 年了，工作越来越忙，事情越来越多，如果不查微信、微博，有时连头一年做了哪些事情都记不清了。然而，这所学院的精神和传统，却在时光的流逝中，通过某些特殊的机缘逐渐显现，使我这个外来者也逐渐产生了情感认同。2007 年我从瑞士访学归国，参与了一些工艺美术展览的组织策划工作，又在《装饰》编辑部工作了四年，这使我有机会结识其他系的同事，也有缘领略了不少学院老先生的风采。特别是 2015 年开始的非遗研培（中国非物质文化遗产传承人群研修培训计划）工作，使我深入地接触不同专业的老师，对工艺美术和艺术设计方面的教学有了更直观的认识。

不记得从哪一天开始，刘巨德先生不知从何处听说了我这个做美学的年轻人，主动与我交流，给我鼓励、提携，使我有机缘与他所传承的学院精神产生共鸣。刘巨德和钟蜀珩夫妇的研究生导师，分别是庞薰琹和吴冠中先生。透过刘先生的言传身教，我望见了庞先生高远的理想。一次请刘先生办讲座，他一上台便动情地回顾庞薰琹创办中央工艺美院的往事，我听得泪流满面，不能自已。高台多悲风，庞先生未竟的理想在我的血液中燃烧，将我拉入历史的悲情之中。去刘先生、钟先生工作室看画，听他们追忆吴冠中教学、生活的琐事，往事并不如烟，闻之令人振奋，产生无限神往。

　　刘先生对吴冠中身后事关切至深，主要是因为他们有共同的理想，都是为了艺术的真理茕茕孑立、上下求索。刘先生忙于创作，却对清华大学吴冠中艺术研究中心的事情十分上心。中心成立后，一个重要的工作是招募博士后开展吴冠中艺术研究。2014年秋，经清华大学人文学院王中忱教授推荐，毕业于东北师范大学的赵禹冰博士找到我，想做我的博士后，来清华研究文艺理论。刘巨德先生恰好也在问我是否愿意为中心带博士后，三方一拍即合，皆大欢喜。2015年1月，赵禹冰通过了清华大学博士后进站考核，于4月17日正式进入吴冠中艺术研究中心工作。

　　赵禹冰是汉语言文学专业文艺美学方向的毕业生，她的博士论文考察的是新时期美学译文中的现代性概念，恰好与吴冠中艺术研究涉及的现代性问题相契合，只是需完成从文学到美术、从文学理论到美术理论的跨越。进站后，赵禹冰以高度的热情融入各类展览和学术活动，在参与非遗研培工作的过程中，不仅对各门传统工艺有了深入了解，还全程旁听了美院教师开设的美术和设计实践课程。她尤其喜欢金纳老师的工笔花鸟课，买了一堆材料工具开始认认真真地习画。与此同时，她开始研读吴冠中的各类作品，并逐渐将注意力收拢到吴冠中画论研究方面。

　　美术史的研究对象包括作品和文献两个部分。艺术家留下的与创作相关的文字，如画论、书论等，对于理解作品的创作动机和思想内涵具有重要的参考价值。吴冠中不仅是一位高产的画家，而且是一位文笔老辣的散文家。他一生留下了200余万的文字，包括书信、笔记、随笔、评论文章、回忆录、口述、访谈等，多数在生前发表或结集出版。吴冠中陆陆续续在不同出版社出过60多种文集。集中收录吴冠中文字的汇编本，依次为文汇出版社1998年出版的《吴冠中文集》三卷本、湖南美术出版社2007年出版的《吴冠中全集》九卷本、团结出版社2008年出版的《吴

冠中文丛》七卷本。

所有这些出版物都在赵禹冰的搜寻和阅读范围之内。2016 年 5 月博士后中期检查时，她已将 200 余万字的文本汇集到一起，对照吴冠中生平创作，进行了通读和校勘。赵禹冰受过中文系的专业训练，收集和整理文献对她来说驾轻就熟。关键的问题，在于如何结合 20 世纪中国美术史以及吴冠中的绘画创作来理解这些文献。中期检查的时候，她拿出了初步的成果。她列出了两部书稿的提纲，一部是《吴冠中画论辑要》，另外一部是《吴冠中画论研究》。前者是文献汇编，后者是研究专著；前者是后者的基础，或者也可以说，是后者的伴生产品。

吴冠中的文字著述虽然已经有了不少汇编本，但如何从画论角度对它们进行重新排列，涉及对吴冠中艺术观念和绘画创作方法的整体把握和综合评价。吴冠中艺术研究中心是探究此类问题的绝佳平台，在这个平台上，除了聚集了一批与吴冠中共事过或较早开始从事吴冠中研究的专家，还有一批应召而来的博士后，他们带来了不同的专业背景和研究视角，相聚在清华园，碰撞出思想的火花。正是在这样的学术交流环境中，赵禹冰走进了吴冠中的艺术世界，走进了 20 世纪波澜壮阔的中国美术发展史。

功夫不负有心人，2017 年 4 月 11 日，赵禹冰凭两部书稿顺利通过出站答辩，其出站成果经全体答辩委员投票表决，被评定为"优秀"。进站前，大学要求博士后辞掉原来的工作，赵禹冰没有丝毫犹豫，办好离校手续就来清华做全职研究。出站后，她被母校东北师范大学聘用，不久就晋升为副教授。赵禹冰是一个做事认真的人，很快就在新的工作岗位上忙碌起来。但是她没有忘记刘巨德先生的嘱托，没有辜负吴冠中艺术研究中心的厚望。在繁忙的工作之余，她继续修订和完善书稿，一有机会便回清华参加学术交流，报告她的工作进度。两年时间过去了，她的书稿终于修订完成并在吴冠中先生百年诞辰之际付梓。

在此期间，我曾两次撰写与吴冠中相关的文章，每次都用到她编辑的《吴冠中画论辑要》，并不时向她讨教吴冠中艺术思想的细节。这部 30 余万字的画论辑要，是赵禹冰从 200 余万字的吴冠中著述中精选出来的，结构合理，条目清晰，读起来十分方便，为我节省了不少核查资料的时间。我相信，它一定会成为吴冠中研究的重要工具书和参考书之一，同时也会给众多艺术爱好者带来阅读的快感。

对于她的那部《吴冠中画论研究》专著，赵禹冰总是谦虚地说，不够深刻，不够成熟。但是，且不说这部书中的具体观点，单就其成书方式就值得读者信赖，

因为，这部书所有的论述都建立在扎实的文献研究基础上。在这部书的附录中，赵禹冰将吴冠中所有的著作文集和文章按时间先后列出清单，一目了然地呈现了吴冠中艺术思想形成的脉络。此前的出版物，只对吴冠中的绘画作品进行过编年，赵禹冰所做的文献排序工作，是对前者的一个重要补充。

在读吴冠中致邹德侬书信时，赵禹冰无意间发现，吴先生曾专门为学生写过一篇"色彩讲义"，但是在公开出版的文献中均未见此文。为此，赵禹冰辗转联系上已从天津大学建筑学院退休的邹德侬教授，找到了这份讲义，发现了吴冠中绘画创作由油彩转向水墨的一条隐秘的思想通道。赵禹冰将这份讲义录入电脑，作为附录收入《吴冠中画论研究》，以使更多研究者能够从中受到启发。

吴冠中常用十月怀胎来比喻艺术创作的艰辛。他所留下的文字，可以看作绘画作品孪生的兄弟。他在《诗画恩怨》中写道："圣母因灵感而受孕，那是神话，……而艺术中确存在因灵感而怀孕的真实。似闪光，忽醒悟，一种异样的思绪突然从心底升腾，谁启示我新的美感，……这是我创作生涯中每每遇到的惊喜，怀孕的惊喜，我于是用绘画或文字捕捉这转瞬即逝的感受……剪之裁之，孵化而成自己的作品。"吴冠中像母亲爱孩子那样爱自己的作品，无论是绘画作品，还是文字作品。赵禹冰对这些文字作品精心呵护、悉心照料，当令吴先生在天之灵倍感欣慰。

陈岸瑛

2019 年 3 月 13 日于清华园

引　论

我还记得，第一次与吴冠中先生、与他的画相遇的情景。多年前在大学的课堂上讨论"何谓叙事作品中的情节"，我选了鲁迅的《故乡》作例，用来说明作者如何对现实生活中的经验记忆进行改造、突显、添加、安放和重构，得以实现其"启蒙"之意图。在课堂发言的演示文稿里，吴冠中创作于1978年的油画《鲁迅故乡》（图0-1）被我选为插图来装饰鲁迅笔下那吾乡吾土及和美岁月。其时，我还从未听说过吴冠中其人其作，也不曾有意地辨别那到底是幅油画，还是墨彩作品。只是觉得，那画里就是鲁迅记忆中有着百草园和三味书屋的故乡。无论是夏日里那些"碧绿的菜畦""光滑的石井栏""高大的皂荚树""紫红的桑葚"，在树叶里"长吟的鸣蝉"，伏在菜花上"肥胖的黄蜂"，忽然从草间直窜向云霄里去的"轻捷的叫天子"，抑或是那"别了二十余年"，苍黄天底下，远近横着的萧索的"没有一些活气的荒村"，它们都该栖身于《鲁迅故乡》里那银灰色天空下温婉内敛、简约清亮、素美朴实的日常江南村落，而绝非惯常被塑造的那种烟雨蒙蒙、杏花春雨、凄美忧愁的江南景致。

　　现在想来，这倒是个蛮有趣的巧合。多年后读到吴冠中的文字，他曾不止一次地说起自己在少年时代"爱好文学，当代作家中尤其崇拜鲁迅"，"想从事文学，追踪

0–1

鲁迅故乡　吴冠中　布面油画　1978年　78cm×139cm

他的人生道路"，"鲁迅的作品，影响我的终生"[1]。他是那么热切地诉说着自己与鲁迅深深的渊源：

> 鲁迅笔下的人物，都是我最熟悉的故乡人，但在今天的形势下，我的艺术观和造型追求已不可能在人物中体现。我想起鲁迅的《故乡》……我想我可以从故乡的风光入手，于此我有较大的空间，感情的、思维的及形式的空间。我坚定了从江南故乡的小桥步入自己未知的造型世界。（20世纪）60年代起我不断往绍兴跑，绍兴和宜兴非常类似，但比宜兴更入画，离鲁迅更近。我第一次到绍兴时，找不到招待所，被安置住在鲁迅故居里，夜，寂无人声，我想听到鲁迅的咳嗽！走遍了市区和郊区的大街小巷，又坐船去安桥头、皇甫庄，爬上那演社戏的戏台。白墙黛瓦、小桥流水、湖泊池塘，水乡水乡，白亮亮的水多。黑、白、灰是江南主调，也是我自己作品银灰主调的基石，我艺术道路的起步。[2]

如此看来，鲁迅不只是吴冠中"爱好文学"的缘由，其小说、杂文里的人物风土

1. 吴冠中：《故园·炼狱·独木桥》，载《吴冠中文丛（第1卷）·横站生涯》，团结出版社，2008，第31页。
2. 吴冠中：《故园·炼狱·独木桥》，载《吴冠中文丛（第1卷）·横站生涯》，团结出版社，2008，第31页。

更是吴冠中"艺术道路起步"的灵感之源与表现内容。就连他早年学生时代放弃工科转从绘画的经历，也与鲁迅当年弃医从文颇为相似，二人的缘分的确不浅。

爱好文学，甚而将其比作"失恋的爱情"，但又迫于现实生计艰苦，不得不求学高工电机科。恋而不得，仿佛不能活了，才辗转恋上与文相通的绘画。于是，文与画成为吴冠中艺术生涯里永远并行不悖、相伴相生的两条路。作为当代中国艺术界最重要的艺术家之一，吴冠中被公认的身份是"画家"而不是文学家，他自己也说"我毕竟只是画家，写散文是业之余"[3]。因此，一直以来，关于吴冠中艺术成就的分析也多围绕其绘画作品进行研究，如作品阐释、画作分期、绘画技法、艺术风格、色彩语言、组织结构等，学术领域早已形成了数量可观的研究成果，这些基础研究已经为我们描画了一位杰出的中西风格相结合的艺术家形象。但同时，吴冠中也被公认为"不只是一个画家"（迈克尔·苏立文语），他同时也是一位杰出的艺术教育家、散文家；更是中国现当代艺术理论、艺术批评的参与者。吴冠中近年来所引起的诸多争议和评论其实多针对他发表于期刊和报纸上的艺术观点而言，而不是他的绘画作品。因此，若要讨论吴冠中为中国艺术史贡献了什么，他的丰富性就不能仅仅停留在他在绘画实践上的探索。吴冠中的绘画创作的确为中国乃至世界艺术开辟了一种新的空间和可能性，但同时他对艺术规律的总结，他的艺术哲学思想，他在这个"反美学"时代对"美学自律"原则的坚守和讨论，甚至他明确融汇中西的意图，这些线索都要到他的文字中去寻找。吴冠中发表在各种艺术期刊、报纸上的艺术主张，以及围绕这些主张所产生的争鸣、批评、阐释和商榷的各家论述，恰恰呈现了中国现当代艺术史是如何被建构及不断修正的。吴冠中是中国现当代艺术史、观念史、评论史变迁的重要参与者。因此，吴冠中的"文"就不仅仅是画业之余的消遣，或是对自己画作的注解。

首先，他自己也说，他在"画之余写文"，"倒在文中寄寓了画中难容的情思"，这就是他"断断续续写起散文的缘由"。并且"由于长期从事艺术实践，自然有许多甘苦在心，这些甘苦粘连着体会，却往往与某种理论指导大相径庭，为此，我写了些有关这方面的杂文"[4]。他非常清醒地区分着美术与文学，明确表示："美术是视觉的，画眼看沧桑，沧桑入画，便由造型的规律来剖析、组织、创造赏心悦目或触目惊心的

3. 吴冠中：《画笔著文》，载《吴冠中集》，华夏出版社，2001，第 1 页。
4. 吴冠中：《〈天南地北〉前言》，载《天南地北》，上海文艺出版社，1984，第 1 页。

美术作品。能深入理解、体会绘画语言的人不多，他们大都只查问画的是什么，表现的是什么意思，而不易区别美之品位。文学较易直接表达思维，为了维护、阐明美术自身之美感功能，我开始写文章。"[5] 那么，"作画又写文，写文又作画，画与文之间有联系吗？"他说："可以说也有也没有。因为画不是文的插图，文不是画的注脚，它们是各自独立存在的，互不依赖。有的作家不愿自己的作品被人配上插图，怕太具象的插图局限了文学的意境；有的画家不愿自己的作品被人拿来题款，因绘画不易用文学来翻译，翻译往往成为蛇足。文学与绘画确乎各有自己独特的性能与表现手法，正如貌相近似的姐妹，脾气却是完全不同的。作画，写文，我感到是在追求和探索各不相同的生活美感与意境，即使表现的是同一题材，着眼点亦不会一样。画与文可能互相萌发启示，但不宜互相隶属或替代。"[6] 由此看来，当年我以吴冠中的画来做鲁迅散文的插图，是违背了先生"画不是文的插图"的本意了。自然的，吴冠中的文也不是他的画的注脚。所以，我们要对他的"文"重新独立进行评估与讨论。

其次，吴冠中的所谓"我的文章并不载道，怕也不足以冶性，不过都是作画后的偶笔，是画之余事"[7]，这种说法真是太过谦虚了。他的文章可谓既"载道"，也"冶性"。他提出的"内容决定形式？"，"油画民族化""风筝不断线"，哪个话题没引发过一场旷日持久的争鸣与讨论？这些话题又哪个不是在讨论"艺术与政治"的关系问题？"笔墨等于零""美盲比文盲多""美与漂亮"的区分，以及何谓"形式美感"，"美在意象"，这些艺术观念又有哪个不是他艺术精神的表达？哪个不是他想要摆脱世俗功利观念的桎梏、追求自由的创造性的审美人生的陈述？吴冠中说他写文是"情不自禁的自然流露，毫无功利目的"[8]，但这恐怕恰恰是不合目的的"合目的性"了。

吴冠中说："眉目传情，绘画凭视觉美，同时含蕴意境美。文学构建于意境美，亦借助于形象美。大约这就是我既爱绘画又恋文学的缘由，鱼和熊掌都舍不得。"[9] 作为当代中国艺术界最重要的艺术家之一，吴冠中堪称最勤奋的艺术家，仅以绘画作品与文章的数量而言，就难有第二位艺术家能望其项背。在中西方艺术史上，并不是每

5. 吴冠中：《文与画》，载《画里画外》，解放军文艺出版社，2002，第5页。

6. 吴冠中：《〈天南地北〉前言》，载《天南地北》，上海文艺出版社，1984，第1页。

7. 吴冠中：《〈天南地北〉前言》，载《天南地北》，上海文艺出版社，1984，第1页。

8. 吴冠中：《画笔著文》，载《吴冠中集》，华夏出版社，2001，第1页。

9. 吴冠中：《画笔著文》，载《吴冠中集》，华夏出版社，2001，第1页。

一位艺术创作者还同时拥有用文字表述自己艺术思想的能力。以吴冠中先生的"文字"作为研究对象，才能进一步在理论层面对吴冠中做出完整的历史定位和恰当的评价；才能厘清吴冠中在当代艺术场域、格局中，开拓了哪些历史可能性；才能明确吴冠中给当下和未来的中国艺术留下的最宝贵经验是什么。因此，除了将其作为一位杰出的画家，我们还应该认认真真地将吴冠中作为一位艺术理论家来进行讨论和研究才是。

吴冠中先生的文字著述成果斐然，经笔者统计，目前可见公开发表文章共计 1085 篇，结集出版 62 种。[10] 因此，在进入正式的讨论之前，首要的任务便是对吴冠中的文字进行分期与归类。

一、吴冠中文字著述类型与体裁

吴冠中的文字著述最早可追溯至 1940 年与吴大羽先生的通信，以及 1946 年留学考试答卷；但他最早公开发表文章是以在《美术》1959 年第 7 期上刊登《井冈山写生散记》为始，在之后的 50 年间，吴先生笔耕不辍，在画画之余，"改用文字来捕捉文思，抒画笔所难抒之情"[11]，陆陆续续攒下了近 200 万文字。这些文字里蕴含着作者的抒情、记事、述怀，既留下了过去岁月里人的浮沉际遇，"也写了涉及写生中的种种感受：山水风光、乡土人情、花花草草……"[12] 这其中不仅有创作实践的甘苦，也时时流露着作者那始终磨灭不掉的对生活和生命的热忱。

如若以文学类型来进行区分，吴冠中的文字著述多可归之为散文。目前学界对文学的分类最常采用的是"五分法"，即诗歌、小说、戏剧文学、影视文学和散文。相比较于前四种文学类型的特点鲜明、突出，散文是最庞杂也最边缘性的一种文学类型。所谓边缘性，是说它与史学交叉，表现为回忆录、传记；它还与新闻通讯交叉，如报告文学；它更与学术交叉，我们多将其称为议论散文，如社会、经济、哲学、教育、史学、艺术等随笔；当然散文还与文学交叉，比如"抒情散文"类"诗"，"叙事散文"近"小说"，等等。散文的第二个特征即说话人与作者同一，从不虚构叙述者和抒情主人公，作者自然会对自己这个现实的历史身份负责，受其约束，其观点、感受等保持真实的底线。也

10. 见附录 1、2。

11. 吴冠中：《〈画中思〉自序》，载《画中思》，中国华侨出版社，1993，第 1 页。

12. 吴冠中：《〈天南地北〉前言》，载《天南地北》，上海文艺出版社，1984，第 1 页。

正因吴冠中在行文中多在名副其实地记录某些真实事件，才使得很多研究者可以在这些文字基础上对艺术家本人的人生经历、创作过程、师承渊源等进行论述和分析。

据说，吴冠中也曾著过《老荼诗选》[13]，可惜年久日深，早已不知所踪，也不曾出版，除剩下的一些零星诗句，其他绝大多数文字均属散文。吴冠中的经验和思绪表达具有多样性，和他的画一样，他的文字也在不断探讨多元抒写的可能性，因此才更适合用散文这一文学类型来承载他的艺术思想和创作体会。依据散文体裁的划分，吴冠中的文字著述主要涉及以下类型：

（一）序跋。吴先生的文集很少有跋，多为序。自1982年出版第一本文集《东寻西找集》始，吴冠中每隔一至两年就会结集出版一本文集，几乎每种文集之前都有序言，如：《〈天南地北〉前言》《〈风筝不断线〉致编者》《〈美丑缘〉自序》《〈沧桑入画〉自序》《〈谁家粉本〉自序》《〈短笛无腔〉自序》《〈画外文思〉自序》《〈吴冠中谈美〉自序》《〈我负丹青〉前言》《〈要艺术不要命〉自序》，此外还有《诗画恩怨》(《画与诗》序言）、《目送飞鸿》(《吴冠中全集》自序）、《形式的语言　语言的形式》(《吴冠中画作诞生记》自序）等。吴冠中的第二类"序"，是出版画集的序言，如《〈耕耘与奉献——吴冠中捐赠作品集〉自序》、荣宝斋编印《〈吴冠中画集〉自序》、《若明若暗辨前程》(1992年香港文化促进中心举办"吴冠中新作展"前言）、《水墨无涯》(《〈情感·创新——吴冠中水墨里程〉自序》)、《一个情字了得》(上海美术馆"吴冠中艺术回顾展"自序）、《沧桑入画》(中国美术学院"吴冠中艺术展"自序）、《夕照看裸体》(《〈吴冠中人体画册〉序》)等；除此之外，吴冠中还为他人画册、书稿、展览作序，如《怀抱山河恋古今》(《〈黄国强写生集〉前言》)、《〈留学画家油画选〉序》《〈闵希文画集〉序》《〈关于罗丹〉序》《〈刘巨德等人体速写集〉前言》《〈朱乃正水墨画集〉前言》《"没有归宿的过客"——序〈西方后现代艺术流派书系〉》《〈我看书法——井上有一书法集〉序》《〈宜兴风物志〉序》《〈名人百家画桂林〉序》等。吴冠中的这类序言大都夹叙夹议，除了主要交代作文抑或展览的宗旨，更在文中讨论诸如内容与形式、文学与艺术、艺与技、传统与创新等艺术论题。其篇幅虽短小精悍，但论点深刻，分析透辟。

13. 邹德侬在他编著的《看日出——吴冠中老师66封信中的世界》中回忆"1979年5月去他（吴冠中）家中，看到有一个普通软面笔记本，封皮上题有'老荼诗选'四个字"，并在注里写道："多年后我曾问过吴先生《老荼诗选》是否还在，吴师说找不到了。"载邹德侬编著《看日出——吴冠中老师66封信中的世界》，中国建筑工业出版社，2011，第21页。

（二）文艺评论。吴先生在学术期刊、报纸、学术研讨会上公开发表的文艺性论文，或可称为文艺杂感。这部分文章是吴冠中对多年绘画实践中遇到的一些核心艺术理论问题与现实问题的阐释，多在叙事和议论中带有鲜明的原理论述。这些文章是吴冠中最受争议的一部分，也是形成"对话"、成为"问题"的一部分。如《绘画的形式美》《内容决定形式？》《关于抽象美》《风筝不断线——创作笔记》《笔墨等于零》《三方净土转轮来：灰、白、黑》《魂寓何处——美术中的民族气息杂谈》《何处是归程——现代艺术倾向印象谈》《要重视油画问题》《绘画教学中的民族化问题》《油画实践甘苦谈》《风景哪边好？——油画风景杂谈》《土土洋洋　洋洋土土——油画民族化杂谈》《扑朔迷离意境美》《说"变形"》《造型艺术离不开对人体美的研究》《摄影与形式美》《无心插柳柳成荫——中国画创新杂谈》《邂逅江湖——油画风景与中国山水画合影》《谁点头，谁鼓掌》《是非得失文人画》《印象主义的前前后后》等。这些文章多发表于艺术类重要期刊，如《美术》《新美术》《文艺研究》《世界美术》等，重点讨论内容与形式、油画民族化与国画现代化、工具革新、传统与创新、中西融合、具象与抽象等问题，在吴冠中出版的各个阶段的文集中，这些文章也反复被收录，它们是体现吴冠中艺术思想的重要艺术理论论文。

（三）写人叙事散文。散文体裁分类中将人物传记，祭吊文章均归为此大类。吴先生也多有对家人、朋友、师长、学生记述及评论的文章，不过内容绝大多数与艺术有关，如分析师长、朋友、学生作品的形式结构、色彩语言等。比较有代表性的文章有《寂寞耕耘六十年——怀念林风眠老师》《百花园里忆园丁——寄林风眠老师》《形象突破观念——潘天寿老师的启示》《我的启蒙老师潘天寿》《吴大羽——被遗忘、被发现的星》《杭州艺专的旗帜——吴大羽》《吴大羽老照片》《高山仰止——忆潘天寿老师》《魂与胆——李可染绘画的独创性》《朴实的灵魂　斑斓的色彩——悼念老油画家卫天霖老师》《真情实意卫天霖》《卫天霖与北京艺术学院》《剪不断，五十年——记与朱德群、熊秉明的情谊》《喜看朱德群新作》《燕归来——喜迎朱德群画展》《说熊秉明》《赵无极的画》《海外遇故知——访巴黎画家朱德群》《熊秉明的探索》《我的两个学生——钟蜀珩和刘巨德的故事》《霍根仲的路——喜看霍根仲的油画》《追求天趣的画家刘国松》《时代的骄子　艺术的浪子——谈为油画苦战的几位猛士》《说常玉》《张仃清唱》《向探索者致敬——张仃画展读后记》《玉龙峰前执君手——访老同窗李霖灿》《李霖灿》《李政道与幼小者》《陈之佛》《袁运甫的寰宇》《林风眠与潘天寿》《温故启新——读常书鸿老师的画》等。除了这些重要的艺术家们，吴

冠中还通过对家人的描写，记述了他自己的求艺生涯，如：《他和她》《婚礼和父亲》《父亲》《母亲》《两个舅舅》《叔叔与婶婶》等。在吴冠中的笔下，他对每位人物的叙述都客观、中肯且又饱含着深情厚谊。

（四）写景叙事散文。这类体裁包括名城赋、游记。吴先生曾在《天南地北》文集前言中说过，绘画是件极其辛苦的事情，因为"从事绘画专业，有时不得不硬画。硬画很苦，因为没有生活的源泉"。缘此，他"数十年岁月，年年走江湖"，"生命大都消耗在深山、老林、泉石及村落间"。也因此他不喜欢"旅行写生"这个词，"因从未在写生中享受过游山玩水的轻松愉快，正相反，倒是吃尽了苦头"[14]。关于不喜欢"旅行写生"这个词的解释，其核心要点也并不在于是否辛苦，而在于吴冠中的写景散文绝不同于一般常见的旅行游记。景色描写的正侧面烘托、移步换景的描写手法、时令节气、阴晴雨雪、风土人情、详细的旅游行程等写景散文常见的内容，这些统统不是吴冠中写景文的重点。他所描绘的景物都与绘画创作实践有关，"搜尽奇峰打草稿"，吴冠中走遍大江南北，围绕一座山、一条河、一棵树、一片海、一条街、一丛林、一亩地、一个城，上上下下前前后后地奔波观察，为的是采集素材，经营画面结构与布局。吴冠中在晚年曾自己手绘过两幅"吴冠中写生足印示意图"[15]，其中"国内部分"，从图上看，他的足迹几乎遍布全国大大小小的城市村落，省会城市仅有银川和呼和浩特不曾入画；"世界部分"吴冠中的写生足印遍布法国、美国、意大利、荷兰、西班牙、英国、加拿大、瑞典、挪威、丹麦、比利时、瑞士、日本、尼日利亚、塞拉利昂、马里、印度、泰国、越南、新加坡、印度尼西亚。吴冠中最常画的是故乡，每每刚过了春节，北京还是冰封白雪之季，他就早早地收拾好画具，准备去江南画早春了。从艺70年，他既细致地踏遍了江南的各个村落，也从南到北、从西到东，万里江山入得画，也写进文，如最惹画家喜爱的《水乡四镇》——绍兴的柯桥、桐乡的乌镇、苏州的甪直和上海的朱家角；还有新疆的《白杨沟，达子湾，火焰山》《交河故城》《高昌遗址》；《西藏杂忆》中的拉萨、日喀则的《扎什伦布寺》；《忆与想——金陵几处重游》里的莫愁湖、雨花台、秦淮河、中华门城堡；他去过五台山，便有了《佛国人间——游五台山杂感》，也观过火把节，写下《彩谷——彝族火把节》；还因1980年元旦发表于《湖南日报》

14. 吴冠中：《〈天南地北〉前言》，载《天南地北》，上海文艺出版社，1984。

15. 吴冠中：《吴冠中文丛（第1卷）·足印》，团结出版社，2008，第257—258页。

的一篇《养在深闺人未识》捧红了"一颗风景明珠"张家界。吴冠中是位一生致力于寻找美的艺术家，同时也是一位有社会责任感的学者，他走过那么多的路，看过那么多的风景，因此在文中也讨论传统古建筑与现代生活的关系问题，商榷旅游开发的方式问题，如《周庄眼中钉》《深山闹市九寨沟》等。作为一位风景画家写景叙事散文，占据了吴冠中著述近三分之一的比例，此处不再一一复述。

（五）读书笔记。吴冠中有一篇非常重要的读书笔记，即《我读〈石涛画语录〉》。该文最早刊载于《人民日报》（1995 年 8 月 31 日），1996 年又由荣宝斋出版社出版。在前言中吴冠中说："都说苦瓜和尚（即石涛）画语录深奥难读，我学生时代也试读过，啃不动，搁下了，只捡得已普遍流传的几句名言，'搜尽奇峰打草稿''无法而法，乃为至法'等等。终生从事美术，不读懂石涛画语录，死不瞑目，于是下决心精读。通了，出乎意外。"于是吴冠中对石涛共计十八章画语录"逐字逐句译述"，"竭力不曲解原著"，并且"为了更利于阐明石涛的观点"，"根据具体行文情况"，在原文的前、后或中间，加上了自己的"解释及评议"。他说目的是为了"阐明画语录中画家石涛的创作意图和创作心态，尤其重视其吻合现代造型规律的观点"[16]。而实际上，在这些评议和解释中恰恰呈现了吴冠中自己的艺术思想，他在"译—释—评"中讨论了感性与理性、直觉与错觉、意境与人情、形式与抽象、简与繁、艺术与科学、临摹与写生、诗与画等一系列审美范畴间的关系。并围绕该语录撰写了多篇文章，如《一画之法与万点恶墨——关于〈石涛画语录〉》《〈石涛画语录〉评析》《石涛的谜底》《再谈〈石涛画语录〉》《百代宗师一僧人——谈石涛艺术》。所谓"终于读通了"，实际上意味着其艺术理论的日臻成熟。

（六）书信。如果想要研究吴冠中早年的艺术思想，有两组非常重要的书信为我们提供了证据。一组是吴冠中于 1940 年至 1950 年间写给国立杭州艺术专科学校的老师——吴大羽先生的信，目前保存下来共计 13 封；另一组是写给天津大学建筑学院教授邹德侬先生的信。1975 年，吴冠中与邹德侬、俞寿宾、张效孟一起去崂山写生，分别后，直到 1987 年吴先生给三人陆陆续续共写过 66 封信。吴先生去世后，邹先生将这 66 封信整理结集出版成书《看日出——吴冠中老师 66 封信中的世界》，并在每一封信后添加"按语"，"以提示一些鲜为人知的特定背景"，同时还尽最大的可能把

16. 吴冠中：《我读〈石涛画语录〉》，荣宝斋出版社，1996，第 1 页。

信中涉及的一些图画找到并予以注释。邹先生说，他很庆幸，"当年自作主张违背'信勿保留'的师命，小心珍藏了这些文献"[17]。我们也很庆幸，这些书信的留存，使我们得以窥见吴冠中早年艺术思想的形成路径。吴冠中与吴大羽先生的通信，多为请教艺术本质之问题，如艺术的本原在真诚；绘画的目的不为了装饰生活、不为了伪造快乐，而应与周围的人发生关系，因此新与旧不应是艺术争论的焦点，艺术的本质在于真与伪；艺术创作要源于自己的土地、民族、文化和传统，等等。吴冠中与邹德侬的通信，则多讨论"造型艺术的根本是形式美"。色彩、题材、布局、构图、水墨的优点、画面的视觉感受、内容与形式的关系、抽象美等话题在这些信中都有所论及。因此，吴冠中的书信是我们了解其艺术思想和理论的重要文献。

（七）日记、三言两语、速写、短评杂感。吴冠中明确以日记体发表的文献只有一篇，即刊载于《美术》1984 年 11 期的《评选日记》。吴冠中在文章开头交代了这篇日记的由来："今年 8 月 24 日至 31 日，在沈阳评选参加全国美展的油画，白天评画，夜晚记些杂感，这日记其实是夜记。"[18]确切地说，这篇日记实际上是吴冠中的一篇艺术评论。他结合 1984 年 8 月在沈阳举办的全国美展参展作品，讨论画家如何突破风格，如何创新的问题；讨论逼真与美，美与术的关系问题；还解释造型规律中的量感美、绘画形式美中的节奏感与运动感等问题。除此之外，吴冠中还有大量的分析画作的文字，或三言两语，或是速写几笔，或是短评杂感。这些大多篇幅特别短小，甚至有时仅两三行字，虽未以日记的方式呈现，明确标明日月，但也多为就日间或近期所作画作发表的感言、述怀或注解。这类短论颇多，虽短小精悍，却表达精准犀利、直白热诚。如在《硕果》中讨论画面的扩展与紧缩；在《太湖鹅群》中讨论全局的造型效果与个体之形；《春如线》里说明怎样在点、线的疏密组合中体现空间效应；《吴家庄》里论意境的高低深浅决定着作品的艺术质量；《伴侣》里讲述何为对照之美；《窗》里展示平面分割之美；《双喜》里论"下里巴人"和"阳春白雪"；于《香山红叶》里叹息找不到好的绘画视角；在《双燕》中强调绘画教学要"技为下，艺为上"……这类吴冠中为自己的绘画作品所作的短评，他自己形容为"随酒配的短文，那是奉送的茴香豆与花生米，供客人看图识字或按图索骥"[19]，而实际上，这并不仅仅是画作的图解，其中还蕴含着吴冠中的艺术理论和思想。

17. 邹德侬编著《〈看日出——吴冠中老师 66 封信中的世界〉前言》，中国建筑工业出版社，2011。

18. 吴冠中：《评选日记》，《美术》1984 年第 11 期，第 18—22 页。

19. 吴冠中：《夜光杯里品酒香》，载《画眼》，文汇出版社，2012。

总而言之，吴冠中的文字著述大致可划分为以上七个类型。由以上文章体裁之划分，我们基本可明确判定，吴冠中的文字著述主要为散文文体。说吴冠中的文字属散文，除了在文章内容上的力证，还因为他语言表达的文学性特征，即诗化的情感、诗化的写物叙事、诗化的修辞（言语）方式。吴冠中的绘画实践与文学创作是时时相互交织的，画意未尽便由文字来补充。因此他的这些画论，大都是做了文学式的感性表达。这是他作为一位有着画家身份的文学家的特有魅力。但我们不能因此就判定吴冠中的这些文字著述不属于专门的画论或严谨的学术论文。

　　20世纪80年代以来，随着层出不穷、目不暇接的外国哲学、文艺理论大规模译介到中国，人文学术的语言表达方式越来越趋于西方的语言逻辑。艰涩的理论和铺垫式的逻辑阐释方式，使得学术论文的形式形成了固定的套路，仿佛没有严谨规范的论文格式，就不是一篇好的理论文章。并且很多论文都热衷于以理论的"难度"来显示理论的深度，仿佛表述越艰深晦涩越能体现作者的理论水平。其实叙述语言的练达，在自然平实的写人状物中表达自己的思想，把深奥的道理和理论，用简明的语言向读者说明白，这才是理论表达的最好境界。既用朴素简单的语言讲述复杂深刻的道理，还具备文学的可读性，这才是我们追寻的目标，而不应该挑剔它呈现的形式是否符合学术规范、体裁是否为学术论文的样式，也不该纠结于是否形成了专门的具有理论体系的绘画理论专著进行出版。我们不要忘了，中国的绘画理论，最早就散见于先秦诸子的言论中，也不成系统，往往是以论画来说明某一伦理或哲学问题，对后世影响很大。古代西方，在苏格拉底、柏拉图、亚里士多德等人的美学著作和普林尼、帕萨尼亚斯等人的历史著作中，也有大量涉及绘画中的模仿、比例、美与丑、素描与色彩等问题的文字，他们也大多以零星的经验性的评述呈现。就是近现代以来，很多有关绘画的理论同样大量见之于画家的言论、日记、书信和美学家、文艺批评家的各种著述中。因此，吴冠中的这些文字著述也是他在长期的艺术实践中总结出来的独创性理论或画论，是重要的有影响力的学术著作。作为有着丰富创作实践经验的艺术家，吴冠中在创作的甘苦中，总结了一些自己的创作原则，他把自己绘画生涯中的酸甜苦辣，把日常创作实践中对美的生动感悟，化为最平实、最优美、最亲切感人的语言，用以阐释艺术的本质和审美理论，在朴素与形象的文字表达中，蕴含了其艺术思想的集合，这是活的艺术理论。所以，学界理应重视这些文字。以吴冠中的文字著述作为研究目标，对他的文字进行抽丝剥茧般地归类分期，对吴冠中在各类文本中呈现的绘画审美理论、绘画批评、绘画技法理论等进行系统的分类阐释，也是当前"吴冠中研究"极其必要

和有意义的工作。

二、吴冠中文字著述分期

吴冠中历年出版过诸多文集，共计 62 种。如早年的《风筝不断线》《东寻西找集》《谁家粉本》《艺途春秋：吴冠中文选》《吴冠中绘画形式分析》《美丑缘》；上海文汇出版社 1998 年版的三卷本《吴冠中文集》，基本上收进了 1998 年以前的文章；广东人民出版社 2000 年版的《吴冠中谈美》，人民文学出版社 2004 年版的《我负丹青——吴冠中自传》《画外文思》，文汇出版社 2006 年版的《横站生涯五十年》，团结出版社 2008 年版的七卷本《吴冠中文丛》，则收进了其后的主要文章；再加上由吴先生口述、燕子执笔的东方出版社 2009 年版的《吴冠中百日谈》和由吴先生长子吴可雨在先生去世后编辑的《永无坦途：吴冠中自述》，这些文集基本涵盖了吴冠中一生的著述。吴冠中先生自己，包括后来其他编者对吴冠中这两百多万字进行编辑收录时，基本上都按照文章的主题进行排序。如湖南美术出版社 2007 年出版的《吴冠中全集》就将这些文字列为八辑，分述如下：

第一辑"谈艺文选"，收入理论色彩比较浓郁的文章，如《绘画的形式美》《关于抽象美》《内容决定形式？》《风筝不断线》《笔墨等于零》等著名篇目；第二辑"画家评说"，收入吴冠中分析评论其他画家的文章，从中可见其评画思路以及对于后生的热情；第三辑"展序书跋"，内容也是谈艺、评论，但文体自成一格，故单独成辑；第四辑、第五辑均为"散文随笔"，这是吴冠中写作中范围最广的部分，其间风物人情、史实世事，往往心驰广域，言归于艺，因文字最多，故分为上下两辑；第六辑"画外文思"，是吴冠中先生直接谈论自己作品的文字，可谓借画言思，以文说艺；第七辑"石涛述评"，乃是吴冠中对石涛画语及其艺术创作成就的专题研究，述评中亦充分表达了著者的艺术观点；第八辑"冠中自述"，则是吴冠中创作生涯的回忆录和相关文章，尤其

可见其生活态度与奋斗精神。[20]

再比如团结出版社 2008 年版的《吴冠中文丛》七卷本也是按照主题来进行划分：第一卷《横站生涯》，主要收录吴冠中具有历史影响作用的思想创见，生涯历程的重要纪事；第二卷《文心画眼》，包含吴冠中创作过程的得失、审美故事、绘画作品诞生记；第三卷《足印》，乃吴冠中的写生足印；第四卷《放眼看人》，顾名思义即写人记事、品评艺术家及其作品；第五卷《背影风格》，记述个人创作风格的形成过程、艺术实践的甘苦与心得；第六卷《短笛》，多为短评杂感，包括对创作、艺术发展路径的探讨，对东西方文化、科学与艺术的思考等；第七卷《老树年轮》，追忆亲人和日常生活感悟，以及与师友通信往事。

按照主题划分的优点是，方便读者阅读或学者进行专题研究；缺点是无法从时间脉络上看到吴冠中艺术思想的形成过程，也无法在历史语境中对文本的价值做出判断。因此，如果我们打乱这种主题分类方式，按照时间的线索来重新对吴冠中文本进行排序[21]，是不是更能清楚地呈现吴冠中艺术理论发展成熟的过程？

比如吴冠中的绘画作品就曾有学者按时间线索做过分期研究，这使得我们得以窥见吴冠中艺术创作生涯的全貌。湖南美术出版社 2007 年出版的《吴冠中全集》第 1 至 8 卷基本按照时间顺序收录了吴冠中的绝大多数绘画作品，每一卷的分序由知名学者撰写，在这些艺术评论和研究文章里，阶段性地呈现了吴冠中个人创作风格的形成路径。如邓平祥在《素描写生——吴冠中艺术的感性之根和形式之源》中将吴冠中从艺六十年的素描写生作品分为三个时期：第一时期为 1950 年至 1965 年，这一时期的作品，"主要体现了他在欧洲学习和研究以法国造型艺术为主体的成果"；第二时期为 1965 年至 1979 年，"是一个反映吴冠中的艺术放弃人物主题而转入风景主题的时期，同时也是他通过素描写生探索风景主题表达、研究形式问题和开始追求写意性表现的时期"；从 1979 年开始，吴冠中的素描写生进入第三个时期，"在这个时期中，他的素描写生作为艺术写生已完全形成成熟风格。另外他的素描写生和他的艺术本身的关系也越来越紧密——他一方面通过素描写生获得感性资源，培养感性品质；另一方面通过素描

20. 王林：《知识分子的天职是推翻成见——吴冠中写作生涯与艺术论争》，载水中天、汪华主编《吴冠中全集·第 9 卷分序》，湖南美术出版社，2007，第 11—12 页。

21. 见附录 2。

写生直接实验和探索艺术表达的诸多课题"[22]。再如，贾方舟在《吴冠中油画的分期与艺术成就》中，从媒介的演变将吴冠中艺术又分为以下几个阶段："20世纪50年代，吴冠中作画以水彩为主，时亦兼作油画；60年代前期，兼作水彩与油画，并从水彩过渡到油画，侧重于以油彩为媒介；'文革'期间八年搁笔没有作画；70年代，所用媒介以油彩为主导，并开始尝试作水墨；80年代以后，渐以水墨为主，也兼作油画，在油彩与墨彩之间往返穿梭，轮番作业，水陆兼程。但就整体而言，80年代的水墨越来越成为其绘画的主要媒介。待到90年代，墨彩跃居绝对主导地位，一些大型作品均是以水墨完成的。"另外，贾方舟还将吴冠中作为一位风景画家的艺术探索过程划分为三个时期，即"（20世纪）50年代的形成时期、60—70年代的成熟时期和80—90年代的风格化时期"[23]。除此之外，还有一些吴冠中绘画创作的断代史研究，如：徐虹《从"写生"中寻找绘画形式美——吴冠中20世纪50—70年代的水彩和油画》、柴宁《风筝之线——谈1991—1996年吴冠中水墨画创作的抽象化》、刘巨德《走向未知——吴冠中水墨画（1986—1990）艺术思想探微》、殷双喜《霜叶红于二月花——20世纪90年代以来的吴冠中画艺术》、鲁虹《水墨新曲——吴冠中1997—2006水墨画研究》等。由此我们可以看出，即使是对吴冠中绘画作品的分期也并不容易。因为若用惯常的以画种对其进行分类是很难整体而直观地呈现他的艺术历程。正如贾方舟所言，我们很难"孤立地讨论吴冠中在某一画种之中的艺术建树，就因为他的建树是综合的、互为所用的、互相影响的，你中有我、我中有你、互为彼此的"，"水墨、油彩、墨彩，他都能自由驾驭，自由转换，自由发挥各种不同媒介的个性，在表达同一对象的同时显示不同材料的艺术特性"[24]。因此，只能从时间的脉络上进行断代或阶段性的研究，才能大致呈现吴冠中的艺术创作道路。同时，他的艺术思想、艺术理念的整体面貌也需要将其文本放入时间的维度才能窥见一二。并且，以时间轴作为参照点，我们才能更清楚地看到吴冠中的绘画创作实践和他的艺术理念形成之间是如何互相穿插、互相印证的。

22. 邓平祥：《素描写生——吴冠中艺术的感性之根和形式之源》，载水中天、汪华主编《吴冠中全集·第1卷分序》，湖南美术出版社，2007，第68—70页。

23. 贾方舟，《吴冠中油画的分期与艺术成就》，载水中天、汪华主编《吴冠中全集（第3卷）·分序》，湖南美术出版社，2007，第10—11页。

24. 贾方舟，《吴冠中油画的分期与艺术成就》，载水中天、汪华主编《吴冠中全集（第3卷）·分序》，湖南美术出版社，2007，第9页。

同理，若想对吴冠中的文字著述进行时间划分也并不容易。因为人的思考具有连续性，从无到有需要一个漫长的过程。很多思考不是凭空而来、说有就有的。但是，一个人对某一话题的思考会在某一阶段变得相对成熟，讨论的问题之间也有其内在的联系。于是，笔者以关键词出现的频率作为参考标准来对吴冠中的文本进行分期。根据维特根斯坦的理论，某一些概念群之间具有家族相似性，尽管表示方式不一致，但是最终会指向同一范畴。据此，可将吴冠中的文字著述大致分为三个时期：

第一时期为 20 世纪 40 至 80 年代——生活之真实。我首先要说明的是，吴冠中在 70 年代以前发表的文章只有 6 个条目[25]，由于其讨论问题多为 70 至 80 年代话题的前奏，因此我们将其并入同一时期。这一时期吴冠中发表的比较有代表性的文章主要有：《谈风景画》（1962 年）、《波提切利的〈春〉》（1979 年）、《印象主义绘画的前前后后》（1979 年）、《绘画的形式美》（1979 年）、《寂寞耕耘六十年——怀念林风眠老师》（1979 年）、《一点心得和感想》（1979 年）、《我的感想和希望》（1980 年）、《绘画教学中的民族化问题》（1980 年）、《土土洋洋　洋洋土土——油画民族化杂谈》（1980 年）、《风景写生回忆录》（1980 年）、《潘天寿绘画的造型特色》（1980 年）、《关于抽象美》（1980 年）、《油画之美》（1981 年）、《油画实践甘苦谈》（1981 年）、《内容决定形式？》（1981 年）、《风景哪边好？——油画风景杂谈》（1981 年）、《对绘画语言的探讨》（1982 年）、《风筝不断线——创作笔记》（1983 年）、《伸与曲——莫迪里阿尼的形式直觉》（1983 年）、《美盲要比文盲多》（1984 年）、《评选日记》（1984 年）、《水墨行程十年》（1985 年）、《晚晴天气说画图》（1986 年）、《扑朔迷离意境美》（1987 年）、《说"变形"》（1987 年）、《谁点头，谁鼓掌》（1990 年）等。除这些文艺性论文之外，还有诸多写景散文收录在《天南地北》（1984 年）文集中，以及集中发表在《吴冠中绘画形式分析》（1988 年）里他对自己画作进行评述的短评杂感。2010 年吴冠中先生去世之后，《美术》杂志为了纪念先生，曾在当年第 9 期上集中刊登了三篇吴先生的文章，分别是《内容决定形式？》《风筝不断线》和《笔墨等于零》，可以说这是代表吴冠中最核心的艺术观点的三篇文章，也是在发表后出现讨论和争鸣、影响力最广的三篇文章。这三篇文章中有两篇发表于 80 年代早期，但当将它们重新放置于吴冠中 80 年代所发表的全部文章中进行整体审视之后，我们会发

25. 见附录 2。

现"内容与形式"的讨论和"风筝不断线"的提出,两者最终都面向同一个话题,即艺术与生活的关系问题。在本时期,吴冠中的文本中多出现以下关键词:(一)形式美,它的家族概念还有形式美感、量感美、体积美、运动美、色彩、韵味、意境、形式直觉、错觉、画面布局、经营位置,等等;(二)"内容决定形式?",讨论内容与形式、主题与形式的关系问题;(三)具象、抽象,"风筝不断线"事实上讨论的是写实和抽象的问题;(四)"写生位移法",虽是对绘画技法的讨论,但核心要点是"写生"是不是"写实"的问题、再现与表现的问题,这其中也包括现实主义或现代主义的问题。总而言之,当将吴冠中在80年代末之前所有发表的文章整合在一起进行讨论的时候,我们才能看清他在那个时代思考的问题是什么。中国的20世纪80年代,它不仅仅是一个时间的概念,它更被笼统地作为"新时期"的文化标签来使用,短短的十几年间就出现了"美学热""文化热"等大大小小几十场文艺运动,那么吴冠中在新时期艺术争鸣史上扮演了什么角色?为什么他对艺术与"生活之源"的讨论和当时风行的"存在主义"哲学、"有意味的形式"等西方文艺理论有着同样的背景?他的立场是什么?他与那个时代之间的关系到底是什么?对这些问题的回答才是对吴冠中文本分析的最终目的。

第二时期为20世纪90年代——情感之真实。进入90年代以后,吴冠中备受争议的《笔墨等于零》一文的发表以及它在艺术领域所引发的地震式的讨论,将创作技法或工具形式问题推到了争鸣的前沿,但这似乎遮盖了吴冠中在这一时期思考问题的实质。我们需先简单浏览本时期他发表的代表性文章,除了刚刚提过的《笔墨等于零》(1992年),还有《浪子及其他》(1990年)、《我与水彩画》(1990年)、《艺途春秋——五十年创作回顾》(1991年)、《所见所思说香江》(1991年)、《人之裸》(1991年)、《尸骨已焚说宗师》(1991年)、《园丁梦——〈吴冠中师生作品选〉前言》(1991年)、《我的创作心路》(1992年)、《展画伦敦断想》(1992年)、《而立与不惑——50至70年代生活杂忆》(1993年)、《巴黎谈艺录》(1993年)、《佳酿》(1993年)、《致观众——法国巴黎塞纽奇博物馆"吴冠中画展"自序》(1993年)、《孤陋寡闻与土生土长》(1994年)、《我读〈石涛画语录〉》(1995年)、《一画之法与万点恶墨——关于〈石涛画语录〉》(1995年)、《〈石涛画语录〉评析》(1996年)、《石涛的谜底》(1996年)、《吴大羽——被遗忘、被发现的星》(1996年)、《古韵新腔》(1997年)、《柳暗花明》(1997年)、《艺与技》(1997年)、《都市之夜》(1997年)、《夜宴越千年——歌声远》(1997年)、《百代宗师一僧人——谈石涛艺术》(1997年)、《霜

叶吐血红——自己的心路历程》（1998年）、《魂寓何处——美术中的民族气息杂谈》（1998年）、《邂逅江湖——油画风景与中国山水画合影》（1998年）、《心灵独白》（1999年）、《横站生涯五十年》（1999年）、《我为什么说"笔墨等于零"——答〈光明日报〉记者韩小蕙问》（1999年）等，如果对这些文章的底层概念和基本问题进行分析，我们会发现这一时期的文章多反复围绕以下论题进行：油画民族化和国画现代化、技与艺、工具革新、传统与创新、东方的韵和西方的形与色、中西融合、西方的造型手段与中国画的笔墨。这些问题的实质并不是要讨论在中西融合绘画创作的实践中保不保留中国"笔墨"的问题，而是在讨论如何坚守哲学层面的真实。吴冠中认为"艺术的本质是表达情感的真实"，为了此终极目的，无论是采取什么样的工具技法，传统或现代、东方或西方的形式都不重要。这才是吴冠中核心的艺术思想。

第三时期为新世纪之交至2010年——生命之真实。在吴先生的晚年，他的文字进入了一种随心所欲不逾矩的境界，语言越来越坦诚、简单、直率，文体也多为杂感随笔，内容则多为对生命本真的感悟，情感的表露也更为直接，代表文章有《家家娃娃皆天才》（1997年）、《城建与城雕》（1997年）、《美育的苏醒》（1999年）、《再说"美盲要比文盲多"》（1999年）、《小鸡、小鸭与天鹅——贺清华大学美术学院成立》（1999年）、《我看苏绣》（1999年）、《家与家具》（1999年）、《再说包装》（2000年）、《天问》（2000年）、《裂变系列》（2000年）、《朱墨春山》（2000年）、《生命》（2000年）、《京城何处访珍藏》（2000年）、《〈移步换形〉自序》（2001年）、《艺海沉浮，深海浅海几巡回》（2003年）、《我负丹青！丹青负我！》（2004年）、《风格》（2004年）、《文物与垃圾》（2004年）、《景全在我身上》（2005年）、《诗画恩怨》（2006年）、《推翻成见，创造未知》（2007年）、《李政道与幼小者》（2007年）、《漂洋过海——留学生活回忆》（2007年）、《何物成龙》（2007年）、《落红》（2007年）、《奖与养》（2007年）、《今天的村落复活古人》（2008年）、《自行车与小轿车》（2010年）等。在这些文章里，吴冠中对艺术的讨论，一方面从形式、技法的层面进入了哲学美学方面的讨论，即从视觉美到生命意识，如对审美修养、审美品位、美育、审美趣味、审美范畴（包括美与丑、繁与简）、工艺美术观、美感的表现的思考；另一方面在讨论艺术与科学、艺术与文学、艺术与音乐等关系问题时，呈现自己的艺术观点，即艺术和美如何介入日常生活。

生活之真实，情感之真实，再到生命之真实，这均是吴冠中所说的艺术之本质。若说这是吴冠中在其文本中呈现的时间序列，也仅以文本在各阶段表达的主题倾向为

划分尺度。表达生活之真实、情感之真实、生命之真实是吴冠中始终如一的艺术观念和艺术思想。因此，本书在总体上以时间为序列，但在行文中并不人为断代，读者会在具体的文字中体会到这种时间的线索。吴冠中的艺术观念深深地植根于当时的社会环境和社会条件，确切地说，笔者所要进行的并不是单纯的文本分析，而是其艺术思想的社会史研究。吴冠中的每一个艺术观点都不独立于当时的历史条件和现实，这是贯穿于本书的方法论前提。无论是吴冠中提出来的"内容决定形式？"问题，抑或"抽象美""笔墨问题""油画民族化和国画现代化"，它们的出现都不仅仅是艺术史内部的理论发展，更与当时的美学理论、政治运动，甚至与它们诞生的那个时代密切相关。它们的出现不独立于历史条件，吴冠中讨论的形式美感也绝不是没有内容的纯粹形式。所以要理解吴冠中的艺术思想，为他的理论价值做评估，就不能离开当时的历史语境对其文本进行"非历史"分析。是以本书主要是对一种历史运动的解释。

吴冠中艺术表现论:"内容与形式"争鸣及对话

艺术评论家水天中先生曾称道吴冠中属于"那些有'说不完的话'的艺术家"，这并不在于他"艺事的优劣"或"名望的高低"，而在于他的"思想、感情、经历的丰富程度"，更在于他的"艺术与他所处的时代环境之间的关系"，它们之间形成了"精神性、感情性或者结构性的张力"[1]。吴冠中先生于 *1919* 年出生于江苏宜兴，早年投考由蔡元培和林风眠一手创办的国立杭州艺术专科学校，师从常书鸿、关良、潘天寿、蔡威廉、陈之佛、吴大羽等艺术家，学过油画，更转修过中国画；经历过抗日战争时期中国最高等艺术院校之间的合并与分离，也曾以全国绘画第一名的成绩公费赴法留学，就读于巴黎国立高等美术学校；归国后先后任教于中央美术学院、清华大学建筑系、北京艺术学院、中央工艺美术学院；*2010* 年，先生因病离世。他亲身参与了中国绘画艺术现代化的演变和实践，也见证了中国现代美术教育近百年的发展历程。因此，吴冠中的确是一位有资格"说话"

1. 水天中：《〈思考的回声——吴冠中艺术研究与评论〉序》，载水天中、徐虹主编《思考的回声——吴冠中艺术研究与评论》，上海人民出版社，2010。

的艺术家。水天中先生说"那些有'说不完的话'的艺术家，实际上是艺术文化历史中的'问题'，是对既成艺术秩序的挑战者"，因此，吴冠中的"绘画实践和艺术主张往往使中国艺术产生结构性震动"，是吴冠中的"锐利、鲜明和直率，使朦胧的感觉和含糊的情绪日趋明朗化"[2]。水天中先生所说的这种情绪针对的是20世纪中期以来政治对艺术的干预所做出的反驳。20世纪70年代末，吴冠中在绘画领域率先发起了反思中国当代艺术史的"观念先行""主题先行"的潮流。吴冠中说，他是通过三个阶段的立论对此潮流进行批判的：第一阶段是提出"形式美感"；第二阶段又对"内容决定形式"质疑；最后一个阶段是讨论"抽象美"。"这三个立论，可说一步比一步批得厉害、一步比一步彻底"[3]。那么，接下来本章将围绕这三个阶段来呈现吴冠中在20世纪中叶至80年代的画论及艺术思想。只有厘清了吴冠中艺术主张提出的历史背景及事件的脉络，将围绕这些文字的批评、阐释和商榷的文章也收集起来，将争鸣与对话的来龙去脉整理清楚，或许就能真实地呈现吴冠中艺术理论的原本面貌，进而能恰当地对其理论的价值做出评判。

自1979年起，在国内的文艺和美术刊物上陆续出现了一系列讨论美术的形式和内容问题的文章，多以吴冠中的《绘画的形式美》《内容决定形式？》《关于抽象美》这三篇文章为研讨对象，甚至形成了轰动一时的争鸣与对话。本章重新考察这一"事件"，通过梳理吴冠中文本中有关于此问题的论述，以及其他与其形成对话的具体案例的分析，阐明吴冠中对于"内容与形式"的讨论并非仅仅停留在美术领域，也并非仅仅是针对"文革"前乃至整个"文革"十年时期的高度政治化的艺术观，它的序幕早在20世纪40年代吴冠中出国留学前就已拉开。

一、吴冠中文本中的"内容与形式"

关于"内容与形式"的思考归根到底讨论的是艺术的功能问题，即艺术的本质是政治还是审美的问题。除了以上三篇文章之外，吴冠中还有一系列的文本涉及此话题，如《留学答卷》(1946年)、《致信邹德侬》、《我的感想和希望发言》(1979

2.水天中：《〈思考的回声——吴冠中艺术研究与评论〉序》，见水天中、徐虹主编《思考的回声——吴冠中艺术研究与评论》，上海人民出版社，2010。

3.吴冠中：《巴黎谈艺录》，载《吴冠中文丛（第5卷）·背影风格》，团结出版社，2008，第51—55页。

年）、《一代才华——为同代人油画鼓掌》（*1980* 年）、《油画实践甘苦谈》（*1981* 年）、《对绘画语言的探讨》（*1982* 年）、《致读者——〈吴冠中画册〉后记》（*1984* 年）、《致编者——〈风筝不断线〉代序》（*1985* 年）、《巴黎谈艺录》（*1993* 年）。 将以上文本按时间线索做整体细读后，我们就会发现有以下问题和事实值得讨论。

（一）吴冠中对艺术工具论的反思并不始于"文革"

1946 年夏，教育部选送战后第一批留学生，在全国设九大考区，从北平（今北京） 到昆明，从西安到上海……同日同题考选一百数十名留欧、美公费生，其中留法 绘画有两个名额，吴冠中在重庆考区参试，最终以"三五年官费留学考试美术史 最优试卷"获得绘画第一的名次赴法留学。当时陈之佛为教育部聘用的美术史评 卷者，在判卷过程中，他亲自用毛笔抄录下这份"不知名青年"的 *1800* 字答卷， 多年后经考证乃吴冠中的试卷。[4] 此卷共两个问题：一是"试言中国山水画兴于何 时盛于何时并说明原因"；二是"意大利文艺复兴对于后世西洋美术有何影响试 略论之"。在回答第二个问题时，吴冠中写了这样一段话：

> 又中古绘画全作教会之宣传手段，正如我国张彦远所记"成教化助人伦"者， 艺术家无自由创作之余地，文艺复兴时之作者则一本个人之志趣，作纯艺术性 之创作，于是人各一帜，如百花争妍，造成近世独立绘画及个人创作之因素。[5]

这百十来字透露了两个意思，第一是吴冠中反对把绘画作为宣传之手段，他 指出西方从古代开始，艺术就是教会作为宣传的工具，中国古代也有这种传统， 比如张彦远所记载的"成教化助人伦"；第二即当绘画独立于政治发展，画家自 由创作、个性创作纯艺术，才是艺术繁荣的基础。

我们如今再回头来看，吴冠中的这段文字和他所表达的观点到底来自什么样 的批评体系？"绘画全作教会之宣传手段"和"成教化助人伦"与"文以载道" 的文学传统有着密切的关系。后来这个传统变成了 *20* 世纪革命文学的规范，成了

4. 有关此试卷被发现的来龙去脉请见吴冠中写的回忆散文《陈之佛》，《文汇报》2006 年 4 月 25 日刊载。

5. 吴冠中：《留学答卷》，载《吴冠中文丛（第 4 卷）·放眼看人》，团结出版社，2008，第 151 页。

"社会主义现实主义"的理论渊源。我们再进一步探寻"文以载道"的艺术本质论到底是从何时开始的？学者早就考证过，在中国古代文学史上，从未有什么一以贯之的"文以载道"的传统。它只是唐宋几个古文家的为文旨趣，并且他们也不曾把"文以载道"看成教条，更无意让古文沦为政治斗争的工具。"究其实，所谓政治性的'文以载道'传统，原本是新文学阵营为了批判古典文学而有意建构起来的，而历史的实情是，在大多数时候或朝代，中国古代作家的写作都是相当自由的，并没有什么统一规范的指导思想，更别提有什么文艺政策和文艺组织了。可是，纵使没有'文以载道'的传统，现代中国革命仍然会动用文艺为它服务的，因为那是它可以运用的为数不多的现代资源之一，它不重用才怪呢。"[6] 解志熙先生的这段分析委实道出了问题之症结，他还说："历史的真实是，革命和革命文学都是现代中国的现实逼出来的。所以归根结底，现代的问题就是现代自身的问题，现代中国革命及其对革命文艺的规范，也都是现代中国的'现代性'自有之物——正因为现代中国革命是在非常特殊和极为严峻的国际国内情势下发生的，所以才必然地集革命的正当性与革命的专制性于一体，其历史必然性同时也就包含着历史的局限性，其巨大的力量同时也就暗含着重大的隐患，而这一切实乃中国走向现代化的途中必有和特有的现代性。"[7] 就此思路，我们也不妨再看一下西方"现实主义"批评传统的理论渊源。英国马克思主义文化批评家雷蒙德·威廉斯（*Raymond Henry Williams*）在其著作《文化与社会》中明确指出，将艺术表现的内容与社会以及生活方式必然联系起来的美学原则是马克思主义思想体系的产物，他在文中引用克拉克（*Kenneth Clark*）在《哥特式建筑的复兴》（*The Gothic Revival*）的表述说："据我所知，*18*世纪还没有出现艺术风格与社会有机相联和不可避免地来自生活方式的观念"[8]。"现实主义"作为创作原则、作为批评体系，是因为"文化观念的发展中有一个基本的假设，认为一个时期的艺术与当时普遍盛行的'生活方式'有密切的必然的联系，而且还认为，作为上述联系的结果，美学、道德和社会判

6. 解志熙：《与革命相向而行——〈丁玲传〉及革命文艺的现代性序论》，载李向东、王增如《丁玲传》，中国大百科全书出版社，2015，第15页。

7. 解志熙：《与革命相向而行—〈丁玲传〉及革命文艺的现代性序论》，载李向东、王增如《丁玲传》，中国大百科书书出版社，2015，第15—16页。

8. 雷蒙德·威廉斯：《文化与社会》，吴淞江、张文定译，北京大学出版社，1991，第178—179页。

断之间密切地相互联系着。这样的假设现在已被普遍接受，成为一种思想习惯，人们因此往往不易记住它的根本原因是 *19* 世纪思想史的产物。这种假设的最重要形式之一，当然是马克思的学说"[9]。因此，阐明"艺术与时代必然关系"的原则，也并不是自古就有之，当然，用一个时期的艺术来判断产生该艺术的社会的性质，这的确是一种有效并可使用的批评方法，但这只是方法之一。若把艺术的判断扩大为社会的判断，将对艺术多种形式的讨论都淹没在"艺术与时代必然关系的原则"之下就让人无法认同了，而这种倾向是到了 *20* 世纪之后才越发明显的。

由以上分析可知，吴冠中对"内容与形式"的讨论具有比较广阔和复杂的时代和历史背景，吴冠中对"艺术工具论"的声讨及批评方法从属于 *19* 世纪至 *20* 世纪上半叶被建构起来的"艺术史"批评体系，并被其局限。

（二）吴冠中发起"内容与形式"讨论的具体历史背景

吴冠中最早提到的"形式美"并不是出现在《绘画的形式美》一文中，而是出现在 *70* 年代与邹德侬的通信中。*1975* 年 *10* 月 *11* 日，吴冠中在信中写道：

> 造型艺术的根本无非是形式美，蜜蜂采蜜全凭嗅觉，画家主要靠视觉之感觉灵敏，易于感受形式美，美感无尽，画意如泉，其他文化素养等等尚是辅，故平时随时观察发现形象形式实是画家的生命线。[10]

该段文字明确表示"形式美"是造型艺术的根本，绘画是视觉艺术，"形象形式实是画家的生命线"，并重点强调"形式美感"对绘画创作的重要性。紧接着在 *1978* 年 *1* 月 *18* 日的信中，他又写道：

> 毛主席给陈毅信发表，表明中央认清文艺要解放，首先要在基础理论上奠定形象思维之根本问题，我估计形式美的问题将被提到建国以来的空前高度，这个问题不研究，我们的文艺将永远落后在无科学的愚昧状态中。[11]

9. 雷蒙德·威廉斯：《文化与社会》，吴淞江、张文定译，北京大学出版社，1991，第 178 页。
10. 吴冠中：《吴冠中致信邹德侬》，载《吴冠中文丛（第 7 卷）·老树年轮》，团结出版社，2008，第 121 页。
11. 吴冠中：《吴冠中致信邹德侬》，载《吴冠中文丛（第 7 卷）·老树年轮》，团结出版社，2008，第 148 页。

信中提到的"毛主席给陈毅信发表"是一个非常重要的事件,是指 1965 年 7 月 21 日《人民日报》发表的毛泽东给陈毅的一封信,《诗刊》于 1978 年第 1 期以题为《毛主席给陈毅同志谈诗的一封信》重新发表了这封信。信中几次提到"形象思维",提出"诗要用形象思维",而且"比、兴两法是不能不用的",这明确显示了艺术有自己不同于简单概念传达的特殊规律。此信的发表极具政治意义,当然,早在 1977 年《湖南师范学院学报》("湖南师范学院"即今天的"湖南师范大学)就已经刊登过这封信,但实际产生广泛影响的是在《诗刊》上的发表。1978 年 3 月,重要文艺期刊《文学评论》复刊,在第 1 期上专门转载此信,并据此封信刊登了一组评论文章,撰文者皆是著名学者,具体有文艺理论家、美学家王朝闻的《艺术创作有特殊规律》,蔡仪的《批判反形象思维论》,以及文学理论家、文学史家唐弢的《谈"诗美"——读毛主席给陈毅同志谈诗的一封信》。具体来说,王朝闻在文中以此封信为线索批判了"四人帮"提倡的"三突出""主题先行"等创作原则,尽管他并未圈出文学领域的讨论,但他明确提出了不能"把艺术的思维和科学的思维混为一谈,否定艺术思维特殊性的论断";"艺术思维的特征在于它始终是寓于形象的形式之中,是结合着事物的具体性和个别性"[12] 的论点。蔡仪则以此信作引对到底何为"形象思维",形象思维与意象、具象、抽象、创造性的想象之间的关系如何做了讨论。唐弢更是明确提出了诗美在于形象形式,他说"形象是构成诗美的重要条件,诗的艺术形象的概括大体可分两个部分:一个是图画美,由情节、想象、比喻、色彩等等组合起来的图画美;一个是音乐美,由声调、音韵、节奏、旋律等等组合起来的音乐美。两者缺一,不成为诗"[13]。总而言之,三位理论家都同时提到了"形象形式"对诗歌创作的重要性。就时间来看,吴冠中写信给邹德侬为 1978 年 1 月 18 日,以上三篇文章发表于同年 3 月 2 日[14],因此,吴冠中是极具形势敏感度的理论家,他不但预见了"毛主席给陈毅信"的发表会给文艺领域带来的重要影响,而且他写的"要在基础理论上奠定形象思维之根本问题",以及"我估计形式美的问题将被提到建国以来的空前高度",也同样重点提出了"形象思维"和"形式美"的问题,这与以上三位理论家立场一

12. 王朝闻:《艺术创作有特殊规律》,《文学评论》1978 年第 1 期,第 13—22 页。

13. 唐弢:《谈"诗美"——读毛主席给陈毅同志谈诗的一封信》,《文学评论》1978 年第 1 期,第 29 页。

14.《文学评论》第 1 期于 1978 年 3 月 2 日正式复刊出版。

致。只不过，王朝闻、蔡仪、唐弢均以文学领域作为研究对象，而吴冠中是率先在美术领域提出"形式美"问题的理论家。将吴冠中放置到具体的历史语境之中，我们才能确认他的位置和意义。

《毛主席给陈毅同志谈诗的一封信》的重新发表，是一件标志性的事件，紧接着，*1978* 年 *12* 月中共十一届三中全会召开，标志着中国进入改革开放的新时期。自此开始大批杂志得以复刊、创刊，众多的外国学者及文艺思潮被陆续介绍到中国来，中外交流进入新格局。*1979* 年 *10* 月 *30* 日，邓小平《在中国文学艺术工作者第四次代表大会上的祝词》中"提出了艺术规律和创作自由的理念"，为整个艺术界重视艺术规律定了一个总调。张法先生曾在《走向艺术规律：改革开放初期艺术学的走向（之一）》中回顾，当时"走出'文革'的艺术工具论，走向艺术规律的体认，是艺术学各学科门类的共同潮流"[15]，因此除了上文提到的文学领域，艺术门类里的学者们都对自己所属学科展开了讨论，其具体表现各有不同。如"在音乐学里，表现为对音乐性的强调""在电影学里，强调电影不是文学不是戏剧，而是电影""在电视剧里，强调电视剧既不是戏剧，也不是电影，而是一种独立的艺术形态""在戏剧学里，出现了戏剧观的争论"；那么在"美术学"里，自然就是由吴冠中率先发起的"对形式美和抽象美的肯定"[16]。由张法的总结可知，各门艺术虽然从自身的门类特征出发进行各自领域艺术规律的讨论，但这些讨论问题的角度是一致的，即各门艺术有各自特殊的形式规律与特点，因此不能用文学的创作规律、内容的统一要求来规范所有的艺术门类，即不要用"内容"决定"形式"。这是各门类艺术共同的境遇，强调艺术规律是各门艺术共有的时代和声。

（三）吴冠中讨论"内容与形式"问题之具体内涵

接下来，我们要厘清吴冠中在文本中讨论的"内容"与"形式"究竟具体指向哪些问题。

《美术》杂志于 *1979* 年第 *5* 期刊载了吴冠中的文章《绘画的形式美》。文中共设置六个小标题：一、美与漂亮；二、创作与习作；三、个人感受与风格；四、

15. 张法：《走向艺术规律：改革开放初期艺术学的走向（之一）》，《当代文坛》2008 年第 6 期，第 10—15 页。
16. 张法：《走向艺术规律：改革开放初期艺术学的走向（之一）》，《当代文坛》2008 年第 6 期，第 10—15 页。

古代和现代，东方和西方；五、意境与无题；六、初学者之路。这是一篇内容丰富的绘画理论文章，它涉及造型艺术领域里"美"和"漂亮"两个概念的区分、艺术表现与错觉的关系问题、"油画民族化"与"国画现代化"、"美"与"像"和"真实"的关系，以及造型意境美等问题。以上六个论题虽分述不同问题，但又从"内容与形式"的论述角度上有所综合。吴冠中首先以讨论"创作和习作"的关系作为此话题的切入点，他在文中写道：

> 解放以来，我们将创作与习作分得很清楚，很机械，甚至很对立。我刚回国时，听到这种区分很反感，认为毫无道理，是不符合美术创作规律的，是错误的。艺术劳动是一个整体，创作或习作无非是两个概念，可作为一事之两面来理解。而我们的实际情况呢，凡是写生、描写或刻画具体对象的都被称为习作（正因为是习作，你可以无动于衷地抄摹对象）。只有描摹一个事件，一个什么情节、故事，这才算"创作"。造型艺术除了"表现什么"之外，"如何表现"的问题实在是千千万万艺术家们在苦心探索的重大课题，亦是美术史中的明确标杆。……当然我们盼望看到艺术性强的表现重大题材的杰作。……在造型艺术的形象思维中，说得更具体一点是形式思维。形式美是美术创作中关键的一环，是我们为人民服务的独特手法……[17]

由这段文字表述可见，吴冠中讨论的"内容与形式"问题，首先反对的是只重视"表现什么"而忽视"如何表现"，即只重内容，不重形式。有关他在文中提到的"创作与习作"的区分问题，确实是新中国成立之后流行于美术领域的一个"话题"，这种机械方法论来源于苏联的"社会主义现实主义"创作原则的指导。若说，在中国古代还没有"文以载道"的教条统一规范，那么20世纪"新文学运动"以来，"革命文学"发展至新中国成立后的"十七年"间，再到后来的"文革十年"，"社会主义现实主义"就真真实实地演变成了中国文艺界创作和批评的最高准则。[18]

17. 吴冠中：《绘画的形式美》，《美术》1979年第5期，第33—34页。
18. 在1953年9月23日至6月10日举行的"第二次全国文代会"上正式确认了"以社会主义现实主义作为我们文艺界创作和批评的最高准则"。周恩来在政治报告中的"为总路线而奋斗的文艺工作者的任务"部分，明确指出："以社会主义现实主义作为我们文艺界创作和批评的最高准则，这是很好的。"

在当时苏联文艺思想指导下，这一对概念的"正确定义"是："习作——画家写生之作；创作——创造出来的作品"，并且"在批评中常有的，就是轻视习作，把它纯粹看成一种辅助的形式，否定写生习作可能具有独立的艺术价值，漠视观众对写生习作的兴趣"[19]。同时，针对"创作"只重视主题的作用，强调要描摹一件事、一个情节或故事，如此而来，事实上是将美术等同于文学中的叙事性作品。其实，哪怕在文学理论中，故事与情节的讨论也仅仅是叙事性文学作品的构成要素之一。叙事性作品除了讨论"题材"的相关问题，如情节、人物、事件、场景、意象之外，还要讨论"意义"，即思想和感情，更要分析"形式"问题，如语言、手法、结构、体裁等。因此，作为具有自己独特艺术规律的美术学，作为造型艺术，也应该具有自己独立的"形式美"，这才是美术区分于其他艺术门类的独特性。

　　同时，我们要特别认清吴冠中对待"内容"问题的立场。事实上，吴冠中并没有在他的系列文本中否定"内容"，比如他说：

　　　　造型艺术成功地表现了动人心魄的重大题材或可歌可泣的史诗……美术与政治、文学等直接地、紧密地配合，如宣传画、插画、连环画……成功的例子比比皆是，它们起到了巨大的社会作用。同时我也希望看到更多独立的美术作品，它们有自己的造型美意境，而并不负有向你说教的额外任务。[20]

　　因此，我们一定要弄清楚，吴冠中并不反对艺术反映重大题材和其具有的社会作用，但他同时认为艺术应具有自己独特的美感，不负担说教任务，并且，美术作品的造型美意境往往无法用语言、主题来进行阐述。这实际上和文学意境具有同样的规律，意境它只能在读者的品味和妙悟中才能得以呈现，并且是一种开放性的意象结构，不能用统一"内容"或"题材"来进行解释。总之，吴冠中强调的主要有两点：一、美术有自己的创作规律；二、艺术家应有创作的自由。这正与邓小平《在中国文学艺术工作者第四次代表大会上的祝词》中所表露出的新时期文艺政策相适应。在此次文代会上，吴冠中也有发言，他在会上明确表示："文

19. 德米特里耶娃、莫洛卓夫：《创作与习作》，冯湘一译，《美术研究》1959 年第 3 期，第 60—67 页。
20. 吴冠中：《绘画的形式美》，《美术》1979 年第 5 期，第 33—35 页。

学和美术各有自己的特殊规律，希望不要用文学的要求来改造美术本身的规律。"[21]

吴冠中在《美术》*1981* 年第 *3* 期上刊载的文章《内容决定形式？》是讨论此话题的重要文献。但实际上，这篇文章并非独立发表，它隶属于一场北京市举行的油画学术讨论会，此会"由中国美术家协会北京分会和北京油画研究会发起"，"到会的有北京的中青年油画家三十余人和一些美术理论工作者"。在为期三天的讨论中，对"油画创作的现状和发展、民族化问题以及美术创作的形式与内容的关系、艺术个性和自我表现等问题，进行了热烈的探讨"[22]。《美术》杂志编辑节选了部分人的发言摘要，以《北京市举行油画学术讨论会》为题发表，共分三个论题：一是"油画民族化"口号以不提为好，发言人为詹建俊、陈丹青；二即"内容决定形式？"，发言人为吴冠中、靳尚谊；三是艺术个性与自我表现，发言人为袁运生、闻立鹏。因此，吴冠中发表该文的目的是参与美术界中国油画发展及前途问题的讨论与商榷。在此文发表之前，吴冠中就有几篇文章专门讨论过油画问题，其批评立场也多指向"内容与形式"关系问题，如他在《一代才华——为同代人油画鼓掌》中说："还有一个油画不得发展的重要原因，就是缺乏绘画自己的语言。在我国，油画长期被隶属于主题情节的说明，逻辑思维指挥形象思维，美术一味听从文字的指使。"[23]将吴冠中这一系列文章的主旨提炼概括之后，其核心论点如下：

第一，所谓"内容"，"一般只是指故事、情节等等可用语言说明的事件或对象"[24]，"多半是属于政治范畴或文学领域的，看图识字，图画为特定的思维概念服务，这是由来如此的"[25]。吴冠中说的这个"内容"，它的背景是针对"四人帮"时主题先行、故事情节决定形式的时期，"实际上是指政治口号，是'四人帮'时期的紧箍咒，它紧紧束缚了形式的发展"[26]。因此，它是"题目、题材、写实的图解，而非关形式本身的美感"[27]，"至于作品本身的艺术内容，作者表现在作品

21. 吴冠中：《我的感想和希望》，《美术》1980 年第 1 期，第 8—9 页。

22.《〈北京市举行油画学术讨论会〉编者前言》，《美术》1981 年第 3 期，第 51—55 页。

23. 吴冠中：《一代才华——为同代人油画鼓掌》，《北京晚报》1980 年 8 月 3 日；转引自《东寻西找集》，四川人民出版社，1982，第 99 页。

24. 吴冠中：《油画实践甘苦谈》，《文艺研究》1981 年第 2 期，第 38—41 页。

25. 吴冠中：《内容决定形式？》，《美术》1981 年第 3 期，第 52—54 页。

26. 吴冠中：《致编者——〈风筝不断线〉代序》，载《风筝不断线》，四川美术出版社，1985，第 3 页。

27. 吴冠中：《巴黎谈艺录》，载《吴冠中文丛（第 5 卷）·背影风格》，团结出版社，2008，第 51 页。

中的感受、感觉、情操等等，总不被承认就是作品的内容"[28]，"对美术讲来，对美的表现力，技巧等等是艺术的内容"，而这些在那个时代被称为"形式"。

第二，所谓"形式"，"是美术的本身，形式美有其独立的科学规律，虽然这些规律是诞生于人和自然的，也是不断地变化和发展的，但总是相当稳定地独立存在的"。"美术作品唯一的表现手段就是形式，一切思想、感情的表达只能依靠形式来体现。形式，它主宰了美术"[29]。由于"形式美有它的独立性"，那么"视觉艺术应该是独立欣赏，在某种情况下排斥故事情节的干扰（历史画、宣传画及连环画等目的性不同，应另论），有没有意境呢？有，它是从形式本身体现的，不是靠文学外加进去的。形式本身（线、形、面、方圆、高低、长短、色、光、节奏等）作为语言是能传达一种意境、感情的"[30]。

第三，吴冠中说"历史画、宣传画、连环画、科普美术等等，首先是为了一定的目的要求美术为其服务的，美术家义不容辞应承担这些工作，但这些不是美术的全部工作"。因此，吴冠中说他"并非有意要贬情节性绘画"，他"要探讨的实际问题是离开了形式的独特手段去追求故事情节，因之彷徨歧途者"，同时"形式的功能是有局限性的，凡形式负担不了的故事情节，便应由文学、戏剧去表达"[31]。

由以上分析可知，吴冠中批评"内容决定形式"的主要立场恐怕才是他要强调的重点，他并不是要反对内容，而是不能容忍完全忽视艺术规律的艺术工具论。只有总结清楚吴冠中关于"内容和形式"讨论的核心要点，我们才能进一步看清其他论者和吴冠中之间的对话与争鸣是否在同一层面上讨论问题。

二、"内容与形式"大讨论

吴冠中《绘画的形式美》和《内容决定形式？》发表后，在文艺领域里掀起了一场有关此话题的"大讨论"，这些文章多集中发表于《美术》和《文艺研究》两大期刊上。当时直接与吴冠中形成争鸣的文章有：洪毅然《谈谈艺术的内容与形

28. 吴冠中：《油画实践甘苦谈》，《文艺研究》1981年第2期，第38—41页。
29. 吴冠中：《油画实践甘苦谈》，《文艺研究》1981年第2期，第38—41页。
30. 吴冠中：《对绘画语言的探讨》，载《吴冠中文丛（第5卷）·背影风格》，团结出版社，2008，第106页。
31. 吴冠中：《油画实践甘苦谈》，《文艺研究》1981年第2期，第38—41页。

式——兼与吴冠中同志商榷》(《美术》1981年第6期)、冯湘一《给吴冠中老师的信——也谈"内容决定形式"》(《美术》1981年第12期)、杜键《也谈形式与内容》(《美术研究》1981年第4期)、贾方舟《试谈造型艺术的美学内容——关于形式的对话》(《美术》1982年第5期)、扬帆《关于美术的形式与内容问题的讨论(综述)》(《美术》1983年第4期)、洪毅然《从"形式感"谈到"形式美"和"抽象美"》(《美术》1983年第5期)、黄药眠《谈艺术与文学中的内容与形式》(《文艺研究》1983年第5期)。除此之外,虽未在文中直接提到吴冠中,但同一时期也参与讨论此话题的主要文章还有:詹建俊《形式感的探求》(《美术研究》1980年第4期)、钱邵武《杂谈形式感》(《文艺研究》1980年第4期);洪毅然《形象、形式与形式美》(《文艺研究》1980年第6期)、叶朗《艺术形式美的一条规律》(《文艺研究》1980年第6期)、洪毅然《艺术三题议》(《美术》1980年第12期)、程至的《谈美与形式》(《美术》1981年第5期)、迟轲《形式美与辩证法》(《美术》1981年第1期)、浙江美术学院文艺理论学习小组《形式美及其在美术中的地位》(《美术》1981年第4期)、张方震《要注重形式探索》(《美术》1981年第9期)、沈鹏《互相制约——讨论形式与内容的一封信》(《美术》1981年第12期)、陈醉《外形式初探》(《美术》1982年第1期)、高尔太《艺术概念的基本层次》(《美术》1982年第2期)、邵大箴《谈美术创作的几个问题:形式探索、写实与情节》(《美术研究》1982年第4期)、彭德《审美作用是美术的唯一功能》(《美术》1982年第5期)。另外还有刘刚纪《美术概论(二)——美术的内容与形式》(中国艺术研究院美术研究所:《美术史论丛刊》第二辑,北京:文化艺术出版社,1982年),何新、栗宪庭《试论中国古典绘画的抽象审美意识》(《美术》1983年第1期上篇、第5期下篇),等等。以上这些文章共同构成了新时期初期在艺术理论领域里出现的走出"文革"艺术工具论,追求艺术规律的艺术理论潮流。

我们有必要具体分析一下论战双方各自的论点论据。

事实上,扬帆在《美术》杂志1983年第4期上刊登的《关于美术的形式与内容问题的讨论(综述)》一文已经对论战的双方做过大致的区分与说明。扬帆在此文中对吴冠中的立场持批判态度,与吴冠中的认识有差异,他把吴冠中划为绝对否定"内容决定形式"这一论断的一方,是有些武断的。他认为吴冠中和王肇民都属于明确否定"内容决定形式"这一阵营,并且以王肇民的文本表述"艺术内容决定形式的说法是错误的""内容与形式的关系""没有相互决定的可能性"

作为论点阐述，同时他把吴冠中的"内容不宜决定形式，它利用形式，要求形式，向形式求爱，但不能施行夫唱妇随的夫权主义"作为论据也是不恰当的，"不宜"不等于"否定"。而且吴冠中也从未像王肇民那样绝对地表示"形是一切"[32]。

那么我们再看其他与吴冠中"商榷"的学者的观点和立场。比较有代表性的是洪毅然在《谈谈艺术的内容和形式——兼与吴冠中同志商榷》中直接认定吴冠中是对"内容决定形式"明确提出相反主张的论者，说其"干脆认为造型艺术就是'专门讲形式'的所谓'形式的科学'云云，就很值得商榷"。他批评吴冠中"混淆了'美感'和'快感'的本质区别及其应有界限，从而相应地也就难免导致混淆艺术欣赏和非艺术欣赏的本质区别及应有界限"；还说吴冠中的观点是试图"以'形式'代替'内容'、排斥了'内容'，而让'形式'唯我独尊，并使之成为艺术（造型艺术）的唯一构成要素。按照这种观点，其结果势必导致一切艺术都只徒存'形式'而已！于是，搞艺术创作，也就无非只是专门在'形式'方面挖空心思逞奇斗巧，玩弄技法，便算能事已毕"[33]。由此看来，洪毅然并未意识到吴冠中提出此问题的真正立场是什么，其分歧就在于洪毅然没理解吴冠中对"内容"的定义，吴冠中并不是要把艺术"内容"等同于形式，也并未"鼓吹'形式'似乎就是一切，'形式'即等于'艺术'的观点"。所以，我们可以说洪毅然对吴冠中的"误读"，人为地使吴冠中陷入完全否定"内容决定形式"原则的立场。

另一篇认为吴冠中呼吁"要突破内容决定形式框框"、推倒"内容决定形式的这一条不成文的法律"不妥的学者是冯湘一，她在《给吴冠中老师的信——也谈"内容决定形式"》一文中，试图通过对吴冠中的作品的具体分析，来验证吴冠中的绘画艺术本身，就是"内容决定形式"的。冯湘一否定的是吴冠中对"内容"的定义，她认为，形式美感、审美感情、意境以及审美活动中的"迁想妙得"即联想都属于艺术的内容，而这些在吴冠中的绘画作品以及文章中都有所呈现和肯定，因此她认为吴冠中否定"内容"的原因是他对"内容"的定义不正确。通过前文分析，我们非常清楚地知道，吴冠中把"内容"定义为"一般只是指故事、情节等等可用语言说明的事件或对象"，它针对的是"四人帮"时期主题先行、

32. 王肇民：《画语拾零》，《美术》1980年第3期，第22—24页；王肇民：《我的意见仍然是"形是一切"》，《新美术》1983年第12期，第80—81页。

33. 洪毅然：《谈谈艺术的内容与形式——兼与吴冠中同志商榷》，《美术》1981年第6期，第4—7页。

故事情节决定形式的立场，这个"内容"实际上是中国特定时期的政治口号。而且吴冠中也在文中说过了作品本身的艺术内容，包括"作者表现在作品中的感受、感觉、情操等等，总不被承认就是作品的内容"[34]，并不是他不认为这些是艺术的内容，而是这些在那个时代被称为"形式"。因此冯湘一的批判角度是完全搁置了吴冠中对"内容"作为政治概念的批判立场，也"歪曲"了吴冠中的本意。

反而是杜键将"内容决定形式"当作一个历史概念进行了分析。他在《也谈形式与内容》中说，是多年来"左的思想指导下"才形成了对于艺术内容的错误观点。"它的主要特点是：*1.* 忽视艺术内容的情感性特点，不承认只有被情感所包融的认识内容，才可能成为艺术的内容。*2.* 把内容归结为某种抽象的政治概念，排斥艺术内容主观和客观方面所具有的丰富性、多样性。*3.* 把艺术品的价值，仅仅归结为其所说明的某种思想的价值。"杜键将其概括为"左的内容观"，说正是它"破坏了艺术的内容，从而，也破坏了艺术的形式"，"'左的内容观'忽视艺术内容的情感性特点，把艺术看成说教的宣传工具，于是，对于艺术表现什么和怎样表现的横加干涉，概念化作品的泛滥，就成了不可避免的后果"[35]。即，长期以来形成了一个用以指导美术创作的所谓"内容决定形式"的必须遵循的模式："主题思想决定组成画面的具体的绘画手段"，"整个创作过程，就是主题思想不断决定绘画手段的过程"。这个创作模式"最主要的危害在于它把创作过程——人类极其复杂的一种精神现象——引向简单化。似乎艺术创作的核心是明确主题思想，解决了主题思想的问题，'内容'的问题就解决了，剩下的问题就是形式的问题，而形式是可以'被决定'出来的。这样，它就抹杀了艺术创作中一个最重要的环节：由作者的世界观和思想感情、艺术修养所决定的对于表现对象的真实的审美感受在创作过程中的主导作用"[36]。可以说，杜键清楚地解释了吴冠中所论"内容决定形式"中的"内容"究竟指向的是何种含义，理解了吴冠中批判此论题的真实目的和立场。

总而言之，由于洪毅然、冯湘一等人对该文的质疑和讨论，引发了吴冠中对此问题的再度思考和解释。在这场论争的后期，他再次提到了当年讨论此话题的

34. 吴冠中：《油画实践甘苦谈》，《文艺研究》1981 年第 2 期，第 38—41 页。

35. 杜键：《也谈形式与内容》，《美术研究》1981 年第 4 期，第 34—35 页。

36. 杜键：《也谈形式与内容》，《美术研究》1981 年第 4 期，第 37—38 页。

目的，他也意识到了对"内容"的定义和讨论是问题的焦点所在，因此，他在文中说：

> 对我来讲，关键是内容的涵义问题，我并不欣赏缺乏意境的空洞形式，而
> 须分析文学的内容含义是什么，造型艺术的内容含义又是什么，其间存在着共性，
> 更存在着个性。在绘画实践中，有时是内容引发形式，有时是形式启示了内容，
> 不过，更多的情况是，似乎从作品怀孕开始两者便是一个整体，尤其在成功的
> 美术作品中，内容与形式更是难于分解的。讨论毕竟使问题逐步明朗起来，即
> 使是不全面或有错误的意见也是起了积极作用的，成果归功于"二百"方针。[37]

以上文字可证明吴冠中从未否定过"内容"，也从未认为"形式是一切"，对于缺乏意境的形式他也是不欣赏的。他还在文中特意摘录了两小段黄药眠先生《谈艺术与文学中的内容与形式》中的文字，其中有一段黄药眠写道："什么是艺术文学的内容？我认为这里的内容包括有思想、感情，此外还有感觉，还有潜在的意识。在这四个因素的矛盾的统一中，思想是处于主导地位，不过也不能忽视其他次要的因素。过去只强调思想因素，而抹杀其他次要的因素，所以结果虽然一天到晚叫要反对公式化概念化，而实际上还是无法避免，其主要原因就是在于指导思想上有些问题。"[38] 由此可证，吴冠中、杜键、黄药眠他们的立场是一致的，他们并不是要否定内容，也不是要否定内容里的思想因素，他们反对的是特定历史时期在文艺指导思想上的错误。

吴冠中的这场关于"形象形式"与"内容"的讨论，缘于《毛主席给陈毅同志谈诗的一封信》。这场从诗歌领域扩展至整个文艺领域的理论风潮，从总体上可喻为美学领域的一场地震，孙绍振将其概括为"新的美学原则在崛起"，该文发表于 1981 年《诗刊》第 3 期上，他在开篇即说：

> 在历次思想解放运动和艺术革新潮流中，首次遭到挑战的总是权威和传统
> 的神圣性，受到冲击的还有群众的习惯的信念。当前在新诗乃至文艺领域中的

37. 吴冠中：《致编者——〈风筝不断线〉代序》，载《风筝不断线》，四川美术出版社，1985，第 3 页。
38. 黄药眠：《谈艺术与文学中的内容与形式》，《文艺研究》1983 年第 5 期，第 79—89 页。

革新潮流中，也不例外。权威和传统曾经是我们思想和艺术成就的丰碑，但是它的不可侵犯性却成了思想解放和艺术革新的障碍。它是过去历史条件造成的，当这些条件为新条件代替的时候，它的保守性狭隘性就显示出来了，没有对权威和传统挑战甚至亵渎的勇气，思想解放就是一句奢侈性的空话。[39]

孙绍振的"新的美学原则"，也不局限于诗歌领域，它可扩展到所有的艺术形式，文论的焦点是该"表现时代精神"还是"表现自我"的问题，艺术是模仿还是表现的问题，这在美术领域的表现就是吴冠中讨论的内容与形式的问题、写实与抽象的问题。

一言以蔽之，*20*世纪*80*年代这场关于"内容与形式"关系的讨论，其主旨还是争论艺术的本质到底是政治还是审美的问题。艺术中政治与审美的关系研究，无论是选择哪种立场，抑或是对审美的强调，其实依旧是政治问题。这其中生动、复杂、微妙的立场与情感均可归属于中国现代化的知识层面的统一心态。如今，我们再次回溯这段历史，所谓"内容与形式"的关系问题，在四十年前曾引起了如此大的风波，但对今天的学界而言，它早已变成一个不证自明的论题。那么吴冠中谈论它的价值何在？可以说，吴冠中的艺术思想和艺术理论，有些具有永恒性，有些具有历史性。有些话题在那个时代是有效的，那么今天是否还有意义？比如"内容决定形式？"的提出，我们通过分析可知，这是一个特定历史时期的"政治概念"，既然如此，我们就要将其放回历史中进行评价。吴冠中此论题的提出，标志着新时期艺术界开始重新思考自身的定位。强调艺术规律的艺术观，意味着让艺术首先成为艺术而不是成为政治的传声筒，它与改革开放时代的艺术观相适应，从而与"文革"前乃至整个"文革"十年时期的高度政治化的艺术观区别开来。正如张法所言："正是这一历史大潮的走向中，改革开放后的艺术在一次一次的争论之中，走向了按艺术规律运行的道路，理解了强调艺术规律的艺术观与'文革'时期强调政治第一的艺术观的区别，可以看出强调艺术规律的话语在改革开放时期的转折意义。"[40]

39. 孙绍振：《新的美学原则在崛起》，《诗刊》1981 年第 3 期。

40. 张法：《走向艺术规律：改革开放初期艺术学的走向（之一）》，《当代文坛》2008 年第 6 期，第 10 页。

吴冠中艺术本质论：关于"抽象美"的论争

discussion 讨论"关于抽象美"，并"试图把抽象美的科学性阐明出来，让它有步骤，有根据"，这是吴冠中在继提出"形式美"、质疑"内容决定形式"之后提出的第三个论题。如果说吴冠中在前两个阶段对"内容和形式"关系的讨论尚属于在宏观上提出重视艺术规律问题，那么他"关于抽象美"就是回到美术学内部具体论述"何为艺术规律"的问题。本章内容一是要回顾《关于抽象美》一文发表后引起的学术争鸣，二是要揭示出吴冠中在系列文本中对有关具象与抽象、抽象与"无形象"、"似与不似之间"、写实与表现各种概念的区分，以及他提出来的"风筝不断线"理论是同一家族概念。透过这些概念的表述，论其本质，吴冠中是在讨论艺术与生活的关系问题。

一、"抽象美"提出的契机

吴冠中提出"抽象美"并不是一个孤立的事件。张法曾评价："如果说，吴冠中的形式美是从美术的总体上讲的，那么，抽象美则是为着一种与西方现代美

术同调的艺术形式讲的。""吴冠中对形式美和抽象美的提倡，联系到吴的老师林风眠在民国时期的结合中西独创新路的绘画实践，可以感受到一种对 20 世纪美术史的重新审视；联系到星星画展已经展现出来的西方现代画风，可以感受到一种走向世界美术的开放心态；联系到改革开放初期解放思想的呼唤，可以感受到对艺术规律的重思……"[1] 吴冠中谈抽象美，是 20 世纪 80 年代中国美术创作实践重视艺术规律研究的理论表现。因此，当它引起热烈的讨论，包括美学家、文学家、书法家等都参与进来时，就使得这场争鸣更具有纯理论的讨论倾向。而且如今回头望去，尽管这些理论的话语模式和推理方式还带着鲜明的改革开放之前的表述逻辑和意识形态倾向，但当这些争论的焦点问题——"抽象美"概念是否成立？抽象美与抽象艺术是不是一回事？美术中的"抽象"与哲学和科学中的"抽象"有何区别？——汇聚在一起之后所呈现的理论交锋，就成了那个时期中国美术领域的理论史和批评史上重要的标志性"事件"。

1981 年 5 月 28 日，吴冠中在写给邹德侬的信中说：

> 听说美院组织批我的"抽象美"，但结果相反，大都支持我的论点，叶浅予先生前刚见到我发表此文时极赞扬，说谈到了点子上，不过他估计今天反击文章大量出现还在后面。广东有些青年来信鸣不平，他们写文章给《美术》，《美术》问我写不写，我写他们一定要发，不过我想晚些时狠狠反击"美盲""投机"，我的文章将从该文对线条、色彩的和谐等等的"微不足道"说起，先"大骂"形式美之微不足道。真理和科学是无敌的，美术界（尤其年青一代）对我的企望和爱护我是完全了解的。小丑无半点美感，他们以打手姿势也攻击了湖北刘刚纪写的抽象美（晚我文一期《美术》发表），我自己不必立即反击，因太重视此辈了，先让群众去评议。[2]

这封信为我们研究 20 世纪 80 年代初有关"抽象美"的争论提供了明确的线索。经梳理，事件的发展脉络是这样的。

1. 张法：《走向艺术规律：改革开放初期艺术学的走向（之一）》，《当代文坛》2008 年第 6 期，第 11 页。
2. 吴冠中：《吴冠中致信邹德侬》，载《吴冠中文丛（第 7 卷）·老树年轮》，团结出版社，2008，第 166 页。其中"刘刚纪"应为"刘纲纪"。

首先是在《美术》杂志 1980 年第 10 期上，吴冠中发表了《关于抽象美》一文，第 11 期又刊载了刘纲纪的文章《略谈"抽象"》。这两篇文章是这场争鸣的导火索。第二年 4 月，浙江美术学院文艺理论学习小组在《美术》1981 年第 4 期上发表《形式美及其在美术中的地位》一文批评吴冠中的"抽象美"概念和刘纲纪对抽象派产生的社会背景表述；在《美术》1981 年第 5 期上，王宏建发表《浅谈艺术的本质》一文，直接表示"无法苟同'抽象美'的谬说"。在《美术》1982 年第 3 期上，黄荔生发表《对"抽象"在美术中的作用的一些认识》，此文对浙江美术学院文艺理论学习小组的"批评"提出疑问，声援吴冠中与刘纲纪。紧接着，《美术》杂志 1983 年第 1 期首先刊登了吴冠中一组以"抽象美"为表现形式的绘画作品，同时刊载了一组谈"美术中'抽象'问题研究"的论文，包括何新和贾宪庭《试论中国古典绘画的抽象审美意识——对于中国古代绘画史的几点探讨》、徐书城《也谈抽象美》、翟墨《抽而有象》、毛士博《我国传统艺术中抽象因素初探》、杨蔼琪《杂谈绘画中的抽象》；后来，《美术》杂志在 1983 年第 5 期上再次刊登了一组文章针对之前的"问题研究"予以争论和反驳，共三篇文章：佟景韩《关于"抽象"问题的一封信——兼及马克思的科学方法》、洪毅然《从"形式感"谈到"形式美"和"抽象美"》和刘曦林《形式美的抽象性与"抽象美"》。同年《美术》杂志第 10 期和第 11 期分两期连载杜键文章《形象的节律与节律的形象——关于抽象美问题的一些意见》，第 10 期还刊载了曾景初与徐书城商榷的文章《〈也谈抽象美〉质疑》。至 1984 年，关于"抽象美"的争论才告一段落，马钦忠发表《"抽象美"问题讨论简评》（《美术》1984 年第 1 期），顾鹤冲发表《评关于"抽象美"的一些理论》（《新美术》1984 年第 3 期）对此次论争做了总结，徐书城针对质疑再发文章《再谈抽象美和中国画》（《美术》1984 年第 5 期）；洪毅然针对杜键、马钦忠的文章中对吴冠中的支持论点再进一步反驳，发表文章《再谈"形式美"和"抽象美"》（《美术》1984 年第 4 期）和《关于美和艺术中的抽象主义》（《新美术》1984 年第 2 期）。除以上这些文章外，在前文中提到到一些主论"内容与形式"的文章也部分论及有关"抽象美"的话题，就不再一一复述。总之，有关"抽象美"的论争，是一场长达四年的"对话"，其争论的话题聚焦在哪些层面？对吴冠中"抽象美"的讨论从内涵到外延的表述是否准确？吴冠中在这场争论之中真的没有回应吗？本文无意完整梳理各方互相往来的交锋细节，而是试图提炼出对吴冠中"抽象美"概念争论的核心话题，用以讨论吴冠中的艺术思想，呈现当代中国艺术史

思考的问题。其主要论题有以下几点：

第一，有无"抽象美"？认为吴冠中"抽象美"概念不成立的论者，立场比较鲜明的有浙江美术学院文艺理论学习小组、王宏建和洪毅然。

吴冠中致邹德侬信中所说的"听说美院组织批我的'抽象美'"的那件事，其中的美院也就是今天的中国美术学院，吴冠中当年的母校——国立杭州艺术专科学校，1958 年至 1993 年期间曾一度更名为"浙江美术学院"。《形式美及其在美术中的地位》一文在开篇即交代："去年底，我们文艺理论学习小组的同志，就形式美问题开了三次座谈会，阅读了一些材料，形成了一些共同的看法。现在把我们的看法发表出来，向关心这个问题的同志们求教。"[3] 也就是说，自吴冠中《关于抽象美》一文发表后，他们至少经历了三次讨论。得出结论后，他们直接在文中明确表示"我们认为吴冠中先生的'抽象美'的概念在美学上是不能成立的"。其理由有两点：一是吴冠中"所说的不与具体实物相联系的线、色的组合的美，实质上也是一般人所说的形式美，没有必要再给它一个'抽象美'的名称"；二是"抽象美""这个概念是反审美的，顾名思义，抽象美理应说的是抽象东西的美，可是，抽象的东西是谈不上美丑的"[4]。以上两个理由总结起来，一是将"形式美"等同于"抽象美"，二是认为"抽象"反艺术、反审美。浙江美术学院文艺理论学习小组最后得出的结论是"抽象美"这个概念不成立。

王宏建更是明确表示："近来有一种流行的说法，叫作'抽象美'，大概是作者主观杜撰出来的，因为至今在中国美学或西方美学中还没有见过'抽象美'或'*abstract beauty*'一类的概念。"他以"没见过"作为不承认"抽象美"概念的理由，只能表明吴冠中提出此概念的确在那个年代极具"先锋"意义。其次，他认为"抽象美"的理论不成立，原因在于："美就其本质来讲必须是形象的，无论社会美、自然美或艺术美，没有诉之感性的形象就不可能有美，任何远离了实际形式的抽象都不可能引起人的美感。"[5] 他还引用黑格尔对美的概念——"美是理念的感性显现"来力证"抽象"既然"不表现某一具体的客观实物的形象"，因此"抽象"无美。他这样的分析实际上是将不表现具体的客观物象等同于没有

3.浙江美术学院文艺理论学习小组：《形式美及其在美术中的地位》，《美术》1981 年第 4 期，第 41—43 页、60 页。

4.浙江美术学院文艺理论学习小组：《形式美及其在美术中的地位》，《美术》1981 年第 4 期，第 41—43 页、60 页。

5.王宏建：《浅谈艺术的本质》，《美术》1981 年第 5 期，第 10—13 页。

感性经验。

　　洪毅然的论点是从他批评吴冠中质疑"内容决定形式"而来的，他认为吴冠中提倡"形式美"是热衷于专门去追求所谓绝对独立的"纯形式"之美，为的是要给他"所心爱的那种急欲彻底摆脱任何'内容'之羁绊的'形式美'争生存权"，"所以才把'形式美'说成就是一种所谓"抽象美"；或者宣称"抽象美是形式美的核心"。因此洪毅然将吴冠中所说的"抽象美"，定义为那种"绝对独立的纯粹'形式'之美"，即抽象主义艺术之标榜的"无对象性"。于是他以此立论，批评说："世间既无所谓绝对独立起来的那种'形式美'（纯'形式'的美），也无所谓真正'抽象'的美。凡'美'，全都不能不是具体可感的（因为一切'美'都必须具有'直观感受性'，否则便不成其为'美'。而'抽象'，却恰与此相反、相敌对）。"[6]所以，洪毅然也不承认"抽象美"这个概念：一是他也将吴冠中的"抽象美"等同于"形式美"，从重视作品"内容"出发认为并不存在所谓的独立的"形式美"，也就没有"抽象美"这个概念；二是他也认为"抽象"与美是"相反"和"敌对"的。

　　以上三方论者对吴冠中"抽象美"概念的批评的出发点是一致的。他们都不承认"抽象美"这个概念的成立，并且认为"抽象"没有美。洪毅然说是因为"美"是具体可感的，而抽象并非"美感"经验之对象，自然就不是一种真正的"美"。浙江美术学院文艺理论学习小组在文中还引用陈望道写于 *1926* 年的《美学概论》中的一句话为自己的观点做证明："凡可以称为美的，必为所意识的许多对象中可以成为我们感觉底对象的那一部分的东西。不是山川草木、人物风景等自然，便是绘画、建筑、雕刻、音乐、文学等人为的艺术。全部都以感觉为其所缘，无什么抽象的东西。"[7]由此话而来就论证说"抽象的东西"与感觉无关，所以就与"美"无关，是以"抽象美"这个概念根本不成立。这与王宏建的分析逻辑如出一辙。这样的理论前提和推理方式并不能使人信服。除了以上三方论者外，刘曦林的《形式美的抽象性与"抽象美"》、程至的《谈美与形式》也都以差不多的论据来说明"没有离开内容的形式上的抽象美"。

　　因此，论题的焦点就在于"抽象"难道与美感经验毫不相关吗？"抽象"或

6. 洪毅然：《从"形式感"谈到"形式美"和"抽象美"》，《美术》1983 年第 5 期，第 4—6 页、22 页。

7. 浙江美术学院文艺理论学习小组：《形式美及其在美术中的地位》，《美术》1981 年第 4 期，第 41—43 页、60 页。

者它们等同于的"纯形式"就没有美了吗？首先，陈望道先生发表《美学概论》的时间是*1926*年，而走向抽象的西方绘画是在*20*世纪上半叶才发生的，用一个还未来得及对"抽象艺术"做理论反思的文本来证明多年后的艺术形式，用过去来证明未来，这是一个完全站不住脚的逻辑。其次，就像刘纲纪在文中所举例说明的，"一片涂在纸上的红色，可以是用来描绘某一红色的事物（如一只红苹果）的，也可以是不描绘任何具体的红色的事物的。在前一种情况下，这红是具体的，在后一种情况下就是'抽象'的。说它是'抽象'的，是说它不和某一具体事物的描绘直接相联，而不是说它不可感知"[8]。世界万事万物都要通过人的感知经验才能够得以呈现，这与是具象还是抽象无关。最后，哪怕是抽象艺术，它的立场也并不是要反对美，恰恰相反，抽象艺术终于成了一种似乎只有审美要素的绘画艺术，并且在抽象艺术中，审美假定的自律和绝对性，仿佛才得到了具体的体现。当然，这是我们在今天对"抽象艺术"做客观的回顾和理论反思后得出的结论，用来要求*20*世纪*80*年代初刚刚接触西方现代艺术的理论家们是不公平的。

第二，"似与不似之间"的关系是不是具象与抽象之间的关系？中国画是不是"半抽象"的艺术？甚至再进一步提问："艺术反映生活"是模拟生活，还是概括生活？主要参与讨论的有浙江美术学院文艺理论学习小组、洪毅然、徐书城、曾景初、何新、贾宪庭、毛士博。

吴冠中在文中曾说"似与不似之间的关系其实就是具象与抽象之间的关系"[9]。浙江美术学院文艺理论学习小组认为齐白石的"妙在似与不似之间"的原理，"用别致的词语很好地说明了艺术与生活的辩证关系"。而吴冠中的这个说法，他们认为是"曲解了齐白石的理论的原意"。他们说："'似与不似之间'的形象并不是抽象的东西，而是经过艺术加工的比现实更集中、更概括、更美的具体可感的艺术形象。艺术形象包含着对现实的本质的认识。这是概括，并不是抽象。因此，'似与不似之间的关系'并不是具象与抽象之间的关系，而是指艺术形象的概括性、艺术性。"最后，他们得出结论："齐白石反对'太似'，因为媚俗；他也反对'不似'，因为欺世。抽象派的画作为独立的艺术作品，它脱离生活，是'不似'的东西，

8. 刘纲纪：《略谈"抽象"》，《美术》1980年第11期，第11—13页。

9. 吴冠中：《关于抽象美》，《美术》1980年第10期，第37—39页。

用齐白石的话来说，就是'欺世'了。"[10]因此，浙江美术学院文艺理论学习小组并不承认齐白石的"不似"等同于吴冠中所说的"抽象"，认为它只是对具体可感的艺术形象的概括。其结论是：第一，概括不等于抽象；第二，批评抽象派画作脱离生活。进一步推论之后，他们对"抽象派绘画"的评价是：

> 抽象派的绘画，不能说对形式美没有任何追求，但是，抽象派绘画对形式美的探索是孤立在生动的、千变万化的现实生活之外的。这种绘画无力直接描绘人民的生活，不可能表现人民的斗争和理想，以及他们的丰富的思想和感情。几块颜色，一些线条组织得再和谐，再多样而又统一，也不过只能给人一点点微不足道的美感。正是由于抽象派绘画的脱离生活以及艺术上的片面性和软弱无力，它已经愈来愈走下坡路，正在为具象的绘画取而代之。[11]

认为抽象派的绘画只能给人带来"一点点微不足道的美感"，其立论的出发点还在于认为"抽象"与"美感"无关，并且强调印象派、立体派等西方现代派绘画"脱离现实生活、脱离人民"。这种论证就与吴冠中的"抽象美"概念和"风筝不断线"论题之间出现了南辕北辙的结论。

洪毅然直接表示"根本不应当误把中国画曲解成所谓'半抽象'艺术"，其理论前提是他从未承认中国绘画包括书法中的绝对抽象的纯粹形式美。他以对"师造化"和"法心源"的解读，来说明中国绘画"似与不似之间"的特征。他将"师造化"定义为"反映、描摹物象"，"法心源"定义为"抒发、表现自我"，认为中国绘画向来就以前者为基础，并从未放弃过前者，同时以后者为主导，并从未过分偏重后者。而他认为西方艺术总是走向极端，要么特别"过分偏重前者——'师造化'，仅以描摹物象为能事；或者过分偏重后者——'法心源'，只去片面强调，甚至专门追求表现自我为唯一目的"[12]。分析来看，首先，洪毅然以"描摹"和"表现"替代吴冠中"具象"和"抽象"概念，这种分析方法是置换概念。其次，他对西方艺术的描述有些偏执，不说西方绘画从具象艺术到抽象艺术也有一个发

10. 浙江美术学院文艺理论学习小组：《形式美及其在美术中的地位》，《美术》1981 年第 4 期，第 41—43 页、60 页。
11. 浙江美术学院文艺理论学习小组：《形式美及其在美术中的地位》，《美术》1981 年第 4 期，第 41—43 页、60 页。
12. 洪毅然：《从"形式感"谈到"形式美"和"抽象美"》，《美术》1983 年第 5 期，第 4—6 页、22 页。

展的历史过程，就是吴冠中所说的"抽象美"也并不等同于"抽象艺术"。再次，洪毅然对抽象艺术的批判有一个核心的立场，即认为"反映"和"描摹"是同义词，与"表现"和"非描摹"是反义词。他和很多其他论者一样，一是不承认世上有"不描摹"实物形象的艺术形式，二是认为否认"描摹"就是否认艺术是现实的"反映"论，这也正是他们批判吴冠中讨论"内容与形式"关系的立场。于是对"反映"这个概念的定义，就成了解释问题的焦点。

以上两者的论点概括起来就是"抽象"概念与"艺术概括"之间的关系问题，对此学术界出现了两种完全相反的立场：一方是将"反映"等同于"描摹"，另一方是将"反映"等同于抽象。

徐书城在《也谈抽象美》中对此概念的分析就更为合理。他认为首先不能把"反映"这个高度抽象概括的哲学概念教条化和狭隘化。"应用于艺术领域的'反映'概念，决不能庸俗地附会成只是像镜子反影物象一样的机械活动。'艺术反映现实'的美学命题，包含着十分复杂和形态多样的一类精神活动。从这个角度来看，'反映'绝不等同于'摹拟'（模拟）。所谓'摹拟'（模拟），充其量只是指'反映'的一种形式罢了。因此，所谓'抽象'的、'非摹拟'（非模拟）性的艺术形象，最终说来也还是来源于现实，也是对客观现实的一种特殊形式的'反映'。"[13] 同时，他又认为："必须防止另一种不正确的见解——即把'反映'混同于'抽象'。"如黄荔生在《对"抽象"在美术中的作用的一些认识》一文中说："艺术反映生活是有选择的，选择就是对生活的认识与抽象。"[14] 这就将"反映"混同于"抽象"，徐书城认为黄荔生"把'抽象美'概念的具体涵义抽空了"。此外，他还提到了另一种说法，是艾中信在《油画风采谈》中的表述："一切艺术都是具象和抽象的结合。"[15] 他认为这也是不符合客观事实的。因为"具象"和"抽象"相结合的特殊状况，不是"一切"艺术普遍具有的共同特点，而只是一部分艺术形式独有的特点。中国绘画则是最有代表性的一个事例。[16] 也就是说中国传统绘画一直在"似与不似之间"。

13. 徐书城：《也谈抽象美》，《美术》1983 年第 1 期，第 10—13 页。
14. 黄荔生：《对"抽象"在美术中的作用的一些认识》，《美术》1982 年第 3 期，第 48—49 页。
15. 艾中信：《油画风采谈》，《美术》1981 年第 12 期，第 2—9 页、46 页。
16. 徐书城：《也谈抽象美》，《美术》1983 年第 1 期，第 10—13 页。

总之，由以上的各方争论可知，吴冠中对"抽象美"的论述所引发的争鸣，使这个概念越来越变成一个丰富又复杂的名词，这其中蕴含了许多极深刻的美学见解。此概念在学界有歧义，引起争议的背后是对中西方艺术的总结和反思，是对艺术与生活之间关系的反复论证。那么接下来我们就返回到吴冠中论述"抽象美"的文本中，具体分析他对以上话题的立论和思考。

二、吴冠中：美是"生活"视野下的"抽象美"

除了《关于抽象美》一文之外，吴冠中还有一系列的文章涉及"抽象美"，如《油画之美》（1981年）、《今日大鱼岛》（1981年）、《油画实践甘苦谈》（1981年）、《风景哪边好？——油画风景杂谈》（1981年）、《美国名画原作展观感》（1981年）、《对绘画语言的探讨》（1982年）、《何处是归程——现代艺术倾向印象谈》（1982年）、《风筝不断线——创作笔记》（1983年）、《香山思绪——绘事随笔》（1985年）、《水墨行程十年》（1980—1985年）、《走马京都》（1986年）、《师生对话》（1986年）、《桂林山村》（1987年）、《从兰亭到溪口》（1988年）、《狮子林》（1988年）、《花溪树》（20世纪80年代）、《夕照看裸体》（1990年）、《寰宇觅知音》（1991年）、《若明若暗辨前程》（1992年）、《我的创作心路》（1992年）、《巴黎谈艺录》（1993年）、《佳酿》（1993年）、《〈石涛画语录〉评析》（1996年）、《柳暗花明》（1997年）、《江南屋·渔港》（2000年）、《真话直说——答〈文艺报〉记者问》（2000年）、《得失寸心知》（2000年）、《艺海沉浮，深海浅海几巡回》（2003年）、《我负丹青！丹青负我！》（2004年）、《双燕》（2004年）等。吴冠中对于"抽象美"的论述并不像其他论者专就问题展开极具逻辑性的严谨论证，他的很多表述都散见于对创作经验的总结中，因此我们有必要对其叙述做一次集中整理，以便更清楚地厘清吴冠中"抽象美"概念的内涵和外延。

（一）什么才是吴冠中所说的"抽象美"？

若要回应前面论者对吴冠中"抽象美"的争议，我们需要弄清楚吴冠中对此概念的定义。首先要明确的是，吴冠中是把"抽象"和"抽象美"分开来定义的。

关于"抽象"，吴冠中说道："抽象，那是无形象的，虽有形、光、色、线

等形式组合，却不表现某一具体的客观实物形象。"[17] "我现在讲的抽象，是偏重于从具象里把它的形式美的结构规律抽取出来，概括出来。通过表面现象把它的本质的东西（筋骨）抽取出来。具体对象的形、光、色彩、质感、量感等都混在一起，交错着，表现中如要求面面俱到，好像很完整，往往一幅作品有时味同嚼蜡，因此必须把里头的某一方面抽出来，强调某一点，剥它的皮，抽它的筋，通过物象的表面现象，要把它里面美感的结构抽出来，只有认识它以后，才能把握它，就不是盲目的了。这种观察方法应当做发现美感的一把钥匙。""抽象表现是不是一定就是写意，工笔画照样有抽象因素，抽象因素是美感构成的因素，而徐邦达先生说得好，写意画和粗笔画不是一回事。"[18] 由此可见，吴冠中并未将"抽象"和"抽象美"混淆使用。"抽象"是一个动词，他是一种观察世界的方法，是从具象对象里发现形式规律，如果放入艺术领域，其所指就是发现美感构成的方法。

那么，"抽象美"又指的是什么呢？吴冠中说：

> 美术，本来是起源于模仿客观对象吧，但除描写得像不像的问题之外，更重要的还有个美不美的问题。"像"了不一定美，并且对象本身就存在美与不美的差距。都是老松，不一定都美；同是花朵，也妍媸有别。这是什么原因？如用形式法则来分析、化验，就可找到其间有美与丑的"细菌"或"病毒"在起作用。要在客观物象中分析构成其美的因素，将这些形、色、虚实、节奏等等因素抽出来进行科学的分析和研究，这就是抽象美的探索。这是与数学、细菌学及其他各种科学的研究同样需要不可缺少的老老实实的科学态度的。
>
> …………
>
> 抽象美是形式美的核心，人们对形式美和抽象美的喜爱是本能的。[19]

吴冠中所说的"抽象美"是在绘画艺术领域里，在创作实践中要寻找的一个"对象"；它是由"抽象"这种方法的科学运用才能最终出现的结果；它的目的是用"抽象"

17. 吴冠中：《关于抽象美》，《美术》1980年第10期，第37页。

18. 吴冠中：《对绘画语言的探讨》吴冠中于1982年4月22日应中国美术家协会山西分会、太原市工人文化宫之邀，做题为"对绘画语言的探讨"学术报告，王秦生根据录音整理），载《吴冠中文丛（第5卷）·背影风格》，团结出版社，2008，第111页。

19. 吴冠中：《关于抽象美》，《美术》1980年第10期，第37—38页。

这种方法"将附着在物象本身的美抽出来，就是将其构成美的因素和条件抽出来"，虽然"这些因素和条件脱离了物象，是抽象的了"，但是"它们是来自物象的"。所以，吴冠中从未否认过具象或者物象本身，也从未脱离物象去专门谈所谓的"抽象"。于是，前文中有论者所说的吴冠中的"抽象美"是离开内容追求纯形式的抽象美，这种判断是不正确的。吴冠中从未否认过内容，也从未认为"抽象美"完全离开物象单独成立。因此，吴冠中的"抽象美"之"抽象"是指绘画领域里的"抽象"。他自己也非常清楚这场争论的核心就聚焦在"抽象"概念上，于是他在 1992 年 3 月 14 日参加香港中华文化促进会中心的演讲稿中针对批判重申了"抽象美"的定义，他说：

> 为了谈抽象美，我在国内受到不少的批判。我讲的抽象，是绘画的抽象，形式的实践。有些艺评家从哲学的观点，抽象的含义和抽象的历史来辩驳，这我不管他，我所体会的是抽象的感觉。同一种形象，有美，有不美，造型结构的因素不一样，发现美的因素在哪里，把它的关系抽出来，再把这东西还原的时候，它才能造成美感。亨利·摩尔所看到的人，和别人看到的不一样，他看到的是人的机器、人的运动、人的起伏、窟隆（窿），他把这些人的构成因素抽出来。而杰克梅蒂的作品很干瘦，把生命之间勉勉强强连系起来。马约则看到了人的丰满，强化了饱满的造型。同样是以人为题材，不同的作家抽出不同的因素来，这些因素都是人本身原有的，只是被分别抽出来而已。我所讲的抽象概念就是从这个方面而来的。[20]

（二）寻找"抽象美"是所有造型训练的基础

说到底，吴冠中更为重视的是"美"，"美是理念的感性显现"重点不仅在"感性"二字，也在"理念"二字。美有规律，它藏身于芜杂纷繁的万事万物之中，需要运用"抽象"的方法去寻找"抽象美"，他说：

> 关键是要分析对象的形式特点，突出形式中的抽象的特点。"美"的因素

20. 吴冠中：《我的创作心路》，载《吴冠中文丛（第 5 卷）·背影风格》，团结出版社，2008，第 119—120 页。

064

和特色总潜藏在具象之中，要拨开具象中掩盖了"美"的芜杂部分，使观众惊喜美之显露："这地方看起来不怎么样，画出来倒很美！"小小的山村色块斑斑，线条活跃跳动，予人生气勃勃的美感，如果捕捉不住其间大小黑白块面的组织美及色彩的聚散美，而谨谨于房屋细部的写真，许多破烂的局面便替代了整体的美感，这一整体美感的构成因素属抽象美，或者颠倒过来叫"象抽"，也可以说是形式的概括。总之是必须抽出构成其美感形式的元素来，这种元素之的的确确的存在正是画家们探索的重大课题。[21]

吴冠中所描述的寻找"抽象美"的方法是一种艺术家们在创作过程中共同遵循的规律和方法，它并不是"抽象艺术"这种表现形式或流派。因此不能把二者混淆起来进行统一评判。

吴冠中重视的是创作中美与丑的规律问题。由此目的作为出发点，他才会说："油画风景，山山水水、树木房屋……这些具体形象的表达并不太困难，而这些具体物体间抽象形式的组织结构关系，即形的起、伏、方、圆、曲、直及色的冷暖、呼应、浓缩与扩散等等，才是决定作品美丑或意境存亡的要害。"[22]吴冠中并不是要否定具体形象，而是认为处理好具象中总结出来的形式规律才关乎美丑的形成。如果做类比的话，吴冠中对"抽象美"和"具体形象"之间的关系的理解，有些像文学创作中有关"意象"和"象"这两个概念的区分——据统计，人每天接受的形象信息占每天接受的全部信息的百分之八十，如我们每天看到的天、云、水、树木、花草、日、月等，但这些"象"多数是无意之"象"，自然之象只有成为被作者赋予意义的表意之象，才被称为"意象"。同样在造型领域，如何在纷繁复杂的万千物象中找到构成美的形式规律，也就是"抽象美"，对所有艺术家都是非常重要的事情。因此，吴冠中说：

抽象美在我国传统艺术中，在建筑、雕刻、绘画及工艺等各个造型艺术领域起着普遍的、巨大的和深远的作用。我们要继承和发扬抽象美，抽象美应是

21. 吴冠中：《风景哪边好？——油画风景杂谈》，《美术》1981 年第 12 期，第 19 页。
22. 吴冠中：《风景哪边好？——油画风景杂谈》，《美术》1981 年第 12 期，第 19 页。

造型艺术中科学研究的对象。因为掌握了美的形式抽象规律，对各类造型艺术，无论是写实的或浪漫手法的，无论采用工笔或写意，都会起重大作用。[23]

所以，吴冠中的"抽象美"不等同于"抽象艺术"，它是一种构成美的形式因素，它不是艺术类型，在所有的造型艺术类型中——写实或浪漫、再现或表现、工笔或写意，都是共同的美的形式抽象规律。

（三）"抽象美"与中国艺术的传统及现实

浙江美术学院文艺理论学习小组、洪毅然、徐书城、曾景初、何新、贾宪庭、毛士博等人都从吴冠中的"抽象美"概念出发，讨论中国传统艺术中是否存在"抽象美"的问题。吴冠中的以上表述，还涵盖了一个非常重要的内容，即他所说的"艺术"之概念，是包括中国传统工艺美术在内的"艺术"。它不是西方定义的所谓"自由艺术"或"纯艺术"。这一传统格外强调装饰艺术才是中国艺术的根脉，也就是吴冠中说的"抽象美在我国传统艺术中，在建筑、雕刻、绘画及工艺等各个造型艺术领域起着普遍的、巨大的和深远的作用"。这里面包含着青铜、汉砖、石刻、木雕、泥塑、漆器、金银铜饰、剪纸、刺绣、帛画、瓷画等样式，虽然它们形式各异，但在根基上如知识、方法、技巧等方面，具有内在的一惯性。吴冠中将它们统称为"造型艺术"。关于此论点，只有刘纲纪在他的《略谈"抽象"》一文中意识到了，他说：

> 绘画艺术中的"抽象"并不是什么神秘不可解的东西，而是人类在长期社会实践和艺术实践的基础上发展起来的，并且很早就用于装饰艺术了。原始的装饰图案，即是在对现实中各种具体事物的形状、线条、色彩的抽象的基础上构成的。这种抽象的能力，后来又随着装饰艺术的发展而不断发展起来。正是通过这种抽象，人类认识了那相对独立于具体事物的形状、线条、色彩本身的美，并把它表现在各种各样的装饰图案中。例如，蓝色不只在它同蔚蓝的天空、海洋等事物联系在一起时才是美的，一片并不描绘任何具体事物的蓝色，在它涂得均匀、鲜明的时候，也能引起我们一种柔和宁静的美感。在建筑中，有时我

23. 吴冠中：《关于抽象美》，《美术》1980 年第 10 期，第 39 页。

们给房间的墙壁涂上均匀的浅蓝色，就可造成一种柔和宁静的气氛。人类能够相对独立于具体事物来欣赏形状、线条、色彩的美，这是人类对形式美的感受上，是一个重大的跃进。[24]

刘纲纪所说的"图案"，中国传统称其为"纹样"，是随着人类产生而出现的装饰艺术，是艺术与实用结合的形式。从远古时期的彩陶到我们今天的流行时尚都与图案相关。图案是装饰艺术的一种，是将美的形态、色彩与物的实用功能融为一体的创造，装饰美化人的衣食住行。其核心问题是解决好自然与艺术、具象与抽象、平面与立体的关系。图案的创作方法有概括、夸张、组合、想象、综合；题材可以是植物、景物、人物、动物、器物；风格可为归纳、写实、夸张；格式包括对称、均衡、自由、连续。它要求创作者不仅要懂形式规律，还要有眼力和水平。因此这绝不是简单的"形式与内容"的关系问题，也不是所谓"具象或抽象"的表现手法问题。对"图案"体系的重视，与吴冠中在中央工艺美术学院的工作经历密不可分。庞薰琹、雷圭元、张仃先生从中国传统的源头研究中国艺术，进而形成的中央工艺美术学院独具特色、底蕴厚重的装饰艺术学术传统与吴冠中的"抽象美"理论具有内在一致性。所以，类似于浙江美术学院文艺理论学习小组所说的"几块颜色，一些线条组织得再和谐，再多样而又统一，也不过只能给人一点点微不足道的美感"这种对吴冠中"抽象美"的理解就太狭隘了。

因此，寻找"抽象美"，学会从具象里把形式美的结构规律抽取、概括出来，从具象到抽象，是造型艺术应该具备的非常重要的能力，要学会从复杂中找到核心。造型在我们的日常生活中无处不在，日常物品有的无形，有的有形，但是不要把物体的形态固定化，自然形态在一定条件下是可以互相转化的，如吴冠中描述过"山与海"的变化：

苍山似海，这说的是形式美感，苍山与海的相似之处在哪里呢？因那山与海之间存在着波涛起伏的、重重叠叠的或一色苍苍的构成同一类美感的相似条件。如将山脉、山峰及其地理位置的远近关系都画得正确无误时，山是不会似

24. 刘纲纪：《略谈"抽象"》，《美术》1980 年第 11 期，第 11 页。

海的。画家们强调要表现那种波涛起伏的、重重叠叠的或一色苍苍的美，却并不关心一定要交代是山还是海，这表现的就是抽象美。[25]

同时，"抽象美得启示于自然界的运动、节奏，从及虚实之间的变幻规律"[26]，比如空气、水、岩石、风暴，其形态都是在运动和变换之中的，再比如吴冠中的举例：

> 帆船在水纹里的倒影——横线、竖线是很好看的。如果不画船，光画倒影实际就是一种抽象美。看乐队指挥，指挥棒挥舞时的高低曲折是有它的"轨迹"可循的。如果有办法把指挥棒音乐节奏的线的轨迹纪（记）录下来，那种运动感就是一种抽象的美。所以歌德讲："建筑是凝固的音乐，音乐是流动的建筑。"[27]

吴冠中认为："造型和节奏之间这种关系，就是平常的抽象规律。"他说："我们不能不了解它，并为我们所用。书法节奏的美也同样。我谈的抽象美就是点、线、面、色彩等形式因素构成的一种美感，而这种东西每个人都有欣赏的本能，我们不仅要知其然，而且要知其所以然。"[28] 由此出发，我们可以得出结论，吴冠中所说的"抽象美"是强调从生活中发现创造美的元素，从自然中发现美、提炼美、表现美。艺术家要善于用眼睛去观察客观事物，用脑思考客观事物，用手触摸客观事物，用心感悟客观事物，才会有新的造型出现。不仅艺术家要善于捕捉和发现生活中美，就是欣赏者，每一个平凡的人都应具有"审美"的能力，"美是生活"。这是吴冠中提到的"美盲"话题以及他的"美育"观的理论基础。

25. 吴冠中：《油画之美》，《美术世界》1981年第1期，45页；转引自《东寻西找集》，四川人民出版社，1982，第148页。
26. 吴冠中：《从兰亭到溪口》，《人民日报》1988年1月12日；转引自《吴冠中文丛（第3卷）·足印》，团结出版社，2008，第75页。
27. 吴冠中：《对绘画语言的探讨》，载《吴冠中文丛（第5卷）·背影风格》，团结出版社，2008，第110页。
28. 吴冠中：《对绘画语言的探讨》，载《吴冠中文丛（第5卷）·背影风格》，团结出版社，2008，第110页。

吴冠中绘画创作方法论:"搬家写生"

理论界就"内容与形式""抽象美"问题的讨论，虽参与辩驳者都具有较高的理论素养，且逻辑严谨，但总让人觉得略少了与现实的血肉关联和与美学走向的时代汇通。既然吴冠中是极少数既能提出理论又能对创作实践做出总结的艺术家，那么，吴冠中的风景绘画是写实艺术还是抽象艺术，抑或是半抽象作品？他在作品中如何呈现内容与形式、情感与生活？吴冠中又如何在创作实践中践行他提出的"抽象美"，他在绘画过程中如何处理具象和抽象的关系？吴冠中对创作方法论有实践经验的概括和总结。

　　几乎很少有艺术家，会把自己的创作或构思过程用文字描述出来，当然这不仅仅是记录或日记，在这字里行间中表现出了艺术家的艺术思想和观点。吴冠中是风景画家，早年因"不能接受别人的'美'的程式，来描画工农兵，逼上梁山"，于是"改行只画风景画"。[1]为了画不同的风景，几十年来吴冠中背着画夹画笔跋山涉水，走遍了大江南北、国内国外。吴冠中写了大量写景叙事散文，但文中并

1.吴冠中：《望尽天涯路——记我的艺术生涯》，载《风筝不断线》，四川美术出版社，1985，第1—23页。

未如同常见的旅行散记描写所谓的景色，尤其是，吴冠中自己就特意强调过，自己尤不爱读"那些不厌其烦地用了许多形容词的写景段落，强迫词语来表达视觉美感，弄巧成拙，甚至只暴露了作者审美观的平庸"。他的确承认"旅游文学涉及风俗、人情、史迹、地理、宗教及科技等多方面的挖掘与开拓，文章的道路广阔，但其间写景确也是一个重要部分"，因此他认为"触景抒情主要靠的是文学的吸引力，如用文字一味描写景色，往往不易成功，正犹如用木刀斩蜻蜓或枯枝击游鱼"[2]。那么作为一位对风景有独特感悟的艺术家，吴冠中在文中又是如何描写景物的呢？他的这些文章里，既有他对自然世界的观察和描述，又有他作为一位画者对创作实践过程的记录，比如色彩、线条、节奏、韵律等元素如何在绘画中加以运用的问题，再如系统地提出自己的风景理论——"风景画要以创造境界为第一要义"等。但是就像文学的创作过程在"表现"之前要有"积累"和"构思"阶段一样，吴冠中强调风景画要在写生中创造，那么如何在写生中搜集素材、组织画面，即吴冠中风景画的创作方法，他将这些都放入写景散文中进行叙述，这才让我们有机会一窥画家们真实的创作状态和技法。吴冠中的写生方法也与当时写实的风景油画之间出现了冲突，这里面蕴含了画风景是要再现还是表现、写实还是虚构、临摹和写生等问题。吴冠中生动地将自己的写生方法称为"搬家写生"，这是吴冠中独特的风景理论，在理论上他提倡"抽象美"，在创作实践中他也为我们细致地展示了他是如何在自然中寻找"抽象美"来表现"风景"的。表现这一写生理论的代表文章有以下数篇：《谈风景画》（1962年）、《野菊》（20世纪70年代）、《房东家》（20世纪70年代）、《一点心得和感想》（1979）、《乐山大佛》（1979年）、《土土洋洋　洋洋土土——油画民族化杂谈》（1980年）、《碾子》（1980年）、《江南人家》（1980年）、《风景写生回忆录》（1980年）、《风景哪边好？——油画风景杂谈》（1981年）、《乡情》（1981年）、《望尽天涯路——记我的艺术生涯》（1982年）、《汉柏》（1983年）、《魂与胆——李可染绘画的独创性》（1983年）、《扑朔迷离意境美》（1985年）、《长江三峡与鲁迅故乡——创作回忆》（1985年）、《桂林山村》（1987年）、《说"变形"》（1987年）、《熟视无睹——寄语美术青年》（20世纪80年代）、《两个大佛》、《所见所思说香江》

2. 吴冠中：《扑朔迷离意境美》，载《吴冠中文丛（第1卷）·横站生涯》，团结出版社，2008，第209页。

（1991 年）、《我的创作心路》（1992 年）、《〈吴冠中素描、速写集〉自序》（1993 年）、《错觉》（1997 年）、《邂逅江湖——油画风景与中国山水画合影》（1998 年）、《桂林江山》（1998 年）、《创作笔记·苏醒》（2000 年）、《故园·炼狱·独木桥》（2003 年）、《艺海沉浮，深海浅海几巡回》（2003 年）、《存持美的灵魂——吴冠中、许江谈话录》（2006 年）。

一、"搬家写生"："见景画景"还是"见景抒情"？

"写生"是"直接面对对象进行描绘的一种绘画方法"，"一般写生不作为成品绘画，只是为作品搜集素材，但逐渐发展也有的画家直接用写生的方法创作，尤其是印象派的画家，经常利用风景写生，直接描绘瞬间即逝的光影变化"[3]，所以，在西方，"写生"这一概念一方面与写实绘画相关，并同时与"创作"有了区分。因此，吴冠中曾专门撰文就"创作"与"习作"（即写生）进行过辨析。前文曾经分析过"创作"与"习作"，它一方面与"内容与形式"的问题密切相关，另一方面也与现实主义还是表现主义的问题相关。

在具体讨论吴冠中的"搬家写生"概念之前，首先要交代两个与此相关的历史背景。如果细致讨论"写生"这个概念的来龙去脉，它与整个中国现代绘画艺术的发展，"中国画改良""中西艺术融合问题"是紧密相关的。此话题便要上溯到 20 世纪初陈独秀和吕澂在《新青年》杂志上讨论"美术革命"问题，我们不妨引用一段陈独秀的回信，看看这次"事件"的宗旨究竟是什么。陈独秀明确表示，他本人"对于绘画，也有点意见，早就想说"，于是，他提出如下的主张：

> 若想把中国画改良，首先要革王画的命。因为要改良中国画，断不能不采用洋画的写实精神。这是什么理由呢？譬如文学家必用写实主义，才能够采古人的技术，发挥自己的天才，做自己的文章，不是抄古人的文章。画家也必须用写实主义，才能够发挥自己的天才，画自己的画，不落古人的窠臼。[4]

3. 百度百科"写生"条目。
4. 陈独秀、吕澂：《"美术革命"问答通信》，《新青年》1919 年第 6 卷第 1 期。

显然，陈独秀所构想的"美术革命"主要在于"中国画改良"。他所针对的是中国画发展至后来的"学院派鄙薄院画，专重写意，不尚肖物"，"到了清朝的三王更是变本加厉"，非但"描写的技能"退步，并且一味以模仿前人为要务。他以自家"所藏和所见过的王画"二百余件为例分析说："内中有'画题'的不到十分之一，大概都用那'临''摹''仿''抚'四大本领，复写古画，自家创作的，简直可以说没有。"他认为，这是"王派留在画界最大的恶影响"，也是"改良中国画的最大障碍"。因此，陈独秀之所以主张"画家也必须用写实主义"，其实是要求画家变"复写"为"创作"，直接面对所要表现之物，发挥"自由描写的天才"，即"其着眼点主要在于建立作家／画家与描写或表现对象之间的'赤裸裸'的直接关系"。[5]陈独秀的这一主张指明了中国现代艺术教育中推崇以依靠写生而获得造型基础的教学方法。为了改造传统的国画，避免因为画谱的临摹而出现陈陈相因的弊端，通过政府的号召，画家走出画室，学生走出校园，他们去自然中、去户外写生创作。这一创作手法后来与新中国"社会主义现实主义"的创作原则非常契合，在20世纪50年代初开始的写生运动中，画家们上山下乡，通过写生而改变中国画面貌，表现出时代之新与历史发展，从此，写生成为艺术教育中"民族化"过程中的一个环节。

　　可是"写生"与现实描绘对象的"直接关系"就一定是现实主义的表现形式吗？如果，写生的目的只是如实地描绘自然、风景、人物，那么其结果除了画得"像"之外，又和摄影有什么区别呢？20世纪80年代初期甚至更早，并没有人专门撰文对"写生"相关的这些问题进行具体讨论和评析，吴冠中是当时唯一能够结合创作实践为我们解答上述问题的理论家。

　　（一）什么样的"写生"对象可以"入画"？即"写生"的目的

　　作为一位风景画家，吴冠中从未反对"旅行写生"，但他说他很"不喜欢'旅行写生'这个名词"。这用词的微妙差异是很有趣的，我们来看吴冠中自己的表述，

5. 王中忱：《视觉装置与"写实"方法的现代构筑——"美术革命"与"文学革命"的交集及其意义》，《文学评论》2016年第4期，第5—15页。

他说："为了探求生活中及大自然中的美，数十年来我几乎年年背着画箱走江湖，人们都习惯地称这种工作叫旅行写生，但我却很不喜欢'旅行写生'。"[6]因为"作者不是旅行家"，"我的写生与旅游全不相关"，"我画母亲，投入母亲的怀抱，在自己的土地上从来不是匆匆的旅客"[7]。导致他不喜欢"旅行写生"一词的原因，他有过两种解释，关于第一种，他曾回忆说：

> 60年代初，一位海外知心的老同窗写信告诉我，说他看到了我的一套海南岛风光的小画片，认为那只是风光，是旅行写生，是游记。他的批评给了我极深刻的印象。数十年来我天南地北到处写生。吃尽苦头，就不甘心只作游记式的作品。"游记式"成了我心目中的贬辞，是客观记录的同义语吧，我追求表达内心的感受与意境，画与文都只是表达这种感受和意境的不同手段。[8]

后来在 *1991* 年写的《所见所思说香江》一文中，吴冠中再次表达了相同的意思，我们也得以确切地了解到，他在文中所说的那位"海外知心老同窗"即熊秉明，他更具体地描述道：

> 老友熊秉明曾将我的作品分为两类，一类属游记，另一类只画身边事物，如瓜藤、老墙、高粱、玉米之类。他认为后者更多真情实感。我钦佩他敏锐的洞察力，竭力避免作游记式的旅行写生。[9]

如此看来，吴冠中认为"游记式"的"旅行写生"是"客观记录"的"同义语"，没有体现出"内心的感受与意境"，"真情实感"太少，这是吴冠中在创作中要竭力避免和警惕的。熊秉明所说的吴冠中"属游记"的那一类作品显然是被批评的一类，根据吴冠中后来的回忆文章，我们可知，吴冠中早年是创作过如实客观记录风景即完全写实的作品的，但是到了 *20* 世纪 *60* 年代他就已经开始有意地思考

6. 吴冠中：《乡情》，载《吴冠中文丛（第6卷）·短笛》，团结出版社，2008，第175页。
7. 吴冠中：《所见所思说香江》，载《吴冠中文丛（第3卷）·足印》，团结出版社，2008，第164页。
8. 吴冠中：《扑朔迷离意境美》，载《吴冠中文丛（第1卷）·横站生涯》，团结出版社，2008，第210—211页。
9. 吴冠中：《所见所思说香江》，载《吴冠中文丛（第3卷）·足印》，团结出版社，2008，第163页。

"客观记录"与"表达内心感受与意境"之间关系了，在创作实践中的表现就是他的绘画有意识地从具象走向抽象。他在 *1962* 年发表于《美术》杂志的《谈风景画》一文中就清楚地表达了他"不反对"但又"不喜欢""旅行写生"的第二个原因：

> 我并不反对旅行写生。到新地方，感觉总是新鲜的，容易刺激画意，饱游饫看，搜尽奇峰，历尽名山大川，是为了更能比较、选择、集中更多的美质。但如果（一）只凭到处寻求新鲜刺激作画，当时画来似乎很新鲜，过一时期再看看，便又觉得很一般化。（二）写生只是单纯地对景描绘，尽管东南西北到处跑，我感到跑遍天下也画不出好风景来，因为物景虽新而画面意境未必就新。而且，物境新鲜与否也是相对的，东北人觉得云南新鲜，画到一棵大仙人掌就很兴奋，但云南人看了也许并不新鲜，并不满足。
>
> 昔人论诗词有景语、情语之别。王国维更提出了"一切景语，皆情语"的意见（《人间词话》删稿）。我觉得王国维这个见解是独特的。借景写情，这给风景画提出了一个重要的标准。无论是静物或风景，如只是表现了物和景，即使形象如何真实，色彩又多么漂亮，虽能娱人眼目，毕竟缺乏生命力，不能撼人心魂。意境，是作者作画时思索感情的意向。一般说，每幅作品总是有一定意境的，不过意境的高低深浅，那就千差万别，这也就决定着作品的艺术质量。只有意境的新鲜，艺术创造的新鲜，才能使无论东北人和云南人都感到新鲜。[10]

吴冠中在上述这两段话中表达了一个重要思想：物境新未必等于意境新。何为"物境"？何为"意境"？这种命名最早见于唐代王昌龄的《诗格》[11]，他在文中曾将诗歌划为"三境"：

> 诗有三境。一曰物境。欲为山水诗，则张泉石云峰之境，极丽绝秀者，神之于心，处身于境，视境于心，莹然掌中，然后用思，了然境象，故得形似。二曰情境。娱乐愁怨，皆张于意而处于身，然后驰思，深得其情。三曰意境。

10. 吴冠中：《谈风景画》，《美术》1962 年第 2 期，第 27 页。
11. 有人曾考证《诗格》真正的作者不详，乃伪托王昌龄作。

亦张之于意而思之于心，则得其真矣。[12]

这里的"三境"实际上就是我们通常所说的意境，但是王昌龄将其区分为三个类型。他把偏重于描写景物的称为物境，偏重于抒写情怀的称为情境，偏重于说理言志的称为意境。再具体而言，认为写好"物境"，必须心身入境，对泉石云峰的"极丽绝秀"之神韵有透彻的了解，并能逼真地表现出来；描写"情境"需要作者体验人生的"娱乐愁怨"，有了这种情感体验，才能驰骋想象，把它深刻地表现出来；对于"意境"，作者必须发自肺腑，得自心源，有真诚的人格、真切的发现，"意境"才能真切动人。因此，吴冠中在文中所讨论的"意境"其实是王昌龄"三境"中的"情境"与"意境"的综合，也是他在文中所重视王国维所说的"一切景语皆情语"，即"意境，是作者作画时思索感情的意向"。所以他说"风景画要以创造境界为第一要义"，风景画的重要标准之一是"借景写情"。那么"物境"，就是王昌龄所说的"形似"了，也即吴冠中所认为的"无论是静物或风景，如只是表现了物和景，即使形象如何真实，色彩又多么漂亮"，但这些"虽能娱人眼目，毕竟缺乏生命力，不能撼人心魂"。因此，吴冠中的艺术渴望情感，比如熊秉明说他画过的那些更有真情实感的"瓜藤、老墙、高粱、玉米之类"。仔细琢磨吴冠中的这些表现田野小景的画，以创作于 *1974* 年的油画《玉米》（图 *3-1*）为例，那画的不仅仅是一片成熟的玉米地，近景中的两穗玉米更像在低语交谈。这就是吴冠中所画的风景，构筑的是王国维所形容的"有我之境"，在他的作品中总有着具体、确定而强烈的主体情思。也因此，在吴冠中的风景画里万物没有高低贵贱之分，绘画题材也没有大小轻重之别。双燕、农田、瀑布、残荷、老松、野草、小鸟、水乡……一切均是生命的律动，贯穿着宇宙的生命精神。

总之，吴冠中实际上并不反对"写生"，他反对的是仅仅把"写生"作为收集素材的手段，以及不带任何情感、只追求"形似"如实记录风景的方式。如果你问写生只是搜集素材吗？吴冠中的回答是："人们常谈起风景创作，总说先写生素材，然后回到工作室来创作大幅作品，我并不反对这种山中采矿回来炼铁的办法。""风景色彩变化微妙，主要依靠写生，我觉得写生是作风景画的主要方式。

12. 王昌龄：《诗格（选录）》，载《中国历代文论选》第 2 册，上海古籍出版社，2001，第 88—89 页。

写生，并不是只解决素材问题，只停留在习作问题上。我很想尝试在山中边选矿边炼铁的方法，将写生和创作二者的优点结合起来。其实，写生只是一种作画的方式，并不决定其作品是创作还是习作的问题。"[13] 吴冠中视写生为风景创作的主要手段和方式，但是他追求的是通过写生来创作作品，追求的是写生现场活生生的景致带给自己的直接感受和体验。所以他说：

> 写生，是从观察、发情、追逐到完成作品的整个创作过程，不仅仅是收集素材的手段。正因误以为写生只是收集素材，今日许多美术青年用照相替代了写生。从生活中发现美，捕捉美，创造美，这是绘画创作的基本规律，一味靠照片作画是闭门造车。
>
> 从学画迄今60余年，我没有离开过写生，其中三四十年的光阴都抛掷在穷乡僻壤或深山老林中。也曾经利用过相机，结果大堆的相片（非艺术摄影）几乎都成废物，那是僵尸，它们记不下我当时的感受、直觉、移山倒海的胸怀与情思，反不如寥寥数笔速写还能派上用场。[14]

以上这段话重点表达了两个意思，一是吴冠中强调写生不只是收集素材，它属于艺术积累的阶段，是一个包括积累、构思和表现的完整的创作过程；二是照片不能代替写生，因为写生才能记录下"当时的感受、直觉、移山倒海的胸怀与情思"，只有进入生活的现场发现美、捕捉美、创造美，才是绘画创作的基本规律。

（二）如何构筑意境？即吴冠中的"搬家写生"方法

吴冠中在他的行文中为读者展示了他如何"边选矿边炼铁"，也就是如何使用"搬家写生"的方法。"搬家写生"一词是吴冠中自己创造的，他在 *2003* 年回顾早年西藏写生时说：

> 西藏作品中最有新颖感的是《扎什伦布寺》（图3-2），这《扎什伦布寺》

13. 吴冠中：《谈风景画》，《美术》1962年第2期，第28页。
14. 吴冠中：《熟视无睹——寄语美术青年》，载《吴冠中文丛（第5卷）·背影风格》，团结出版社，2008，第227页。

也属于移花接木之产品，主要是山、庙、树木、喇嘛等对象的远近与左右间的安置做了极大的调度。我着力构思构图的创意，而具体物象之表现则仍追求真实感，为此，我经常的创作方式是现场搬家写生。[15]

"移花接木""移山倒海""搬家写生"都表达的是同一个意思，即吴冠中为了画面的形式重新组合景物，将不同的景搬到一起来组织画面。这种"移山倒海"手法的运用，成为吴冠中在艺术创造领域里自由驰骋的重要凭借。所以，吴冠中的风景画不是写实的，不是"见景写景"的，不是模仿自然的。如他画四川《乐山大佛》（图3-3），他描述道：

> 我爬到佛的脚下仰望佛面，高不可视，也难作画。我再爬到与佛的腰部等高的地方观察，依旧如瞎子摸象，不识全貌。最后我雇了小舟，冒着急流划到江心的沙洲乱石堆里回顾大佛，全貌倒看清了，但离得太远，巨大的佛被透视规律缩小了。滨江山间有石佛，不过一景而已。其巨大只能靠船只的比例来说明，但这只是概念的比例，逻辑思维的比例，不易动人心魄。……这里没有准备给画家安置写生地点，也没有摄影师拍摄的合适角度。只有燕子，它上下左右飞翔，时时绕着大佛转，忽而又投入大佛的胸怀，飞累了就栖止到大佛胸前的杂树中去！

15. 吴冠中：《故园·炼狱·独木桥》，载《吴冠中文丛（第1卷）·横站生涯》，团结出版社，2008，第31页。

3-2
扎什伦布寺 吴冠中
木板油画 1961年 46cm×124cm

那才能体现大佛的高耸和阔大。我追随着燕子的行踪画了大佛。[16]

高达 76 米的四川乐山大佛，若要感受其全貌，近处观察是无法达到的，"因其大，俯视、昂视、左视右窥，皆不见全貌"；若是"远退至江中遥望，大佛被透视学缩小，虽见全身，却失真容气势"。因此只能"惟学燕子，绕佛三匝"，"上下左右绕佛行，更到江中观佛面"，组合之后"绘出我佛本相"[17]。这是现实条件限制，吴冠中采用了"搬家写生"的方法，因为若真是考虑所谓"透视"等写实方法的运用，那么佛在画面中要么无法得见全貌，只画局部一指，要么，佛就缩小到完全失去气势，因此，吴冠中的《乐山大佛》绝不是写实的。再如《高昌古城》，吴冠中说他在画古城时：

> 将火焰山移来做高昌的背景，现实中她们永不相见，但人们心目中她们长相伴，在灼热中共存亡，我想表现亡于灼热天宇的高昌，从高昌念及玄奘，从干裂的遗址中窥探玄奘时代繁华的故国高昌。[18]（图 3-4）

高昌古城背后的火焰山是吴冠中为了表达画意特意移过来的，这是风景的组合，自然也不是完全忠于自然的描摹。再举一例，20 世纪 70 年代"文革"期间，吴冠中下放到河北省获鹿县（今鹿泉市）李村，他的那幅《房东家》（图 3-5）就创作于这个时期：

> 这是一户寻常农家，70 年代初我住过的房东家，在河北省获鹿县李村。门前那一棵很大的石榴树其实在院外远处墙角，而门前本是空荡荡的一片土场。我在这个村子里生活了 3 年，白天出村到十里外劳动，早晚或假日便在村子里到处寻找入画的题材。村里房子的样式几乎是一律的，只有新旧之分。树木稀少，也不高大，倒是石榴树很多。当五月榴花红胜火时，灰墙灰房顶的村庄便像满头插花的姑娘，顿添姿色。但新添的姿色还是很难入画面，因榴树大都种在墙角，

16. 吴冠中：《两个大佛》，载《吴冠中文丛（第 2 卷）·文心画眼》，团结出版社，2008，第 144 页。

17. 吴冠中：《乐山大佛》，载《吴冠中文丛（第 2 卷）·文心画眼》，团结出版社，2008，第 145 页。

18. 吴冠中：《艺海沉浮，深海浅海几巡回》，载《吴冠中文丛》第 1 卷·横站生涯，团结出版社，2008，第 51 页。

3-4

再绘高原（高昌遗址之二） 吴冠中

纸本设色

1987年 125cm×125cm

3-3

乐山大佛 吴冠中 纸本设色

1979年 102cm×102cm

虽有几簇鲜花照耀于山墙或房檐，但其躯干身段却往往被半掩于破烂堆里。早出晚归，天天见榴花，感到比北京中山公园的牡丹亲切多了，因为她在我生活的灰调中绽开了嫣红。我爱榴花，更因她紧密联系着我寄居了 3 年的房东之家。我突然觉醒：应该将盛开红花的大榴树搬来门前，或者将房东之家安置到花丛树下。一排长方形的房屋对比了团状的花树。树之干枝交叉及红花绿叶之缠绵应是画面成败之要害。先有构思，约略画出房屋部位，再搬到榴树跟前费劲地刻画，最后搬回庭院补画房屋。[19]

吴冠中在这里用了比兴的手法，北京的牡丹和李村榴花都是象征，榴花被他赋予了感情，来表达他对生活的热爱。在画面里他对房东和对榴花的感情是一致的，而现实中的榴树多长于墙角，为了画面的需要，将其搬至门前，所以房东在看了

3-5

房东家　吴冠中　木板油画　1972 年　42cm×43cm

19. 吴冠中：《房东家》，载《吴冠中文丛（第 2 卷）·文心画眼》，团结出版社，2008，第 186 页。

画后表示很美，却又没能认出就是自己的家，原因就在于那景致是在"似与不似之间"的，而绝不是照片式的还原。

吴冠中的这种"搬家写生"的方法是一种特别艰苦的工作，他要把画架、画箱、画板一起扛在肩上搬家，"就像挑着货郎担"，有时为了作一幅画"扛着画架搬三四次，走一二公里路是常事"，但他说他的大部分作品就是这样产生的。他将这种工作方法"名之为边选矿边炼钢"，也就是"搬家写生"法。那么他为什么要选这种"笨办法"呢？原因就在于吴冠中是在写生中来创作作品的，至少是先完成了艺术积累和艺术构思两个阶段的工作。他说："我很少背着画箱出去碰见什么景就画。我总是先观察，跑遍山前山后，村南村北……然后在脑子里综合、组织形象，挖掘意境。这，我称之为怀孕。"[20] 所谓"怀孕"就是构思的过程，艺术构思通常情况下要解决如下问题：一是选择提炼素材，在吴冠中的"搬家写生"概念中，"写生"已经从"积累素材"进一步发展至"选择提炼素材"；二是确定开掘主题，这也恰好证明了前文所说，吴冠中从未否定"主题"在创作中的重要性，他质疑的是那些违背艺术规律、离开绘画形式去讨论什么故事情节的创作方法；三是孕育构想形象，即未来作品的"蓝图"；四是设计组织结构，即画面布局；五是挖掘意境。在这过程中还包含着记忆的激活、情感的灌注、想象的参与、理解的介入，这才是吴冠中的"写生"概念，它不是"见景画景"，而是"见景抒情"。

二、"搬家写生"：在错觉中构筑景象

"见景抒情"，"情"来自哪里？吴冠中说："画家写生时的激情往往由错觉引发，同时，也由于敏感与激情才引发了错觉。""并非人人都放任错觉，有人所见，一是一，十是十，同照相镜头反映的真实感很接近，似乎与艺术的升华无缘。"因此有人是"见景写景"，而吴冠中说他自己是"写生主要画错觉，自我感受源于直觉的错觉，错觉是艺术之神灵"。他说"从艺六十余年，写生六十余年"，"深深感到'错觉'是绘事之母，'错觉'唤醒了作者的童贞，透露了作者感情的倾

20. 吴冠中：《一点心得和感想》，载《吴冠中文丛（第5卷）·背影风格》，团结出版社，2008，第98—101页。

向及其素质"。[21] 那么"错觉"在吴冠中的"搬家写生"中是如何产生的？它的特点是什么呢？

（一）"搬家写生"与"运动错觉"

刘巨德先生曾经评价过吴冠中的"写生主要画错觉"的艺术观念，总结得特别恰当，他说吴冠中"游目随心，流观自然，视野从不固定于一方，而是环视东南西北，取其所需，在画面上移山倒海，移花接木，如同诗人的联想和比喻，一切由真情铸成幻境"。"抽象、具象、幻想，构成了吴冠中心中的意象。意象超越现实，又似曾相识，虽然保留了自然情景的地方特征，却又在现实中找不到他所画的风景。""艺术的错觉，是他绘画的神灵，吴冠中无限珍爱。"是"错觉引发了吴冠中艺术的喜悦、自由、想象和迷狂"。刘巨德先生还说："所有的艺术家，在艺术的观察和表现中，都面临解决物我关系的问题。吴冠中则牢牢抓住'错觉'这一主客相互无界的关键瞬间，使自己迅速进入物我两忘的空明和自由中，心灵刹那间如清湛的池水，映照出吴冠中本然的内心风景。"[22]

可以说吴冠中的"风景"即"心景"，"错觉"是他寻找美的心理活动。20世纪70年代吴冠中创作过一幅《桂林山村》（图3-6），他在多篇文章中都举过此例，用以说明"搬家写生"中"错觉"是如何产生的，他描述道：

> 从桂林到芦荻（笛）岩的公共汽车中，车中人挤人，如沙丁鱼，我从别人的耳鬓边窥视窗外，好一幅图画：红树、秋山、白屋，白驹过隙，瞬间消逝。翌日，借辆自行车带画具来寻昨日佳境，竟不可复得。依稀记得那山那树那屋，但她们并不相邻，原来相距遥远，凭车速彼此一度相抱相亲。我往返追捕，根据记忆，顺着月下老人的红线，绘就此幅，若有人要来此写生，只能到自己脑子里找寻。[23]

作为心理学一般概念使用的错觉，是指对客观事物的一种不正确、歪曲的知

21. 吴冠中：《错觉》，载《美丑缘》，百花文艺出版社，1997，第105页。

22. 刘巨德：《走向未知——吴冠中水墨画（1986~1900）艺术思想探微》，载水天中、汪华主编《吴冠中全集》第6卷，湖南美术出版社，2007，第17页。

23. 吴冠中：《桂林山村（一）》，载《吴冠中文丛（第2卷）·文心画眼》，团结出版社，2008，第205—206页。

觉，发生在视觉方面的时候，比如当你坐在正在开着的火车上，看车窗外的树木时，会以为树木在移动，这被称为"运动错觉"。进入艺术领域，吴冠中将其称为"速度中的画境"。关于《桂林山村》他还有过一段重复的回忆：

> 1972 年，我第一次路过桂林，匆忙中赶公共汽车到芦笛岩去看看。……我努力挣扎着从别人的腋下伸出脑袋去看窗外的秀丽风光，勉强在隙缝中观赏甲天下之山色。一瞬间我看到了微雨中山色蒙蒙，山脚下一带秋林，林间白屋隐现，是僻静的小小山村。赏心悦目谁家院？难忘的美好印象，我没有爱上芦笛岩，却不能忘怀于这个红叶丛中的山村。翌晨，我借了一辆自行车……山还在，但不太像昨天的模样了，它一夜间胖了？瘦了？村和林也并不依偎着山麓，村和林之间也并不是那样掩映衬托得有韵味啊！是速度，是汽车的速度将本处于不同位置的山、村和林综合起来，组成了引人入胜的画境，速度启示了画家！[24]

这两段文字记录的是同一段记忆，吴冠中坐在公共汽车上，汽车的移动速度很快，会将并不在一起的山麓和村与林整合在一起。是"运动错觉"将原本空间的距离进行压缩，将相距不近的村和林组合在一起，在视觉上构成了相互掩映衬托的效果，变成有韵味的画面。如前文所述，吴冠中早年也曾画过"旅行写生"的作品，熊秉明的提醒让他有意识地去构筑有意境的风景。如何画，情感如何表达，成了吴冠中一直思考的问题。后来一次在西藏的经历，促使了吴冠中捕捉"速度的画境"的创作方法，他曾回忆说：

> 有一处兵站我忘记了地名，将到此站前风景别具魅力，雪山、飞瀑、高树、野花，构成新颖奇特之画境。抵站后我立即与一路陪护我的青年解放军商定，明天大早先去画今日途中所见之景。翌晨提前吃早饭，青年战士和我分背着画箱什物上路，因海拔高，缺氧，步履有些吃力，何况是曲曲弯弯的山路。我心切，走得快，但总不见昨日之景，汽车不过 20 来分钟，我们走了 4 个小时才约略感到近乎昨日所见之方位，反复比较，我恍然大悟：是速度改变了空间，不同方

24. 吴冠中：《风景写生回忆录》，载《望尽天涯路》，东方出版社，1993，第 130—131 页。

3-6
桂林山村　吴冠中　木板油画　1972年　46cm×46cm

位和地点的雪山、飞瀑、高树、野花等等被速度搬动，在我的错觉中构成异常
的景象。从此，我经常运用这移花接木与移山倒海的组织法创作画面，最明显
的例子如70年代的《桂林山村》。[25]

　　是速度引起的视觉错觉启发了吴冠中"搬家写生"的创作理论，在"错觉"
中构成"异常的景象"是吴冠中独特的构思方式。所谓"异常的景象"事实上是
每一位画家都在寻找的，但因画家的不同艺术追求，他们对作品构成要素会分配
不同的权重。用吴冠中的话来说，就是画家"看"世界，"不止于客观地看，是
带着感情色彩的主观观察，具偏激性"。因此绘画创作的观看，是捕捉物象与物
象之间的相互关系，由于每个人观看事物的角度不同，自然会有大异其趣的美感。
比如"印象派画家""致力于整体印象美感的追求"，绘画方法是"在'匆匆一瞥'
中迅速捕获对象的统一之美"，而"塞尚却发现一切物象均由方、圆、锥体等几

25. 吴冠中：《故园·炼狱·独木桥》，载《我负丹青——吴冠中自传》，人民文学出版社，2004，第36页。

何图形所构成,于是他运用几何观念缓慢地构建、追求画面的坚实与和谐之美"[26]。同样的自然,在印象派和塞尚的笔底出现了不同的美感。因此,运用"搬家写生"创作方法,追求在"错觉"中组合构成风景的意境之美,即吴冠中观看世界的独特之法。

(二)错觉与整体之美

吴冠中的风景画创作,首先是在万千世界中寻找有"意"的"象"的过程,也就是"大自然幅员广阔,芜杂的东西多",画风景"要去其糟粕取其精华"。可是只做选取是不够的,用吴冠中的话说,即"仅仅运用这点取舍的手法是远远不够的,还必须要动割开皮肉接骨髓的大型手术"。创作还要学会组合,"为了充分表达对象的特色和作者的意境",一幅风景画就要由几个不同角度、不同方向的对象组成,这就需要变换几次写生地点才能作成一幅画,如一个画面可能是半幅在山上取俯视,半幅在山下取昂视。同时吴冠中格外强调要在写生中创作作品,因为他认为:"在直接对景写生中感受较深,无论是捕捉色彩的敏感性和用笔效果等方面是很可贵的,回来制作时往往不能再保留这些优点。"吴冠中这样作画的方法,"不仅要衔接上源下流,昂视俯视,更牵涉到东南西北的不同方向,因此除了构图结构和组织问题外,还引出透视和光线等等的统一或合理的难题"[27],他对这些问题的匠心的处理也都包含在错觉引起的美感经验之中。因此,吴冠中画风景画的方法:不是写实的风景,但他强调色彩与用笔效果的现场性;不是固定地画一个局限的角落,而是组合,是组合及印象,强调感受的整体美。

吴冠中的绘画创作采取"搬家写生"的方法,其目的是寻找自然风景中的"抽象美",他说这"美"极难捕捉:

> 你要我画下客观景象的面貌吗,可以的,并可保证画得像,并且还并不太吃力。但"像"不一定"美"。要抓住对象的美,表现那条悠忽即逝的美感,很困难,极费劲。我漫山遍野地跑,鹰似的翱翔窥视,呕尽心血地思索,就是

26. 吴冠中:《熟视无睹——寄语美术青年》,载《吴冠中文丛(第5卷)·背影风格》,团结出版社,2008,第227页。
27. 吴冠中:《谈风景画》,《美术》1962年第2期,第27—28页。

为了捕获美感。那么多画家画过桂林，已有那么多精彩的桂林摄影，人们头脑里都早已熟悉桂林了，但作家、画家、摄影师仍将世世代代不断地表现桂林的美感，见仁见智，作者个人的敏感永远在更新，青罗带与碧玉簪不会是绝唱。犹如猎人，我经常入深山老林，走江湖，猎取美感。美感却像白骨精一般幻变无穷。我寻找各种捕获的方法和工具，她入湖变了游鱼，我撒网；她仿效白鹭冲霄，我射箭；她伪装成一堆顽石，我绕石观察又观察……[28]

如何构筑与前人不同的美感？刘巨德先生说艺术创作中的错觉是"在无念状态下性情的直觉反应，是超越理性的桎梏、虚以待物的心灵宁静，直指心性本真。错觉为艺术家创造性才能的发挥提供了产生灵感的刹那，这是极为宝贵的感觉状态和机遇"，所以吴冠中说"历来我是在速写中紧追自己的错觉"，"错觉是直觉的宠儿"。因此"错觉有真情、真性、真自然。错觉使吴冠中在瞬间消除万物的差别，进入恬然澄明之中，无蔽，无我，犹如周庄梦蝶般而物化"。[29]正因为错觉导致差异性消失、距离空间缩小，组合为整体之美，才使吴冠中把黄土高原看作卧虎、横躺的裸女为五百里大道、倒地的树根似英雄死于沙场、山坡村落为饿虎扑食、黑白房宇为"山石瀑布"……裸女、树木、山村、房宇在吴冠中眼中，变为情感火焰的幻影，具体形态综合成为整体美感，拥有生命本体的运动绵延之势韵。

所谓"整体之美"还包括一层内涵即它通常要求细节服从整体。这不仅是指创作方法上不要局限于某一角落写生，上上下下"搬家写生"；还指在具体画面造型构成、布局铺陈时不能过于纠结对局部的仔细描绘，进而忘记整体的画面结构和效果。创作需要发挥"错觉"的作用。比如，吴冠中在谈到《江南人家》（图*3-7*）时描述道：

苏州角直小镇人家密集，前、后、左、右房屋相挤碰，房檐与房檐几乎相接吻，门窗参差错落，怕鸽子也会认错家门。耐心的画家仔细描绘。一间屋连接一间

28. 吴冠中：《扑朔迷离意境美》，载《谁家粉本》，四川美术出版社，1987，第97—98页。
29. 刘巨德：《走向未知——吴冠中水墨画（1986—1900）艺术思想探微》，载水天中、汪华主编《吴冠中全集》第6卷，湖南美术出版社，2007，第17页。

屋铺展开来，最后画面效果倒又往往失去了那密密层层、重重叠叠的丰富感。是众多形象在争夺画家的视线：横、直、宽、窄、升、跌、进、出……造成了非静止感的复杂结构，其间交织着错觉，"错觉"是"敏感"的直系亲属。

我追捕错觉中的造型构成，那以块面为主导的房顶与门窗形体交响曲，黑、白、灰之分布虽源于客观对象，但受控于乐曲的指挥。高高的白墙顶天而坠，一个拐折而由小桥接力，小桥的台阶横道道收缩了众多垂线。从最大块的屋顶到最小的窗、从纯黑的洞到纯白的墙，尽量发挥对比之功效。深色之间冷暖变化多，白墙之上明度层次微，笔扫纵横，有意配合横与直之构成。彩色镶嵌是画里珠宝，人间衣衫。[30]

也就是说，当吴冠中"严格、准确地画下对象"时，反而失去了"屋宇参差、错综复杂之人家密集感"，"于是须紧张地捕获黑、白块面之跳跃，大块小块之对照与呼应，红、绿色彩之分布，点、线之镶嵌……否则等同于用相机拍摄，录下数间破屋，尽失江南人家之气氛"。[31]是"错觉"使对象具有了"整体美感"。所谓"氛围"虽由具体形象构成，但它强调的是"意象"组合的美学式概括性特征。在我们的日常生活中，意象可从人们对世界的感知单元来区分，如事物都是一个一个的，一座山、一棵树、一条河、一匹马等，在我们的感觉中都是相对独立的事物知觉形式。可是一旦它成为复合的意象，如"小桥人家""松林溪水"，因为我们的观测点的提高，其内部的多元细节变得模糊，它就成为感觉中的一个事物的形象。从这个角度来说，所有的意象既是单一的，又是整体的，而吴冠中恰恰在"错觉"中发现了这个规律。

总之，吴冠中运用"搬家写生"创作方法所画出来的风景，是真实与虚构的综合方法的运用，他"一会儿取这一块，一会儿又搬那一块，局部是真实的，整体是虚构的，一张画可能搬了五六个地方"，所以他自己也说"看我的画呢，常有人问这是什么地方，如果他真找是找不到的"。这就叫作"人人心中皆有，人人眼中皆无"。虽然在实地找不到这个真景，但集中地表现了人们对这个地方的

30. 吴冠中：《江南人家（二）》，载《吴冠中文丛（第2卷）·文心画眼》，团结出版社，2008，第190页。

31. 吴冠中：《江南人家（一）》，载《吴冠中文丛（第2卷）·文心画眼》，团结出版社，2008，第189页。

3–7

江南人家　吴冠中　木板油画　1980年　61cm×46cm

整体印象的美的感受。[32]

　　当年为了改造传统国画陈陈相因的以临摹画谱为能事的弊端，政府号召画家们户外写生，我们也常常用"写生"这个概念来代表西方艺术追求真实自然的创作方法。中国现代艺术教育体系也以写生作为造型基础的教学方法。吴冠中从未质疑写生在风景创作中的重要作用，但是吴冠中看到了这种写生方法的弊端，他说：

> 西洋的风景画在柯罗（Corot）以前，大都是在室外画些素描稿后回到室内制作的，画得虽细致，但一般总缺乏大自然那种千变万化一瞬即逝的新鲜的色彩感。印象派针对这一缺陷做出了创造性的贡献，但印象派绘画只表达一点新鲜的色彩感，正是将风景画局限在一个死角落的"始作俑者"。[33]

　　所以吴冠中说他的"货郎担的写生方式是对印象派的背叛"[34]，因为"西洋画家一般只是选定一个死角落，所谓'取景'，然后对着描画。这样作画实在太局限，太被动了"[35]。我们也在江南很多村落里常见写生的学生坐在湖边、村落的一隅一动不动地画上一整天。在整个绘画领域，包括绘画教学领域，大家已经将"写生"作为一个基本的理所当然的教学方法。在 *20* 世纪 *80* 年代西方艺术思潮和艺术方法大量涌入中国、绝大多数艺术家们面对西方艺术的判断态度多为盲从、理论界还来不及进行更深入的理性思考之际，吴冠中能对"写生"进行理论反思，这是他作为艺术理论家和批评家所具备的敏锐性和先锋性。当大家都在"过激"地批判中国绘画创作的方式时，他却提出："我国的山水画家往往是先游山，记录游踪，而后组织画面的。我看这一创作方法确是我们的传家之宝。""似乎有意投靠'搜尽奇峰打草稿'的石涛门下了。偏爱形象及色彩的真实生动，有不满足局限于一隅的小家碧玉，竭力在写生中采纳'移花接木''移山倒海'的手法。"[36] 我们不妨回溯一下中国古代画论中山水画的创作方法，如清代画家邹一桂曾发表他的"写

32. 吴冠中：《存持美的灵魂——吴冠中、许江谈话录》，《美术观察》2006 年第 10 期，第 97—100 页。

33. 吴冠中：《谈风景画》，《美术》1962 年第 2 期，第 27—28 页。

34. 吴冠中：《长江三峡与鲁迅故乡——创作回忆》，载《谁家粉本》，四川美术出版社，1987，第 80—84 页。

35. 吴冠中：《谈风景画》，《美术》1962 年第 2 期，第 27—28 页。

36. 吴冠中：《长江三峡与鲁迅故乡——创作回忆》，载《谁家粉本》，四川美术出版社，1987，第 80—84 页。

生论"，在他的《小山画谱》中，他论道：

> 要之，画以象形，取之造物，不假师传。自临摹家专事粉本，而生气索然
> 矣。今以万物为师，以生机为运，见一花一萼，谛视而熟察之，以得其所以然，
> 则韵致风采，自然生动，而造物在我矣。[37]

　　中国画家早已对"写生"的本质做过概述，所谓以"万物为师"，仔细观察"一花一萼"，虽要画以形象，但核心在其"韵致风采""自然生动"，而最终所画之物，乃是"我"造之物。其所表达的意思，也就是每一位艺术家都有"造物"的企图。当代德国表现主义艺术家吕佩尔茨曾说"绘画是人类想亲近神明的狂妄"，并且他也极度反对照相技术对绘画创作的侵蚀。既然有相当一部分艺术家都有和吴冠中同样的立场，那么，至少表明，绘画有着不可替代的独特性。吴冠中在创作中强调错觉，却也"并非抹杀准确严谨的写实手法"，他说"写实表现形式中的优秀作品必具有性灵"，但他认为"在拍回的一大堆照片素材中，往往选不出有用的资料，甚至全部作废，对创作毫无用处，反不如寥寥数笔的速写"，是"因高质量的速写之诞生是通过了错觉、综合、扬弃等等创作历程，其实已是作品的胚胎了"。他批评当前"许多画展不能动人，其中多数作品只是制作的画图，刻画虽工整细腻，无非是照相的翻版，也许有意纠正了错觉吧，结果抹杀了艺术的性灵"，所以他提出"我期望绘画工作者仍用大量工夫写生，写生中尊视错觉。只有身处大自然中时，才能生发千变万化的错觉，面对已定型的照片，感受已很少回旋余地。错觉，是艺术之神灵。错觉万岁"。[38]吴冠中用"搬家写生"创作理论对艺术创作心理和过程做了理性分析，对绘画艺术本质和特点在实践层面做了科学解释。

37. 邹一桂：《小山画谱》，载胡经之编著《中国古典美学丛编》，凤凰出版社，2009，第101页。
38. 吴冠中：《错觉》，载《美丑缘》，百花文艺出版社，1997，第105页。

吴冠中艺术品格论："风筝不断线"

从 20 世纪 70 年代末开始，"文革"时期禁止的各种西方美术和美术理论通过翻译和展览被介绍到中国来，短短的十几年间，中国美术家们几乎实验了西方现代、后现代艺术的所有形式。比如以当时介绍西方艺术流派的杂志《世界美术》为代表，曾重点介绍的西方现代艺术流派就有新印象派、后期印象派、原始主义、象征主义、野兽派、立体派、未来派、表现主义、达达主义、超现实主义、抽象主义、波普艺术、视觉派艺术、活动派艺术等。[1] 如前文所述，自 1980 年始至 1984 年止，那场关于"抽象美"的讨论持续了四年，若将视线从理论领域拉回到创作实践领域，结合紧接着而来的全国性的"八五美术新潮"，那么这场论争的意义就更为深刻了。"八五美术新潮"是整个 20 世纪 80 年代中国最重要的艺术运动，更确切地说是中国学习西方艺术形式的成果展。仅从 1985 年到 1987 年初，全国就有近百个自发的艺术群体出现，一些艺术院校的学生和毕业生自发组织在一起，纷纷在各大城市成立现代艺术群体，发表新艺术宣言，举办现代艺术展览。艺术家们的作品多以观念艺术、

1.邵大箴：《西方现代美术流派简介》，《世界美术》1979 年第 1、2 期。

行为艺术、抽象艺术为创作方式，作品多走向了完全"抽象"的领域。那么吴冠中在这样的背景下提出"风筝不断线"的艺术创作宗旨，其目的是什么？他如何思考创作形式语言的纯粹化和自律性问题，以及它们与大众审美之间的关系怎样处理？是什么原因促使他将自己的艺术追求保持在"不断线"这样一种分寸感上？要回答这些问题，还得追溯他那篇《风筝不断线——创作笔记》。

吴冠中提出的"抽象美"概念，是在艺术本质上论述何谓形式规律；"搬家写生"属于吴冠中的创作方法论，描述了他在创作中怎样寻找"抽象美"；接着吴冠中进一步提出了"风筝不断线"主张，说明他自己的艺术创作准则，讨论作品与读者的关系。那么，吴冠中为什么把作品欣赏者放在了如此重要的位置？"读者"的态度是否影响到了他的创作宗旨和他的创作方法？这是我们理解吴冠中"风筝不断线"论题的切入点。"风筝不断线"这一艺术宗旨，是吴冠中在 1983 年发表的《风筝不断线——创作笔记》中正式提出的，在以后的许多年中，他都一再复述这一"准则"，涉及此话题的文章主要有《风筝不断线——创作笔记》（1983年）、《香山思绪——绘事随笔》（1985年）、《狮子林》（1988年）、《谁点头，谁鼓掌》（1990）、《寰宇觅知音》（1991年）、《我的创作心路》（1992年）、《巴黎谈艺录》（1993年）、《柳暗花明》（1997年）、《霜叶吐血红——自己的心路历程》（1998年）、《故园·炼狱·独木桥》（2003年）、《生命的风景》（第四集）跋（2003年）、《这情，万万断不得》（2004年）、《〈画外文思〉自序》（2005年）。吴冠中在上述文本里表达了他"如何在形式探索上寻求一种更纯粹的境界和观众理解之间的平衡"[2]。

一、"风筝不断线"内涵分析

对于"风筝不断线"这一艺术宗旨，吴冠中曾在多处做过解释。我们首先要弄清——什么是"风筝"，什么是"线"。最先出现此概念的文本即发表于 1983 年第 3 期《文艺研究》上的《风筝不断线——创作笔记》，吴冠中在文中说：

2. 柴宁：《风筝之线——谈 1991—1996 年吴冠中水墨画创作的抽象化》，载水天中、汪华主编《吴冠中全集》第 7 卷，湖南美术出版社，2007，第 9—21 页。

一位英国评论家苏立文（Sullivan）教授很热心介绍中国当代美术，也一直关心中国当代美术界的理论方面的讨论，最近他写信给我谈到他对抽象的意见。他说 abstract（抽象）与 non-figuratif（无形象）不是一回事。"抽象"是指从自然物象中抽出某些形式，八大山人的作品、赵无极的油画以及我的《根》，他认为都可归入这一范畴；而"无形象"则与自然物象无任何联系，这是几何形，纯形式，如蒙德里安（Mondrian）的作品。我觉得他做了较细致的分析。因为在学生时代，我们将"抽象"与"无形象"常常当作同义词，并未意识到其间有区别。我于是又寻根搜索，感到一切形式及形象都无例外地源于生活，包括理想的和怪诞的，只不过是渊源有远有近，有直接和间接的区别而已。如果作者创作了谁也看不懂的作品，他自己以为是宇宙中从未有过的独特创造，也无非是由于他忘记了那已消逝在生活长河里的灵感之母体。作品虽能体现出抽象和无形象的区别，但其间主要是量的变化，由量变而达质变。如果从这个概念看问题，我认为"无形象"是断线风筝，那条与生活联系的生命攸关之线断了，联系人民感情的千里姻缘之线断了。作为探索与研究，蒙德里安是有贡献的，但艺术作品应不失与广大人民的感情交流，我更喜爱不断线的风筝！[3]

本段文字有四层意思：一是吴冠中的"风筝不断线"理论的提出源于对"抽象"概念的讨论，此文是苏立文针对"抽象美"概念与吴冠中商榷后，吴先生再思考的结果；二是苏立文在文中区分了"抽象"和"无形象"的概念，他认为"抽象"是指从自然物象中抽出某些形式，而"无形象"则与自然物象无任何联系，是几何形，纯形式，如蒙德里安的作品；三是吴冠中认为，若以苏立文先生的定义为前提，那么他将"无形象"称为"断线风筝"，"那条与生活联系的生命攸关之线断了，联系人民感情的千里姻缘之线断了"，所以这"线"就是指"与生活联系的生命攸关之线"，是"联系人民感情的千里姻缘之线"；四是吴冠中认为蒙德里安的作品失去了与广大人民的感情交流，是"无形象"的断线风筝。

3.吴冠中：《风筝不断线——创作笔记》，《文艺研究》1983 年第 3 期，第 90 页；转引自吴冠中《风筝不断线》，四川美术出版社，1985，第 48—49 页。

那么，我们首先要厘清的是"抽象"与"无形象"到底是否有区别。吴冠中说在学生时代，他将"抽象"与"无形象"常常当作同义词，"并未意识到其间有区别"，由此可见，吴冠中曾认为二者并无不同，他也一直将两个概念等同使用，并且在他看来"一切形式及形象都无例外地源于生活，包括理想的和怪诞的"，只不过是它们与生活的"渊源有远有近，有直接和间接的区别而已"。"如果作者创作了谁也看不懂的作品，他自己以为是宇宙中从未有过的独特创造，也无非是由于他忘记了那已消逝在生活长河里的灵感之母体"，因此他得出结论：作品虽能体现出抽象和无形象的区别，但其间主要是量的变化，由量变而达质变。所谓"理想的""怪诞的""谁也看不懂的"作品实际上指的就是西方抽象派艺术，吴冠中的观点是，它虽有艺术形式，但无论是具象、抽象、无形象均来自生活，这也正是他的"抽象美"概念的核心思想。

> 我们研究抽象美，当然同时应研究西方抽象派……尽管西方抽象派派系繁多，无论想表现空间构成或时间速度，不管是半抽象、全抽象或自称是纯理的、绝对的抽象……它们都还是来自客观物象和客观生活的，不过这客观有隐有现，有近有远。即使是非常非常之遥远，也还是脱离不了作者的生活经历和生活感受的，正如谁也不可能提着自己的头发脱离地面而去！[4]

吴冠中的意思是，所谓"抽象"还是从具象中抽出来的，"即使其间已经过无数的转折与遥远的旅途，也还是存在着直接或间接的血缘关系"[5]。那么他的"无形象"概念、"断线风筝"的"由量变而达质变"中所谓的"质变"到底指的是什么呢？以他在文中提到的蒙德里安为例，以蒙德里安为代表的几何抽象画派，把绘画语言限制在最基本的因素如直线、直角、三原色（红、黄、蓝）和非三原色（白、灰、黑）上，他自称这种画为新造型主义，吴冠中称其为"纯理的、绝对的抽象"。那么，到底何为西方艺术理论中的"抽象艺术"？我们需要引入西

4. 吴冠中：《关于抽象美》，《美术》1980 年第 10 期，第 39 页；转引自吴冠中《东寻西找集》，四川人民出版社，1982，第 55—56 页。

5. 吴冠中：《油画之美》，《美术世界》1981 年第 1 期，第 40，45-46 页；转引自吴冠中《东寻西找集》，四川人民出版社，1982，第 143—151 页。

方艺术理论家的阐释来予以对比说明。我们不妨引用一段美国艺术史论家迈耶·夏皮罗对"抽象艺术"的分析，来说明"作为对艺术理论发展的探索与研究"，以蒙德里安为代表的"抽象艺术"的"贡献"到底在哪里。夏皮罗在他的《抽象艺术的性质》一文中曾说："在抽象艺术中，审美假定的自律和绝对性，却得到了具体的体现。抽象艺术终于成了一种似乎只有审美要素的绘画艺术。因此，抽象艺术拥有了一种实用的展示价值。在这些新绘画里，设计和发明的过程本身似乎被带到了画布表面。一度被外来的内容所掩盖的纯粹形式得到了解放，从现在起可以被直接感知。那些并没有从事这类创作的画家们也欢迎这种绘画，道理就在这儿，因为这强化了他们对审美的绝对性信念，为他们带来了一个纯粹设计的学科。他们对待以往艺术的态度也完全改变了。新的风格使画家们适应了色彩和形状的视觉，将它们当作可以从对象身上脱离开来的东西，并创造了艺术作品一个巨型的种类，打破了时空的界限。他们使得欣赏最为抽象的艺术，那些被再现之物不再可辨的东西，甚至是孩童和疯子的涂鸦作品，特别是夸张变形的原始艺术都成为可能。"因此"抽象绘画的两个方面，即排除自然形式以及艺术品质的非历史的普遍化，对于艺术的一般理论也产生了极其重要的意义"[6]。所以，抽象艺术并不是要排除自然或生活对象，而是对原本仅以表现对象作为主要艺术类型的研究领域的拓展。更何况，抽象艺术背后的观念是绝对的语言和艺术的纯粹来源，情感、理性、直觉、下意识的心灵，如波洛克的作品。因此，吴冠中的"风筝不断线"理论，更应集中讨论的是吴冠中的绘画作品里是否有"形象"、有"物象"，吴冠中的"风筝"离"对象"有多远，他到底探索的是一种什么样的绘画风格，而不是去纠结他的"无形象""抽象"与"具象"概念的定义是否准确，是否被恰当地使用了。

总结来说，吴冠中把他从生活升华来的作品比作"风筝"，而与这"风筝"（作品）联结的"线"，则包含两层意思：一是指作品与"物象"的联系，即在作品与"启示作品灵感的母体"之间应当保持一线联系；二是指作品与"人情"的联系，即在作品与接受者之间也有一条"情感线""共鸣线"，是不能断的。[7]

6. 迈耶·夏皮罗：《现代艺术：19 与 20 世纪》，沈语冰、何海译，江苏凤凰美术出版社，2015，第 227—228 页。
7. 方舟：《吴冠中的艺术观》，《文艺研究》1991 年第 4 期，第 130—138 页。

二、"风筝不断线"：一种新绘画风格的探索

吴冠中在《风筝不断线——创作笔记》中除了在文章的后半部分，从概念上区分了"抽象"和"无形象"，对何为"风筝不断线"做了理论上的阐释。这短短的千文字的前半部分，吴冠中还具体讲述了自己如何从写生入手，不断地修正自己的形式法则，几经创作，完成作品《松魂》和《补网》的过程。他将《松魂》喻为"濒于断线的风筝"，《补网》喻为"放不上天的风筝"，两者的差异在哪里？从这段表述中，我们可以明显看出"吴冠中在形式探索上如何一步步走向抽象，在即将完全摆脱具象时又返回头来重新检视自己的创作道路，唯恐失去了同观众联系的风筝之线"[8]，原文如下：

> 没有去泰山之前，早就听说泰山有五大夫松……后来我登上泰山寻到五大夫松，只剩下三棵了，而且也已不是秦时的臣民，系后世补种的了。松虽也粗壮茂盛，但毕竟不同于我想象中的气概。我用大幅纸当场写生，轮转着从几个不同的角度写生综合，不肯放弃所有那些拳打脚踢式的苍劲干枝，这样，照猫画虎，画出了五棵老松，凑足了五大夫之数。此后，我依据这画稿又多次创作五大夫松，还曾在京西宾馆作过一幅丈二巨幅，但总不满意，苦未能吐出胸中块垒。隐约间，五大夫松却突然愤然向我扑来，我惊异地发觉，它们不就是罗丹的《加莱义民》么，我感到悚然了，虽然都只是幽灵！二千年不散的松魂是什么呢？如何从形象上体现出来呢？风里成长风里老，是倔强和斗争铸造了屈曲虬龙的身段。我想捕捉松魂，试着用粗犷的墨线表现斗争和虬曲，运动不停的线紧追着奋飞猛撞的魂。峭壁无情，层层下垂，其灰色的宁静的直线结构衬托了墨线的曲折奔腾，它们相撞，相咬，搏斗中激起了满山彩点斑斑，那是洪荒时代所遗留的彩点？以上是我从向往五大夫松，写生三松，几番再创作，最后作出了《松魂》的经过，其间大约五年的光阴流逝了。画面已偏抽象，朋友和学生们来家看画时，似有所感，但很难说作者有何用心与含义，当我说是表

8. 柴宁：《风筝之线——谈 1991—1996 年吴冠中水墨画创作的抽象化》，载水天中、汪华主编《吴冠中全集》第 7 卷，湖南美术出版社，2007，第 9—21 页。

现松魂时，他们立即同意了。从生活中来的素材和感受，被作者用减法、除法或别的法，抽象成了某一艺术形式，但仍须有一线联系着作品与生活中的源头。风筝不断线，不断线才能把握观众与作品的交流。我担心《松魂》已濒于断线的边缘。

如果《松魂》将断线，《补网》则无断线之虑，观众一目了然，这是人们生产活动的场景。一九八二年秋天，在浙江温岭县石塘渔村，我从高高的山崖鸟瞰渔港，见海岸明晃晃的水泥地晒场上伏卧着巨大的蛟龙，那是被拉扯开的渔网，渔网间镶嵌着补网者，衣衫的彩点紧咬着蛟龙。伸展的网的身段静中有动，其间穿织着网之细线，有的松离了，有的紧绷着，仿佛演奏中的琴弦，彩色的人物之点则疏疏密密地散落在琴弦上。我已画过不少渔港、渔船及渔家院子，但感到都不如这卧伏的渔网更使我激动。依据素描稿，我回家后追捕这一感受。我用墨绿色表现渔网的真实感，无疑是渔网了，但总感到不甚达意，与那只用黑线勾勒的素描稿一对照，还不如素描稿对劲！正因素描稿中舍弃了网之绿色的皮相，一味突出了网的身影体态及其运动感，因之更接近作者的感受，更接近于将作者从对象中的感受——其运动感和音乐感中抽出来。我于是改用黑墨表现渔网。爬在很亮底色上的黑，显得比绿沉着多了，狠多了，其运动感也分外强烈了，并且那易于淹没在绿网丛中的人物之彩点，在黑网中闪烁得更鲜明了！由于背景那渔港的具象烘托吧，人们很快便易明悟这抽象形式中补网的意象。这只风筝没有断线，倒是当我用绿色画渔网时，太拘泥于具象，抽不出具象中的某一方面的美感，扎了一只放不上天空的风筝！ [9]

吴冠中在这篇笔记中重点谈到《补网》与《松魂》这两件作品的创作过程时（图4-1、图4-2），都表述了这样一层含义，即如果在描写对象时过于迁就物象的真实感，往往"不甚达意"；但将对"对象"的感受抽取出来进行表现，反而更能达到美感和意境。所以这已经是走向抽象，摆脱具象的创作方法了。但是画家又显然意识到，"《松魂》已抽象到快与生活源头失去联系，在作品与'启示作品灵感母体'

9. 吴冠中：《风筝不断线——创作笔记》，《文艺研究》1983 年第 3 期，89—90 页；载《风筝不断线》，四川美术出版社，1985，第 45—48 页。

之间，'已濒于断线的边缘'！该悬崖勒马了吧？如不是暗中给予自己这样的警示，何以恰在此时给自己提出这样一个限定性宗旨？在此后的几年中确没有一件作品走得再比《松魂》更远。就他对抽象形式规律的深刻理解，他完全可以走得比这更远。然而他没有，他不愿断掉那条与生活联系着的'生命攸关之线'，那条与'广大人民的感情交流'之线。这种不情愿，还不仅仅是由于《松魂》的偶然提示，他的选择明显地暗示出一种更为深远的文化心理背景"[10]。方舟的这段评析道出了吴冠中"风筝不断线"理论的实质。有人说吴冠中的《松魂》类波洛克，但他自己在很多场合说过，他在画《松魂》时还未曾听说过波洛克，而且上述文字也确实证明吴冠中与波洛克的艺术系统根本不同，因为他始终不离对现实生活的感受。其画中激越奔流的线依然会让人联想到枯藤古木、大树老林的意境，这在波洛克的艺术中却是没有的。特别是他"有意识地"警示自己不要"断线"，我们在波洛克的作品中是体会不到这种感觉的。再比如他还有幅作品《狮子林》（图 *4-3*），他也曾追述过该画的创作过程：

> 苏州狮子林其实是抽象雕塑馆。中国人欣赏太湖石，独立的石或石之群体构成，园艺家的高品位审美观早已普及于人民大众。用点、线来构成抽象的石群之美，同时凭点、线的疏密表现块面之多样，则画面必然是抽象形式了，人们开始也许不接受。于是织入回廊、亭榭、浮萍、游鱼，导人们进入园林，跨入园林，便进入了抽象画境。这可说是我"风筝不断线"艺术观的体现。[11]

画面的抽象形式由点、线、块面来构成，若只看画面太湖石的部分，确实是抽象画了，但是吴冠中害怕"线断了"，"观众"不接受，于是又在画面中石群下边"织入"了可辨识的"浮萍、游鱼"，在石群高处嵌入"回廊、亭榭"，于是吴冠中创作了一幅五分之四画幅为抽象风格、再融入五分之一具象风格的画作。

确切地说，吴冠中想要放飞的是一只"不断线的风筝"，他自己将其归类为"半抽象"的绘画艺术。那么这种归类方式是否准确呢？将绘画艺术分为具象、半抽象、

10. 方舟：《吴冠中的艺术观》，《文艺研究》1991 年第 4 期，第 136 页。

11. 吴冠中：《狮子林（二）》，载《吴冠中文丛（第 2 卷）·文心画眼》，团结出版社，2008，第 138 页。

101

抽象三种类型曾一度很流行，这与西方艺术理论将写实艺术和抽象艺术作为逻辑对立双方的分类方法是类似的，理论来源于同一批评体系。如刘纲纪先生就曾说：

> 我认为我们的绘画大致可以有三种类型：第一种是具体描绘对象，基本上没有抽象因素的；第二种是不着重具体描绘对象，抽象性很强的；第三种是介于前二者之间的（附带提一下，我认为传统的中国画，特别是元代以后的中国画，基本上属于这里说的第三类，它有抽象但不脱离具象）。[12]

中国绘画有自己非常独特的传统和创作方式。有人说中国绘画"从未具象过，也从未抽象过"。中国的水墨精神随着中国文化几千年的传承而来，汉代崇尚道教"云气文化"中的"气"；发展至唐代重线描写实；宋人强调审美对生活的本质超越；元代尚水墨淋漓，与情绪紧密结合；直到明末文人画兴起，题诗入画，艺术和文学结合后开始表现故事，超越图像表现。中国水墨画的传统本就自成体系，与西方不同。因此以西方的写实或抽象的分类标准来审视中国绘画，本就难以适应。吴冠中的绘画是在寻找一种中西融合的艺术风格，他既遵循西方的艺术形式规律，采用西方的艺术表达方式，但是他又要着力构筑中国绘画传统的意境之美。所以若对吴冠中的艺术观念进行评价，一直囿于他的"风筝不断线"理论到底是提倡抽象、具象还是半抽象的讨论旋涡，就过于狭隘了。更何况，"写实"与"抽象"的对立，这本就是一个伪命题，在夏皮罗看来，"写实艺术与抽象艺术之间的逻辑对立，建立在下面两个有关绘画性质的假设之上（这两个假设在论抽象艺术的写作中是普遍存在的）：再现乃是对万事万物的镜子式的被动行为，因此从根本上说是非艺术的，相反，抽象艺术则是纯粹的审美活动，不受对象的限制，只建立在它自身的法则之上"。夏皮罗还说："这些观点完全是片面的，它们建立在一个有关再现的错误的观念之上。世界不存在刚刚描述过的那种被动的、'照相式'的再现；古老艺术中的再现的科学要素——透视、解剖、暗光——既是归序（或整顿世间万物）的原理和表现性手段，也是描绘的手段。对物象的一切描绘，不管看上去如何精确，哪怕是照片，也来自在某种意义上塑造了形象，而且常常

12. 刘纲纪：《略谈"抽象"》，《美术》1980 年第 11 期，第 13 页。

决定了其内容的那些价值、方法和视角。另一方面，世界上也不存在'纯粹艺术'，不存在不受经验制约的艺术；一切幻想和形式构成，哪怕是手腕的随意涂抹，也受制于经验以及种种非审美的关切。"[13] 吴冠中不喜欢蒙德里安的'纯粹艺术'形式，说是因为"艺术作品应不失与广大人民的感情交流"，即认为其剥离了情感，与生活的联系断了。而实际上，"写实绘画和抽象绘画都承认艺术家心灵的统治地位。前者承认艺术家的心灵通过透视和色彩渐变的一系列抽象的计算，在一种狭隘的、私密的领域来精密地重建世界；后者则承认艺术家的心灵那种在自然之上强加一种新形式的能力，或者自由地操纵抽象的线条和色彩的能力，再不然是根据微妙的心灵状态来创造相应的形状的能力。但是，正如写实的作品不是靠了与自然的相似程度来确保其美学价值一样，抽象艺术也不是靠了它的抽象或'纯粹'来确保其美学意义。自然形式和抽象形式都是艺术创作的材料，是选择前者还是后者，随着历史趣味的变化而变化"。[14] 吴冠中也表达过相同的意思：

> 同是写实的画，却有艺术高低之分，这说明除了像与不像的区别之外，涉及美与不美的问题时还有别的因素在起作用。近代画家们终于在无数古代大师们的写实手法中分析出其造型美的法则，发现了形式的抽象性，将形式的抽象因素提炼出来，知其然更知其所以然地控制了形式规律。……如果掌握了形式美的因素，则无论采用写实的手法或抽象的手法，作品都能同样予人美感。……第二届全国青年美展中的油画作品《父亲》（罗中立作），用了须眉毕现的赛照相的写实手法表现了一位农民父老，几乎人人称赞，是一幅好作品。当然关键并不是因为逼真和细致，而是由于通过逼真和细致的手法表现了动人的形象、质朴的美感。[15]

如此看来，无论是写实艺术还是抽象艺术，都与形象和心灵有关，也都与审美有关，若只以"与反映现实的紧密程度"即断不断线的问题来讨论吴冠中的绘

13.迈耶·夏皮罗：《现代艺术：19 与 20 世纪》，沈语冰、何海译，江苏凤凰美术出版社，2015，第236—237 页。
14.迈耶·夏皮罗：《现代艺术：19 与 20 世纪》，沈语冰、何海译，江苏凤凰美术出版社，2015，第237—238 页。
15.吴冠中：《油画实践甘苦谈》，《文艺研究》1981 年第 2 期，38—41 页；转引自吴冠中《风筝不断线》，四川美术出版社，1985，第40—41 页。

画是属于具象艺术、抽象艺术，还是半抽象艺术，那么就太过表面化了。吴冠中"不喜欢"的并不是抽象艺术，而是那些与生活与真情实感距离过于遥远的绘画，这是一个艺术家的个人喜好，也是个人风格的选择。也因此，吴冠中的绘画艺术才没有走向"非审美"甚至"反审美"的道路。他对"抽象美""形式美"的追求，让他不喜欢抽象绘画中那些"随意涂抹"、荒诞甚至"丑"的作品；他对"生活"和"情感"赋予的权重，让他创作出"有我之境"的作品。以"美"为前提，讨论吴冠中对抽象艺术的爱憎，才能更理解他所说的"风筝不断线"之内涵。所以他说："爱美之心人人皆有，而人对美的认识过程，往往都是从具体的形象中感受到的。画家毕生的努力，就是要及时地、不断地捕获这种美。但美与丑之间的情况却又非常复杂多变。美的品位，情的素质，千差万别。正如哲人在熙熙攘攘的人间看到了人的生、老、病、死的本质一样，画家则注重在大千世界之中提炼（练）出构成美的因素。这种美的因素往往被物象的外表所掩盖，这就需要画家炼就法师一般的眼力，才能不断地发现美、揭示美。先学唱歌，后学谱曲。也就是先从具象中发现美感、寄寓美感，继而揭示美感、升华美感，并在一味强化、突出美感的过程中，逐步摆脱具象之束缚。所以抽象画风之盛行，也属造型艺术发展历史中的必然阶段。"[16]他承认抽象艺术发展和存在的意义，但是他对"美"的追求，让他对作品构成要素产生不同侧重，所以他说"然而就我自己来说，我一向不放弃'风筝不断线'的观点，这正是表明作品与人民感情之间那种割舍不断的、千里姻缘一线牵的必然联系。新作中有些是否已经断了线了呢？我肯定地说：没有断线！只是那些线拉得更长，变得更细，有些似乎隐蔽得近乎遥控状态了。世界这么大，寰宇觅知音，凭借什么？就凭爱美之心、心心相通——人同此心，心同此理——的遥控"。对"人民""生活""情感"的侧重注定了他永远警惕自己的作品不要走向"纯粹抽象"的方向，但是对"形式美"的追求、对艺术形式的探索又标志着他的作品与写实艺术有区别，即他所说的：

　　我在具象表现中一向着力于形式美的追求，形式美是画面的主体，物象之
　　面貌往往次居第二性，甚至只是一种借口（如《汉柏》《苏醒》《故宅》《田》《忆

16. 吴冠中：《寰宇觅知音》，载《吴冠中文丛（第6卷）·短笛》，团结出版社，2008，第181页。

4–4
春如线　吴冠中　纸本设色
1991 年　70cm×140cm

4–5
汉柏（一）　吴冠中　纸本设色
1992 年　124cm×248cm

故乡》等等）。发展到后来，形式美的构成因素往往上升为作品的灵魂，块、面、点、线等等之间的节律成为绘画的根本，启示这些节律的母体被解体或隐藏了，作品进入了抽象领域。有人说我的"风筝不断线"的线断了！也许，但我自己认为即便断了有形的线，却没放弃手中的遥控（如《春如线》《宽容》《龙凤舞》等等）。高处不胜寒，当风筝飞离地面过远，我怀念人间烟火，有时便又投入江东父老们的怀抱，天上人间时往还，在《祈祷》与《金刚》间似乎就透露了这样的情思。水陆兼程，往返于油彩与水墨；天上人间，彷徨于具象与抽象。[17]（图4-4、图 4-5）

以此为前提，我们才可以用"具象"抑或"抽象"的名词来概括吴冠中创作

17.吴冠中：《柳暗花明》，载《吴冠中文丛（第 5 卷）·背影风格》，团结出版社，2008，第 158 页。

过程中重视生活感受与形式联想的融合，产生了许许多多的从具象走向抽象的作品序列。吴冠中的所有趋近抽象的作品的普遍特征是与生活物象保持不断线关系的抽象，这是吴冠中在东西方艺术融合过程中发现的契合点和独特创造，它需要寻找具象与抽象、意境与意味的默契。

三、"风筝不断线"：艺术表现应有效驾驭读者期待

吴冠中在"风筝不断线"理论中讨论的"线"除了是与生活联系着的"生命攸关之线"外，还是条与"广大人民的感情交流"之线。他的画之所以没有走向类似蒙德里安的"纯粹抽象"的路，是因为他一直把"人民"作为其作品构成的要素而赋予较高的权重，"人民"既是他的"灵感之母体"，也是他作品的欣赏者。下面我们分别讨论这两层内涵。

（一）"风筝不断线"：雅俗共赏的艺术宗旨

吴冠中在创作中一直特别重视"读者"或观赏者的意见。他在文中把他的"观众"分为两类，他说：

> 我每作完画，立刻想到两个观众，一个是乡亲，另一个是巴黎的同行老友，我竭力要使他们都满意。[18]

"一个是巴黎的老同行老友"，"一个是乡亲"，吴冠中后来将这二者概括为"专家鼓掌，群众点头"。有人曾问他为什么提出"风筝不断线"这样的主张？他回答说：

> 所谓"风筝不断线"，即不脱离广大的群众。一个画家当然不可能做到12亿中国人都喜欢你的作品，但至少让他们从你的作品中获得或多或少的感受，所以我力求"专家鼓掌、群众点头"。与我同辈的画家如赵无极等人，他们身

18. 吴冠中：《望尽天涯路——记我的艺术生涯》，《人民文学》1982 年第 10 期；转引自吴冠中《风筝不断线》，四川美术出版社，1985，第 15 页。

在国外，心态比较自由，没有像我这样背负着人民的包袱。比起传统的审美、政治或社会的限制，我觉得人民的约束要更多一些，人民不断在进步，今非昔比。我认为这个包袱还是要背的。[19]

也就是说，"风筝不断线"理论想要表达的内涵是，吴冠中希望他的绘画作品既要不脱离广大的群众，希望他们能够理解自己的作品，但同时又希望得到专家同行们的认可。这种划分极具理论意义，即吴冠中认识到对绘画作品的"阅读"，至少包括两个类型，一个是非专业阅读，另一个是专业阅读。所谓"非专业阅读"，它的内容指向的是"通俗"，即在平易、传奇、有趣、消遣、娱乐，无须深度反思的表层阅读；而"专业阅读"包括鉴赏、批评和研究，明显地具有一种静观的或审美的性质，是理想的、引导性的活动，建立在守望艺术规律的严肃性、纯正性和自律性的动机之上，对它的评价是以专业化呈现的艺术活动。吴冠中期盼他的绘画作品既通俗，可被表层阅读；又能在专业批评上得到赏鉴和研究。用一个词来概括就是"雅俗共赏"。所以，吴冠中表示："白居易是通俗的，接受者众，李商隐的艺术境界更迷人，但曲高和寡，能吸取两者之优吗，我都想要，走着瞧。"[20]吴冠中在形式探索上寻求一种更纯粹的境界和观众理解之间的平衡，"专家鼓掌，群众点头"这个目的促使了"风筝不断线"理论的产生：

专家鼓掌，群众点头。我意识到自己有这样的意向，后来归纳为风筝不断线，风筝，指作品，作品无灵气，像扎了只放不上天空的废物。风筝放得愈高愈有意思，但不能断线，这线，指千里姻缘一线牵之线，线的另一端联系的是启发作品灵感的母体，亦即人民大众之情意。[21]

吴冠中的"风筝"指作品，"作品是升华了的现实"，"她与现实的关系"

19. 吴冠中：《巴黎谈艺录》，载《吴冠中文丛（第5卷）·背影风格》，团结出版社，2008，第54页。
20. 吴冠中：《这情，万万断不得》，《文汇报》2004年5月23日；转引自吴冠中《横站生涯五十年——吴冠中散文精选》，文汇出版社，2006），第167页。
21. 吴冠中：《这情，万万断不得》，《文汇报》2004年5月23日；转引自吴冠中《横站生涯五十年——吴冠中散文精选》，文汇出版社，2006），第166页。

被他比作风筝，他说"风筝放得愈高愈好，但断不得线，这线，指的是作品与启示作品的现实母体之间的联系，亦即作者与人民大众间的感情，千里姻缘一线牵。"他几次三番地提到，"在国内、外的展出中，有人欣赏那线，凭着线，他们懂了，似乎这是欣赏美的向导。有人认为不需那多余的向导，自己欣赏更自在，应断掉那线。人民大众的欣赏水平确乎在不断提高"。他说"阳春白雪"终将流行成"下里巴人"，"自然而然，我那风筝的线在变细，更隐匿，或只凭遥控了，但仍没有断，永远不会断。如果说我先承白居易的情，则继后着意探李商隐之境了"。[22]

这里面包含的更深一层的意思是，吴冠中到底更重视哪一个层面的读者，是专家还是群众？另外雅俗之间的关系如何处理？"阳春白雪"和"下里巴人"的身份变化怎样理解？吴冠中在 *1990* 年创作的《谁点头，谁鼓掌》一文中，特意进一步解释了这个问题，他写道：

> 我多次读到别人文章中引我的话，误引为"专家点头，群众鼓掌"。我的原话是"群众点头，专家鼓掌"。事情缘起于在农村劳动时我和阿老的一段讨论。阿老善良宽厚的秉性一直令我尊重，我和他的审美趣味虽有很大差异，然而我们在长期共事中从未面红耳赤地争吵过。他一向重视群众的审美观，这方面我们求同存异。我对作品的要求是专家鼓掌，群众点头，重点落在专家方面，同时照顾到群众。而阿老不以为然，他反过来更重视群众，只希望专家点头而已。
>
> 我总考虑到我的作品面前将有两个读者，一个是巴黎的教授，另一个是农村的乡亲。雅俗共赏可能吗？不能一概而言，有矛盾的一面，也有统一的一面。有些我认为画坏了的作品，但是写实的，仍像对象，老乡看了虽说很"像"，我并不以此为慰；当我认为画得不错时，老乡往往脱口而出说很美，美之感受超过了他对"像"的认同。美之感受无疑是雅俗间交流的通途。但美而不"像"的情况当然也很普遍，怨作者还是怨群众呢，如果作者确乎不属于欺世盗名与装腔作势之流，则责任在双方，是普及与提高的老问题。[23]

吴冠中所说的"雅"与"俗"，自然不是我们平时所命名的高雅艺术和通俗艺术，

22. 吴冠中：《霜叶吐血红——自己的心路历程》，载《吴冠中文丛（第1卷）·横站生涯》，团结出版社，2008，第135页。
23. 吴冠中：《谁点头，谁鼓掌》，载《吴冠中文丛（第5卷）·背影风格》，团结出版社，2008，第31页。

而是指"专家"和"群众"，更确切地说是指"精英读者"和"大众读者"。作为一位专业的画者，吴冠中当然更重视专家对他的评判，因为这是他思考艺术形式和规律、探索艺术实践的基础；但同时他也希望他的作品能够被群众理解和接受，创作出被他们称为"美"的作品，正因如此，他才不断地、反复地提醒自己不能断了"线"，为的就是那占绝大多数的"人民"。"雅"与"俗"并不区分高下，并且迄今为止，社会也一直存在着精英阶层和大众阶层，这主要和受教育程度有关。一般来说（虽有交叉），精英阶层是高雅艺术的创造者和欣赏者，他们的教养会在他们的创作和阅读选择中体现出来，比如，他们的作品原创性更强，也更有自己的个人风格，可以深度表现，但同时也易造成陌生化、令人费解的效果，作品容易叛逆和变形，也更容易反思艺术作品的规律和不足；相反，大众阶层的创作和欣赏习惯，会更具"酒神精神"一些，无拘无束、通俗、原始，但也更加接近生动而炽热的情感和生活，因此他们对作品的要求有时候是以"像不像"这样的表层化概念来判断的。吴冠中一直在寻找一条可以兼顾这两个"读者"的艺术创作道路，他讨论的"似与不似之间""半抽象"等问题也源于此了，他曾说：

> 齐白石说画贵在"似与不似之间"。实质上，"似"指的是不脱离客体外貌的基本特征；"不似"指的不要一味迁就表面现象，而破坏了美的抽象规律；这抽象美的形成主要靠点、线、面、色等等形式因素的有机结构。他又说"不似为欺世，太似为媚俗"，他不忘人民。中国的文人画基本上属于介乎抽象与具象之间的半抽象作品，但因具文学意境，我国人民较能接受；而西方的纯抽象作品较近音乐、建筑或其他别的什么，中国观众接受的人就少了。[24]

吴冠中心心念念不能断的那条"线"，一切都是为了"人民"。

（二）"风筝不断线"：不能断的"人民"感情之线
吴冠中所说的"群众"除了指一般意义的"非专业读者"，还指"人民"。"人

24. 吴冠中：《美国名画原作展观感》，《人民画报》1981 年第 12 期；转引自吴冠中《东寻西找集》，四川人民出版社，1982，第 157—158 页。

民感情"这个词的运用和反复出现，并不是偶然的，它的"时代感"以及深远的文化心理背景值得讨论。

　　"人民"是《在延安文艺座谈会上的讲话》一文的核心概念，从此文发表之日起，它就指引着中国现当代的文艺思想和文艺政策的方向，并且它曾一度被认定为"社会主义现实主义"的"人民性"概念[25]，在"内容"上要求一切艺术形式要表现为"工农兵群众"服务的主题。吴冠中对"人民"这一概念的使用，既是因为身处那个时代，这个概念的重要性使他时刻思考自己的绘画作品和它之间的关系，每一个时代有每个时代的"流行话语"；另外他也试图对此概念做出自己的解读。吴冠中在留学法国的最后阶段，他与老师吴大羽的通信中有过这样的文字，他说："我不愿自己的工作与共同生活的人们漠不相关。祖国的苦难、憔悴的人面都伸在我的桌前！我的父母、师友、邻居、成千上万的同胞都在睁着眼睛看我！我一想起自己在学习这类近乎变态性欲发泄的西洋现代艺术，便觉到无限的愧恨和罪恶感。"他希望自己的工作与"周围的人们发生关联"，所以他毅然地决定回国，他认为"艺术的学习不在欧洲，不在巴黎，不在大师的画室，在祖国，在故乡，在家园，在自己的心底"，"身在海外，捉不到今日祖国灵魂的形相"，所以要"赶快回去，从头做起"[26]。针对吴冠中的这种心理背景，方舟先生评价说："吴冠中出洋留学三年，对西方文化做过深入了解研究，并且接受了西方现代的审美观念。但作为一个东方人，他在情感上却始终未能调整到与西方相融洽的程度。他不爱耶稣，也不喜欢圣诞节。他意识到他不是'花朵'，而是'麦子'，他的'位置是在麦田里'，在'家乡的泥土里'（凡·高语）。也正是这种情感上的隔膜促使他回归，促使他寻根。他是一个地道的'寻根派'。对祖国、对民族、对家乡的眷恋使他做不成离地的安泰，也走不上纯抽象的道路。"[27]尽管吴冠中到底因何未走向"纯抽象"的道路是一个复杂的问题，但这至少是论据之一，即吴冠中的绘画作品来源于他一直不敢忘记的，他更熟悉也更有深挚感情的，他生活的那片土地和土地上的人。所以他说，这"促使我更重视，一再思考一向探索的艺术之路：风筝不断线。从生活升华了的作品比之风筝，高入云天，但不宜断线，那是人民

25. 赵禹冰、王确：《"十七年"文艺理论译介中的"现代性"问题》，《外国问题研究》2012 年第 3 期。

26. 吴冠中：《吴冠中致信吴大羽》，载《吴冠中文丛》第 7 卷，团结出版社，2008，第 108—109 页。

27. 方舟：《吴冠中的艺术观》，《文艺研究》1991 年第 4 期，第 136 页。

感情千里姻缘一线牵之线，联系了启示作品灵感的生活中的母体之线"。他曾举过一个在展览上发生的故事来说明他有多重视"群众"和"人民"的感情及他们对自己作品的理解。1983 年吴冠中的新作画展在美术馆展出，他特意从香山赶回参加了预展，于是他碰到一位"观众"：

> 有人说是似与不似之间，有人说是创新大写意，各有各的说法，遣词用语虽不同，但那意思我是体会的，基本上符合了我所追求的风筝不断线的作品效果。但有一位年轻人向我提问了："我很喜欢这些画，是很美的抽象画（其实并不隶属于西方抽象画的概念与范畴），但一看画题，与作品毫无关系，破坏了我的独立欣赏，你干吗要用这些不合适的画题，有什么意思，或者有苦衷吧！"我的画题举例："神女在望""咆哮""溶洞里""峭壁""飞白""补网""松魂""汉柏""块垒""话说葛洲坝"……这些都属偏抽象或半抽象的画题，这些画题正是启示我灵感的母体或我不肯切断的凭之与广大观众通情的一线之牵。确乎，凭画题帮忙是下策，我其实是想不点画题而让观众感受到近乎画题的画意，当然他们的意想会比我的启示宽广得多了。我向这位年轻同志简略说了说以上的意图，他不以为然，我说："你这样的观众是少数，我不肯舍弃多数。"这位年轻人有他自己的见识，自己的艺术观，但匆忙中未能与他细谈，我想他必然更欣赏赵无极的画，更纯！[28]

这位年轻人，应该是位更喜欢抽象艺术的观众，所以他质疑吴冠中的作品为什么要用画题来确定它与对象之间的关系，确切地说他不希望看到那条拽着风筝的线，可是吴冠中就是认为，"人民"的意见很重要，他说：

> 中国大陆有十亿多人民，在我背后有那么多人民，如果我与他们没有交流，我画的画他们完全不懂，我还是很失望，当然他们不可能都懂，但我还是希望有越来越多的人能有所交流、交谈，所以，当时我提出希望我的画能"风筝不断线"的看法。我将艺术品比作风筝，风筝当然希望越放越高，但是风筝放上

28. 吴冠中：《香山思绪——绘事随笔》，载《吴冠中文丛（第 5 卷）·背影风格》，团结出版社，2008，第 40 页。

去要能不断线，这条线象征着艺术作品与广大人民的感情之间千里姻缘一线牵，总是有那么一点儿联系，或者作品虽然是抽象了，但它总是有个母体，它不可能凭空产生，总有个来源，因此启发你灵感的母体与你的作品之间，不管拐了多少弯，拉了几百里，它总是有个联系。[29]

正是因为吴冠中对人民、群众、父老乡亲的重视，需要他们点头，也可以说他是为了延展其作品的"受众面"，尽力考虑到"俗"的需要，所以当*80*年代后他的作品多次在海外展出时，在西方听到这样的反馈，作品不错，但如割断"风筝"的线，当更纯，境界更高。他说他"认真考虑过这严峻的问题，如断了线，便断了与江东父老的交流，但线应改细，更隐，今天可用遥控了，但这情，是万万断不得的"。[30]

总之，无论是"搬家写生"，还是吴冠中引线条入油画或引块面入水墨的创作实践，再或者吴冠中对艺术欣赏者的重视，都源于他对"风筝不断线"的坚持，这也是解读吴冠中艺术本质是生活的真实和情感的真实理论的钥匙。

29. 吴冠中：《我的创作心路》，载《吴冠中文丛（第5卷）·背影风格》，团结出版社，2008，第121—122页。

30. 吴冠中：《这情，万万断不得》，《文汇报》2004年5月23日；转引自吴冠中《横站生涯五十年——吴冠中散文精选》，文汇出版社，2006，第167页。

吴冠中绘画语
言论：再论"形
式美"

若说"内容决定形式？"是吴冠中从艺术观念上论述形式美的重要性，"具象"与"抽象"是讨论形式手法问题，"搬家写生"是寻找"形式美"的方法论概述，那么，到底什么是吴冠中所说的艺术作品中的"形式美"？作为一位美术教育工作者，他如何在教学创作实践中教授学生他所提倡的"形式美"？吴冠中说，"形式美是美术创作中关键的一环"，"我认为形式美是美术教学的主要内容"，"美术教师主要是教美之术，讲授形式美的规律与法则"[1]。他又说"形式美是根据形式做分析的科学，重在实践，贵在眼力"，可是，"我没有读过一本教形式美的书，只是在绘画实践中学习老师对具体形象或作品如何分析其形式的构成，自己也不断观察和分析，长期积累，慢慢体会到形式美的规律性，它确是从事造型艺术者的一把金钥匙"。[2]由此可见，有关"形式美"的教材几乎没有，那么吴冠中在他的文本中讨论"形式美"规律和法则的文字就非常具有价值了，对创作实践教学

1.吴冠中：《绘画的形式美》，《美术》1979年第5期，第33—35，44页。
2.吴冠中：《致编者——〈风筝不断线〉代序》，载《风筝不断线》，四川美术出版社，1985，第2页。

具有指导作用。吴冠中说："形式美的基本因素包含着形、色与韵。"[3]

一、"形式美"的类型及一般规律

　　吴冠中说，形式本身是包括线、形、面、方圆、高低、长短、色、光、节奏等，如果"将形式的抽象因素提炼出来，知其然更知其所以然地控制了形式规律"，"掌握了形式美的因素，则无论采用写实的手法或抽象的手法，作品都能同样予人美感"[4]。也就是说形式美原本是指客观事物的各种物理属性的美。我们感受到的很多事物的美同它们的物理属性，比如声音、色彩、光线、体积等有关。如有个词叫"声色之美"，这里说的"色"是一个广义的名词，指视觉所感受到的美，也就是吴冠中所说的"形式美"的意思。那么形式美包括哪些要素呢？构成形式美感的一般规律问题有哪几方面？吴冠中重点在他的下列文本中对上述问题做了回答：20 世纪 70 年代发表的《太湖鹅群》《石岛山村》《寂寞耕耘六十年——怀念林风眠老师》；80 年代发表的《汉柏》《造型艺术离不开对人体美的研究》《潘天寿绘画的造型特色》《姑娘呵，你慢些舞，让德加画个够！》《摄影与形式美》《大漠》《尤脱利罗的风景画》《伸与曲——莫迪里阿尼的形式直觉》《百花园里忆园丁——寄林风眠老师》《石鲁的"腔"及其他》《春雪》《桥之美》《虚谷所见》《说天池》《佛》《今日香港》《静巷》《茶座》《今日巴东》《春消息》《渔港》《闲话画竹》《曲》《〈绘画构图学〉序》《田》《虎跑白屋》《太湖》《漓江》《观鱼》《飞尽堂前燕》《水墨行程十年》；20 世纪 90 年代发表的《春潮》《水乡行》《邻里》《观瀑》《肥瘦之间》《锣鼓听音》；21 世纪以后发表的《纵横》《窗》《说对称》《伴侣·寂寞沙洲冷》《播》《都市之恋》《说梅》《艳花高树——重彩画家祝大年》等。吴冠中在上述文章中致力于探求曲线、体块等基本形式要素间组合和搭配的法则与秩序，及其产生的丰富变化和带来的巨大的审美张力。接下来的论述暂时搁置感性的体验论述，不做琐碎的绘画技术分析，而是要把吴冠中的形式规则，从他的感性认识基础上凝练出具有抽象性和理论性的观点来。此处重点讨论两个内容。

3.吴冠中：《心灵独白》，载《吴冠中谈美新作本》，广东人民出版社，2000，第175页。

4.吴冠中：《油画实践甘苦谈》，《文艺研究》1981年第2期；转引自吴冠中《风筝不断线》，四川美术出版社，1985，第40页。

（一）形式美的一般构成要素

吴冠中在他的文中曾提到过色彩美、量感美、身段美、重叠美、谐和美、结构美、意境美、曲线美、对比美、单纯之美、组织结构美、整体造型美、静止美与运动美等大大小小十几种美，下面我们首先看吴冠中在创作中比较重视的"线"与"块面"的美感处理：

1. 线条美，运动美。线条美是形式美中一个很重要的因素。如果说线条美再进一步分析为若干组成因素，那么，很重要的一个因素就是其运动感。在几何学中，把线称为点的轨迹。在中国水墨画中，每一笔每一个墨点背后都是由千万个点线支撑着。由点变线，语言就出来了。线的概念其实是对形象的理解——它不是画形，是用线造型，画画要带着情绪来画，所以线是可以表达感情的，水平的直线有向两面扩张的感觉，垂线有沉重的感觉，斜线和曲线都有动感。对于线条的研究，在中国的书画理论中探讨得很深。中国书画美，很大程度上是线条的美，而且吴冠中也说"引线条"入油画和"引块面"入水墨，是他绘画创作追求中西融合面貌所使用的方法。所以吴冠中下功夫研究过线的运用，他感慨说："中国绘画主要运用线组织造型，体面之形成也往往依靠线与点，或类似点、线形状的笔墨结构。"他举潘天寿在教学中特别重视从兰、竹入手锻炼学生画枝叶交叉的基本功为例说："竹干是直线交叉，兰叶是弧线、曲线和折线的交叉，竹叶是放射状个字形的组合。在这些线的纠纷中摸索'密不透风'与'疏可走马'的艺术形式规律也大非易事。"[5]当然，在国外，后期印象派画家如高更、野兽派画家马蒂斯等人都很注意用线，或者更早些时候的古典派画家中，如安格尔也很讲究用线。确切地说，这是19世纪以来西方绘画上具有突破性进展的一个成就。或者可以说印象派已经有意识地重视吸收东方的绘画传统。吴冠中自己有一系列的画作都是以线造型，如《情结》《春如线》《落红》《苏醒》《松魂》《汉柏》《鼓浪屿》《龙凤舞》《燕子觅句来》《石榴》《小鸟天堂》《春风又绿江南岸》《水田》《狮子林》《建楼曲》《点线迎春》等。吴冠中在文章中讨论"线"之美时，也是将其与韵律感、节奏感、运动感结合在一起讨论的。如他在讨论莫迪里阿尼的作品时形容道：

5. 吴冠中：《闲话画竹》，《艺术世界》1985 年第 1 期；转引自吴冠中《风筝不断线》，四川美术出版社，1985，第 226 页。

我探寻莫迪里阿尼的造型特点，感到他最基本的手法是运用线之"伸"与"曲"，凭直觉伸，凭直觉曲，他的韵律感就寄寓在伸与曲之间。脖子伸得长长的，脸型拖得长长的，身体拉得长长的。有一幅1917年作的仰天横卧着的大裸妇，竖起来看仿佛就是伸得高高的黑人木雕。伸与曲之间有矛盾，这一对矛盾的统一便组成了舒畅的节奏感。伸，尽情地伸，伸到伸不出去便转化为曲；曲着回来，伸与曲的往返循环中孕育了莫迪里阿尼高纯度的形式美。伸与曲是运动，也是水流，顺着水流畅通的渠道便自然而然地分割了面积，流速的快慢缓急决定流之线路，必然影响到面积分割，画出面积的形象，因此形成了人们所说的"夸张"与"变形"。为了伸与曲交流的通达，为了发挥它们之间最快的流速与最大的流量，莫迪里阿尼在裸体中总爱集中表现躯体，截去过于漫长的小腿以下部分，避免影响流速与流量，人们称这种截肢的手法为"torso"。莫迪里阿尼的作品不多，精品更少，有些作品夸张太过了，近乎漫画，不耐看。中国戏曲表现动作中讲究"曲"与"圆"，也是要求运动中的节奏感，是对形式美的推敲。伸与曲配合的紧凑或松懈，决定莫迪里阿尼作品耐看的程度。为了突出伸与曲的形式美，他设色偏于单纯，并竭力排斥背景的干扰，经常只赋予背景几条为主体伸与曲服役的直线。他画的人像有的一眼高一眼低，有淡扫蛾眉，也有樱桃小口，有时在弧线、曲线的腔调中会突然出现锐角的折线，这些原（缘）由请向舞蹈家和音乐家讨教吧！[6]

　　吴冠中通常是在"曲与直"的对比中讨论线条之美。他永远不是在孤立地讨论直线美还是曲线美，所以他会说："'曲'构成美？未必！"他认为"曲线之美"是由于不断变换了运动的方向，所以扩展了活动的空间。比如他举例说梅兰芳在小小的舞台上走 s 形，就是"为了冲破舞台场地的局限"；再如"林风眠在方形画幅中用弧曲线竭力营造无尽的宇宙空间"。但同时，他还强调："绘画中离不开曲线和直线，但毋须曲线板和三角板，因那曲线和直线并非绝对意义上的曲与

6.吴冠中：《伸与曲——莫迪里阿尼的形式直觉》，《美术丛刊》1983年第22期；转引自吴冠中《吴冠中文集（第1卷）·艺术散论》，文汇出版社，1998，第408页。

直，而彼此间有着相互渗透的微妙关系……书法写一横，一波三折，绘画中的直线有时仿屋漏之痕，屈曲延伸。柔中有刚，曲线缠绵中也隐隐受控于横直线的秩序，否则易流于油滑。大师、工匠、民间艺人，在创造美感中对把握曲直之间的分寸，心有灵犀一点通，这个分寸呵，确乎成为美丑的分界线。"[7]所以吴冠中讨论的"线之美"其核心要点在于"曲线"与"直线"的关系处理（图 5-1—图 5-3）。

2. 量感美，空间美。通常人们也把它也叫作体积美。坚实感很重要。中国书法写点要"高峰坠石"，要有分量。确切地说，量感美与西方造型艺术的人体雕塑密切相关，因为它非常讲究体积关系。吴冠中在 1984 年的《评选日记》里写道：

5–1

水田　吴冠中　纸本水墨　2002 年　70cm×70cm

7. 吴冠中：《曲》，载《吴冠中文丛（第 3 卷）·足印》，团结出版社，2008，第 220 页。

5-2
小鸟天堂（四）　吴冠中
纸本设色　1989 年　47cm×70cm

5-3
建楼曲　2000 年　吴冠中　纸本设色　49cm×45cm

　　这次展出的作品大都着力于依据形象，着眼审美的情操去表现人的精神面
貌和山河乡土的魂魄。魁梧的汉子、壮实的耕牛、巨大的石块、粗厚的钢架管
道……不少画面都在努力表现这些形象的庞大感。从造型规律的角度看，作者
们有意无意间都在追求量感（Volume）美，量感美是形式美的一个极重要的因
素。埃及、米开朗琪罗、马约（马约尔）、毕加索、西盖罗斯、霍去病墓的雕刻、
惠山泥阿福、宜兴茶壶……古今中外的美术家都曾经并依然在量感美中探索、
耕耘，我们为什么不进一步做形式的科学专题分析呢！[8]

　　可见，量感这一词，吴冠中是在西方造型规律中学习而来的，就是说至少
Volume 这个词在他文中及创作实践中的用法，是他由西方带回来的，所以他说："西
方人认识量感美已是 *19* 世纪，马约（马约尔）、毕加索、我的老师苏弗尔皮等都
是量感美的偏爱者。其实，先不谈霍去病墓石雕或周昉，中国民间艺术早就创造
了多种量感美的杰作，无锡的泥阿福便属典型之一。我是先有了泥阿福的审美传
统去理解西方的呢，还是接受了西方量感美的造型分析回来更珍视泥阿福呢！"[9]
那么"进一步做形式的科学专题分析"，何为"量感美"？吴冠中说："追求造

8. 吴冠中：《评选日记》，《美术》1984 年第 11 期，18—22 页；转引自吴冠中《谁家粉本》，四川美术出版社，1987，
第 54—55 页。

9. 吴冠中：《洋阿福》，载《吴冠中文丛（第 2 卷）·文心画眼》，团结出版社，2008，第 213 页。

型中的饱满与张力，即所谓量感美。"[10] 在创作中如何表现"量感美"？他举例说："法国现代雕刻家马约（马约尔）做雕塑时，往往用蜡烛光在雕塑的人体上到处寻找不必要的坑坑洼洼，将它填满，他强调形体的饱满。马约（马约尔）的作品特色是壮实和丰满，他的人物造型尽量向外扩张，使之达到最大的极限，再过一度便属臃肿或者就崩裂了，他追求的是量感美。"[11] "在造型中，方与圆均包涵（含）着最大的容量感，是量感美的最基本的标志，两者间易取得矛盾的统一。大、伟大、威严、气象万千……这些艺术效果得之于造型中比例及结构的绝妙处理。"[12] 所以，首先，如果说吴冠中讨论的"线条美"与运动感相关，那么"量感美"就与空间感有关。他举例说："林风眠完全打破了只从某一死角去观察物象的局限性，碟子和碟子里的柠檬是俯视的，这样，碟子和柠檬的形象特色更明显，'量感'更美，并占领了画面更大的面积。"[13] 绘画对象在画面中所占的面积越大，越具有量感美的效果。因此，吴冠中手下的风景，把天空都挤到了最小化的边缘，甚至消灭地平线，力求画面的韵律结构最大化地膨胀和饱满。他的空间观念是抽象而超现实的，既非西洋绘画的焦点透视，也非中国画传统的"三远法"，而是由韵主宰的抽象的点线面运动，是对空间圆融本质的思考和表现。代表作如《高昌遗址》《崂山松石》（图 5-4）《瀑布》《乐山大佛》《渔港》（图 5-5）等。中国画论传统的"三远法"，即"高远、深远、平远"，是空间美的三种形态。"高远"，有崇高的感觉，景高仰止。"平远"美在于开阔，辽阔。"深远"美在于幽深感，曲折，有层次。空间同表达情感很有关系，但同时更是观察风景的视点不同的表现。中国传统山水画：多中景和远景，重诗意；而吴冠中扬弃了遥远俯视的描写习惯，多画近景，身段鲜明，墨色浓郁，抓住大自然的眉眼特征，将其当作人物的肖像来抒写。他观察风景的视点多小景、近景，这样所描绘的形象就更生动、具体，美感可触摸。这也注定了他选择的写生方法是上下左右各种观察，他不常画远景，因为远景会使对象缩小，失气势。在这里并不是要否定其他的观察方法，艺术表现本身就因

10. 吴冠中：《肥瘦之间》，载《吴冠中文丛（第5卷）·背影风格》，团结出版社，2008，第136页。

11. 吴冠中：《摄影与形式美》，《大众摄影》1981年第7期，转引自吴冠中《东寻西找集》，四川人民出版社，1982，第65页。

12. 吴冠中：《陪法国画家游天坛和云冈》，《旅行家》1983年第5期，转引自吴冠中《风筝不断线》，四川美术出版社，1985，第185页。

13. 吴冠中：《寂寞耕耘六十年——怀念林风眠老师》，《文艺研究》1979年第4期；转引自吴冠中《东寻西找集》，四川人民出版社，1982，第76页。

5-4

崂山松石　吴冠中　布面油画　1975年　72cm×85cm

5-5

渔港（三）　吴冠中　纸本水墨　1997年　140cm×180cm

作家的不同、创作特定作品的不同，其构思方式会有不同。吴冠中的作品也并不是全部都表现"量感美"，但至少这是他绘画作品的一种特色鲜明的风格。

其次，吴冠中还区分了量感美和质感美。质感美通常是指所选材料的性质，如是光滑还是粗糙、柔软还是坚硬。大理石、石膏、青铜各有各材质的特性，在雕塑作品中顺应材质的特性来创作是非常重要的。那么它与量感美的区别在哪里呢？吴冠中说：

> 人们都欣赏质感美，摄影师和画家经常喜欢表现彩陶与玻璃、粗布与丝绸等等粗犷与细腻间质感的对比美。但量感美，似乎易被忽视。量感美包涵（含）着面积、体积、容量和重量感等因素，是由长短比例及面积分割等形式条件构成的，它对形式美所起的作用远比质感美显著。唐俑胖妞妞，隋俑坚而瘦，它们的量感美比之木雕或泥塑的质感美更突出。杭州灵隐寺前飞来峰有个大肚弥勒佛，笑得乐呵呵，游人都爱抱着他留影，结果遮住了佛的体形，破坏了量感美。我不知用什么方法可摄出其量感美来，至少要尽量压缩排除佛身以外的所有空间，让佛独占画面的全部面积！画家表现对象的量感美时，要夸张就夸张，要扬弃就扬弃。[14]

因此，吴冠中在与质感美的对比中再次强调了量感美的特点，即它包含着面积、体积、容量和重量感等因素，与长短比例和面积分割的关系有关，是空间的组织和布局。

最后，吴冠中还讨论了量感美与夸张、变形的关系。他说："杨贵妃到底美不美，我不敢盲从李隆基的审美品位，但从周昉、张萱等人笔底的美妇人中，肯定当时社会崇尚量感美了，不过他们描绘的胖妇人是有分寸的，夸张而不过分。夸张和变形是造型艺术的必然手法，愈至近代愈走极端。袒腹罗汉与布袋和尚民间已见惯，他们不是从审美而是从其故事情节来接受的。法国雕刻家马约（马约尔）的胖妇人则完完全全从视觉欣赏来夸张量感美，而瑞士作家杰科梅蒂将人塑成火柴棍粗

14. 吴冠中：《摄影与形式美》，《大众摄影》1981年第7期；转引自吴冠中《东寻西找集》，四川人民出版社，1982，第65页。

细的几条筋骨，存在主义所剩余的最后存在了。"[15] 所以如何使夸张的处理不过分，掌握分寸感，这与美有关。如果说感情使一切浸染色彩，那么想象使一切膨胀变形。艺术效果是在夸张与变形中呈现出来的，每一位画者艺术表现的权重不同，呈现出的作品风格才各异。

（二）构成美感的形式规律

吴冠中除了讨论形式美的一般构成要素，更重视的是概括形式美的一般规律，强调具体创作中对形式美要素的应用要遵循以下准则。

1. 均衡与对称。这指的是事物的各个部分的相互关系、安排、配置，包括比例在内。吴冠中格外重视画面的均衡与结构，曾专门撰文《说对称》讨论关于对称与均衡二者之间的关系：

"对称"被公认为属于美的因素，中国传统艺术中普遍运用对称手法：对联、门神、四大金刚、左青狮右白象……对称之美寓于均衡。但美之均衡往往是一种感觉，艺术作品中的均衡之美其实潜伏于隐秘之中。天平的平衡一目了然，而中国的杆秤，其杆、锤、纽与被称物体间的距离关系错综复杂。天平太简单了，只有杆秤可比喻艺术的均衡感，亦即对称感。画面中左边一大块红色，而右边往往只需在适当距离的位置落下一小点红，感觉就均衡了。两个绝对相似体的对称多半缺乏韵味，因它们各自绝对独立、互相排斥，不容易进入艺术的融洽家庭。守卫庙门的一对铜狮，貌似对称，其实应具微妙的变化。一座金字塔式的山，其左右两侧略有侵展与退让时，便令人感到左右相互拥抱的和谐。

"在我的后园，可以看见墙外有两株树，一株是枣树，还有一株也是枣树。"鲁迅写出了秋夜的高远与苍凉。只两株树，还都是一样的枣树，单调、寂寞呵，但其间具画眼的敏锐，绘出了两株枣树的相互对称之美。形象的对称中含不对称，不对称中潜藏对称，这该是艺术创作中的普遍规律。[16]

15. 吴冠中：《推翻成见，创造未知》（本文为吴冠中先生于第二届艺术与科学国际作品展暨学术研讨会上的演讲），《文汇报》2007 年 1 月 22 日；转引自吴冠中《吴冠中文丛（第 1 卷）·横站生涯》，团结出版社，2008，第 238 页。

16. 吴冠中：《说对称》，载《吴冠中文丛（第 5 卷）·背影风格》，团结出版社，2008，第 134 页。

吴冠中在此段文字中非常清楚地说明，对称与均衡关系密切但并不是一回事儿。关于均衡之美吴冠中主要讨论了两个问题：

第一，对称之美寓于均衡之中，但是均衡不等于对称。他更强调的是视觉的均衡感。两个绝对相似体的对称多半缺乏韵味，因为会显得各自独立，互相排斥，难以融合；如果在貌似对称之中，能够有变化，对称中含着不对称，反而更有和谐之感，这就是均衡。吴冠中说，均衡是一种感觉，那么日常生活中我们为什么会觉得这样的构图好，那样的构图不好呢？这种感觉是怎么出现的？画面上哪儿加点什么，哪儿减点儿什么，哪儿取，哪儿舍，这和视觉平衡相关，也就是和均衡的感觉相关。所以吴冠中的意思是说均衡和画面的布局有关系。所有的画面布局，无论动态的还是静态的，最终都要求获得视觉心理上的平衡。怎样把画面画得生动？既然绝对相似的对称会缺乏韵味，那么避免绝对相似的对称布局，打破四平八稳，画面就会变得生动。吴冠中实际上有意识地区别了一组概念，非常值得我们注意，即均衡对称不等于构图上的平均划分。比如他曾评价马远的《踏歌图》，说这幅画中固然有许多杰出的表现手法，"但在构图处理中却犯了门框似的平均划分之病，没有重视平面分割的要害作用，其基本结构重复单调，无药可救，虽然许多局部都很严谨、完整"[17]。因此，均衡不等于平均，这是构图里很重要的法则。

第二，均衡之美说到底是指整体结构之美，它并不局限于一个角落，画面上的所有形式要素都要为一个主题目标即均衡服务。"画面也正是战场，能否制胜全靠全局的指挥，局部笔墨之佳只不过如一些骁勇的战士，关键还在整个战场的部署——构图"[18]。比如吴冠中曾以夏凡纳的画作举例，认为其作品就是寓多变于均衡美的佳作，他的分析如下：

夏凡纳的人物造型修长，姿态绰约，站着的亭亭玉立，躺卧的舒适自如，或横斜欠侧，或曲臂支颔，每个动作都考虑到剪影效果，低头沉思与仰天遐想又均出自内心的流露。群像组合间俯仰顾盼更显得情意绵绵，动作轻松柔和，仿佛电影慢镜头所摄取到最优美姿势的瞬间。夏凡纳经常用高高的树林构成画

17. 吴冠中：《虚谷所见》，《美术》1984年第5期；转引自吴冠中《风筝不断线》，四川美术出版社，1985，第64页。
18. 吴冠中：《潘天寿绘画的造型特色》，《明报月刊》1980年第9期；《新美术》1981年第1期；转引自吴冠中《东寻西找集》，四川人民出版社，1982，第64页。

面，紧密配合以站立为主的人物，从人物的直线上升到林木的垂线，垂直线是画面的主调，它保证了壁画和墙面的均衡及稳定感。夏凡纳降低了光影效果，有体无光，他用线与块面结合塑造人和景的装饰性形象。构图和物象身段的剪裁是他艺事成败的关键。他以素雅色彩为主调铺盖巨幅壁画，使室内保持安宁平静，使墙面显得后退了，画境与观众保持着一定的距离，不使人感到压抑。局部设色则采用固有色搭配的装饰效果，当一群妇女集合在一起时，她们间浅绛粉色之类的衣裙色块穿插使我联想到《韩熙载夜宴图》中的演奏乐女们。如果要以最简单的几个字来概括夏凡纳壁画的艺术特色，那就是："和谐"与"单纯"。众多的人，各样的景，不同的形，各异的色，画面的一切都统一在高度的和谐里，这是夏氏独家的和谐。至于单纯，那是愈到晚期愈近炉火纯青。[19]

　　吴冠中重点对夏凡纳群像组合中多变与单纯的关系做了分析，突出了如何使画面的布局在人的视觉和心理上产生影响，而让人感觉到画面的均衡。或者说均衡美与对比和整体之美是密不可分的。

　　2. 对照与协和。在造型艺术中有多样就有对比，有统一就有照应。对比照应要放在一起论述，取得形式美很重要的一点，就在于掌握对比和照应的关系。曲直、粗细、方圆、疏密、刚柔、繁简，即所谓对比，对比得巧妙了才形成美，但又是互相照应的，互相呼应的。疏密有致，计黑当白，寓圆于方都是讲对比照应的。在对比变化中，有一种不同于均衡对称的美的感受。同样从构图来看，吴冠中说："构图中最基本、最关键、起决定作用的因素是平面分割，也就是整个画面的面积的安排处理，如果稍微忽视了这一最根本的条件，构图的失败定是不可救药的。""若平面分割较均匀，对比及差距较弱，则往往予人平易、松弛及轻快等等感觉"，比如江南景色便多属这一类型；"如平面分割得差距大，对比强，则往往予人强烈、紧张、严肃、惊险及激动等等感觉。"[20] 这实际上说的就是对比之美带来视觉心理感受。人们在观画时，视觉张力、紧张感就由对比构图引起的。两种力的交汇处

19.吴冠中：《梦里人间——忆夏凡纳的壁画》，《世界美术》1980年第2期；转引自吴冠中《东寻西找集》，四川人民出版社，1982，第112—113页。

20.吴冠中：《潘天寿绘画的造型特色》，《明报月刊》1980年第9期；《新美术》1981年第1期；转引自吴冠中《东寻西找集》，四川人民出版社，1982，第82—83页。

自然会形成天然的焦点。力量的冲突所造成的不稳定和不安，是由画面各个要素的组成关系导致的，有的时候越简洁的形式，视觉张力越强。如吴冠中的画作《伴侣》（图5-6），他曾描述道：

> 我作过《伴侣》，是虚无缥缈中红绿两色块，一同漂流，肩并肩，永不被冲散。今作黑白双禽，默静相依偎，熬过漫漫昼夜。若说是鹅，背景是沙漠，沙漠中岂容水乡来客，她们别无伴侣，永远！
>
> 也许出于怜悯，我赋予，赐予几条柳枝，欲引进清泉，却依然在沙洲，正吻合了友人句：寂寞沙洲冷。所求所获，还在绘画：沙状肌理与浓郁墨块及素白的相映；团块与瘦线的对照。[21]

以《伴侣》为题，吴冠中先后画过两幅，一幅仅有红绿两块色彩，另一幅画面上只有低头依偎的一素一白两只鹅，除了颜色对比，只剩线条和团块的对比，画面内容简单、结构简单，但画面的黑与白之间的比重、较量，及形的对照，却给人留下了极其深刻的印象，就是因为这两组对比给人造成了紧张的视觉张力（图5-7）。日常生活中，遇到特点突出的材料通常才会唤起我们的好奇心和惊奇感，而对比之美常常会带来这种效果。如当年吴冠中随行出访印度时就遇到过这样的景象，他后来描写道：

> 归途中，车几度被羊群阻道，白色的羊群如洪流，一直连接到天际的白云。公路左右往往只是灰黄色的荒漠，类似新疆的戈壁滩，荒漠中的白色洪流主宰了宇宙大地。几个牧羊人也穿着白色的短衣，调和了羊群之色，只露出紫褐色的坚硬活跃的臂膀，头上都裹着大堆深红色的包头布，白茫茫洪流中的这几点红实在太引人瞩目了。我感到无名的激动，是缘于万白丛中几点红的对照之美？是缘于高温中人的顽强的抗力？我坠入惊喜、欣赏与崇敬之复杂情绪中，竟忘了打开摄影机，因今天在泰姬陵我根本想不起要摄影。回到旅店后，深夜不眠。[22]

21. 吴冠中：《伴侣·寂寞沙洲冷》，载《吴冠中文丛》第2卷·文心画眼，团结出版社，2008，第32页。
22. 吴冠中：《赤日炎炎访印度》，《新观察》1987年第16期；转引自吴冠中《吴冠中文丛（第3卷）·足印》，团结出版社，2008，第45—47页。

5–6

伴侣　吴冠中　纸本设色　1989 年　68cm×68cm

伴侣

5–7

伴侣　吴冠中　纸本设色　2001 年　70cm×70cm

红与白是被吴冠中捕捉到的对照之美。当然，平面分割像几何形的组合，变化是无穷无尽的，随着自然的千变万化和作者们感受的不断深化而永远发展着，实际情况是错综复杂的，不能用以上两种类型来简单概括（图5-8）。

　　对照与协和之美，是一组有着悖论关系的审美范畴，既对照又协和的感觉在创作中很难把握。吴冠中就说："对照与协和，是造型艺术中最常用的手法，这一对矛盾中辩证关系的发挥，影响着作品千变万化的效果。"藏对照于协和的美感是吴冠中所提倡的，他认为中国古代画家虚谷是这方面的优秀实践者，他形容道：

　　　　虚谷画面总予人协和的美感，作者总藏对照于协和之中。他常表现松树间的松鼠，细瘦飘扬的长线是松针，钉头鼠尾的短线是鼠毛，画面上下左右均属线世界。长线与短线相对照，松针与鼠毛逆向运动，其间组成了线的旋律感。松针所占面积虽大，但稀稀疏疏，亮度大，松鼠体形虽小，密线又淡染，浓缩成块面，在整个画面中像是几个小小的秤锤，总恰到好处地维护着画面的均衡感。我手头无这类松与松鼠作品的图片，只有一幅绿竹松鼠图，同样可看出作者经营的苦心。这里竹叶如柳叶下垂，垂线是主调，与之对照，松鼠的毛都横向放射。故宫博物院的《梅与鹤》更说明他藏强烈对照于高度协和的用心。素静的白鹤藏于枝杈与花朵的点线丛中，但点线的分布与白块大小的相间却仍是画面的统一基调，这一手法同样见于《梅花书屋》中。[23]

　　在保持对比之美的同时要保证画面的整体均衡，这与吴冠中分析夏凡纳绘画作品中在多变中保持均衡美是同样的法则。

　　对照协和之美的呈现通常是复杂的，表现形式是多样的。吴冠中曾举林风眠作品《黄花鱼盘》为例，说在此画中，林风眠"取俯视桌面与鱼盘的大圆小圆的重叠美，取侧面花瓶的瘦长方形与双重圆形来对照，三条瘦长的鱼与花瓶之瘦长形相呼应，但彼此横直相反又成对照，花朵的类似圆形与桌面及鱼盘是谐和美，其间大小之悬殊却是对比美。就凭大小圆形与横、直长条形组成了单纯又多变的

23.吴冠中：《虚谷所见》，《美术》1984年第5期；转引自吴冠中《风筝不断线》，四川美术出版社，1985，第62—63页。

结构美"。[24] 那么到底如何来进行组合和布局就是艺术家不断探索的结果了。有关形式美的科学的分析和理解，都是通过创作逐步被认识的，是在实践中总结出的经验和探索到的规律。但有一点需要重申，就是作品的结构布局、对比还是协和，都来自画家想要表达的感情。所以吴冠中说：

> 我对形式美的进一步分析。玫瑰花，质感柔软的圆形，圆圆的花朵被托在那放射着尖尖针刺的坚硬枝条间，二者组成了强烈的对比美。如果画面以花为主，衬以带刺的枝，这是一幅以圆为主、线为配的抽象图案；如果画面以多刺的枝为主，尽量突出其丛丛针刺，间以花朵，这是一幅以乱线为主、配以圆圈的抽象图案。这两幅画面的形式结构是完全不同的，虽都是玫瑰，却体现了作者不同的思想感情，表达了不同的意境。迎春花开，那长长的缠绵的枝条间渐渐吐露出星星点点的多角形小黄花，"乱"的长线与"乱"的散点交错组成了变化多端的情趣：盈盈含笑啊、眉飞色舞啊、如夏夜的星空、似东风梳弄的垂柳……如何捕捉和表达这些不同的感受呢？关键就在点、线组织的疏密之间，点、线、面……这些形式的构成因素，也正同时是传递情感的

5–8
印度牧羊人　吴冠中　纸本设色（钢笔、水彩）　1987 年　33cm×23cm

24. 吴冠中：《寂寞耕耘六十年——怀念林风眠老师》，《文艺研究》1979 年第 4 期；转引自吴冠中《东寻西找集》，四川人民出版社，1982，第 76 页。

5-9

太湖鹅群　吴冠中　木板油画　1974年　46cm×61cm

5-10

鹦鹉　吴冠中　布面油画　1994年　61cm×85cm

青鸟吧! [25]

3. **多样与统一。**整体构成之美是吴冠中非常重视的形式法则。形式美的三条规律——均衡对称、对照协和、多样统一——是互相联系的，最终都要归于整体构成之美。任何形式，只要是美的形式，必定是多样统一的。多样而不统一，是杂乱无章的；相反，统一而不多样，又是单调而机械的。这就是石涛所说的，一画可以产万画，万画又回到一画。吴冠中的"整体构成美"之法则与他关于具象和抽象的艺术观点、与他的写生方法等，都有着非常密切的联系。我们不妨看他的下面这段文字：

> 徐熙、黄荃、吕纪等花鸟画的巨匠创造了许多杰作，我只是欣赏，却无模仿的欲望。但见到八大山人寥寥数笔白眼朝天的禽鸟，惊心动魄，画家之意不在鸟，只缘悲愤与孤傲。我用油彩画过太湖荡漾中的鹅群（图5-9），新加坡的斑斓鹦鹉之群（图5-10），捕捉其群体之光辉，但无意刻画翎毛之精微，我没有剖析过禽鸟的具体形状，也未画过程式的花鸟。
>
> 林风眠的孤雁感染过我，感染我的不是雁而是孤。今作孤雁，感于暮归，不知乡关何处，淡淡的悲凉。孤立看每只雁都不完整，但整幅是完整的，不能画蛇添足。我提出过：在绘画中 1+1=1，即两个个体进入画面应成为一个整体，在这里，1+1+1+1+……=1。连体婴儿要分割开不简单，在艺术中却要求其结成一体，也极不容易。[26]

吴冠中的画眼，即他对物象的观察方法，是剖析形式美的法则。他侧重画面的整体组合，重貌不谨毛。因此，吴冠中很少画具体形状，他没有走上素描写实或工笔花鸟的路子，很大程度上是因为他坚守的"整体美"之理念。

他在文中提倡"在绘画中 *1+1=1*，即两个个体进入画面应成为一个整体，在这里，*1+1+1+1+……=1*"，这其实表达的还是一个非常重要的美学规律，即意象具有美学

25.吴冠中：《摄影与形式美》，《大众摄影》1981年第7期；转引自吴冠中《吴冠中文丛（第5卷）·背影风格》，团结出版社，2008，第86页。

26.吴冠中：《乡关何处》，载《吴冠中文丛（第2卷）·文心画眼》，团结出版社，2008，第38页。

式的概括性，任何一个单一的独立的意象，随着观测点的提高，内部多元的细节就会变得模糊，成为感觉中的一个事物的形象，从这个角度来说，所有的意象既是单一的，也是统一的。

如何处理好局部与整体的关系？"谨毛而失貌"还是"重貌不谨毛"？其呈现出的效果天差地别。吴冠中向来更重视整体之美，认为所有的对比、对称、多样、变化都是为整体而服务的。他说局部画得再完美也解救不了全貌的平庸，他举例说：

> 深暗的山石丛林间，白练飞来，那垂挂的或曲折奔流的白色的游动之线成
> 了画面最活跃的命脉，也正是这黑、白对照，块、线对照，动、静对照的造型
> 因素吸引画家，启发画意。但画面之成败主要依靠整体结构，单凭一线瀑布点
> 缀救不了千千万万平庸的山水画。[27]

所以他说："我一向认为尽精微未必能致广大，必须在致广大的前提下尽精微。"[28]因此，局部一定要为整体而服务。他甚至进一步表示："我全力，一味要求全貌之完整，不仅是不拘泥局部，进而击碎局部，局部的碎块共塑一个神采奕奕的全貌。"[29]吴冠中认为有的时候局部甚至干扰、遮挡、拦截了全貌之美，那么就要学会取舍，"删繁就简三秋树"，着眼于形象构成的主要特征、基本身段，扬弃琐细变化，重视整体造型，浑然一体。这也就是吴冠中搬家写生方法的精髓所在。当然整体美与求全心理并不一致，他说："比方古希腊的雕刻，虽臂腿折了，那段生命犹存的躯体依然令人敬仰神往，因为它顽强地兀自遗世独存！"雕刻身上会有一种整体的尊严感，不因手臂的缺失而缺失，这是整体造型的原因。这其中的差异需要细细琢磨与区分。

此外，吴冠中说，"从造型艺术的角度看，形成美感的主要因素是整体构成"[30]，这还与他对中国绘画的反思有关。他说："构图中的平面分割影响作品的整体效果，

27. 吴冠中：《观瀑》，载《吴冠中文丛（第2卷）·文心画眼》，团结出版社，2008，第76页。

28. 吴冠中：《艳花高树——重彩画家祝大年》，《光明日报》2006年11月19日；转引自吴冠中《吴冠中文丛（第4卷）·放眼看人》，团结出版社，2008，第171—172页。

29. 吴冠中：《江南忆》，载《吴冠中文丛（第2卷）·文心画眼》，团结出版社，2008，第45页。

30. 吴冠中：《说梅》，载《吴冠中文丛（第3卷）·足印》，团结出版社，2008，第232页。

亦即作品上墙后的效果。蔡元培归纳说，中国画近文学，西洋画近建筑。有意无意间他道出了中国画上墙后缺乏建筑性整体效果的致命弱点。"[31] 中国绘画讲究卧游山水，卷轴平放在案上，更注重细节层次及转折变化，而西方绘画多放置墙上，注重整体之美。吴冠中探索中西融合的创作方法，用油彩与水墨进行结合创作，哪怕是水墨画也要配合现代的观赏方式，将其装框上墙，因此重视绘画的整体之美与观看方式的现代变革有关，中国画的创作形式也要从重局部走向重整体。

　　总之，平面构图有其原理，其语素有点、线、面、色、光、时、空、质；其语法若要表现统一，就要重视同化、重复、节奏、韵律的关系；若想表现异化、破坏、突变、混乱，就要加强对比。同时要重视的是，虽然在吴冠中看来视觉是可以被训练的，但是永远要记住，所有的规则都是用来打破的。

二、吴冠中的色彩修辞学暨佚文《风景写生中的色彩问题》

　　形式美中还有一个非常重要的构成要素即"色彩美"。我们都知道，色彩美有很多要素，最重要的是色彩感情。即色彩能引起感情上的反映，通常红、橙，引起热烈的情绪，蓝、绿教人平静。有词说"寒山一带伤心碧"，碧色使人伤心。现代绘画就更注意色彩感情了，如凡·高、高更的画，色彩都极为浓郁。优秀的美术家对色彩都特别敏感，作为一位画者，吴冠中的色彩修辞学呈现出两个方面，一是色彩的情感取向，另一个是色彩的去弊。比如他油彩转向水墨的画作，呈现出一种为"色相"所遮蔽的"真实"的意图。所以，在吴冠中的绘画观念中有一个很重要的点，那就是艺术、绘画具有认知的功能，或者说我们认定了吴冠中是从认识论的意义上来看待绘画的。那就不妨从色彩与认知的角度来考虑这一问题。老子说，"五色令人目盲，五音令人耳聋"，这也成了中国古典艺术观念中"大象无形""大音希声"的来源。吴冠中如何在"呈现真实"与表现"美"之间找到平衡？到底何为他所讨论的"色相之美"？我们或许可以在吴冠中的色彩修辞学中找到答案。

31. 吴冠中：《高山仰止——忆潘天寿老师》，载《吴冠中文丛（第4卷）·放眼看人》，团结出版社，2008，第126页。

（一）佚文《风景写生中的色彩问题》的发现

吴冠中的色彩论主要集中在以下这些文本中：创作于*20世纪80年代*的《秋色》《大江南北》《画里阴晴》《真假牡丹争妍》《水田》《桂林山村》《乌江人家》《彩色摄影手法多——谈第十二届全国影展中的几幅彩色作品》《张仃清唱》《松与瀑》《双燕》，*90年代*的《尸骨已焚说宗师》《三方净土转轮来：灰、白、黑》《都市之夜》《晨曦与夕阳》《弃舟》《偷来紫藤》，以及*21世纪以来*的《朱墨春山》《谁家丹青》《高山仰止——忆潘天寿老师》。和吴冠中的大多数艺术理论一样，吴冠中的色彩论也只是散落在各篇文本之中，他并没有专门的美术教材专论色彩。但是笔者恰恰缘于吴先生早年与邹德侬通信里的一句话，发现他曾专门为学生撰写过一篇"色彩讲义"，但是在吴冠中公开出版的所有文集和报刊、访谈中均未见此文本，那么到底是否真的存在这样一份"讲义"呢？我们先看这封信的原文，该信写于*1976年元旦*，全文如下：

效孟、寿宾、德侬：

寿宾信悉。

最近我在宣纸上耕作，鸟枪换炮，工具材料开始讲究起来，画幅也放大一些。素与彩、线与面、虚与实、古与今、土与洋、东方与西方的姻亲结合既成事实，但我忽又重新考虑到居住的问题，住到女家还是男家，定居在宣纸上还是油画布上呢？我计划搬家。我主要从艺术本身考虑，我总结水墨天地间的三大条件：1.纸与水的变化多端，神出鬼没；2.墨色之灰调微妙，间以色，可与油彩抗礼；3.线之运用是天下第一了。其他条件：方便、多产、易于流传，不如油画之阳春白雪难于深入民间。自然，十年内我还得男家女家来回住，但扎根水墨是既定宏愿了。目前我将自己的油画移植到宣纸上，更概括、更重意，有时效果是青出于蓝，每有所得，不胜雀跃，忘怀老之将至矣！这个冬天，我将反刍十年之草，胃口甚好，特别近半个月来，一批新作诞生，"音容笑貌"属于新生一代了。以后自会寄你们一些，你们一见面就会认出崂山亲家的远方姑表。

我写的几页色彩讲义，已寄仁普，请他看后转给你们，请大家提些见痕见血的意见。画箱我不等用，不必先保证我的。相纸请人试了试，说只要比一般放大纸时间放慢四倍，还是可用的，还没给我的画放大。

贺新年

　　这封短短的信，其信息量极其丰富。邹德侬先生后来评价这封信"对吴冠中艺术而言"，"是一个纲领性的文献，它宣告吴冠中的艺术生涯发生了一次重大战略转折，竖起了一座崭新的里程碑"。[33] 若从吴冠中绘画创作上来说，这封信的文献价值自是不言而喻的，因为它交代了吴冠中绘画创作进入由油彩转水墨时期。但若从艺术理论上而言，我更重视他的三点表述。第一，他在信中论及水墨的三个优点："1. 纸与水的变化多端，神出鬼没；2. 墨色之灰调微妙，间以色，可与油彩抗礼；3. 线之运用是天下第一了。"他在文中讨论了线、色、笔墨形式的变幻。首先，"纸与水的变化多端，神出鬼没"，是说水墨的特质。墨的灵魂是由水来实现的，一条线遇水就变了，写意水墨的魅力就在于生宣纸上随着水分和笔触的改变形成微妙变化的不易控制的偶然性。画一条平直的线条看似容易，但生宣纸对墨的吸附程度、渗透速度、笔的提按力度都会直接影响视觉效果。简单的笔墨通过改变线条出现的方式可以产生不同的视觉判断，墨色的渗透重叠也能使相同的形象出现多样的意蕴。水墨对人的吸引力在于你塑造它。这就是吴冠中的意思。其次，"墨色之灰调微妙，间以色，可与油彩抗礼"，就色彩论而言，吴冠中开始有意地进入色彩去弊的"墨色"时期，但同时他在"墨分五色"基础上还加了色彩，所以，色彩的"去弊"如何理解就需要做进一步的讨论。第二，吴冠中他在信中明确表示"概括、重意"，这是他画论的核心观点之一。这与他的形式美、强调整体构成之美、韵之美是一致的。第三，即信中提到的"我写的几页色彩讲义，已寄仁普，请他看后转给你们，请大家提些见痕见血的意见"。在目前现有的所有吴冠中研究文献中，不曾有一人谈到过该讲义，难道它不值一提吗？或者它的发行量太少？吴冠中为什么没有公开发表过，并且也从未将其收录进自己的文集呢？吴冠中重视自己的文字，无论是创作杂谈、师友通信、作品题识，抑或写意抒情、忆人叙事、展览序跋，他都特别有意地整理与保存，二百多万文字，一千余篇文章，先后都结集收录于他的六十余本文集中，而唯独"遗漏了"这篇"色彩讲义"，

32. 邹德侬：《看日出——吴冠中老师 66 封信中的世界》，中国建筑工业出版社，2011，第 87 页。

33. 邹德侬：《看日出——吴冠中老师 66 封信中的世界》，中国建筑工业出版社，2011，第 89 页。

这是吴冠中有意为之，还是另有因由呢？

　　带着这些问题，笔者开始查找这篇讲义的去向。既然信是写给邹德侬等各位先生的，那么联系各位先生是最佳方案。当然笔者也曾在清华大学美术学院档案馆里查找过当年中央工艺美术学院时期吴先生是否有讲义保存下来，非常遗憾的是，并没有记录。直到2017年的2月末，笔者经天津大学建筑学院终于联系上已退休多年的邹德侬教授的助教戴路老师，她向邹先生转达我查找此讲义的愿望，先生用了三天时间在珍藏的早年与吴冠中先生的通信文献中找到了该讲义，并亲自复印好转交戴路女士邮寄，至此，终于证实了这短短8页讲义的存在。讲义题名《风景写生中的色彩问题》，全文共3964字 [34]，共分四大论题：1. 大自然中色彩变化的客观现象与规律；2. 表现手法中如何对待客观现象与一般规律；3. 色彩的对比、谐和及中间色调；4. 画面色彩的整体观念。由此可证明吴冠中的色彩修辞学依然遵循了他一直以来坚持的形式美的规律和法则，即强调在画面里的均衡与对称、对照与协和、多样与统一。下面即以此讲义为主，以其他散在文本中的色彩论为补充，总结吴冠中的"色彩美"之形式美法则。

（二）"色彩讲义"：吴冠中的造型色彩科学

　　《风景写生中的色彩问题》是吴冠中授课时影印给学生的教材，全文不是教条般地讲述色彩的构成规律，其重点是对色彩的现实运用进行全面而深入的论述，语言通俗质朴生动。具体而言，吴冠中对色彩的阐释是层层递进的，是创作实践中对色彩规律的总结。以讲义的四个论题为线索，我们来看看吴冠中的色彩修辞学的主要内容。

　　1. 大自然中色彩变化的客观现象与规律

　　在此论题中，吴冠中讨论了两组色彩关系。首先是"物体受光与背光的色彩关系"。他在讲义中先举了一例：

　　　　阳光照耀着天安门，屋顶的琉璃瓦呈金黄色，而黄琉璃瓦的阴影部分却呈灰里

　　含紫蓝的色相。将鲜黄的油漆桶置于强烈的阳光下，同样可观察到黄色转入阴影的

34. 见附录3：《风景写生中的色彩问题》。

部分带些紫蓝色，大树的投影投到红墙上，那阴影却呈略含绿意的灰色。[35]

　　然后他说："人们总结出这样一个简单的规律，在强烈的阳光下，物体受光与背光部分的色彩变化包含着补色关系，即红的转向绿，黄的转向紫，橙的转向蓝。"其实吴冠中所讨论的这个"明暗美"也是构成形式美的一个方面。因为任何形式美都是在一定的光线下显现出来的。在特定的光线下所形成的效果与形式美有着特殊的关系。但是从未有人像吴冠中这样这么具体地说明可能会出现的色彩变化，这种丰富性是吴冠中观察的结果。所以他一再提醒："在实际风景写生中，根据阳光的强弱，对象质地的差异，这种现象有时明显有时不明显。并且宇宙万象色彩繁杂，色彩变化多端，难以简单的规律概括，具体情况还须具体观察分析。"这里面就包含了吴冠中的笔墨工具观：无定法才是"笔墨等于零"的核心要点，色彩也属"笔墨"问题。

　　其次，吴冠中区分的第二组色彩关系是"冷暖和远近"，他归纳的简单规律是："冷色（如蓝、绿）在近处最冷，渐远，便逐步转向暖。暖色（如红、黄）在近处最暖，渐远，便逐步转向冷。大自然中，近处色彩鲜明，色彩的冷暖分明。远处，冷的不很冷，暖的不很暖，冷暖间的差距缩小，彼此接近了，这样予人以遥远的感觉。"他举例说："近处，鲜红的旗飘在蔚蓝的天上，远处，旗和天的色相彼此接近，便显得遥远。同样，各种不同色彩的物象延伸到远处时，就逐步减弱它们原有的色相，红的不很红，绿的不很绿，黑的不很黑，白的不很白，渐渐都统一到大气的灰调中去了。"这是艺术家在长期实地观察中得出的鲜活的色彩规律，更包含了"色相之美"的哲学内涵——吴冠中始于追逐斑斓的色彩因子，而又终于统一于灰色调子的"有色却无色"。西方印象派绘画的色彩宇宙与中国的"运墨而五色具""无色而有色"在这里交融，西方的科学色彩论与中国的哲学色彩论在这里对话。

　　2. 表现手法中如何对待客观现象与一般规律

　　在色彩讲义的第二部分，吴冠中就重点说明要在具体创作实践中灵活地对待色彩规律。他强调："人们归纳出来的简单规律亦只能作为我们认识客观世界的

35. 见附录3：《风景写生中的色彩问题》。

帮手，艺术表现中主要要表达作者的思想感情，绝不是依据'规律'作画。我们要理解规律，利用规律，但不受规律的限制。"他举例说：

> 初学了一点色彩规律，过分拘泥于规律，往往易于生硬地区分冷暖，将门的阳面画成橙红色，阴影处画成紫蓝色。同样，将树的阳面画成黄绿色，阴影处画蓝紫色，而门大红与树之浓绿却没有被表现出来，这一主要的色彩效果被抹杀了。如果由儿童来画呢，他虽画得简单，肯定首先是会表现那大红与浓绿的对象特色的。这里，大红门与浓绿树的相互关系，其色彩的对照效果是主要的，是画面表现中首先要解决的主要矛盾。至于门本身及树本身的冷暖变化，那是第二性的。因此主要矛盾与次要矛盾间存在着掌握主次、巧妙安排的艺术处理问题，这要通过细心观察、分析与反复实践来解决。有时迎着阳光，为了表现强烈的阳光感，需要强调阴阳冷暖变化，物体的固有色便不突出。相反，在某些情况下，须减弱甚至取消阴阳面的冷暖变化而突出固有色的效果。[36]

吴冠中的表述很明确——色彩的变化规律不能教条式地使用。在具体创作实践中，首先要考虑色彩表现的主要矛盾，是当时的具体情形决定了色彩的选用；其次在创作实践中，吴冠中强调"感情"要胜于"规律"，这才能使每个人呈现出来的画作在效果上完全不同。吴冠中在这篇色彩讲义中并没有举自己的画作为例，但是在他的其他文章中，我们可以看到他对此观点的实验，如《晨曦与夕阳》，他描述道：

> 鱼肚白，白亮亮的鱼肚并非纯白，而呈淡淡的银灰、粉黄、微红，间有浅浅的青蓝。东方出现鱼肚白了，那是指蒙蒙亮的早晨。画家想表现这色感微妙的晨空，并不容易。我曾经常奔走在这银亮空旷的天底下，趁晨光熹微，踏着朝露或残雪，爬上各地的山巅，赶去画日出。鱼肚白的天空渐渐泛红了，从偏冷冷的玫瑰色转变为暖暖的橙红色，在彩霞的变幻中缓缓吐出了半轮红日，并飞快地跳跃着高升，于是鲜红滚圆的太阳整个亮相了，这就是人们都争着上泰山、

36. 见附录3：《风景写生中的色彩问题》。

黄山及东海之滨等处想观赏的日出的一瞬。摄影师拍摄日出,但那红太阳在相片上却成了一个白亮的点,只有画家可任性涂抹成朱红、大红、血一般的红……

日西斜,我和我已支撑开的画架的投影不断伸长的时候,明蓝的天空渐渐转向紫蓝,紫红,于是晚霞满天,满天的晚霞卫护着,隐蔽着太阳归去。日落西山,黑夜很快就吞噬了眼前的世界。……晨曦的背景略偏温凉,偏冷调,夕阳则沐浴于温暖的氛围中。这些微妙的色调变化对画家最敏感,但笔底的色调却还是难以到位,故人们往往不易区别作品中表现的是晨曦还是夕阳。[37]

在此画中,对比色与固有色不是画家要解决的主要矛盾,而微妙的色调变化、阴阳冷暖的变化是吴冠中想要捕捉的。自达·芬奇对光影和色彩的探索开始,现代主义画家就对大气效应,比如明暗对比、反光、色彩调配和光彩层次的变化进行过思考,但实际看到的色彩与知识、规律告诉我们应当将看到的东西区分开来,不受教科书上色彩规律知识的影响,要为了整体结构符合逻辑的画图空间的构建而呈现色彩序列,这是吴冠中坚守的色彩原则。

3. 色彩的对比、谐和及中间色调

吴冠中根据色彩的效果,将其分为三类:对比色、同类色和中间色调。

第一,所谓"对比色",吴冠中认为一方面是指"对比色双方不同明度与色相的对比作用",他说,"对比色,或接近对比性质的冷暖色的对照,通常易产生鲜明、响亮、壮丽等效果","虽同样是对比色,却往往产生不同的情调"。"比方红绿对比:桃红与杨柳的相映显得娇嫩,樱桃与芭蕉的对照显得浓郁。这是由于对比色双方的明度与色相的差异而产生各种不同的效果。因而笔底色彩:朱红与翠绿,粉红与墨绿,大红与粉绿,玫瑰与……变化多端,绝不单调。"他举例说,如果"需要表现花圃、彩旗、成群的儿童等等节日气氛时",就"必须发挥对比色"才能达到效果;另一方面是指色彩双方面积大小的对比起着极为重要的作用。"万绿丛中一点红"即是例证。他在文中所列的"红配绿,花簇簇",后来的文中提到过,他在创作于 *2001* 年的文章《谁家丹青》里说:"'红配绿,花簇簇'从来人们喜爱红绿对比色,故以丹青作为绘画的代词。鲜艳的色彩附着在物体上,当物与物

37. 吴冠中:《晨曦与夕阳》,载《吴冠中文丛》第 2 卷·文心画眼,团结出版社,2008,第 209—210 页。

组合成佳境时，也就显示其色彩搭配进入了协调的画境。"[38] 与前面形式美的分析同理，对比色的运用是构筑画面紧张感的必要手段。

第二，同类色。吴冠中在文中首先以诗入题，"二个黄鹂鸣翠柳，一行白鹭上青天"。他说："同类色或类似色的并列易产生平静安宁的效果。色彩的对比与谐和间的关系是辩证的，对比之中有谐和问题，谐和之中有对比问题。" "如果画面运用类似色，而且效果好，则类似色之间仍包含着冷暖变化与对比关系。虽然这里冷暖变化与对比关系是极度减弱了，但肯定仍相对的存在。"但他同时又说："如果只是一味同类色的并列，比方淡黄、浅黄、玉黄、X黄的堆砌，只能予人以单调乏味的感觉。"因此，他举例："北方农村新居，青灰砖墙，极淡的红灰瓦顶，是谐和的色调，其间隐藏着青与红的冷暖对比作用。"这正是我们前面提到的形式美中的对照与协和之美的关系。类似色带来的和谐感，也是吴冠中创作实践中一直在寻找的感觉，如他画漓江：

> "水似青罗带，山似碧玉簪"，杜甫对漓江的感受引起许多人的共鸣，也引起我的共鸣。细分析，青与碧是类似色，只是和谐，二者并列时色彩感不强，或令人忘记了色彩（绘画中色彩结构之复杂性）之存在。减弱了色彩的复杂性，丝绸与玉器之类的质感反易突出，从造型角度看，"罗带"与"玉簪"才是漓江山水的本质之美。[39]

同类色之美带来的平安宁静的效果与对比色塑造的紧张欢乐气氛都证明色彩会影响人的情绪。

第三，所谓"中间色"，主要是灰色调。吴冠中说："放眼看去，土地、河流、公路、村落、矿山、丛林……由于大气层的渲染与统一，大量的物象呈现色彩不明显冷暖不肯定的中间色调。而这些中间色调往往占据大面积的画面，是人物、牛羊、车辆活动的舞台，对画面色彩效果起着主导作用。这些中间色调是含有灰色成分的，变化微妙，其间同样包含着降低了色彩对比与冷暖的相对关系，否则

38. 吴冠中：《谁家丹青》，载《吴冠中文丛（第2卷）·文心画眼》，团结出版社，2008，第37页。
39. 吴冠中：《漓江》，载《吴冠中文丛（第2卷）·文心画眼》，团结出版社，2008，第180页。

含灰调（中间调）变成了灰暗的别名。正是由于中间色调掌握好，才更能发挥画面鲜艳色彩的效果，用以突出表现重点。"中间色不等于灰暗。吴冠中自己的创作多喜欢运用灰调，他说："爱我乡土。江南多春荫，色素淡，平林漠漠，小桥流水人家，一派浅灰色调。苏联专家说江南不适宜作油画。我自己的油画从江南的灰调起步，游子眼底，故乡浸透着明亮的银灰。"[40]

我们再举一例，吴冠中曾在《秋色》一文中，就自己的创作实践谈到了对比色明度和面积的对比，谈到了同类色的使用，更论述了透明灰色调相映的秋色之美，原文摘录如下：

> 先谈色。本来绿树成荫，忽然变成满目红浪，乍看新鲜，有些奇，但不过绿外套换了红外套，说不上谁比谁更美。秋色迷人，主要由于色彩的斑斓，往往由于不同色彩间明度与面积大小的对比。陆游诗："红树间疏黄。"寥寥五个字写出了浓酣的红色与星星点点的黄色之间的"量"的对比美。此外，鲜明的红黄色之美感是依赖了灰调的衬托。观察苇塘秋色之美，那成片的金黄色苇叶之显得光辉，全靠疏密遍布的银色的朵朵芦花，及透明灰调的水里倒影的相映。否则，一味单调的黄色岂能逗人喜爱！一只灰色的野禽栖息在浓淡有致的黄叶林中（指一幅摄影作品），间以少量的红叶，组成了和谐的色调，其中有白斑的羽毛的成团灰色块与树枝粗细横斜的灰、黑线的合奏是剧中主演。秋，许多树叶枯萎或半枯萎了，透露出交错的干枝或背景山石，更由于远近层次等等因素，组成了变化丰富的中间色调，在这微妙的中间色调上，缀以胭脂、鲜黄、朱红、黛绿……这些色块色点便显得像珠宝一样珍贵。这个寻常的色彩道理却是秋色美的奥秘，画家林风眠的《秋艳》常织黄红于浓郁的墨彩之中。[41]

在文中吴冠中提到了对比、层次、量感、和谐、变化丰富的中间色调，强调灰黑线才是主演。这是吴冠中在自己的画作中对讲义中色彩论的实践。他所说的在中间灰调中，间以鲜明的红黄色，或缀以胭脂、鲜黄、朱红、黛绿……这个寻

40. 吴冠中：《三方净土转轮来：灰、白、黑》，载《吴冠中文丛（第1卷）·横站生涯》，团结出版社，2008，第151页。

41. 吴冠中：《秋色》，载《吴冠中文丛（第6卷）·短笛》，团结出版社，2008，第50页。

常的色彩变化道理的背后实际暗示的是色彩的空间造型能力。以色造型，形色一也，色彩能创造结构，这是吴冠中阐释的色彩理论科学。

4. 画面色彩的整体观念

前文提到过吴冠中特别强调形式美的整体构成法则，他认为这是形式美的主要因素。那么这种整体观念体现在色彩美中更为鲜明。吴冠中表示，在创作中，同一画面"不可能也不必要将所有物象平均罗列，各别描画其色彩。而必须在整体观念的指引下区别对待，次要从属于主要"。这就是色彩美中的局部与整体的关系讨论。吴冠中强调"为达到整体的效果，有两个问题是值得重视的。一是面积问题，占画面面积愈大的部分在效果中起的作用也愈大"；另一问题是"画面色彩的相对性"。他举例说："天安门的红墙，接近枣红色，如其前有朱红的旗，则红墙偏冷，带紫红色。如其前是蓝绿衣饰的人群，则红墙偏向大红色了。画面色彩的冷暖关系都是相对而言的，画同一对象，有人色彩用得暖些，有人用得冷些，只要各自画面的冷暖关系掌握合适，同样可表现出对象的真实感。"因此，吴冠中的意思是，哪怕是红色，它的运用也要服从画面的整体效果，它具有相对性的使用法则，所以他在其他文章中也表示过：

> 红色是花朵，红色象征喜庆，红色予人欢乐。然而，未必尽然。从审美角度看色彩，喜、怒、哀、愁，并不决定于红、黄、蓝、绿，关键在于色与色之间的冲撞与拥抱，根源于心情的跌宕起伏。"差之毫厘，失之千里"倒说明了用色的甘苦。[42]

吴冠中在"色彩讲义"的最后总结说："一件完整的绘画作品，仿佛亦是具备生命的整体，其中从构图安排、明暗分布到色彩的均衡、呼应等等都有严密的组织结构关系，动一弈而影响全局，故在如何表达思想感情的同时，总离不开艺术处理的推敲。"[43]无论是色彩之美，抑或其他的形式美要素都要遵循此规则。整体构成之美是吴冠中最看重的形式美法则。

42. 吴冠中：《弃舟》，载《吴冠中文丛（第2卷）·文心画眼》，团结出版社，2008，第175页。
43. 见附录3：《风景写生中的色彩问题》。

吴冠中的《风景写生中的色彩问题》不是一篇教条式的讲义，色彩的运用不拘泥于既有的科学规律。吴冠中在文中不仅讨论了绘画中色彩结构之复杂性，更重要的是他的色彩修辞学背后呈现了构成形式美的规律和法则，即他强调在画面里的均衡与对称、对照与协和、多样与统一。

吴冠中将色彩看作形式的重要组成部分，同时也是具有独立造型价值的元素，他充分认识到这种价值能够体现在何处：用色彩的变化来暗示空间感，用色彩的使用方法来代表构成美感的形式规律。吴冠中的色彩修辞学包括三个方面的内容：一是运用色彩能创造结构，如色彩与黑白之间的机体结构问题（绿、黄、红：色彩的情感取向），含灰的中间调的作用（黑、白、灰：色彩的去弊）；二是概括色相之美："只盲目追逐色相，反尽失其色相"，"用色之道并不是都要争露头角，而往往要互相谦让"（色彩原则）；三是讨论色彩与认知，色彩与感情的关系（用色甘苦）。以上三个内容，同时与吴冠中——笔墨等于零、搬家写生方法、"世界美术"——的绘画观念及美学立场密切相关。吴冠中的美学原则：不是要告诉人们什么是艺术上的一元论或者"政治正确"，他从不把自己归为那个风格或派别，他不是印象派也不是表现派，不是具象也不是抽象。一方面他不囿于传统，也没能最终走向现代主义提倡的纯粹的平面、线条、色彩、构图等抽象主义或极简主义绘画；另一方面也因为吴冠中依旧对线条、色彩、构图等形式的看重，对艺术体现的主要功能"美"的持守，他没有走向当代艺术的以"丑"表真与善，或者说将艺术和宗教以及哲学放在同一领域的道路。这是因为吴冠中提倡的"艺术的审美性"里始终包含着当代艺术对"生活"的看重，而这是中国艺术或者说东方艺术流传至今的核心的审美精神，也是吴冠中超越中西方绘画观念，提倡"世界美术"的意义所在。

吴冠中绘画技
法论：超越中
西、古今对立
的笔墨观

自 *20* 世纪初陈独秀和吕澂在《新青年》杂志上讨论"美术革命"始[1]，中国的艺术家们就一直在 *20* 世纪的中西融合道路上寻找一种新颖的艺术形式，"这种形式无论从西方艺术角度还是从东方角度审视和欣赏，都应该具有独到的审美情趣"[2]，既吸收西方艺术，又拓展了中国艺术的传统，"吴冠中以他极其丰富的作品体现了这一成就"。在创新的路上，吴冠中讨论过"油画民族化与国画现代化"、提出过"笔墨不等于零"、研究过《石涛画语录》中的"一画之法"，吴冠中画论涉及古今中外，归其实质，三者不过都在讨论一个问题，即立足于中国当下，整合中西，创造一种现代的艺术，这种艺术要根植于中国的土地，表现现代中国人的生活感受和审美追求。吴冠中用"艺术"来统摄中西，不分优劣，无论中国画，还是西洋画；无论水墨，还是油彩，在他的眼中，只是艺术的不同形式与艺术创作的不同资源和工具。他虽然也谈论西画民族化和水墨现代化，但实际上已经超

1.《新青年》杂志 1919 年第 6 卷第 1 号，刊载陈独秀和吕澂的问答通信，栏目标题为"美术革命"。
2. 徐虹：《从"写生"中寻找绘画形式美——吴冠中 20 世纪 50—70 年代的水彩和油画》，载水天中、汪华主编《吴冠中全集》第 2 卷，湖南美术出版社，2007，第 9—22 页。

越了这种中西和古今对立的艺术观念。

一、超越"油画民族化"和"国画现代化"的路径

"油画民族化"就是西来的油画如何在中国落地生根的问题，是如何引进外国艺术及其理论问题的一部分。在这方面最早的有代表性的先驱人物是徐悲鸿和林风眠，但是他们分别选择了不同的方向。徐悲鸿重视西方写实主义绘画传统，引进了绘画写实的科学，如人体解剖和透视，成为新中国美术教育的主流发展方向；林风眠探索的是西方现代艺术的形式科学，后来随着国内政治形势的需要和发展，"形式美"的绘画创作无法更直接地为文艺为革命服务，因此一度沉寂，而"吴先生走的也是这条不平坦的路"[3]。"油画民族化"在新中国成立后，曾有过两度讨论，第一次是 20 世纪 50 年代末 60 年代初，随着"双百方针"政策的执行，在绘画界掀起过一场"油画民族化"的讨论，如倪贻德《对油画、雕塑民族化的几点意见》（《美术》1959 年第 3 期）、董希文《从中国绘画的表现方法谈到油画中国风》（《美术》1957 年第 1 期）、吴作人《对油画"民族化"的认识》（《美术》1959 年第 7 期）、罗工柳《关于油画的几个问题》（《美术》1961 年第 1 期）、艾中信《油画风采谈》（《美术》1962 年第 2 期）等。冯民生先生曾总结说："在新中国建立初期，'油画民族化'的提出，肩负着当时的艺术发展目标，承载着属于那个时代的整体文化追求，即油画艺术要成为社会主义文化的表现形态之一，油画家要在实践中以现实主义的创作方法为主，反映新中国的现实生活，在此，要突出的是艺术的社会功能，要使油画创作汇入到社会主义建设和文化发展的时代潮流之中。"[4]在这一场讨论中没有吴冠中的声音，因为他还在思考"无标题美术"与社会主义现实主义之间的关系。第二次是 20 世纪 70 年代末 80 年代初，此次讨论比 60 年代的影响更大，"当'油画民族化'讨论进入 20 世纪 80 年代初期时，是伴随着对中国艺术的反思和对艺术本体语言的探索而展开的"[5]，此次论争，吴

3.邹德侬：《吴冠中艺术给建筑师的启示——关于引进外国建筑理论问题的思考小结》，载水天中、徐虹主编《思考的回声——吴冠中艺术研究与评论》，上海人民出版社，2010，第 147 页。

4.冯民生：《终被悬置的问题："油画民族化"的历史沉浮及其文化意义》，《文艺研究》2016 年第 7 期，第 123 页。

5.同上。

冠中是参与研讨的重要艺术理论家。当时除了吴冠中之外，撰文对此问题发声的艺术家和理论家比较重要的还有：曾景初《油画民族化问题刍议》（《美术研究》1979 年第 3 期）、艾中信《再谈油画民族化问题》（《美术研究》1979 年第 4 期）、张仃《民族化的油画　现代化的国画》（《文艺研究》1980 年第 1 期）、袁运生《油画民族化吗？》（《文艺研究》1981 年第 2 期）、李化吉《油画民族化与创新》（《文艺研究》1981 年第 2 期）、詹建俊《"油画民族化"口号以不提为好》（《美术》1981 年第 3 期）等。吴冠中在此争鸣中连发三篇文章参与讨论——《土土洋洋　洋洋土土——油画民族化杂谈》（《文艺研究》1980 年第 1 期）、《油画之美》（《美术世界》1981 年第 1 期）、《油画实践甘苦谈》（《文艺研究》1981 年第 2 期）。当然也包括我们在第一章中讨论过的《绘画的形式美》《内容决定形式？》两文，除此之外，吴冠中还有一系列讨论东方与西方、传统与现代的文章都是此话题的延伸。"油画民族化"与"国画现代化"作为中国油画、中国水墨画发展历程中的核心命题，讨论者众，在不同的历史阶段各论争者受限于时代，自然也呈现出了不同的文化立场和价值诉求。限于篇幅以及前人丰硕的研究成果，本章不再复述该命题的发展脉络，只想单纯地谈谈吴冠中对此的诠释。

我们首先看吴冠中对"油画民族化"的定义。他说：

> 传统的形式是多样的，形式本身也是永远在发展的，油画民族化当然不是向传统形式看齐。我先不考虑形式问题，我只追求意境，东方的情调，民族的气质，与父老叔伯兄弟姐妹们相通的感受。人们永远不会忘记母亲，人们永远恋念故乡，"喜闻乐见"的基本核心是乡情，是民族的欣赏习惯。[6]

首先在吴冠中看来"油画民族化"的核心是追求画中的意境、东方情调、民族气质以及人们的真实感情。油画民族化不是要回归传统形式。吴冠中从创作实践出发，认为他之所以主张"油画民族化"具有合理性，就在于油画这种绘画形式有时无法传达出东方的意境。他举例说，他曾想用油画的形式去画早春：

6. 吴冠中：《土土洋洋　洋洋土土——油画民族化杂谈》，《文艺研究》1980 年第 1 期；转引自吴冠中《东寻西找集》，四川人民出版社，1982，第 9—10 页。

"七九、八九，隔岸观柳"。早春时节，垂柳半吐新芽，须隔岸远看，才能感觉到那刚刚蒙上的薄薄一层绿意，新柳如烟。我国古代画家画了不少烟柳堤岸的景色，抒写了"任东风梳弄年年"的诗情，其间自有不少表现了柳丝多姿的佳作。但我不满足于那近乎剪影的笔墨线条，我想捕捉住那通过半透明的新柳所透露出的深远含蓄而又充实丰富的形象世界，那色彩变化极其微妙，似有似无，可望不可攀。每年此时，在这短短的数日里，我总要试用油画来表现披纱垂柳，可是数十年来我一次也未能差强人意地表现出那种形神兼备，既发挥了油画色彩的潜力，又体现出气韵生动特色的画面。[7]

在前文讨论"形式美"构成规律时提到过，吴冠中认为中国的水墨传统特点之一就在于线的运用，而西方油画因材料特性不擅长描绘线条，形神兼备、气韵生动，是吴冠中的追求目标。油画这种绘画形式很难表达出这种意境，那么思考如何用油画表现东方的这种传统意境韵律之美就是吴冠中油画民族化的核心立场。他想要表现"杨柳烟外晓寒轻"的意境，诗情画意，就要选择合适的媒材来表达，油彩与水墨的结合是否能够解决此问题呢？此外，他还举例说：

我用油画来画竹林，竭力想表现那浓郁、蓬松、随风摇曳的竹林风貌，以及那干枝交错、春笋密密的林间世界。"其间似乎确凿只有一些野草，但那时却是我的乐园"。竹林，其间似乎确凿只是一色青绿，被某些学西洋画的人们认为是色彩单调不入画的，但却令我长期陶醉在其中。[8]

吴冠中说他"研究过莫奈的池塘睡莲垂柳"，也"研究过塞尚的绿色丛林"，他喜爱他们的作品，但他们的技法都不能用来表现他的"垂柳与竹林"。那么，他问道："油画的色彩和浓郁与国画的流畅和风韵，彼此可以补充吗？是的，应该是可以的，但其间存在着各种矛盾，矛盾如何解决？只能在不断的实践中去体

7. 吴冠中：《土土洋洋 洋洋土土——油画民族化杂谈》，《文艺研究》1980 年第 1 期；转引自吴冠中《东寻西找集》，四川人民出版社，1982，第 10 页。

8. 吴冠中：《土土洋洋 洋洋土土——油画民族化杂谈》，《文艺研究》1980 年第 1 期；转引自吴冠中《东寻西找集》，四川人民出版社，1982，第 10—11 页。

验甘苦吧！"所以，有一些形式也许不适合采用油画的工具，但是吴冠中也认为，有些中国传统的绘画题材是可以用油画这种形式表现出新境界的。吴冠中在创作实践中讨论此问题，如他的写生记录：

> 我最近带学生外出写生，他们爱画自然的野景，不爱画建筑物，认为建筑物呆板无味。但中国古典建筑都是有机的整体组织，是有情有意的……歌德早就说过："流动的建筑是音乐，凝固的音乐是建筑。""道是无情却有情"，画家作画应该总是有情的，画建筑、树林、山川草木……都寄寓了作者的感情。古长城附近有一棵古老的劲松，浓荫覆盖在一座烽火台似的古堡上，同学们围着它写生，但都未能表现那坚实而缠绵的整体形象美。我突然感到，这是孟姜女哭长城呵！孟姜女与其夫万杞良（范喜良）抱头痛哭，远远近近蜿蜒的长城都将为之倾塌，松与堡应构成紧紧拥抱着的整体。……我们，却往往要将两个以上的单独的形体在造型上结构成一个整体生命。绘画中的复杂对象并不就是简单对象的数学加法，树加树不等于林，应该是 1+1=1。一般看来，西方风景画中大都是写景，竭力描写美丽景色的外貌，但大凡杰出的作品仍是依凭于"感情移入"。梵高（凡·高）的风景是人化了的，仿佛是他的自画像。花花世界的巴黎市街，在尤脱利罗（郁特里罗）的笔底变成了哀艳感伤的抒情诗。中国山水画将意境提到了头等的高度。意境蕴藏在物景中。到物景中摄取意境，必须经过一番去芜存菁以及组织、结构的处理，否则这意境是感染不了观众的。国画中的云、雾、空白……这些"虚"的手段主要是为了使某些意境具体化、形象化。油画民族化，如何将这一与意境生命攸关的"虚"的艺术移植到油画中去，是一个极重要而又极困难的问题。[9]

所以吴冠中认为油画的色彩和浓郁是形式工具，国画的流畅和风韵是意境。二者的结合就是"油画民族化"的路径。在吴冠中的分析里，中国画最主要的特点即"意境之美"，它强调感情，有情，有意；意境具有整体形象美，即意象群

9.吴冠中：《土土洋洋　洋洋土土——油画民族化杂谈》，《文艺研究》1980 年第 1 期；转引自吴冠中《东寻西找集》，四川人民出版社，1982，第 10—12 页。

在视觉和心理上造成的单一意象特征；意境也要讲结构组织、结构关系和形式处理；那么油画民族化的核心问题就是，油画的形式色彩能否表现国画中的意境。

其次，吴冠中认为东西方形式美感具有共性，因此"油画民族化"和"国画现代化"来自同一母系。比如他说：

> 油画民族化包含着油画与民族形式两个方面。民族形式丰富多样，不是一种僵化固定了的形式。西方的油画呢，它的气质和形式更是在不断地发展着。似乎，一般认为我们学油画主要只是学其写实工夫（功夫），这种看法是十分片面的。西方现代油画的主流早已从摹（模）拟自然形态进入创造艺术形象了，毕加索＋城隍庙，西方现代绘画与中国民间艺术的结合，也正是油画民族化的大道之一。毕加索画的人面往往正面与侧面结合成一整体，我们对此可能还看不惯，但千手观音却早已是妇孺皆愿瞻仰的造型艺术了！ [10]

吴冠中在此段文字中将"民族化"与中国的"民族艺术"结合起来，他讨论的是西方现代绘画和民间艺术在形式夸张和变形方面有共通的美，因此可以结合。另外，他还举了另一例：

> 我曾经找到过一件立体派大师勃拉克画的静物的印刷品：半圆不方的桌面上两尾黑鱼，背景饰以窗花。我将之与潘天寿的一幅水墨画对照，潘画是两只乌黑的水鸟栖憩在半圆不方的石头上，石头在画面所占的容量正与勃拉克画中的桌面相仿，他题款的位置及其在构图中的分量同勃拉克的窗花又几乎是相等的。我曾将这何其相似乃尔的两幅画给同学们做过课堂教学，用以阐明东西方形式美感的共同性。在油画民族化问题中，不应只是二个不同素质的对立面的转化，同时也包含着如何发挥其本质一致的因素。[11]

10. 吴冠中：《土土洋洋　洋洋土土——油画民族化杂谈》，《文艺研究》1980 年第 1 期；转引自吴冠中《东寻西找集》，四川人民出版社，1982，第 14 页。
11. 吴冠中：《土土洋洋　洋洋土土——油画民族化杂谈》，《文艺研究》1980 年第 1 期；转引自吴冠中《东寻西找集》，四川人民出版社，1982，第 15 页。

吴冠中将勃拉克与潘天寿的作品放在一起进行讨论，就是要说明东西方艺术形式之间不只有对立，也有本质一致的因素，就是都追求形式的美感，情感的真实。所以他说："油画的民族化与国画的现代化其实是孪生兄弟，当我在油画中遇到解决不了的问题时，将它移植到水墨中去，有时倒相对地解决了。同样，在水墨中无法解决时，就用油画来试试。如以婚嫁来比方，我如今是男家女家两边住，还不肯就只定居在画布上或落户到水墨之乡去！"[12] 总之，吴冠中并不囿于中西、油画国画，他追求的是统一的艺术精神，只要画面有意境，有美，就无所谓油画国画，画布笔墨。不囿于形式，而追求艺术的本质，是吴冠中的核心艺术观。

再次，关于有的学者提出"国画现代化"会泯灭中国水墨的特质、提倡"油画民族化"又会限制油画发展的论点，吴冠中表明他的立场说：

　　我体会形式美感都来源于生活，我年年走江湖，众里寻她千百度，寻找的就是形式美感。正因我的感情是乡土培育的，忠实于自己的感受和情思，挖掘来的形式美感的意境便往往是带泥土气息的。我乐于寻找油画民族化的道路……我也曾思考过，民族形式决定于生活习惯，而生活习惯又和生产方式有关，如果生产方式接近起来，民族形式是否也将逐步泯灭呢？对这个前景的瞻望自有各种不同的看法，因此也有人不同意提倡油画民族化，主要怕这一口号限制了油画的发展。显然，欲令油画来适应我们既有的民族形式，这决不就是民族化，反容易成为"套"民族形式，没有"化"。我无法考虑为五百年后的观众作画，我只能表达我今天的感受，我采取我所掌握和理解的一切手段，我依然在汲取西方现代的形式感，我同样汲取传统的或民间的形式感，在追求此时此地我的忠实感受的前提下，我的画面是绝不会相同于西方任何流派的。[13]

所以，吴冠中很清楚自己的立场，他只要坚持"着眼于观察、认识对象的形式美，要练出能捕捉、表达这种形式美感的能力"，那么采取西方的还是东方的

12. 吴冠中：《土土洋洋　洋洋土土——油画民族化杂谈》，《文艺研究》1980年第1期；转引自吴冠中《东寻西找集》，四川人民出版社，1982，第15页。

13. 吴冠中：《油画实践甘苦谈》，《文艺研究》1981年第2期；转引自吴冠中《风筝不断线》，四川美术出版社，1985，第42—43页。

表现手段又有什么关系呢？他说："油画诞生于西方，所表现的思想感情和审美情趣都是西方的。西方的东西我们也吃，西方的油画我们也看。但是我们自己的画家画油画呢？他必有跟人学舌的阶段，但为了掌握语言后用以表达自己的感受，他的作品必定比西方名画更易为乡亲们喜爱，油画民族化是画家忠于自己亲切感受的自然结果！""艺术是各民族共有的，是世界性的。确乎，民族形式决定于民族的生活习惯，而生活习惯又决定于生产方式，生产方式一致起来，于是生活习惯也会接近起来，民族形式的差异亦逐步泯灭。"[14] 吴冠中认为这是全球化、世界化发展的大趋势，但是只要立足于自己的生活，一定会保存自己的民族特点，真正的艺术既是民族的也是世界的。

以上是吴冠中有关"油画民族化""国画现代化"的理论表述，至于他在创作实践上是否"言行一致"，我们不妨以邹德侬先生的评析来做一个对比。邹德侬说，吴冠中在创作中对"油画民族化"做了以下努力：*1.* 寻求中国的、地方的、民间的、风土的题材；*2.* 在以上富于生活情趣的题材中寻求形式美的母题并加以表现，这种表现是物象的，但不一定是"真实的"；*3.* 在表现中寻求合适的油画技法，并赋予油画以中国笔墨与风韵；*4.* 竭力表现中国绘画"气韵生动""意在笔先"的"意境"学说。而"水墨现代化"是吴冠中艺术的重要里程碑，它显示出以下特点：*1.* 淡化客观世界的外表物象观念（包括色彩），追求对象的美的本质，包括对象的形式和气势，对形式美特征的发掘和表达甚至是表现主义的；*2.* 除了继承中国传统绘画的意境学说之外，把中国画以轮廓线为主的线结构特性，提高到以形式结构线为主的形式美结构元素的地位，形成以线结构为主，辅以点、面结构的画风；*3.* 为了表现，吸取一切有益的技法工具和材料，包括国外现代艺术的技法或材料。[15] 总而言之，吴冠中有艺术理论也有创作实践，他的"油画民族化"和"国画现代化"的观点到了 *90* 年代进一步发展为具体创作中技法的讨论。

14. 吴冠中：《油画之美》，《美术世界》1981年第1期；转引自吴冠中《东寻西找集》，四川人民出版社，1982，第150—151页。
15. 邹德侬：《吴冠中艺术给建筑师的启示——关于引进外国建筑理论问题的思考小结》，载水天中、徐虹主编《思考的回声——吴冠中艺术研究与评论》，上海人民出版社，2010，第147—148页。

二、"笔墨等于零"争鸣

20 世纪 90 年代，吴冠中提出"笔墨等于零"的艺术观点，在艺术界再次引发一场旷日持久的争论。它比"内容与形式"的论争影响更广，涉及的问题更多，直至今天仍未结束。正因此，有关"笔墨"论争梳理的材料也比较多，尤以郎绍君的《笔墨问题答客问——兼评"笔墨等于零"诸论》的研究最为完整。在该文中，郎绍君不仅回顾了历次笔墨论争的发端、大致过程和背景，还提出了与吴冠中"笔墨"对话的前提，并且就吴冠中引起的这次"笔墨"争论的一系列焦点问题分别列举分析。他认为相关问题主要集中在以下几个方面：一、不存在"脱离画面的孤立笔墨"。二、品评笔墨"没有意义"吗？三、笔墨是"奴才""泥巴"吗？四、"到处是食古不化的陈词滥调"吗？五、评"反反反反反传统"。六、关于笔墨标准。七、中国画一定会要被西方"同化"吗？八、笔墨与吴冠中艺术评价。九、笔墨发展的历史经验。[16] 基于郎绍君先生对以上诸多问题已经做了比较完整的回顾与分析，本文就不再复述，而是要将论述的焦点放在吴冠中文本所呈现出来的"笔墨等于零"的内涵之上。

笔墨问题涉及绘画史、批评史，关联中国画创作，人们对它的关注不是偶然的。吴冠中提出它来也不是偶然的。正像吴冠中的其他艺术观点一样，它也来自吴冠中的创作实践。在具体细读他的一系列文本之前，我们还是有必要简单回顾一下这次论争发生的前因后果。根据郎绍君的调查，事情的起源是：

> "笔墨等于零"是吴冠中于 1992 年在香港《明报周刊》上发表的一篇文章的标题（后收入其文集），是他和香港大学艺术学系教授万青力在席间就笔墨问题争论后写的文章。不久，万青力回应了题为《无笔无墨等于零》的长文，观点针锋相对，但通篇谈论的是虚白斋藏画，回避了与吴冠中直接对话，争论没有继续下去，也没有引起美术界的广泛注意。但两种对立的意见并不纯属于个人看法的冲突，也反映了中国美术界两种根本不同的价值观念，迟早要进行

16. 郎绍君：《笔墨问题答客问——兼评"笔墨等于零"诸论》，《美术观察》第 2000 年 7、8 期；载水天中、徐虹主编《思考的回声——吴冠中艺术研究与评论》，上海人民出版社，2010，第 263—279 页。

学理上的论辩和清理。1997 年初，厦门大学教授洪惠镇在两篇纪念潘天寿的文章中，对吴冠中的观点和作品有所批评。他写道："主张放弃笔墨者苦于笔墨规范的束缚，渴望更自由地纵笔墨驰骋，然而其结果是画中的点线完全西画化，力斥笔墨等于零的吴冠中就是典型例子。"1997 年 11 月 3 日，《中国文化报》转发吴冠中《笔墨等于零》的文章。1998 年初，我送交上海艺术双年展的论文《论笔墨》，实际回应"笔墨等于零"之说的，但回避了"笔墨等于零"这个论题本身。同年第 2 期《中国画研究通讯》，继《中国文化报》之后，再次全文转发《笔墨等于零》一文。11 月份，在"油画风景画、中国山水画展览"学术讨论会上，张仃发表了《守住中国画的底线》一文，对"笔墨等于零"论提出公开批评。1999 年 1 月号《美术》杂志立即转登。接着，吴冠中通过文章和媒体采访，对张仃做出回应，并进一步阐发他的观点。《美术》《美术观察》《江苏画刊》《北京日报》《光明日报》《文艺报》等报刊，或转载或组织文章，把讨论推向高潮。关山月、潘絜兹、王琦、邵洛羊、姚有多、张立辰、童中焘、陈绶祥、陈传席、董欣宾、江洲、林木、祝斌等，都就笔墨问题发表了意见。其中华天雪采访吴冠中的《下午·客厅·逆光——听吴冠中教授传"道"受"业"解"惑"》一文、江洲《断线的风筝》《与吴冠中先生商榷》两文，引起较大反响。[17]

郎绍君分析说"这是一场有益的学术争论，是历次笔墨讨论中规模最大、发表文章最多的一次。可惜媒体多着眼于争论的炒作，并不很关注学术本身，讨论还缺乏学理性深度"。那么我们不妨就悬置所有争论回到吴冠中自己的文本，去考证"笔墨等于零"的具体内涵。

如果就理论渊源进行考证，吴冠中提出"笔墨等于零"与他讨论油画民族化问题一脉相承。早在 *20* 世纪 *70* 年代他就曾说过："线的诞生和运用，我看主要决定于工具，不决定于民族。显然，工具不决定民族形式，中日两国画家用线，印度画家也用线，德国画家荷尔拜因也用线……但都表现了各自民族的特征。"因此"民族形式的发展，不是传统形式的翻版；外来画种的民族化，不等于其形式

17. 郎绍君：《笔墨问题答客问——兼评"笔墨等于零"诸论》，《美术观察》第 2000 年 7，8 期；载水天中、徐虹主编《思考的回声——吴冠中艺术研究与评论》，上海人民出版社，2010，第 261 页。

的国画化。"[18] 这其实就是"笔墨等于零"观点的前兆，笔墨等于零的话题归结于中西绘画的区分问题、民族化问题。线、块面造型或者笔墨等都是工具，不是区分中西的标准。下面具体进入《笔墨等于零》这篇文章，进行语义细读，吴冠中在这短短的不到千字的文中，有三段话比较重要。

第一段，他说：

> 脱离了具体画面的孤立的笔墨，其价值等于零。
> 我国传统绘画大都用笔、墨绘在纸或绢上，笔与墨是表现手法中的主体，因之评画必然涉及笔墨。逐渐，舍本求末，人们往往孤立地评论笔墨。喧宾夺主，笔墨倒反成了作品优劣的标准。[19]

吴冠中的"笔墨等于零"，并不是否定笔墨，而是认为不能孤立地评论笔墨，喧宾夺主，笔墨反成了作品优劣的标准。这是第一层含义。

第二段，吴冠中在文中说：

> 就绘画中的色彩而言，孤立的颜色，赤、橙、黄、绿、青、蓝、紫，无所谓优劣，往往一块孤立的色看来是脏的，但在特定的画面中它却起了无以替代的效果。孤立的色无所谓优劣，则品评孤立的笔墨同样是没有意义的。[20]

吴冠中表达第二层含义即孤立的笔墨和孤立的颜色的使用的道理是一样的，无所谓优劣。我们在分析他的色彩美时，吴冠中就说过，色彩本身有自身变化的客观现象与规律，但在具体创作时不能过分拘泥于规律，要根据艺术画面处理的具体要求来应用。所以吴冠中反对的是程式笔墨技法，在此意义之上讨论笔墨等于零。

第三段，如下：

18. 吴冠中：《兄弟·同道·战友——谈现代日本绘画展览》，载《吴冠中文丛（第5卷）·背影风格》，团结出版社，2008，第225页。
19. 吴冠中：《笔墨等于零》，《明报月刊》1992年3月；转引自吴冠中《画中思》，中国华侨出版社，1993，第184页。
20. 吴冠中：《笔墨等于零》，载《画中思》，北京：中国华侨出版社，1993，第183—184页。

笔墨只是奴才，它绝对奴役于作者思想情绪的表达，情思在发展，作为奴才的笔墨手法永远跟着变换形态。[21]

一句话概括，即笔墨只是工具，它要为画面的构成效果服务。

以上三点，已点出文题。笔墨等于零，"是针对以某种僵死的笔墨程式作为唯一的或孤立的笔墨标准，其恶果是束缚了新笔墨的创造"[22]。吴冠中的该论题之所以受到广泛的质疑，其原因之一就是他表述用词情感倾向过于"激烈"，但是不能因为这点就抹杀他的艺术立场和观点。后来笔墨论进一步发展至"工具革命"，有人说吴冠中的笔墨观就是工具革命观。针对此论，他做了进一步的阐释：

在观点上我是完全同意笔墨变革的，但画的好坏又另当别论；我一向主张"观点各异，不择手段"，怎样有利、怎样方便，就用怎样的语言，不应该被法度所限制。刘国松"革中锋的命"是有他的背景的，当时保守的画家主张无论如何都要中锋用笔，意识形态上是很迂腐的；要知道画画需要中锋就用中锋，需要侧锋就用侧锋，没必要用中锋画出侧锋的效果。

我自己在这方面的立论似乎更激烈一些，我说"笔墨等于零"。我的意思是：孤立的、脱离具体画面来讲笔墨，笔墨就等于零；因为每张画所构成的笔墨不一样，可以说画的本身、整体是好的，笔墨就是好的，因此这张画的笔墨不能移植到另一张画的身上去，例如，吴昌硕的笔墨是好的，非常老辣厚重，但如果把吴昌硕的笔墨用在恽南田那种清雅工致的画里，便是败笔，反之把恽南田的笔墨，用在吴昌硕的画中也是败笔，只会起破坏作用。我们看西画也是只论好坏，不论它的方法、工具，因而画画应有各式各样的手段才对。

不过有另一点值得注意的是，无论手法多么丰富，表达出来的感情真假才是最后的成败关键。光为手法而手法便会显得空洞。[23]

21. 吴冠中：《笔墨等于零》，载《画中思》，北京：中国华侨出版社，1993，第183—184页。

22. 吴冠中：《佳酿》，载《吴冠中文丛（第4卷）·放眼看人》，团结出版社，2008，第193页。

23. 吴冠中：《巴黎谈艺录》，载《吴冠中文丛（第5卷）·背影风格》，团结出版社，2008，第51页。

吴冠中还是坚持自己一贯的主张，什么样的画面效果好，就用什么样的工具和语言。他自己的画也可用油彩可用水墨，并不固定。论画的好坏应不论它的方法、工具，只要表现意境，可以采取各式各样的手段。手法无论多么丰富，表达出来的感情真假才是最后成败的关键。为手法而手法会显得空洞。吴冠中提倡工具革命论，但是反对为工具而工具。因此，针对有人批评他把"传统中的笔墨撇开老远"，他回答说：

> 话不是这样说的。过去中国画只谈笔墨，在造型艺术上的选择就狭窄而局限了。笔墨其实很简单，线条空间、色彩块面等等，但造型上的整体结构、画面组成还有其他因素，就是没有笔墨也能画出好画。我相信决定画面优劣的条件不是那么局限，特别是看过大量西方大师的作品以后，更觉得好画不是好在单一一个小地方。所以我们今天回头来看传统的好画，应该更科学一点。[24]

吴冠中说笔墨其实就是"线条空间、色彩块面"等，作为一位重视形式美的画家，他怎么可能撇开它们呢？他不过更强调形式美在具体创作中的运用要灵活多变罢了。此外，他认为，中国传统的好画，不能仅就笔墨而谈。这针对的是陈陈相因的以僵死的笔墨规则来评判画作。他说："不能光学古人技法，跟前人一辈子走的路都相同，这没有意义。"[25] 也就是说，吴冠中希望寻找一条不完全遵循古人的创新之路。那么接下来会有人问，不学前人的笔墨，学什么呢？他的回答是：

> 学表现。要学会怎样表现出自己的感情，不择手段，择一切手段，表达视觉美感及独特情思，产生出自己的风格，形成自己的风格。能把自己的感情很好地传达给别人，能打动人，就是成功了。在这过程中，笔墨是自然形成的，笔墨按题材分，应是感情产生笔墨，而不是用技法套感情。[26]

24.吴冠中：《巴黎谈艺录》，载《吴冠中文丛（第5卷）·背影风格》，团结出版社，2008，第52页。

25.吴冠中：《我为什么说"笔墨等于零"：答〈光明日报〉记者韩小蕙问》，《光明日报》1999年4月7日；转引自吴冠中《吴冠中文丛（第5卷）·背影风格》，团结出版社，2008，第66页。

26.吴冠中：《我为什么说"笔墨等于零"：答〈光明日报〉记者韩小蕙问》，《光明日报》1999年4月7日；转引自吴冠中《吴冠中文丛（第5卷）·背影风格》，团结出版社，2008，第67页。

总之，吴冠中的"笔墨等于零"谈的是创作规律，认为技法永远服从感情，是感情的奴才，由于感情之异而引起技法之变，技法的统一标准必有碍于艺术发展，所以笔墨属于技法范畴的讨论。不学技法，学"表现"，此观点在吴冠中对《石涛画语录》的解读中进一步得到了肯定和强调。

三、"技与艺"辨析：对石涛"一画之法"的解读

如果说对"油画民族化""国画现代化""笔墨等于零"的讨论吴冠中还停留在艺术观点的表述上，那么对《石涛画语录》的解读就已经到了有意识地总结艺术理论，并对其进行理性思考的阶段了。吴冠中对石涛的阅读大致发生在 1995 年至 2000 年之间，相关文章有：《我读〈石涛画语录〉》（前言，1995 年）、《一画之法与万点恶墨——关于〈石涛画语录〉》（1995 年）、《我读〈石涛画语录〉》（1996 年）、《石涛的谜底》（1996 年）、《艺与技》（1997 年）、《夜宴越千年——歌声远》（1997 年）、《百代宗师一僧人——谈石涛艺术》（1997 年）、《生命的风景》自序（1998 年）、《墨之花》（2000 年）、《乱画嘛！》（2000 年）等。

《石涛画语录》（简称"《画语录》"）是中国古代经典画论。全书体例十八章，作者先讲画的原理，次讲方法，再讲作用，首尾相贯，形成一个有机的完整体系。从无到有，从简到繁，从一到万，逐渐发展，然后又从有到无，从繁到简，从万复归一，层层统属。《画语录》从"一画"开始，以立画法。因此历来对"一画"的解释是研究石涛艺术理论的钥匙。徐复观先生曾总结过，对《画语录》中"一画"的解释，就他所看到的有关文章来说，"可归纳为两条路线。一条路线是求之太高，高到形而上学的本体论上面去。一条路是求之太低，低到作画时的一个线条"[27]。前者以"罗家伦氏《伟大艺术后天才石涛》为代表"，将其比作相似于亚里士多德所谓的本体。后者以"日人山村勇造氏为代表"，他把一画认作实际作画时所画的一个线条。徐复观认为，所谓一画，"乃'中得心源，外师造化'之两相冥合的精神状态，而其性格乃是艺术的，其作用乃是绘画的总根源、总归结"。

27. 徐复观：《中国艺术精神》，九州出版社，2014，第 468 页。

那么我们也具体来看看吴冠中对它的解读。何谓"一画之法"？首先，吴冠中说：

> 贯穿画语录的基本精神是"一画之法"。何谓一画之法，众说纷纭，见仁见智，越说越糊涂。首先须分析石涛对艺术的整体观念、其创作意图及创作心态。他强调了三个方面，第一是感受，第四章"尊受章"是专谈感受的。开宗明义，他说："受与识，先受而后识也。识然后受，非受也。"就是说面对自然是先有感受而后认知。是感性在前而理性在后；如有了先入为主的理性认识再去感受，这感受就不是纯感受了。这情况似乎是专对艺术创作而言，是艺术实践的珍贵体验。我有一次驱车去贵州布依族的石寨，途经犀牛洞，匆匆一瞥，颇感其神秘画境，中午在安顺午餐时念念不忘洞中所见，便凭记忆与感受抒写情怀，落笔不多，意象甚美。心魂不定，于是决定返回犀牛洞，在洞中细细画了两三个小时，轮廓正确，细琐无遗，然而，天哪，丑态毕露，美感尽失。有一位颇有传统功力的国画家到西双版纳写生，他大失所望，认为西双版纳完全不入画。确乎，几乎全部由层次清晰的线构成的亚热带植物世界，进入不了他早已认知、认可的水墨天地。他丧失了感受的本能。感受中包含着极重要的因素：直觉与错觉。直觉与错觉往往是艺术创作中的酒曲。石涛所说的受与识，实质上是开了19世纪意大利美学家克罗齐（Croce）"直觉说"的先河。尊重自己的感受，石涛同时强调古人之须眉不能长我之须面目，他反对因袭泥古，必须自己创造画法，故而大胆宣言："所以一画之法，乃自我立。"显然他对大自然的感受不同于前人笔底的画图。石涛之前古代画法已有千万，而"一画之法"却自他才立，够狂妄了！他进一步说，他这一法能贯众法。问题实质已很清楚，他强调了自己的感受、自己的立法及此法能贯众法，这三个方面便共同诠释了他的所谓一画之法：务必从自己的独特感受出发，创造能表达这种独特感受的画法，简言之，一画之法即表达自己感受的画法。正因每次不同的感受，每次便须不同的表现方法，于是画法千变万化，"盖以无法生有法，以有法贯众法也"。故所谓一画之法，并非指某一具体画法，实质是谈对画法的观点。[28]

28.吴冠中：《一画之法与万点恶墨——关于〈石涛画语录〉》，《光明日报》1995年9月13日；载《美丑缘》（天津：百花文艺出版社，1997），第26—28页。

吴冠中理解的"所谓一画之法",是"务必从自己的独特感受出发,创造能表达这种独特感受的画法,简言之,一画之法即表达自己感受的画法"。他在上段文字中以自己的写生实践为例,说明感性和理性的关系、直觉和错觉在绘画创作中的作用。这与他的搬家写生创作方法,与他的形式美规律全部具有共通性。表意之象,重在表意,每个人的感觉都是独特的,因此描绘对象呈现出的丰富性也就来自被绘者赋予的情感是独特的。

其次,吴冠中用他的笔墨观来解释什么是"无法而法,乃为至法":

石涛进而谈"无法而法,乃为至法"。这早已成为普遍流传的至理名言。这观点必须联系到笔墨,因笔墨几乎占领过中国绘画技法的全部,甚至颠倒因果,将作品的优劣决定于笔墨之优劣。为此,我曾发表过一文《笔墨等于零》,认为脱离了具体画面孤立谈笔墨,这笔墨的价值等于零。文艺复兴时期威尼斯画家味洛内则(Veronese)以色彩绚丽称著,有一天他面对着雨后泥泞的人行道说:"我可以用这色调表现一个金发少女。"就是说绘画中色彩的效果产生于色与色的关系中,而不决定孤立色块的鲜艳或肮脏。有时一块色孤立看也许是脏的,但被适用在一幅杰作中则其价值却又非任何色彩所能替代。笔墨的功能、道理与之完全相同。石涛将自己的作品名为万点恶墨图,实际他完全明了创造的是艺术极品。他之创造极品也,可用恶墨、丑墨、宿墨、邋遢墨……关键不在墨之香、臭,而在调度之神妙。石涛有一段题跋,是议论"点"的问题,精妙绝伦,虽说的是"点",实际上指出了画法中应不择手段,亦即择一切手段,根本目的是为了效果。这段题跋应是我们美术工作者的座右铭:"古人写树叶苔色,有深墨浓墨,成分字、个字、一字、品字、厶字,以至攒三聚五、梧叶、松叶、柏叶、柳叶等垂头、斜头诸叶,而形容树木、山色、风神态度。吾则不然。点有风雪雨晴四时得宜点,有反正阴阳衬贴点,有夹水夹墨一气混杂点,有含苞藻丝璎珞连牵点,有空空阔阔干燥没末点,有有墨无墨飞白如烟点,有焦似漆邋遢透明点。更有两点,未肯向学人道破:有没天没地当头劈面点,有千岩

万壑明净无一点。噫！法无定相，气概成章耳。"[29]

所谓"法无定相，气概成章耳"就是他的笔墨观。他又用色彩举例来说明色与色的关系不能孤立地看，要放入具体情境和环境来处理，强调整体性。这也就是他所形容的，一块泥巴也可以作画，不用非得强调什么笔墨。

如果说吴冠中的这篇《一画之法与万点恶墨——关于〈石涛画语录〉》仅仅是前奏，只点出两个最重要的问题，那么他对《画语录》的每一章细读后的"译——释——评"就完全是在借石涛的艺术理论来表述自己的艺术观点了。

《石涛画语录》全书十八章，在"一画章"中吴冠中诠释"一画之法"的实质就是表达自己感受的画法，因此绘画表现可包罗万象，笔墨形式可随意选择，根据情况进行取舍；"了法章"里讨论法则、规矩本是人发现客观世界的规律，但是不能反过来束缚、蒙蔽人自身，方法不能成为创作的障碍，不能因技法而抛弃意境这一艺术的核心；"变化章"进一步阐明根据不同的对象内容创造与之相适应的新法，这样的法才是真正的法，并且表示临摹多坠入泥古不化的歧途，写生才能培养独立观察的能力，引发丰富多样的表现手法；"运腕章"讨论一与多的关系；"絪缊章"讲笔与墨之间相抱或相斥的关系，"用墨，并非为墨所用，操笔，并非为笔所操纵，艺术脱胎于自然，非脱胎于别人的定型之胎"；通过"山川章"表述自己的整体造型之美的一般规律，讨论局部与整体；"境界章"讲构图问题；"蹊径章"论艺术构思，艺术处理，即移山倒海、移花接木"搬家写生"的创作方法；"林木章"，他看到的是移情的创作心理；"海涛章"，他讨论具象与抽象的关系；"四时章"他分辨诗与画、诗境与画境的关系，并将二者融合于意境及禅境；"远尘章"，则开始进入生命思考的哲学境界，讨论心与物的关系；"脱俗章"辨析庸俗与通俗之区别；最后"资任章"，他讨论"蒙养"与生活的体验和感受之间的关系。中国绘画传统讲师承，讲笔墨，讲法度。比如传统画学经常说"仿某某笔意"，"临某某的作品"，所谓"仿"，其实就是临摹，并且不是整幅图忠于原作的临摹，而是用某一经典画家的笔法、构图方式来画新的对象。这里面强调的是法度、来路和师承。这也成了传统书画鉴赏、鉴定的一个基本方法，看到皴擦、点苔、勾线、

29. 吴冠中：《一画之法与万点恶墨——关于〈石涛画语录〉》，《光明日报》1995 年 9 月 13 日；转引自吴冠中《美丑缘》，百花文艺出版社，1997，第 28—29 页。

渲染的笔法，就能看出一个人的师承和境界。石涛说的"蒙养生活"，是反对这种从艺术史的人为传统间接进入创作的方法。蒙养就是涵泳、涵养、开蒙，"生活"，就是世界本身所流淌、氤氲的生意、生气，"活泼泼"的境界，也就是"自然"。"生活"是宋明理学的一个重要概念。生是天地生生不息、万川一月的精神，"活"是活泼泼、直观的、生动的、未经人为过滤的呈现方式。

总之，吴冠中通过《石涛画语录》"一画之法"和"蒙养生活"两个概念的解读，观照了他一直秉持的艺术观念，即艺术的本质是情感的真实，艺术的本质是生活的真实。作为一位画者，技与艺的思考是根本问题。也许在石涛这里，吴冠中才真正将他所有的艺术思想融为一体了。

吴冠中说："如梦中惊醒，我发现了石涛画语录的现代造型意识，相知恨晚！"[30]"如梦惊醒"，我也才刚刚意识到，如果将吴冠中的画论思想放入"现代性"的议题之下进行诠释，其实才能清楚地展示他更远大的"企图"，即搭建中国现当代艺术的基本审美构架。

阿瑟·丹托曾把西方艺术史的审美性分为三个阶段："第一阶段：古典艺术——绘画致力于准确地再现世界，体现的是自然美；第二阶段：现代艺术——绘画不断地追求艺术形式的纯粹化，体现的是艺术美；第三阶段：当代艺术——艺术开始由外在转向内在，由形式创造变为观念表达。"我并不是要把吴冠中机械地放入这个框架中，试图给他在艺术史上予以定位；而是想以这个框架做维度，讨论吴冠中创作及主张中的现代性特质。若将现代性视为一种宏观历史的参考架构，那么吴冠中的绘画创作实践以及他的画论思想就有着一种"将中国绘画往未来推进"的意图；若将现代性等同于现代主义，那么吴冠中对艺术表现论、本质论、品格论，绘画创作方法论、语言论、技法论的讨论，实际暗含着现代中国绘画艺术美学原则的革新。

吴冠中不是古典主义理论的支持者。因为他说"精确地画反而不如凭感觉表现的效果更显得丰富而多变化"。他讨论绘画中错觉的重要性，解释用色之道的互相谦让，坚持整体美感，这都与西方的古典现实主义区分开来。吴冠中仿佛更

30. 吴冠中：《一画之法与万点恶墨——关于〈石涛画语录〉》，《光明日报》1995 年 9 月 13 日；转引自吴冠中《美丑缘》，百花文艺出版社，1997，第 26 页。

像现代艺术理论家，所谓"现代艺术"不是时间定语，而是美学概念，是指他秉持的是现代主义艺术的批评标准，即认为艺术更为重要的是形式而不是内容，是形式构成了艺术最基本的表达元素。吴冠中把当时批评界流行的谈论艺术品——只讨论其所处的时代、历史、社会、文化，仅重视社会的、道德的、政治的"内容"——变成了"形式"批评，这是典型的现代艺术的思维方式和审美立场。吴冠中称石涛是"中国现代艺术之父"，他在石涛的《画语录》里读出了克罗齐"直觉说"与里普斯"移情说"的抽象表现主义，这与他的"搬家写生"创作理论以及色彩原则的灵活运用有共通性，其实就是强调画家对画面的主观安排。这个做法在西方由塞尚开始，被后来的野兽派、立体派发挥与推动，让绘画越来越受画家本人意愿的支配，有些接近中国"写意"的那个意思。但西方人走得更远，竟至于让绘画完全放弃物象，进入完全抽象，最后进入格林伯格建构的艺术等级世界。吴冠中虽然提倡"形式美"，但他并未把现代艺术的形式规则"法典化"，把艺术的审美性完全锁定在形式规则上，恰恰相反，他说"既定法，法就有限"（《是非得失文人画》），所以"无定法"才是"笔墨等于零"的要点，打破陈陈相因，又与当代艺术不满"宏大叙事"外在束缚的审美观相通。吴冠中虽然强调形式美，提倡"艺术自身"的审美含义，仿佛秉持的是现代艺术的审美规范，但他不建立规范与教条，并且注重"生活"，在这一点上，他与当代艺术共享立场。

吴冠中讨论"中西问题"，实质上是在寻找中西绘画在形式、画面构成的法则上是否有共通的手法，油画与国画在笔墨工具上确有不同，但其在"美"的构成上异曲同工。东西方艺术的本质是一致的，吴冠中坚称："中西画理的精华部分其实都是一致的，艺术规律是世界语，我希望大家不抱成见，做些切切实实的研究。"[31]吴冠中在中西方绘画中寻找共通之美，他的所有表述、他在创作中对传统水墨与西方油画互相结合的尝试都表明，他在试图构建一种"新的审美观"。他"深深体会了中西方的审美情致，吸取双方美感因素的精华，努力探索其交汇点，创造了新的审美境界，诞生了继承父母双方优点而绝不是缺点的新生儿"；他"重视西方的构成、形体的扩展与紧缩、色彩的呼应和相互渗透"；他"吸取了中国抒情的挥毫、民间的真趣、深邃的意境"。总之，吴冠中将西方的节律感与中国

31. 吴冠中：《风景哪边好？——油画风景杂谈》，载《吴冠中文丛（第5卷）·背影风格》，团结出版社，2008，第22页。

的韵味融为一体，他认为这才是中国绘画"现代性"发展的正确方向。

　　吴冠中讨论的形式美不是西方现代艺术的形式科学，而是一种以"情感"作线，在形式中去探寻的意境美。吴冠中并不欣赏缺乏意境的空洞形式，他说"我之爱上形式美是通过了意境美的桥梁，并在形式美中发现了意境美的心脏"。[32] 他说："我强调形式美的独立性，希望尽量发挥形式的独特手段，不能安分于'内容决定形式'的窠臼里。但是我个人并不喜爱缺乏意境的形式，也不认为形式就是归宿。"[33] 有学者表示，西方当代艺术是受了东方文化的启发后，放弃了对艺术之"形"的追求和革新，然后开始把艺术带往"非艺术"、带往生活这个方向，进而重视内部的"态"。这其中东方的禅学好像起到很关键的作用。作为一个深谙东方审美意蕴的画论者，吴冠中没有走向用禅宗去解释艺术的路子，而是在形式美中保留了意境、韵味等。就像当年的"意境"理论在南北朝走了两条路（一条是佛教用语里的"意境"，一条是审美范畴里的"意境"）一样，吴冠中的艺术理论同西方当代艺术的审美性有一致性，即落脚于内心的情感体验，落脚于自由的生命状态；但吴冠中不像西方当代艺术那样混淆艺术与生活——艺术可以是环境，可以是身体，可以是文字，可以是表演，甚至可以是生活本身，他一直坚守着艺术的自律性，持守着艺术"美"的边界，并且一直认为艺术虽然来自生活，表现生活，但是在生活中有自己独特功用和价值。吴冠中通过"艺术"深深地"介入"现实生活，艺术，是他的情感，是他的生活，是他的生命。

32. 吴冠中：《〈画外文思〉自序》，载《画外文思》，人民文学出版社，2005。
33. 吴冠中：《内容决定形式？》，《美术》1981年第3期，第52—54页。

吴冠中艺术功
用论：艺术和
美如何介入日
常生活

近年来，吴冠中有一句话常被人引用："美盲比文盲多。"很多人据此为凭，认为应大力加强孩子的美育。于是我们常见的现象是，每到周末，无数家长不辞劳苦地带着孩子辗转于声乐、舞蹈、乐器、书法、绘画、表演等各种辅导班之间，仿佛不做到十八般乐器样样精通、能唱会画，自己的孩子在"美育"这一环上就"缺了项"。从何时起"美育"等同于"艺术教育"了？概念混用的历史起点我们暂不可考，但对"艺术教育"与"审美教育"混用的现象已有学者在学理层面加以阐释。王确先生曾在《勿以艺术教育绑架审美教育》一文中，详列教育部2013年至2017年工作要点中有关"美育"的段落，他说"近几年教育部的工作要点连续强调美育，这显示出国家教育主管部门的明智的政策选择，预示着我们的人才培养和国民教育将会迎来一个美好的春天"，2015年，"国务院办公厅也发布了《关于全面加强和改进学校美育工作的意见》，可见国家对美育的重视程度"。但是，细读文本会发现："教育部连续5年的工作要点中，无论是以美育为题，还是以艺术教育为题，具体的说明都是谈艺术。""并未明确把艺术教育当做美育的途径或手段来看待。""国家教育主管部门的认识中，并没有把美育与艺术教育当做

两个术语，两个概念，两件事情来对待。从一系列文件看几乎可以说是用艺术教育取代审美教育，甚至是让人有艺术教育在绑架审美教育的感觉。""虽各条款题目多使用'美育'一词，但下面的具体解释、说明和意见也基本全是围绕艺术教育，美育不过一个'帽子'或标签。"[1]王确在文中说"官方如此理解美育，不是孤立的，更不是空穴来风，它是民间的认识、学术界的看法和既成理论的某种投影"，虽然"美和艺术的混淆，我们也许在美学理论领域可以视为百家争鸣的一种现象，但在美育问题上，这一现象则是贻害无穷的"，"其忧患的重点还不在认识本身，而在美育的实践"。"我们之所以对以艺术教育取代审美教育的认识和做法充满忧虑，原因是艺教只是实现美育的途径之一，不在美育自觉之下的艺教或许隐藏着偏离美育方向的可能性"[2]。毕竟，艺术教育并不是在美育的规训之下，它的有效性是说不准的，从这个意义上理解吴冠中所说的"美盲比文盲多"恐怕才能恰切题意。

我们刚刚用大量的笔墨说明"审美教育"和"艺术教育"不是同一议题，是为了将吴冠中的文本放入这个现实的背景下进行讨论，这样才能够看清楚他的艺术功用论及美育思想的现实意义。吴冠中不是一位只论艺术规律不问世事的艺术家，他关注社会、关切人的情感和生活，他是一位极具社会责任感的艺术教育工作者，更是一位美学或美育研究者。吴冠中对美、审美、美育与艺术教育的讨论贯穿于他的文字著述的所有阶段，这个话题在他的文本中呈现得比较零散，不像"内容与形式""风筝不断线""笔墨等于零"那样容易引起学界广泛的争鸣和辨析，但这些文字像涓涓细流，润物细无声地呈现了吴冠中的审美观和教育观。涉及相关话题的文章主要有：《绘画的形式美》（1979 年）、《风景哪边好？——油画风景杂谈》（1981 年）、《西非三国印象》（1982 年）、《何处是归程——现代艺术倾向印象谈》（1982 年）、《喜见嘉宾——贺法国二百五十年绘画展览》（1982 年）、《渔村十日》（1983 年）、《彩谷——彝族火把节散记》（1984 年）、《猎人之窝》（1983 年）、《美盲要比文盲多》（1984 年）、《归乡记》（1984 年）、《竹海行》（1985 年）、《美术自助餐》（1985 年）、《香港艺术节散记》（1985 年）、《师生对话》（1986 年）、

1. 王确：《勿以艺术教育绑架审美教育》，《当代文坛》2017 年第 5 期。
2. 王确：《勿以艺术教育绑架审美教育》，《当代文坛》2017 年第 5 期。

《天台行》（*1987年*）、《长汀短记》（*1987年*）、《孤独者——悼念吴大羽老师》（*1988年*）、《今日江南行》（*1988年*）、《〈名家百人画桂林〉序》（*20世纪80年代*）、《湖南行》（*20世纪80年代*）、《十渡无渡》（*20世纪80年代*）、《所见所思说香江》（*1991年*）、《莲与舟》（*1997年*）、《〈美丑缘〉自序》（*1997年*）、《凤求凰》（*1997年*）、《城建与城雕》（*1997年*）、《发与秃》（*1997年*）、《美育的苏醒》（*1999年*）、《心灵独白》（*1999年*）、《再说"美盲要比文盲多"》（*1999年*）《小鸡、小鸭与天鹅——贺清华大学美术学院成立》（*2000年*）、《我看苏绣》（*1999年*）、《家与家具》（*1999年*）、《为谁穿着》（*20世纪90年代*）、《家家娃娃皆天才》（*20世纪90年代*）、《包装》（*20世纪90年代*）、《雪山》（*20世纪90年代*）、《京城何处访珍藏》（*2000年*）《〈移步换形〉自序》（*2001年*）、《艺术与科学的呼应》（*2001年*）、《满城纷说艺术与科学》（*2001年*）、《风格》（*2004年*）、《文物与垃圾》（*2004年*）、《景全在我身上》（*2005年*）、《楚国兄妹》（*2006年*）、《漂洋过海——留学生活回忆》（*2007年*）、《何物成龙》（*2007年*）、《推翻成见，创造未知》（*2007年*）、《李政道与幼小者》（*2007年*）等。对这些文章进行细读之后，我们或许可以回答这样三个问题：一、吴冠中讨论的审美教育是艺术教育吗？二、吴冠中认为艺术教育的培养目标应该是什么？三、吴冠中为大众的审美教育做了什么？

一、美育：由艺术学向美学开放

吴冠中的美育思想，到底是指向"审美教育"还是"艺术教育"？我们不妨先以文本为例，具体整理一下吴冠中讨论的审美对象——生活中遇到的哪些日常小事让他觉得有必要反思"美育"问题。

1. 日常用的脸盆毛巾。他觉得"我们现在的生活实用产品如脸盆毛巾等花样，难看的多，大概在世界上是倒数第几名"，因此"我们的工艺美术提不高，和我们需要扫'美盲'有很大关系"。[3]

2. 中国使馆内部陈设。他说那里面充斥着大量"庸俗烦琐的贝雕、象牙雕之类，

3. 吴冠中：《对绘画语言的探讨》，载《吴冠中文丛（第5卷）·背影风格》，团结出版，2008，第105页。

艺术性极差，代表了中国艺术走向衰落的风尚"，他"为我们使馆的室内陈设和布置感到内疚"。[4]

3. 民族服饰。就花衣服"纹饰的图案看，有的丰富华丽，有的烦琐重复，糟粕与精华杂陈，很大部分具参考价值的资料只能保存在博物馆里"，"倒是有将黑毡或白毡裁剪成简单披挂的，防雨防寒，式样大方，具现代的审美趣味，并充分表现了高山彝民的粗犷之美。从舒适、方便、美观等等实用的和艺术的角度来要求，民族服饰还须推陈出新"。[5]

4. 宜兴丁山、蜀山镇的紫砂花盆和茶具。他说"陶制茶具，本来是凭它的朴素和淡雅进入了艺术领域的，但今天市上卖的多半都乱加花哨的装饰，是画蛇添足的蹩脚货，不堪看"，作为宜兴人，他"有点自感害臊"。这样的东西还不如那些"供陈列展览用的旧产品，造型朴素大方，稳重单纯，实在是非常之美"，所以他判断"对审美的继承和发展，是宜兴陶器事业的存亡关键了"。[6]

5. 竹制品。他说"竹制品本来是属于民间的"，"就地取材，利用便宜的原材料，凭慧眼与巧手制成价廉物美的日用品兼欣赏品，审美于简朴，以粗犷之美为特色"就好，何必"努力在竹上雕琢，谓之空雕"？这"无非是在竹上模仿木雕、牙雕之类，其实是大可不必的"；又或者"竹制的花瓶及笔筒等被磨得很光滑，再画上梅兰竹菊、山山水水，依然是模拟瓷器花瓶、笔筒之类的打扮"。他表示："朴素、单纯、雅致的竹制品才不爱象牙的稀有与瓷器的光泽呢！"[7]

6. 城市建设。吴冠中走过很多地方，于是他看到"全国各地的乡镇与农村，都盖了不少公房和私宅，这些房屋样式与福建的新房又有多大差异呢，实在是彼此彼此，都似曾相识"。他感慨："房屋盖成后将历时一、二百年，一、二百年间中国各地的城乡该不会都成为一统面貌，而让人们去怀念江南拱桥、浙江民居、四川吊脚楼及屋脊尖翘的闽西风光吧！"他忧心千城一面的问题："今天的新房呢，不少漂亮而庸俗，至少是单调。""无数乡镇建筑特色的消失恐怕比大城市面貌的讨论更有深远意义。"他说，如何做到"新房既是现代的，又保留了传统和地

4. 吴冠中：《西非三国印象》，载《天南地北》，上海文艺出版社，1984，第33页。

5. 吴冠中：《彩谷——彝族火把节散记》，载《风筝不断线》，四川美术出版社，1985，第213页。

6. 吴冠中：《归乡记》，载《天南地北》，上海文艺出版社，1984，第25页。

7. 吴冠中：《竹海行》，《生活画报》1985年第1期；转引自吴冠中《谁家粉本》，四川美术出版社，1987，第170页。

区特色，寓审美于实用，或寓实用于审美"，这是"审美问题"。[8]

7. 园林景观设计。盛暑"重游苏州拙政园"，他只见"满园青绿，水池中挤满了盛开的红荷花。虽说浓妆淡抹总相宜，但不见水面的荷群近乎为生产藕与莲的荷花农田，填实了园林的'疏''漏''透''空灵'之美"。他感叹道："见花不见水，哀哉！似乎还嫌红花不够，园里处处挂了许多大红灯笼，十分刺眼。大门入口处，有几块突兀的太湖石及几株瘦而多姿的松，衬着白墙，自成一幅高品位的绘画。这是令游人未入园先神往的绝妙景点，如今这里却被花花哨哨的伪装及成堆的盆花淹没了！"他惋惜，周庄也"被任意涂抹，廉价出售"，"僻静水乡一梦醒来成了旅游闹市"。他建议"小小旅游区游艇宜小宜少"，然而"南方、北方公园里的游艇都愈来愈大，并伪装成鹅鸭等一副呆笨傻样"。他批评道："有人说儿童们就喜欢这些，则该就儿童心理设计与环境协调的美丽的小巧游艇，如不重视在儿童及群众的心里种植美之苗，则那里必先生长丑之苗苗。"[9]

8. 公共雕塑。吴冠中说"要拆毁那些低劣的城市雕塑"；"城建城雕展示了一个民族的风貌与骄傲"；"城雕离不开城建的环境"；"自家城建呼唤自家城雕，要求天作之合，不容乱点鸳鸯"，因此他疾呼要"打掉遍地蔓延的庸俗城建与城雕，祖传秘方、金人玉佛及装腔作势的洋垃圾"。[10]

9. 刺绣。**60**年代吴冠中"参观苏州刺绣研究所，看到大批女工在认真、仔细地工作，一幅幅难看的作品挂在墙上"，他发现这些作品"绣工细致，针法灵巧"，可他却感到遗憾："如许人力、物力却都投进了非美术的劳动中。工艺美术，工艺美术，工是为艺服务的，目标是创造美感。如今画稿本身不美，女工们为绣而绣，为显示工夫惊人而绣，似乎充分利用了我们人工便宜的优势，但枉费了姑娘们的青春年华。"[11]

10. 家具。家里的老沙发坏了，急需一个新沙发，但是遍寻不到合适的，原因是市面上"绝大多数的沙发比十年前肥胖多了，都成了庞然巨物，像螃蟹似的摆

8. 吴冠中：《长汀短记》，载《谁家粉本》，四川美术出版社，1987，第174—175页。

9. 吴冠中：《莲与舟》，载《沧桑入画》，学林出版社，1997，第350—351页。

10. 吴冠中：《城建与城雕》，载《沧桑入画》，学林出版社，1997，第332—333页。

11. 吴冠中：《我看苏绣》，《中国文化报》1999年11月29日；转引自吴冠中《吴冠中文丛（第5卷）·背影风格》，团结出版社，2008，第93—95页。

开蛮横的架势"。他说："那是为高门大第之家助威的卫士吧，一般居民家的小池里养不下大鱼。虽大，却丑，因那多余的虚张声势的架式予人虚伪感，虚伪即丑。因为看沙发，便见到许多床、柜、镜台、衣架之类的家具，似乎设计者欲以豪华迎合消费者。"吴冠中感慨说："家具设计者和厂商也许只着眼于家具本身的华丽，以此炫耀，却忘了其实用本质及主人的品位，难道今天主人的品味都沉湎于那种炫耀的华丽中？"他分析道："消费者中自然不少人追求浮华之漂亮，有人羡慕西方现代的款式新颖，有人留恋宫廷的富贵脂粉。然而新与旧、洋与中虽不断变换样式，但其间有一个基本的核心不变，就是'美'。'美'与'漂亮'并不是同一概念，一般人易迷惑于漂亮，那是表面的，瞬间的花哨，不耐看，而美则诞生于本质的构成，具永恒性。这些理论留待美学家们去定义，群众则从实践中感受。"[12]总而言之，在吴冠中看来哪怕是选取家里的一个沙发也涉及"何为美"的本质问题。

11. 旅游炒作。他说："人们多半投奔热闹，在旅游中也爱一哄而上，旅游炒作破坏了旅游资源，杀鸡取卵的情况比比皆是。""旅游培养了人们的审美力，但低水平的旅游布局与导游讲解将游人导向庸俗。也许旅游设计是为了迎合群众的趣味，体现了一般群众的审美口味，如真是这样，则群众审美水平的提高将促使旅游业水平的提高！"[13]

12. 包装。他观察"街上的行人都穿着入时，满街的商店包装得争奇斗艳"，但是他说"包装永远透露主人的性格和品位"。[14]他讽刺道："书店里那么多丑陋的封面不堪入目，连书名都认不出来，作者容忍或有意搞玄虚，多半为了掩盖书内的败絮吧。"[15]

13. 舞美设计。吴冠中爱看戏剧，喜欢观察舞台布景，他曾见戏剧的舞台背景堆砌了"那么多五光十色的背景，淹没了演员的全部表现效果"[16]，也"曾见将京剧脸谱放大作背景，令演员缩小成了小木偶"。因此他坚决主张："取消，或将

12. 吴冠中：《家与家具》，载《吴冠中谈美》，广东人民出版社，2000，第143—144页。

13. 吴冠中：《〈移步换形〉自序》，载《吴冠中文丛（第6卷）·短笛》，团结出版社，2008，第260页。

14. 吴冠中：《包装》，载《吴冠中文集（第2卷）·散文随笔》，文汇出版社，1998，第183页。

15. 吴冠中：《景全在我身上》，《文汇报》2005年1月19日；转引自吴冠中《吴冠中文丛（第1卷）·横站生涯》，团结出版社，2008，第265—266页。

16. 吴冠中：《戏曲的困惑》，载《吴冠中文丛（第1卷）·横站生涯》，团结出版社，2008，第262页。

背景简约到最大极限，为的是让全部空间都由演员利用，施展技艺。演员凭自己的身躯和脸面表达人间哀乐或宇宙万象。骑马、渡河、登山、从前门到后门、南京到北京，都在这小小的舞台上，却令观众跟随如亲临其境，此真正的艺术享受也。经典剧目的形与色的搭配、构成，如《起解》中一老一少的男女对照，《武家坡》中一彩一素的相衬，均历久推敲，自身已十分完美，决不许花哨背景破坏其和谐。"舞台美术工作者"切不应将舞台作为施展个人装置艺术的用武之地"[17]。

14. 龙图腾。吴冠中"一向讨厌龙，龙却泛滥成灾，总晃在眼前"。他说："对龙的恶感，主要是其丑与霸。它不真、不善、不美。为吓唬老百姓，将鳄鱼的凶狠，鹰的爪子，加上鹿的角，蛇的狡猾，再遍体装满甲壳，凸出双眼，似乎集强劲于一身了，结果成了无性格、无生命的恶魔怪样。"他厌烦"龙这小子"，"无孔不钻，全国寺庙、廊柱、屋脊都爬满了这傻样子"。他质问："中国人民的创造力就如此贫乏吗！说是图腾吧，中国人民要选图腾，老百姓的首选应该是日日在田里耕作的牛。""那些源于生活原型的作品都是有生命感且富人情味的。而龙这种用概念的加法制出的模样只是丑，美加美往往等于丑。物质贫乏，为显财富，将许多累赘之物都装饰在身上，自以为美了。金钱堆砌不出美，各种凶狠之和也创造不出最凶狠的龙。"[18]

由以上例子可见，吴冠中对"美育"的讨论通常与一个问题联系在一起，就是在日常生活中我们如何判断美。确切地说是人们的审美能力、审美修养、审美趣味或品位的培养问题——这是"审美教育"不是"艺术教育"。吴冠中在文中关注的是日常生活，他对美的追寻早就突破单纯的艺术边界拓展至生活中的服饰、发型、舞台布景、室内陈列、茶器、刺绣、日用品、城市美学、景观美学、家具、非遗保护、文物留存、装饰艺术、景区建设、图腾、公共艺术等领域，他讨论的是日常生活中相遇的方方面面如何能够让人感到美的问题。

那么，我们应该再进一步确认，吴冠中讨论的"美"到底是美术创作时需要遵循的形式规律还是其他什么？他在文中反复提到的"审美观""审美的眼力""审美力""审

17. 吴冠中：《景全在我身上》，《文汇报》2005 年 1 月 19 日；转引自吴冠中《吴冠中文丛（第 1 卷）·横站生涯》，团结出版社，2008，第 265—266 页。

18. 吴冠中《何物成龙》，《文汇报》2007 年 4 月 6 日；转引自吴冠中《吴冠中文丛（第 6 卷）·短笛》，团结出版社，2008，第 10 页。

美修养""审美趣味""审美口味""品位和品味"是什么。在前面的那些例子里，吴冠中在字里行间呈现出了鲜明的审美倾向，那么他认为日常生活中他遇到的那些事物美在哪里，丑在哪里，他的审美判断遵循的标准是什么？吴冠中是一个现代画家，更是一个先锋画家，但吴冠中不是一个随波逐流的画家，他一直在不断探索、实践和变化，但他始终没有进入当代艺术家的"反美学"立场，他的作品无论具象、抽象都是美的，证明他没有颠覆美学原则，他一直在守望的——就是他一直坚守着"美学自律"的原则。吴冠中说："追寻美、发现美，是我的职业、职责，也成了我生活和生命的整体。"[19] "我是中央工艺美术学院的教授，传播审美观应是我的职责。"[20] 他说"美术作品的任务是表达美，有无美感才是辨别匠气与否的标准"，"美的境界的高低更是评价作品的决定性因素"。他还说"不择手段，其实是择一切手段，不同的美感须用不同的手段来表达"，"问题是手段之中是否真的表达了美感"。[21] 吴冠中一直强调的"美感"到底是什么？若要回答这些问题，不妨将他在文本中表述美感好恶的文字抽取出来，也许就能呈现得更清楚些（见表 1）。

表1:

吴冠中的审美趣味

好趣味	坏趣味	文章名称
美而漂亮 / 美而不漂亮	漂亮而不美	《绘画的形式美》
美不一定像	像不一定美	《风景哪边好？》
美	庸俗烦琐 / 粗制滥造	《西非三国印象》
美	庸俗 / 近乎丑	《何处是归程》
华丽美 / 朴实美 / 宗教美	罗可式烦琐的装饰风格	《喜见嘉宾》《渔村十日》
朴素大方 / 粗犷之美	烦琐重复	《彩谷——彝族火把节散记》
和谐 / 朴素淡雅 / 稳重单纯	画蛇添足 / 花哨的装饰	《归乡记》
简朴 / 粗犷之美	奢华风尚 / 庸俗之风	《竹海行》
世俗 / 通俗	庸俗	《香港艺术节散记》
多样	单一	《师生对话》
寓审美于实用，寓实用于审美	漂亮而庸俗 / 单调	《长汀短记》
真	伪	《孤独者——悼念吴大羽老师》

19. 吴冠中：《〈美丑缘〉自序》，载《美丑缘》，百花文艺出版社，1997，第1页。

20. 吴冠中：《我看苏绣》，《中国文化报》1999年11月29日；转引自吴冠中《吴冠中文丛（第5卷）·背影风格》，团结出版社，2008，第93—95页。

21. 吴冠中：《油画之美》，《美术世界》1981年第1期；载《东寻西找集》，四川人民出版社，1982，第144—146页。

好趣味	坏趣味	文章名称
美的享受	低俗 / 胡乱装饰 / 东施效颦	《今日江南行》
丰富、深远、多层次的美感	单调乏味	《〈名家百人画桂林〉序》
粗犷豪放	不丰富 / 太拘谨	《湖南行》
疏、漏、透、空灵之美	堆砌与伪装	《莲与舟》
诚朴	伪作：无感情 / 无性灵	《凤求凰》
单纯 / 丰富	单调 / 烦琐	《小鸡、小鸭与天鹅贺清华大学美术学院成立》《雪山》
素净	千篇一律 / 陈陈相因 / 庸俗	《我看苏绣》
既美又漂亮	漂亮而不美 / 虚伪 / 很丑	《家与家具》
本质 / 真实	虚伪	《包装》
质朴 / 宁静	庸俗	《〈移步换形〉自序》
情感之赤诚	虚情假意 / 装腔作势	《风格》
雅俗共赏	陈词滥调 / 烦琐	《文物与垃圾》
简约，融洽统一	花哨 / 故弄玄虚	《景全在我身上》
真、善、美 / 有生命感且富人情	不真、不善、不美 / 累赘堆砌	《何物成龙》

　　总结来说，吴冠中认为好的趣味是：朴素大方、淡雅和谐、稳重、单纯、简朴、丰富、深远、多层次、粗犷豪放、诚朴、宁静、赤诚、简约、透、空灵、融洽统一、雅俗共赏、真、善、美、富人情有生命感；坏的趣味是：漂亮而不美、庸俗、烦琐、粗制滥造、重复、画蛇添足、花哨、奢华、单调乏味、单一、不丰富、太拘谨、低俗、胡乱装饰、东施效颦、累赘堆砌、千篇一律、陈陈相因、虚伪、虚情假意、装腔作势、陈词滥调、故弄玄虚、不真、不善、不美。

　　吴冠中上述的每一个用词都属于感觉范畴，属于美感直觉性。他并未使用绘画专业的形式技法词，如平面、颜料、笔触、形状来讨论一个事物美或不美。对趣味的讨论是一个专业的美学问题。吴冠中对低俗趣味的批评多半是针对那类"求美而得俗的现象"，他把它们命名为"漂亮而不美的庸俗作品"。他说："漂亮一般是缘于渲染得细腻、柔和、光挺，或质地材料的贵重如金银、珠宝、翡翠、象牙等等"[22]；"精雕细镂，一味迎合权贵们的庸俗审美趣味，并靠金、银、象牙、翡翠、琥珀之类材料的昂贵以提高作品的身价，以制作之精细与费时之久标榜珍

22. 吴冠中：《绘画的形式美》，《美术》1979 年第 5 期。

贵"[23]，从这一视角来看，"优美的题材、精湛的技艺，这类常被称之为美的作品，恰好可能被归入低俗艺术之列；它们不是挑战而是迎合现成的情感与信念，因此才被浅薄的人所钟爱"[24]。吴冠中明确地区分了"漂亮有可能是庸俗、肤浅的"和"美而不漂亮的"，他说"不漂亮而美的作品也丝毫不损其伟大"，"美术中的悲剧作品一般是美而不漂亮的"[25]。美可与崇高、悲剧相连，但绝不仅仅等同于漂亮。吴冠中对趣味的讨论，与美学史上米兰·昆德拉对低俗的定义、美国学者托马斯·库尔卡（*Tomas Kulka*）在其著作《低俗艺术与艺术》（*Kitsch and Art,1996*）中对低俗趣味和低俗艺术做的考察、法国社会学家布尔迪厄在《区隔：对趣味批判的一种社会批判》（*1979*）一书中阐释的价值判断等，都有异曲同工之处，即低俗不仅与令人恶心的丑陋相联系，也与令人感动的美好、漂亮、奢华相联系。吴冠中对审美趣味的区分，是一个特别重要的美学问题。

美育是感性教育，它包括审美意识及其教育，审美趣味及其培养，审美观念及其培养。意识、趣味及观念都与感觉有关。康德在《判断力批判》中交替使用"趣味判断"和"纯粹感性判断"这两个意思接近的表述来兼指"审美判断"或"审美鉴赏"；休谟则曾经试图论证趣味不仅包含感受，也包含理性的比较和判断。"'趣味'（*Taste*）概念包含味与品两层含义。味是直接的感觉和感受，品是分出高下好坏的判断，两方面合起来指基于感觉好恶的判断能力。"[26]趣味是品与味的结合。吴冠中说："情意有浅深，品位有高低。技巧的高低须凭功力，而品味、品位是素质，这根本性的素质难于改造。"[27]我们首先得承认，作为一个专业的艺术教育工作者，吴冠中讨论审美，的确常常从"美术作品"出发，每一条目都与艺术形式有关，因为艺术的确典型地汇聚着审美元素，但艺术只是途径，审美教育以全面发展的人作为培养目标，这仅靠学习音乐、美术、舞蹈、戏剧专业形式技法的艺术教育实现不了。吴冠中在这里使用的"美育"概念是一个由艺术学向美学开放的过程，是一个协调性系统的工程，这里面涉及生态、家庭、社会、伦理、政治、文化和

23. 吴冠中：《竹海行》，《生活画报》1985年第1期；转引自吴冠中《谁家粉本》，四川美术出版社，1987，第169页。
24. 陈岸瑛：《艺术概论》，高等教育出版社，2015，第117页。
25. 吴冠中：《绘画的形式美》，《美术》1979年第5期。
26. 陈岸瑛：《艺术概论》，高等教育出版社，2015，第97—101页。
27. 吴冠中：《凤求凰》，载《吴冠中文丛（第6卷）·短笛》，团结出版社，2008，第35页。

艺术的整体教育。吴冠中讨论的"美育"是协调性教育，不是艺术自由化。吴冠中说："生活中'美'与'善'不是一回事，二者并不总是统一的，画家们努力将真、善、美结为整体。"[28] 培养"真、善、美"统一的完美人格，是美育的目的，吴冠中讨论的"美"是康德说的"美是道德的象征"的"美"。而艺术，尤其是当代艺术，有相当一部分作品走向放弃"美"的方向，艺术的审美理想和精神追求双重丧失，艺术和道德偶尔会相悖。从这个意义上讲，当代艺术那宽泛的包含着"坏趣味"的对"美"的定义就不是吴冠中持守的"美"，因此吴冠中主张的是审美教育，而不是艺术教育，因为"不在美育自觉之下的艺教或许隐藏着偏离美育方向的可能性"[29]。那么到底如何培养审美趣味？这就涉及美育实践、如何全面落实美育任务的话题了。

二、美育实践：美感教育与大众审美力培养

与今天大多数的父母相反，作为一个专业的画家，吴冠中坚决反对自己的子孙学画。个中缘由很耐人寻味，他曾专门作文说明这件事情：

> 今天，即使寻常百姓家，也大都认为自己的孩子有出众的天分，父母千方百计为孩子去找少年宫美术班、买钢琴、聘私人教师，可怜天下父母心，望子成龙，真是万般辛苦。
>
> ⋯⋯⋯⋯⋯
>
> 绝大部分孩子喜爱美术，我存心不让我的孩子学画，故竭力避免他们在孩童时期太多受我的感染。我是狠心的父亲。但狠心的父亲却成了善心的爷爷，结果我的孙子们却有两个特别爱画画，我尽量劝说，但下不了禁令。长孙离我远去，忙于学习英语，没有时间画了，这倒好。小孙吴吉又着魔般喜爱美术，而且感觉却也甚敏锐，拗不过他，他父母也同意他去业余美术班补习。小孙特别喜欢来爷爷奶奶家，每次带来一大堆画画的作业，有写生作品，有在美术班

28. 吴冠中：《十渡无渡》，载《吴冠中文丛（第3卷）·足印》，团结出版社，2008，第178页。

29. 王确：《勿以艺术教育绑架审美教育》，《当代文坛》2017年第5期。

的几何模型素描作业，有从画集中临摹我的作品，积累的速写本也有几十本了，画得真不错，我和老伴只能表扬。可我心里却开始担忧了，他小学尚未毕业，便向他说明画画是次要的，首先要将文化课学好，否则不让画。他却保证数学、语文都争取班上拔尖儿，还被选参加数学竞赛，他爸妈也做了证明。我仍明确表态：将来不当画家。

有一回同朋友们聚餐，我又谈起反对有意培养孩子们当画家，儿童时代的美术教育都只为了普及美育，扫除美盲。至于画家之成长，决非父母能事先设计的，凡曾被宣扬为天才儿童的有几人最后真的成了大艺术家，几乎一个也没有。倒是成了大艺术家后反过来被追认其童年便如何如何有天才，那也都是画蛇添足的败笔。小孙吴吉也在座，他听得认真，大胆插话了，责问我："那你为什么还指导我的画？""那也是为了提高你的欣赏水平。""那我看你作画时你还仔细讲解作画的要点，教我画。""……那也为了让你对作画有正确的认识，不要死学技术，要懂得如何区分美丑。"[30]

其实吴冠中不是要反对孙子学画画，他只是不希望以艺术教育作为孩子培养的目标，他反对的是"有意培养孩子们当画家"，他认为可以在儿童时代进行一些美术教育，但是这只是手段，是为了"普及美育、扫除美盲"，"懂得如何区分美丑"。对自家儿孙的态度直接显示了吴冠中对"审美教育"和"艺术教育"的区分。那么，接下来需要进一步讨论的关键问题就是作为一个专业的艺术教育工作者，他采取了怎样的立场、视点、方式和方法来展开以艺术教育为途径的审美教育。总结来说，吴冠中以艺术来进行美育的有效努力有两个方面：一是对艺术院校系科设置的建议；二是画作捐赠与大众审美素质的培养。

（一）论艺术教学思想体系的核心问题：美感教育是主食

吴冠中一辈子从事艺术教育工作，从 *1950* 年留法回国进入中央美术学院任讲师起，经清华大学建筑系、北京艺术师范学院，一直到 *1964* 年进入中央工艺美术学院任教，承担基础绘画课直到退休，他一辈子都在教授学生艺术创作的规律、

30. 吴冠中：《家家娃娃皆天才》，载《吴冠中文丛（第 6 卷）·短笛》，团结出版社，2008，第 133—134 页。

技法，他在艺术教育上投入的精力比谁都多。具体创作时涉及的形式语言、色彩运用、形象启发、造型规律，哪一项他不曾细细地教过学生？但是，他却说："美术美术，掌握'术'容易，创造'美'困难。"[31]"艺术教学是感情教学，除技术外，更关键的是启发，所谓因材施教。"[32]"有人说：'大学教育不是给学生配备干粮，而是给学生猎枪，学会了打猎，自己觅食去。'我很同意这一见解，美术学院主要应培养学生的慧眼，他们是大自然中搜索美感的猎人。"[33]追寻"美感"，培养"美感"，不"死学技术"才是对作画的正确认识。以此为核心原则，吴冠中坚持认为，艺术教育是情感教育，这才是学习美术的"必不可缺的条件"，他说：

> 我当了一辈子美术教师，以伯乐自命，自然重视有才华的学生。每班总有几个尖子，敏感、用功，我便加意辅导、鼓励、表扬，显得很偏心，因之曾被批判为天才教育观点。感觉敏锐或迟钝确大有区别，"感觉"多半属于禀赋，不易培养。缺乏这种视觉美的敏感性便完全不适宜学习美术。……敏锐的感觉是学习美术必不可缺的条件，但远远不是成功的保证。我奉劝对美术感兴趣的年轻人，决定从事这苦难生涯前要做好牺牲一切的精神准备，艺海是苦海，绝非纨绔子弟们的乐园。[34]

美育就是感性教育，美感的培养是"美术院校学生的主食"，这不是通过技法的培养就能够实现的，"技途往往使人误入歧途"，"学习如何表达对象之形貌，其法有限，而如何表达对象之美感，其道无穷，因关系着作者的审美观之发展"，所以他说："我终生从事美术教学，时时面临着政治、题材、感情真伪、形式法则、艺术规律、误人子弟等等问题的困扰，此中滋味，颇如鲁迅所说的腹背受敌，只能横站。"[35]

吴冠中的艺术教育思想继承了林风眠早年创办国立杭州艺专的办学思想，他

31. 吴冠中：《心灵独白》，载《吴冠中谈美》，广东人民出版社，2000，第182页。
32. 吴冠中：《美术自助餐》，《文艺研究》1985年第5期；转引自吴冠中《吴冠中谈美》，广东人民出版社，2000，第237页。
33. 吴冠中：《猎人之窝》，载《风筝不断线》，四川美术出版社，1985，第219页。
34. 吴冠中：《家家娃娃皆天才》，载《美丑缘》，百花文艺出版社，1997，第119—120页。
35. 吴冠中：《美育的苏醒》，载《吴冠中谈美 新作本》，广东人民出版社，2000，第47—48页。

不只在一篇文章里，也不止在一个场合下说过目前艺术院校系科设置存在问题，如他在 *1985* 年发表的《美术自助餐》一文中说：

> 如今美术院校都设中国画、油画、版画等系，其实是事先规定了每个年轻人的前途，有点拉郎配的性质，忘记了艺术是发展感情的事业，需恋爱自由，但必须到一定阶段才能掌握自由恋爱。因此院校中宜设多种素描、油画、国画、雕塑等工作室，学生必修素描、油画和国画，但可选择其中任何工作室，并同时应选修雕塑、建筑、音乐、文学等等课程，这样每个学生自己属于自己的系，就像在丰富的自助餐前，各自依照自己的胃口搭配自己的营养。那些谁都不吃的菜则必然渐渐被淘汰，促其淘汰。四五年的大学学习只能也必须打下广泛的审美基础，到研究班时再对专业深入研究。四十年、五十年、六十年风雨中能成长一位杰出的艺术家便是国家的荣幸，美术院校只是苗圃，绝不可能是艺术家的速成班，不要培养侏儒！ [36]

后来，他又在《美育的苏醒》一文中，追忆他早年在国立杭州艺专的学习，说明他的这种想法与林风眠的渊源：

> 林风眠在东、西方绘画的跋涉中，认识到艺术本质之异同，于是他创办的国立杭州艺专只设绘画系，不分西洋画系和中国画系，兼容并蓄，学生必须双向学习，先通而后专。今日几乎所有的美术院校都分油画和国画系，国画系中更分人物、山水、花鸟等科，本意当是培养专家。在一个院校的四年学习中培养专家，正如想在一个狭小的庭院中种植苍松巨柏，连扎根的土壤也没有。
>
> …………
>
> 我提出过"美术自助餐"的观点，即学院里应开设传统及西方的各种课程，由学生选修（学分制），学生各人各系，因材施教，希望这将不止于设想。
>
> 今天见到中国美术学院首先实验了综合绘画教学，令我怀念我们最初在杭州艺专绘画系的学习历程。我以"美育的苏醒"为题写这篇短文，以铭感、纪

36. 吴冠中：《美术自助餐》，《文艺研究》1985 年第 5 期；转引自吴冠中《吴冠中谈美》，广东人民出版社，2000，第 238 页。

念林风眠老师的教学思想体系，且深信，星星之火必将燎原。我似乎已见到美术教学的更璀璨的前景。[37]

1999 年，中央工艺美院并入清华大学，成立清华大学美术学院，他很兴奋地表示："清华大学的美术学院即将设立绘画系和雕塑系，这样综合性的美术学院必将有利于工艺美术发展，我当为之鼓掌。"他又重申："今天全国的美术学院不少，系科设置大同小异；高水平的清华大学设置美术学院，应创具特色的、一流现代美术学院。"为此他解释说：

纯美术水平影响工艺美术水平，具特色的工艺美术又反过来影响纯美术，不仅绘画与设计如此，绘画与雕塑之间、雕塑与建筑之间亦同样存在着相互促进的辩证关系。因此美术学院系科的设置宜概括而不宜琐细，学生的基础广则发展的途径宽。日后有条件时应设立各种不同的学科工作室，由学生自己选学科，自己组合美术自助餐，因材自教，几乎各人各系，岂止小鸡小鸭的差异？还应期望孵化出小天鹅来！蒋南翔任清华大学校长时曾说过，清华给学生的不是干粮，而是猎枪。显然，现成的干粮很快吃完，掌握猎枪自己去猎取食物，生命的成长才得保障。[38]

吴冠中论艺术教育应该打破学科的限制，所谓"美术学院系科的设置宜概括而不宜琐细，学生的基础广则发展的途径宽"，所谓"不分西洋画系和中国画系，兼容并蓄，学生必须双向学习，先通而后专"，意思与他的超越中西、古今的笔墨观一脉相承——不分中西，不论古今，不囿于技法的教学，无论是文学、建筑，抑或是音乐、雕塑都可纳入学习的范畴，本科四五年的艺术教育其目的只为打下广泛的审美基础，只以培养审美眼力为目标，审美品位的培养尤为重要，因为"审美品位的高低决定学生的质量与前途"，"美术学院的学生如造型能力低下，审美趣味平庸，其专业发展必然有限"[39]。归根到底，吴冠中认为艺术教育只是实现

37. 吴冠中：《美育的苏醒》，载《吴冠中谈美》，广东人民出版社，2000，第48—49页。
38. 吴冠中：《小鸡、小鸭与天鹅——贺清华大学美术学院成立》，载《吴冠中谈美》，广东人民出版社，2000，第46页。
39. 吴冠中：《小鸡、小鸭与天鹅——贺清华大学美术学院成立》，载《吴冠中谈美》，广东人民出版社，2000，第45页。

美育的途径和手段，美感教育、高品位的审美观的培养才是艺术教育的目的。

（二）捐赠作品与大众审美力的培养

吴冠中曾试图区分三组审美范畴：美与像，漂亮和美，通俗和庸俗。在这三者中，他都提到了大众的审美力的问题。我们再回到吴冠中那个大家都耳熟能详的"美盲要比文盲多"的论点，具体展开，他的表述是这样的，他说："我们扫过'文盲'，还有一种'美盲'还相当普遍。美盲不一定是文盲，有的老乡是文盲，但不一定是'美盲'，审美能力很强。有些剪纸艺人就可能一字不识。"[40]"我了解了老乡们具有的朴素的审美力，即使是文盲倒不一定是'美盲'。"[41]"文盲与美盲不是一回事，二者间不能画等号，识字的非文盲中倒往往有不少不分美丑的美盲！"[42]吴冠中说的美育，是面向大众的。吴冠中重视大众的审美，他提出的"风筝不断线"的艺术宗旨，他追求的"专家鼓掌，群众点头"的艺术效果，证明他从不轻视普通人的朴素的审美力，但他也从未高看受过教育的有知识的人的审美力。他说："不但民众，甚至高级知识分子对美也不理解。我有一些亲戚朋友，他们专门知识很强，可家里的工艺品、陈设布置等等，非常庸俗，不可理解。""我们生活中的美感也很少，我们的建筑大部分都很难看，北京修了那么多高楼大厦，偶尔也有单个建筑很美，但整个街区环境却很差。""美术并没有走进大众生活。"那么民众应该通过哪些途径与艺术发生关系？吴冠中说，人们"能够从城市建筑、设计、日常细节上感受到艺术之美，另外他可以去博物馆、美术馆"[43]。

吴冠中一生重视美学教育，认为艺术教育功能要与社会生活发生关系，艺术创作不应与社会大众脱节，因此他希望将自己的作品分享给广大民众，做到"专家鼓掌，群众点头"，达到雅俗共赏的境界。那么最重要的渠道就是将自己的绘画作品放入美术馆、博物馆，让更多的人能够感受到自己作品中的美。培养审美趣味，体会美中感情的真实，不是一朝一夕的事情，"情怀是多年的人格，多方

40. 吴冠中：《对绘画语言的探讨》，载《吴冠中文丛（第5卷）·背影风格》，团结出版社，2008，第105页。

41. 吴冠中：《风景哪边好？——油画风景杂谈》，《美术》1981年第121期；转引自吴冠中《东寻西找集》，四川人民出版社，1982，第36页。

42. 吴冠中：《美盲要比文盲多》，《北京晚报》1984年5月8日；转引自吴冠中《谁家粉本》，四川美术出版社，1987，第30页。

43. 吴冠中：《"就是一个体制问题"》，《南方周末》2008年1月10日。

面因缘修来的结果"。早在 20 世纪初，林风眠就专门撰文论美术馆之功用，他说："中国提倡美育垂十余年，到现在才有寥寥两三个美术馆。"[44] 吴冠中与林风眠一样，认为美术馆是国家推行美育政策的重要场所，可让他感到遗憾的是，直到 21 世纪初，中国的美术馆建设依旧不发达，他为广大人民的审美力的培养而担忧，他说：

> 早期建筑的中国美术馆当时是唯一的，几十年来她仍属唯一。名为美术馆，实际功能是展览馆，忙于展出任务，不属于长期陈列珍藏的美术馆。偌大的中国，偌大的首都北京，竟然没有一座陈列美术珍藏的国家现代美术馆。而商业大楼一个比一个长得快，长得高，就是美术馆不生不长，因为尚未怀孕！
>
> 德育不能替代美育，美育却影响着德育。人民审美力的提高主要靠艺术品的熏陶。熏陶，是经常性的潜移默化，非速成班所能奏效。无可否认，发达国家的众多艺术博物馆培育了人民的素质及审美品位，欣赏美术作品成为人们不可或缺的生活享受。几乎所有的儿童都爱画画，但我们已往的中小学教学中，美术最不受重视，大学更与美术风马牛不相及。我们的高级知识分子，及自孙中山以来的历届领导层中对美术感兴趣的似乎不多，只有蔡元培是近代史中唯一的美育倡导人。今日情况有变，强调科学与艺术的密切关系，由于李政道等科学家的呼吁并做出实践，国家已重视美育教学。但美育教学只在课室里进行是不够的，还必须看，眼见为真，要到美术博物馆看作品、珍品。但呼吁了多年的美术博物馆，依然前途茫茫，倒是外地大城市不断出现新馆，令首都人自愧……
>
> 广大人民的审美神经一直处于冬眠中，不知何时才能被唤醒？[45]

吴冠中将艺术博物馆看作培育人民审美品位和素质的场所，是国家进行美育的手段之一。作为一位专业的画家，在学校里他可以培养专业的艺术人才，但是他更重视大众审美素质的培养，这又如何做到？他只能将自己的画作送入博物馆、美术馆里去，希望自己的作品能够"唤醒""广大人民的审美神经"。为了达到

44. 林风眠：《美术馆之功用》，《美术丛刊》1932 年第 2 期。

45. 吴冠中：《京城何处访珍藏》，《光明日报》2000 年 5 月 18 日；转引自吴冠中《吴冠中谈美》，广东人民出版社，2000，第 12—13 页。

这个目的，他自 *1988* 年始向全世界各大博物馆无偿捐赠了大量的画作，他说："我的作品属于人民。"中国的审美素质需要提高，他希望美术馆里能一直挂着他的画，人民看到这些画以后能感受到生活中的美好，知道什么是真正的艺术，知道中国有优秀的艺术和艺术家，那他就心满意足了。因此，关于捐赠，吴冠中一直坚持一个前提，那就是捐赠作品不能放在仓库里，而应该放在博物馆和美术馆里，经常向公众展出，不仅让现在的人看，还要让后人看。他所说的一切，所做的一切、均指向大众的审美教育。据统计，吴冠中历年向全世界各大博物馆的捐赠情况如下：（见表 *2*）

表2：
吴冠中历年捐赠作品 (1988—2010)

捐赠机构	画作数量	捐赠时间	作品信息
新加坡国家博物馆	1 幅	1988 年	大幅水墨画《松与瀑》
大英博物馆	1 幅	1992 年	巨幅水墨画《小鸟天堂》
巴黎塞纽奇博物馆	1 幅	1993 年	水墨画《竹林与水田》
香港艺术馆	50 幅	1995 年	巨幅水墨画《瀑布》
		2002 年	11 幅精选作品，包括最具代表性的作品《双燕》《秋瑾故居》《忆江南》和《水巷》，及为艺术馆特别制作的《速写维港》
		2009 年	33 幅代表作（12 幅油画，21 幅水墨作品，均是 2005 至 2009 年的新作）
		2010 年	5 幅作品，包括 2001 年创作《朱颜未改》，另外 4 幅为《巢》《幻影》《梦醒》《休闲》，都是 2010 年 2 月所作，也是吴冠中"最后的作品"
中国台湾历史博物馆	1 幅	1997 年	巨幅水墨画《巫峡魂》
台湾高雄山美术馆	1 幅	1997 年	大幅水墨画《黄土高原》
中国美术馆	46 幅	1999 年	中华人民共和国文化部主办的"1999 吴冠中艺术展"在中国美术馆举行。他在画展开幕式上，向国家捐赠 10 幅精选作品
		2009 年	36 幅代表作（13 幅油画，22 幅水墨画，1 幅水彩画。创作年代从 1954 年到 2008 年）
上海美术馆	87 幅	2005 年	6 幅精选作品
		2008 年	66 幅代表作（30 幅油画、36 幅水墨画，涵盖 1960 年代至 2008 年的作品）
		2009 年	15 幅作品
故宫博物院	3 幅	2006 年	经典代表作油画长卷《一九七四年长江》，水墨画《石榴》《江村》
新加坡美术馆	113 幅	2008 年	包括 63 幅水墨画、48 幅油画、2 幅书法作品。作品创作年代从 1957 年至 21 世纪初
中国美术学院浙江美术馆	56 幅	2009 年	56 幅作品（10 幅油画、39 幅水墨作品、7 幅素描写生）；还包括藏品林风眠、陈之佛等师友作品 16 件，共计 72 件

2008 年吴冠中向新加坡美术馆捐赠画作 113 幅，创历年来最高捐赠纪录，此举居然引发了争议，有人指责他不爱国，竟把作品送给了中国境外的美术馆。面对争论，吴冠中的回应很冷静，他说"画家有国界，艺术无国界"。吴冠中对美术馆的选择有自己的标准，他表示自己的创作属于世界人民，送给哪一个国家并不是考量的因素，对方有没有诚意和能力展出捐赠的作品才是关键。他说："新加坡是我尊敬的一个国家，它的道德品质介于中西方之间，文化与中国接近。我把画捐给它，希望促进其对美育的重视。"吴冠中当年选择新加坡美术馆，是因为新加坡这个富有国际色彩的城邦在他眼中是适宜的区域枢纽，能够提供较为宽广的平台，面向国际受众分享他的作品，这一点满足了吴冠中内心的一种深切渴望，满足了他要融合中西方美术传统的欲求。他曾说过，希望全世界的人都能看到自己的作品，从而促进广大民众的了解和相互沟通。新加坡在接受吴冠中的捐赠后，开辟一处专属的永久展厅，来展示其作品来与世界各地的美术进行对话，可说是彼此心意相通。当吴冠中被问及捐画之后有何期望，他只有一句简单的答复："没有愿望，只有信任。"[46] 因此，美术馆的开放性、包容性，是吴冠中考量的关键因素。在前文提到过的《京城何处访珍藏》一文中，他曾忧心，蔡元培、林风眠、潘天寿、刘开渠从 20 世纪初就开始呼吁的中国要大力建设的美术馆直到百年过去了还不曾实现，他着急要给自己的作品找个好婆家。幸而浙江美术馆、上海美术馆在基础设施和发展水平上陆续达到了他的期盼，于是便立刻将自己的画作捐赠出去，他表示说：

上海是座很特别的城市，既扎根于传统的中国文化，又具备海纳百川的开放精神；既有浓郁的东方文明的意象性色彩，又无时不透露出对西方文明的敏锐反应。艺术的创新与城市的开放息息相关，对于艺术而言，这是个充满希望、与惊喜的城市。另外，我出生在江南水乡，对这里总有种故土般的亲切感。我捐赠出来的 32 件油画、40 件彩墨画和 15 件素描，是我一直留在身边最宝贝的女儿，让它们定居上海是我多年心愿，如今得偿，真是乐事一桩。[47]

46. 刘思伟：《终有好归宿》，萧佩仪编纂《又见风筝：吴冠中捐赠作品集》，新加坡国家美术馆，2015，第 15—16 页。
47. 吴冠中：《好作品一定要捐给国家》，《中国文化报》2009 年 1 月 22 日。引文中作品数量有一定误差。

吴冠中在去世前，最心心念念的还是自己作品的归宿，长子吴可雨知道父亲心里还在犹豫，还是留了一批作品不曾捐赠："父亲生前最后特别嘱托，说这些作品留给你将来重要的机缘时使用。"这"重要的机缘"就是美术馆的建设能够多致力于美育，有能力向更多的人分享他的作品。在先生去世后，吴可雨陆陆续续等到了这样"重要的机缘"，如 *2015* 年起香港艺术馆的重新扩建和修缮；*2016* 年清华大学艺术博物馆落成等。自 *2010* 年起，吴可雨先后五次向美术馆捐赠画作（见表 *3*），最近的一次是 *2019* 年 *7* 月 *1* 日，吴可雨先生在清华大学举行的捐赠仪式上说："无论父亲有多少荣誉和头衔，他最后最正式的身份是清华大学教授。我相信，把父亲嘱托的最后一批作品捐给清华大学，完成了父亲嘱托的'最重要的机缘'，这个机缘就是父亲生前未能了的向清华大学捐画的心愿。"清华大学艺术博物馆、上海美术馆、香港艺术馆、浙江美术馆、新加坡美术馆目前拥有吴冠中最多的画作及文献。这五家美术馆，每一个都做到了海纳百川又兼容并蓄，每一个接受吴冠中捐赠作品的美术馆都深知吴冠中反对将捐赠的作品束之高阁的想法，他们都会辟出一隅设立常设展馆，展出吴冠中的画作，只为了实现他那"让普通人能接触自己画作，体会什么是美"的最朴素的愿望。

表3：

吴可雨捐赠吴冠中作品（2010—2019）

捐赠机构	画作数量	捐赠时间	作品信息
浙江美术馆	48 件	2010 年	创作于 1978 年《云南行》速写等 48 件
上海美术馆	23 幅	2012 年	包括首件吴冠中水彩作品《巴黎郊外乡村》（8 件素描、4 件油画、10 件国画、1 件水彩画）
香港艺术馆	25 幅	2014 年	25 幅作品（16 幅油画，9 幅水墨）
	450 件	2018 年	包括多幅经典素描写生原稿，以及吴冠中生前常用的印章、留学法国证件、法国政府颁授的勋章等呈现其艺术历程的珍藏。香港艺术馆已成全球拥有吴冠中作品最多的艺术机构，至今珍藏其捐赠作品及个人文献超过 450 件
清华大学艺术博物馆	66 件	2019 年	包括 65 幅作品及 1 本写生素描

三、美育空间拓展："艺术与科学"的多元对话与思考

把美育仅仅囿于艺术教育，原因在于无论是理论界还是官方文件，抑或是民

间认识常把艺术与审美混用的情况，就连黑格尔也把美学说成是艺术哲学，李泽厚先生就曾质疑过黑格尔这种把美学作为艺术哲学的说法："过于狭窄又过于宽泛。现实生活、自然美和许多审美现象并不属于艺术，却仍然在美学研究范围，例如美育便不只是艺术教育问题，而科技也有美学方面的问题，等等。"[48] 王确先生也评价说："以艺术哲学代替美学，使美学既无须担当人类感性研究的使命，也不必关心人在大自然、在日常生活中的美感体验，只需针对既往定义过的那若干种艺术样式就万事大吉了。""美育的目的是培养学生内外兼修、美善统一的完美人格，而不是学习艺术、欣赏艺术或体验艺术情境。要完成这一美育任务，我们除了利用前面提到的艺术教育之外，美育的方式方法尚有很大的空间等待开发，如自然（包括科学）、社会等，才能有效地完整地实现美育的目标。"[49] 吴冠中作为一位专业的画家，专门的艺术教育工作者，从未只将自己的美育理论和实践囿于艺术的形式法则上，他面向的是日常生活，相较于在课堂上"如何教素描、色彩、透视"，他更希望能"上课时带学生到附近的百货商店，对着那货架上花花绿绿的脸盆和暖壶，批评其丑，从丑陋的日用器皿中启发学生对美的向往"。他说："育美远比教画技重要。"[50] 吴冠中从未将美育的范围局限于艺术教育，在他的心里，美育的领域不仅要延展至社会层面的大众审美教育，更囊括着自然科学中的美的普遍性。

早年蔡元培就讨论美感教育和科学教育的统一，吴冠中说："蔡元培的呼吁今天才引起国人的重视。"*1999* 年，吴冠中撰文《再说"美盲要比文盲多"》，重提美育问题，这回，他将美育与智育、艺术与科学放在一起进行思考：

> 查旧稿，我于 1984 年 5 月 8 日在《北京晚报》发表了一篇短文《美盲要比文盲多》。当然，这样无足轻重的短文引不起任何涟漪。倒是后来与杨振宁先生谈及此文，他极感兴趣，一定希望我复印寄他看看。科学家关心美盲，令我兴奋。数年前认识李政道先生，他正从事艺术与科学的比较研究，我两次参加他主持的对这方面研讨的会议，他认为科学与艺术同属感情创造或创造性感情

48. 李泽厚：《美学三书》，天津社会科学院出版社，2003，第 401 页。

49. 王确：《勿以艺术教育绑架审美教育》，《当代文坛》2017 年第 5 期。

50. 吴冠中：《再说"美盲要比文盲多"》，载《吴冠中文丛（第 6 卷）·短笛》，团结出版社，2008，第 47 页。

的事业。有一次国际性物理学年会讨论简单与复杂的因缘，大意是说最复杂的现象由最简单的因素构成，他选了我一幅抽象墨彩画印作会议的海报。那画面只以点、线、面、黑、白、灰、红、黄、绿九种元素组成万花筒式的缤纷世界。大家逐渐认识到美育有助于智育发展，有助于科学的思考。老友熊秉明说他父亲熊庆来在数学程式中极重视美的和谐。今天我们在大学教学中也予美育以前所未有的重视，并明确德育不能替代美育。[51]

吴冠中说促成他对"艺术和科学"进行思考的是物理学家李政道先生，而实际上在早些年他对技与艺、创新与传统的讨论中就有所涉及，比如他曾在 *1985* 年发表的《晚晴天气说画图》一文中说"由于社会的变，生活的变，思想感情的变，审美趣味的发展，因而孕育了新时代的绘画"；"日新月异，科技瞬息万变，艺术手法也在不断翻新。科技是改造世界的工具，重在发明；艺术是人们心灵交流的媒介，作品具生命，必有其成长的过程"；"新手法新样式固然也促进艺术内涵的递变，但技的演变若并非缘于情之发生，一味标新而立异，有意种花花不开，技中求艺，缘木求鱼"。[52] 只不过 *20* 世纪 *90* 年代以后与李政道联手倡导艺术与科学的结合更加深了他对此问题的系统梳理与思考，并且不再局限于对科技的讨论，而将艺术视为一门揭示情感奥妙的科学。

1999 年发表的这篇《再说"美盲要比文盲多"》，有其重要的历史背景：*1999* 年 *11* 月 *20* 日，原中央工艺美术学院并入清华大学，更名为清华大学美术学院。两校合并后不久，*2000* 年 *4* 月，庆祝清华大学建校 *90* 周年活动的筹备工作启动，根据建设世界一流大学的总体目标对于艺术教育改革的需求，清华大学适时地提出了举办"艺术与科学国际作品展暨学术研讨会"的设想，把它作为清华大学 *90* 周年校庆的重大活动和推动教学改革、建设世界一流美术学院的重要举措，特聘李政道和吴冠中担任整个活动的学术委员会主席。一位获得诺贝尔奖的物理学家，一位闻名海内外的老画家，联手倡导艺术与科学的结合，被称为"白首起舞"的不同领域里两位大师交流的世纪佳话。它的起始早在 *1994* 年李政道与著名画家黄

51. 吴冠中：《再说"美盲要比文盲多"》，载《吴冠中文丛（第6卷）·短笛》，团结出版社，2008，第47页。

52. 吴冠中：《晚晴天气说画图》，载《吴冠中文丛（第5卷）·背影风格》，团结出版社，2008，第159—163页。

胄先生一道组织的"科学与艺术"研讨会，当时的中央工艺美术学院许多教授参与了这一活动，常莎娜院长、吴冠中、袁运甫和鲁晓波教授都是参会者。吴冠中在研讨会上做了演讲，他认为艺术与科学的结合是必然趋势，提出要用科学的解剖刀解剖艺术，并为此身体力行。研讨会后，李政道教授把中央工艺美术学院作为艺术与科学活动最好的基地，他认为艺术设计走的就是艺术与科学结合的道路；1996 年 5 月，李政道接受了中央工艺美术学院的聘请，担任学院客座教授，并再次做了"艺术与科学"的演讲。吴冠中为李政道所主持的这两次科学会议分别创作了名为《对称乎，未必，且看柳与影》和《流光》两幅主题画。2001 年在清华大学召开的"艺术与科学国际作品展暨学术研讨会"是 90 年代先后两次艺术与科学研讨活动的继续。2000 年 6 月，李政道来京，开始商讨活动的各项事宜。10 月，李政道与吴冠中共同确定了国际学术研讨会和展览会的中心内容："科学与艺术的共同基础是人类的创造，它们追求的目标都是真理的普遍性"（李政道语）；"科学揭示宇宙的奥秘，艺术揭示情感的奥秘"（吴冠中语）。他们深刻的见解为此次活动奠定了根基指明了方向，并且由李政道提出，将本项活动的名称"科学与艺术"改为"艺术与科学"。这个主题的修改，意味着以美为前提，讨论美与真的关系。以此为核心思想，该活动进一步调整了"艺术与科学国际作品展"入选作品的基本取向（原题为《"清华 90 年：科学与艺术"展览入选作品的基本取向》）：

1."在发现美的地方，同时也就找到了真"。入选作品中，无论是"艺术的科学类作品"，还是"科学的艺术类作品"，都应展现或暗示人类想象的臻美追求与逻辑力量的统合。其最终的评价尺度是真、善、美的统一。

2.在一定的意义上说，"艺术即直觉"，而人类从有限的经验世界中得到科学的假设时，亦不能废止直觉的思维。入选作品（尤其是"科学的艺术类作品"），应揭示科学发现及其严密论证中所显现的美的直觉性（外在性）。

3.科学介入物质手段，即转为某种技术和材质形态；而一定的材质和技术的同构，又成为艺术意境创造的物化条件。入选作品应注重材料和技术与艺术思维及审美理想之展示和创造性探索（但绝不是对科学原理的图解）。

4."科学和艺术的共同基础是人类的创造力，它们追求的目标都是真理的普遍性"。入选作品中应推崇和注重在"科学与艺术"主题下表现形式及手法上的原创性和实验性，并彰显自然宇宙或人类情感世界的普遍意义。

5.关注宇宙真理探索的同时，须有强烈的人文关怀。入选作品应提倡符合人类自身健康、尊严，及与自然界一道实现可持续发展之理想和原则（并倡导人类的和平、进步和相互协力之精神）。[53]

由以上五条入展作品取向要求能够看出本次"艺术与科学国际作品展暨学术研讨会"以倡导以艺术与科学融合推动创新性人才培养，强调"美"是造型艺术教育的核心，呼吁社会美育的重要性为根本目的——科学因艺术情感的介入更富有创造性，艺术因汲取科学智慧而焕发新意。根据这个评选标准，*2001 年 2 月 9 日*，李政道再次专程来京与吴冠中共同评选了国际参展作品，并提出了布展构想。"以物质与生命雕塑为两眼，时空之门为脊梁，象征艺术与科学在探索生命与物质的时空中互为一体，生生不息。"*2001 年 5 月 31 日*，庆祝清华大学建校 90 周年"艺术与科学国际作品展"在中国美术馆开幕，*6 月 1 日*，"艺术与科学国际学术研讨会"在清华大学举行。与会的专家们一致认为艺术与科学的研究是一样的，都是一项长期的工作，为使这一研究深入持久地进行下去，在本次活动期间宣布成立清华大学艺术与科学研究中心。中心由李政道教授任名誉主任，王明旨教授任主任。中心的主要任务："第一，筹备每五年举行一次的'艺术与科学国际作品展暨学术研讨会'；第二，拟定艺术与科学研究的方向，组织和开展有关跨学科的艺术与科学研究学术活动；第三，制定探索和建设艺术与科学整合的新兴学科的前瞻性规划。"[54] 目前由清华大学艺术与科学研究中心承办的"艺术与科学国际作品展暨学术研讨会"已经分别于 *2001 年、2006 年、2012 年和 2016 年*成功举办四届，并将于 *2019 年 11 月*举行第五届。

吴冠中自 *1964 年*进入中央工艺美术学院工作，在此任教数十年。中央工艺美术学院以"艺术与科学结合"为办学思想，以"衣食住行"作为院标，实施以美化人民生活为目标的工艺美术设计教育。相较于其他专业美术类院校更注重把艺术的美学价值落实在可见的形式法则上，使艺术成为一个受自身规律支配的事物，中央工艺美院更注重培养学生的美学情趣和独立的设计能力，强调设计为生活服

53. 2001 年"艺术与科学国际作品展暨学术研讨会"资料，由清华大学艺术与科学研究中心提供。
54. 2001 年"艺术与科学国际作品展暨学术研讨会"资料，由清华大学艺术与科学研究中心提供。

务，设计与工艺制作、艺术与科学的结合。学院并入清华大学时，清华大学的王大中校长和贺美英书记在两校合并大会讲话中指出："科学与艺术的结合是当前大学科综合的一个重要趋势，也是贯彻党的教育方针，培养德智体美全面发展的具有良好人文素质和创新精神的优秀人才的需要。清华和工艺美院在学科上有较好的互补性，两校结合有利于发挥学科的综合优势，有利于培养全面发展的合格人才。"[55] 倡导艺术与科学的统一，这是当代艺术教育改变传统模式，走交叉、综合之路的重要路径之一，这不仅对于艺术设计教育具有重要的指导意义，对于一般的审美教育同样具有重大的意义。清华大学美术学院进行的是有明确美育目的的艺术教育。以艺术教育为途径展开审美教育，设计出符合现代人审美品位的日常用品，需要学校的探索和实践，想借助艺术教育来完成美育目标，不仅需要自觉美育意识，还需要适合的师资和教学条件的支持。吴冠中说："清华大学恢复为综合性大学，最近设置了美术学院，这令人鼓舞。清华大学的美术学院是在原中央工艺美术学院的基础上重建而成。我任教于工艺美院数十年，今天见到我院并入清华，感到分外鼓舞。""我的鼓舞"，"是缘于合并将使工艺美术学院的教学必然走向更开阔的发展前程"。[56] 他认为："工艺美术，基本是造型艺术在实用品上的移植，它反映了当时当地的纯艺术概貌。""今天的工艺美术远远不止于手工艺，而已进入设计时代。设计与审美更是浑然一体的新学科了。"吴冠中看到了科学技术的迅猛发展将会给人类的社会生活带来巨大变革，人们对艺术表现的手段、形式、载体的选择及对艺术表现的认识和观念都将发生巨变，这些都会影响人们对艺术和日常生活用品的审美选择。因此加强艺术与科学的融合，工艺品创作中有高品位的审美挂帅，日常教育中努力创新，在程式化的旧法中改革、发展，创造新法以适应表现新题材、新美感，这些探索都需要科学的支持，艺术与科学携手催生了现代设计。这是吴冠中积极参与"艺术与科学国际作品展暨学术研讨会"工作的原因。*2001 年 6 月 18 日*，在"艺术与科学"展闭幕的第二天，李政道给吴冠中写了一封信，在信里他说：

55. 2001 年"艺术与科学国际作品展暨学术研讨会"资料，由清华大学艺术与科学研究中心提供。

56. 吴冠中：《小鸡、小鸭与天鹅——贺清华大学美术学院成立》，载《吴冠中谈美》，广东人民出版社，2000，第 45 页。

这个展览的成功，不仅引起了科学界和艺术界人士对科学与艺术结合的关心，也引起了广大民众对文化的兴趣。这对整个中华民族素质的提高可能会起一定的促进作用。

这个展览的成功是您和美院师生付出很大精力，认真组织的结果。您以八十二岁高龄，充满了二十八岁青年的活力，不辞辛劳亲自精心作画，设计雕塑，才能产生如此高水平的成果。我向您致以由衷的祝贺和钦佩，并表示衷心的感谢……[57]

2001 年，第一届"艺术与科学国际作品展暨学术研讨会"举办时，吴冠中已经 82 岁；2006 年 11 月 11 日，第二届"艺术与科学国际作品展暨学术研讨会"在清华大学开幕，李政道、吴冠中参加开幕式，并在随后举行的"艺术与科学"学术研讨会上，李政道发表了题为《对称与不对称》的演讲；吴冠中发表了题为《推翻成见，创造未知》的演讲，其时，他已经 87 岁高龄。2008 年 10 月，吴冠中委托香港苏富比公司拍卖水墨画长卷《长江万里图》，拍卖所得港币 1275 万元，悉数捐赠给清华大学设立"吴冠中科学与艺术创新奖学基金"。他把创新精神视为艺术与科学的生命所在，捐赠旨在重点奖励艺术与科学创新人才，以鼓励青年学生加强艺术思维与科学思维的培养，探索艺术与科学、真理与美的内在联系。吴冠中在捐赠仪式上表示："创新关系到民族存亡，创新是世界国力竞争的焦点，文化竞争比炮火战争更具潜力。"吴冠中为学校的美育事业贡献了他所能做到的一切，"艺术与科学"系列活动的参与，是他以艺术教育来践行美育的有效努力。

除了美育实践层面，我们还可以以他和李政道的对话为线索，来展示吴冠中对"艺术与科学"的具体思考，从学理层面讨论他从科学角度切入后在全新语境下对"美"和"艺术"规律的阐释。

艺术与科学的分野是从 18 世纪末期的法国大革命开始的，法国大革命奠定了现代西方的社会制度，并将社会分割成不同的领域。艺术与科学确实各有特点、各有风格、各有其专门的目标和价值，因此，也就形成了可资区别、对照的一面。有相当长的一段时间，艺术，尤其是当代艺术根本上是一种抵抗，是对科学和技

57.2001 年"艺术与科学国际作品展暨学术研讨会"资料，由清华大学艺术与科学研究中心提供。

术工业及其制度形式的抵抗，但这不意味着艺术与科学在根本上是对立的，很多思想者和科学家们一直都认为艺术和科学有许多共同点。比如美学家克罗齐就说："直觉知识与理性知识的最崇高的焕发，光辉远照的最高峰，像我们所知道的，叫做艺术与科学。艺术与科学既不同而又相关联，它们在审美方面交会，每个科学作品同时也是艺术作品。"法国作家福楼拜也曾经说："越往前进，艺术越要科学化，同时科学也要艺术化；两者在塔底分手，在塔顶会和。"吴冠中也有过类似的说法，他说：

> 科学和艺术不能等同，科学思维和艺术构想有区分。科学家和艺术家不能互换，他们各奔前程，但他们在高峰碰面了，这个高峰就是对宇宙人生探索的高峰，他们在高峰握手、相融。[58]

也诚如康德所说："美的艺术在它的全部的完满性里面包含着不少科学，因此，理解科学需要艺术，理解艺术也需要科学。"李政道和吴冠中对"艺术与科学"的讨论所秉持的是同样的立场。自 90 年代起的历次研讨会上，李政道重申了一个基本的思想，即"科学和艺术是不可分割的，就像一枚硬币的两面。它们共同的基础是人类的创造力，它们追求的目标都是真理的普遍性"。首先，他在好几篇文章中都多次强调：

> 艺术，例如诗歌、绘画、雕塑、音乐等，用创新的手法去唤起每个人的意识或潜意识中深藏着的已经存在的情感。情感越珍贵、唤起越强烈、反映越普遍，艺术就越优秀。
>
> 科学，例如天文学、物理学、化学、生物学等，对自然界的现象进行新的准确的抽象。科学家抽象的阐述越简单、应用越广泛，科学的创造就越深刻。尽管自然现象本身并不依赖于科学家而存在，但对自然现象的抽象和总结乃属人类智慧的结晶，这和艺术家的创造是一样的。
>
> 科学家追求的普遍性是一类特定的抽象和总结，适用于所有的自然现象，

58. 吴冠中：《满城纷说艺术与科学》，载《短笛无腔》，新世界出版社，2004，第269页。

它的真理性植根于科学家以外的外部世界。艺术家追求的普遍真理性也是外在的，它根植于整个人类，没有时间和空间的界限。[59]

李政道在文中讨论过"复杂与简单""静和动""科学的发现和艺术的表达""对称与非对称""真理的普遍性"等几个问题，最后得出结论："我想，现在大家会同意我的意见，即艺术和科学是不可分割的。两者都在寻求真理的普遍性。普遍性一定植根于自然；而对它的探索则是人类创造性的最崇高表现。"[60] 在李政道看来，"真理的普遍性"是艺术与科学不可分割的第一层内涵。其次，他说：

> 科学和艺术是不能分割的，它们的关系是与智慧和情感的二元性密切关联的，伟大艺术的美学鉴赏和伟大科学观念的理解都需要智慧，但是，随后的感受升华和情感又是分不开的，没有情感的因素，我们的智慧能够开创新的道路吗？没有智慧，情感能够达到完美的成果吗？它们很可能是确实不可分的，如果是这样，艺术和科学事实上是一个硬币的两面，它们源于人类活动最高尚的部分，都追求着深刻性、普遍性，永恒和富有意义。[61]

李政道认为，艺术和科学在"情感与智慧"上密切关联，这是第二层内涵。吴冠中对这两层内涵做了延展，"李政道给美术工作者很大的启迪，我感到：科学探索宇宙之奥秘，艺术探索感情之奥秘"[62]。"是机遇，我结识杰出的科学家李政道，他用艺术的语言讲述艺术和科学的因缘，并引导我们游走其间。科学探索宇宙之奥秘，艺术探索感情之奥秘，奥秘和奥秘间有通途。这通途凭真性情联系，一个真字穿幽径。"[63] 吴冠中将李政道的两层内涵，概括为"真"与"情"，李政道"实缘于对真与情深度的爱"打动了他，并进一步促使他思考。

受李政道启发，吴冠中重新回顾自己的作品，再次聚焦"简单与复杂""对

59. 李政道：《艺术和科学》，《科学》1997 年第 1 期。

60. 李政道：《艺术和科学》，《科学》1997 年第 1 期。。

61. 李政道：《科学和艺术》，《自然杂志》1997 年第 1 期。

62. 吴冠中：《我负丹青！丹青负我！》，载《我负丹青——吴冠中自传》，人民文学出版社，2004，第 93 页。

63. 吴冠中：《李政道与幼小者》，载《吴冠中文丛（第 4 卷）·放眼看人》，团结出版社，2008，第 173 页。

称与和谐""错觉""艺与技""夸张"等形式规律，用以说明科学家与艺术家一样，都以自己敏锐的直觉和智慧去探求大自然和人生命历程中的美。从这种共同的探求中可以发现，科学与艺术是密切相联系的，并且应在哲学、美学以及人类智慧和情感的深层次上相联系。关于"简单与复杂"，他写道：

> 门前手植向日葵，秋结实，大如小箩筐，采之，细读硕果，密密麻麻的籽粒排列复杂而有序，错综而具轨迹，比之蜂房，更胜精微，克利等人的画面似亦曾追逐如此天工而未能夺。我竭力刻画此微观中之宏观，有形中之无形，千军万马之奔腾却未超越黑、白、灰之罗网。近年李政道教授与我谈及物理学中最简单因子构成最复杂现象，却求证于艺术，今忽忆及这幅《硕果》，应属一例。[64]

再如，他在 **2001** 年第一届"艺术与科学国际作品展暨学术研讨会"上发表的文章《艺术与科学的呼应》中讨论"错觉"与"对称"时说：

> "对称"被公认是美的一种因素，我国传统艺术处理中更大量运用对称手法。但对称中却隐藏着错觉，即对称而并非绝对对称才能体现美。弘仁（1610—1664）一幅名作山水基本运用了几何对称手法，李政道教授将这幅作品劈为左右各半，将右半边的正、反面合拼成一幅镜像组合，这回绝对地对称了，但正是这样便失去了艺术魅力。李政道教授大概是揭开了科学中对称含不对称的秘密而联系到艺术中的共性原理。
>
> 错觉的科学性，应是艺术中感情的科学因素。[65]

再例如他在同一篇文章中还从科学发展角度讨论"艺与技"的关系：

> 新的艺术情思催生出新的艺术样式，新的艺术技法。但材质、科技等等的迅速发展却又启示了新的艺术技法，甚至促进了艺术大革新，这个严酷的现实

64. 吴冠中：《硕果（二）》，载《吴冠中文丛（第 2 卷）·文心画眼》，团结出版社，2008，第 126 页。
65. 吴冠中：《艺术与科学的呼应》，《北京日报》，2001 年 9 月 13 日。

冲击不是死抱着祖宗的家传秘方者们所能抵挡的。技、艺之间，相互促进，但此艺此技必然是随着时代的发展而发展的。

…………

不知从什么时候起，艺术与科学逐步远离，对峙，尤其在中国，两者间几乎河水不犯井水，老死不相往来。错了，变了，新世纪的门前，科学和艺术将发现谁也离不开谁。[66]

实质上，吴冠中不是要去发现艺术中的科学规律，而是要表达艺术也是一门科学，一门基于真情的科学。在客观性、普遍性上也有与科学相通的地方，他举例说：

据一些高层次的科学家说，当他们掌握了大量数据及实证材料，一旦突然颖悟，便归纳出具普遍真理的定理定律，这情况颇类似艺术家创作中灵感勃发。科学分析到无法再分析的时候，科学家的感受与感觉起了主导作用，感受与感觉领先，永远被分析追踪。熊庆来先生在数学方程式中讲究美的和谐，那么我们画面中的黑白分布达到和谐的美时，应正吻合了数学的法则。[67]

他说数学家在方程式中也重视与美的结合，似乎重新返回到了毕达哥拉斯学派讨论的数的和谐之美的美学观念。而实际上，吴冠中是想说明艺术与科学的通途是真，但此真，第一，在于真情，"情感的真实"。他说："艺术思维和科学思维之间，两者相亲，同一性根植于思维与探索，根植于思想，根植于推翻成见，创造未知；两者具同样创新思维之核心，探索相似，情愫一致，其分工被误认为分道扬镳。""科学和艺术事实上是一对密友，是一对揭穿宇宙和人情奥秘的战友，相互渗透与影响。"[68]第二，在于"生命的真实"，"生物学家给我们展示微观世界中物质基因的真实构造，生命的原始状貌原来如此复杂而活跃，似舞蹈，似狂

66. 吴冠中：《艺术与科学的呼应》，《北京日报》，2001 年 9 月 13 日。

67. 吴冠中：《满城纷说艺术与科学》，载《短笛无腔》，新世界出版社，2004，第 270 页。

68. 吴冠中：《推翻成见，创造未来》（本文为吴冠中先生于第二届艺术与科学国际作品展暨研讨会上的演讲稿），《文汇报》2007 年 1 月 22 日；转引自吴冠中《吴冠中文丛（第 1 卷）·横站生涯》，团结出版社，2008，第 238—239 页。

草般美丽。我们得出共同的结论：美诞生于生命，生命无涯，美无涯"。[69]吴冠中讨论"美诞生于生命之展拓"，无论是生活的真实、情感的真实，抑或是生命的真实，最终都以美为指归。

吴冠中参与"艺术与科学"结合的讨论，但他不是去专论艺术与科学如何结合，不专论这两者结合对当代科技发展的意义，也不论这对艺术教育发展的意义。只有艺术的哲学才是以艺术作为研究对象，这是客观的，是科学。而吴冠中讨论的是真善美，我们在假丑恶的比照中知道了真善美，这是价值判断，这属于美学（审美学）的范畴。马克思说我们要培养全面发展的人，但他又说"人是按照美的规律来构造"。人类最高的价值不是真、善，而是美。"苏格拉底说：什么是美，善就是美。现在看就有局限了。我们艺术家有个责任，尽量把真善美结合在一起，但客观的美不一定就能和善结合在一起，我们应从构成美的科学角度去采掘美。"[70]因此，吴冠中总结道："德育不能替代美育，这已是大家的共识。今国家采取措施，加强小、中及大学的美育教学，美育无疑是提高国民素质的重要渠道。"[71]吴冠中讨论的审美趣味，讨论的大众审美力的培养，讨论科学与艺术一致的情愫，最终都是以培养人的感性能力为视域和指归，这早已溢出了艺术的边界，这涵盖了人们在日常生活中接触到艺术之外的自然情境和生活际遇。吴冠中虽未提出具体的美育理论和对策，但他至少向我们指明了或许可以从审美感性视域下探索美育的顶层设计的方向，提醒我们应该探寻艺术教育之外的美育途径和方法。

69. 吴冠中：《满城纷说艺术与科学》，载《短笛无腔》，新世界出版社，2004，第271页。

70. 吴冠中：《对绘画语言的探讨》，《山西美术》1982年4月22日；转引自吴冠中《吴冠中文丛（第5卷）·背影风格》，团结出版社，2008，第106—107页。

71. 吴冠中：《小鸡、小鸭与天鹅——贺清华大学美术学院成立》，载《吴冠中谈美》，广东人民出版社，2000，第43页。

余论

吴冠中艺术思想的底层概念与基本问题

在本书的最后，我想要对吴冠中讨论过的所有问题做一个概述。穿过他使用的"内容与形式""抽象美""风筝不断线""搬家写生""形式美""色彩美""韵之美""东方与西方""传统与创新""笔墨等于零""技与艺""美与漂亮""美盲与文盲""美育"等底层概念来讨论吴冠中艺术思想涉及的一些基本问题。

第一，关于"内容与形式"的讨论。吴冠中反对艺术一定要反映重大题材，而强调艺术应有自己的规律和形式，其实质即回归"艺术本体"，对20世纪80年代"艺术与政治"的关系进行讨论，吴冠中在绘画领域发起了反思中国当代艺术史的"观念先行""主题先行"的潮流。其背景是与文学、美学领域的"再启蒙"相关联。吴冠中强调"艺术本体"。这大约可以归入"为艺术而艺术""艺术自律"的一派，但如果把这种"艺术自律"的主张，放在20世纪中国艺术思潮的变迁史中我们可以发现，吴冠中早年强调"启蒙"，后来强调艺术本体，都是有着深层次的动机：启蒙，是延续了蔡元培的美育观念，而艺术本体，则是针对20世纪中期以来政治对于艺术的干预所做出的反驳。他追求的是生命的自由，借助于艺术这一形式而呈现出来。这种对生命自由的追求体现在他羡慕流浪汉的说法，是要摆脱家庭、世俗功利观念的桎梏，追求自由的、创造性的审美人生。初心，就是最初的动机。吴冠中在留学试卷中所梳理的中国艺术史精神，落脚点在于冲出生活之陈腐、予世目以清新——这种艺术精神，对于中国艺术史的本来面目来说，可能不是最重要的，但吴冠中所追认、继承的，就是这一种自由的、创造性的艺术精神，这是他早年的艺术经验的总结，并且影响了他

的一生。放在 20 世纪前期的中国启蒙语境下，"冲出生活之陈腐"，自然具有积极的启蒙价值。

第二，美在"意象"：吴冠中对美与艺术的理论思考。如果整合吴冠中关于美、关于内容与形式、关于意象抽象具象等琐碎的话题，从整体上来概括吴冠中的美学思想，他无非提出，艺术要美，美要超越具象，然而又不能过度抽象，在抽象与具象之间，找到了"意象"这个词，用以表现美。这更能概括他所用的"半抽象"之内涵，而且用意象这个词更能体现出"风筝不断线"之内涵。事实上，"意象"在 20 世纪中国美学的概念史中，也是一个显赫的术语。吴冠中所表达的"美在意象"的观念，与王国维、宗白华、朱光潜、李泽厚、叶朗等美学家关于意象、意境的讨论，究竟有没有事实上的关联，尚待探究；但我们至少可以说，吴冠中在他的创作和画论中，体现出了明确的"美在意象"的美学观念，这种观念，和 20 世纪中国美学史有一定的相似性。吴冠中将"美"的显现概括为从具象至意象到抽象的过程，究其实质是吴冠中在创作中，保持了对"形式的合目的性"的追求，并且提炼出"意象"这一概念加以概括——这就使他一方面与徐悲鸿等现实主义艺术家区别开来，维持着"为艺术而艺术"的现代主义绘画传统；另一方面，由于对"形式美感""意象"的坚持，又使他不至于走向赵无极、朱德群那一路抽象艺术的路子上去，不至于在自己的创作中"无形象"。

第三，生活感兴与艺术抽象：吴冠中画论与艺术思想。若说吴冠中与"社会主义现实主义"的艺术创作原则唯一有一致性的地方，即吴冠中也强调艺术与生活的关系，强调"生活"是艺术的根本；他主张在生活感兴这一根本的基础上进行艺术的抽象。"感兴"不是"感性"，感兴立足于生活中的感性认识、情感体验，由此感发、生成了审美体验和创作的冲动。吴冠中谈论"抽象美"，是他的艺术本体观，这不是"抽象艺术"，不是带着先验的目的去表现先验的观念，这就使得他和中国当时的观念先行、主题先行的革命现实主义、革命浪漫主义艺术潮流区别开来，也和西方当代艺术史的抽象艺术潮流区别开来。这里用"画论"和"艺术思想"，而没有采用"美学"这个词，是感觉美学是理论形态的，是抽离了具体的艺术形式的，画论和艺术或许更贴切一些。另外，吴冠中强调"生活"，用艺术的方式来把握"活泼泼"的生活世界，这就是"生活感兴"——他对于写生与临摹、对于笔墨的讨论，都是反对技术至上，强调生活及生活感兴的优先性。用"生活感兴"来整合吴冠中的"写生位移法"及其"笔墨"观更为合适。

第四，美的秩序与法则：吴冠中绘画的意图与方法。吴冠中的绘画"形式美"是

不是一种抽象？从他的曲线、体块等固定的风格来看，是不是有一种一以贯之的法则和秩序，是他一直致力探求的？吴冠中在呈现艺术形式美的各要素与一般规律的时候，多是从他自己绘画的感性认知中生发出来的，来源于他创作实践经验的总结，但又不限于感性的体验，不做琐碎的绘画技术分析，而是在感性认识的基础上，凝练出具有抽象性和理论价值的观点来。吴冠中将形式美简化为几种基本的形式要素，而这些形式要素的搭配与组合，产生了丰富的变化，因而具有巨大的审美张力。吴冠中总结形式美的一般规律，对照与协和、均衡与对称、多样与统一，用形、色、韵的"形式美"来拓展艺术表现的边界。他强调视觉形象中的形式美感。在传统的意境美的领域中播种形式美因素，或者发掘、发展其原有的潜伏的形式美因素。

第五，中国水墨的"抒情传统"与超越"油画民族化、国画现代化"的路径。吴冠中对于中西方绘画，以及油画民族化、国画现代化的讨论，其实质是：一，吴冠中用"艺术"来统摄中西，不分优劣，不论是中国画，还是西洋画，在他眼中，首先是艺术的不同形式与艺术创作的资源；二，他虽然也谈论油画民族化、国画现代化，但从其创作成就与艺术观念上来说，他已经超越了这种中西和古今对立的艺术观念，而是立足于中国当下，整合中西，创造一种现代的艺术。这种艺术根植于中国的土地，表现现代中国人的生活感兴、审美追求。东西方艺术的本质愈显得一致，在工具论上来讲，即油彩或墨彩只是工具之异但不是区分中西艺术的关键。"抒情"传统，与我们常常说的抒发情感，有相似的地方，即都是要有情感的表现；但除此之外，其理论意义在于"表现"。吴冠中对石涛的解读，其目的是用中国抒情传统对意境与象征进行辨析，突出中国艺术精神的延续。上一个话题里面也谈了中国艺术精神，这里吴冠中是要侧重于从追求个性、不拘泥于传统的"自由""启蒙"精神。传统的山水画，是要激发人的"林泉高致"、洗涤人的"世俗功利心"的，因此对于山水的表现，无论从"形式"，还是"内容"，都是合目的性的，都是引人入胜、召唤观众的，是作为一个可能的"生活空间"向观者敞开的。吴冠中讨论的山水，在形式本身，比如色彩、构图上，也是合目的性的，但从"内容"来看，并不具有"引人入胜"、召唤观者的功能，或者说，吴冠中拒绝了传统山水画的"意蕴"层面，呈现了"山水画"的新境界——纯粹的美感。

第六，"超离"与"介入"：当代艺术场域中的吴冠中。吴冠中与20世纪艺术史的主潮，始终保持着一定的距离。这种"距离感"之所以产生，与其同现实社会，尤其是政治保持相对的距离有关。吴冠中可以说是以其艺术理想和审美创造，实现了对现实的"超离"。但吴冠中并不把自己封闭在不食人间烟火的"艺术世界"，尽管他

的绘画和理论体现出了一种"先锋性"和探索精神，但他始终掌控着这种"先锋"尺度和探索的范围，他没有沿着现代主义到后现代主义的路径，走向同赵无极、朱德群等人的那种抽象艺术路径。他强调"专家鼓掌，群众点头"，坚守艺术的"形式美"，试图以"美"实现大众启蒙。他期待自己的画作能够走进公众，能够拓展、提升现代观众的审美趣味。他刻意与市场保持距离，却对博物馆、公众敞开怀抱。他持续发表言辞犀利的言论，在中国当代艺术界引发一波又一波的争鸣，不过是强调最朴素、最根本的审美理想。从这种意义上说，在当代艺术场域中，吴冠中对艺术史主流的"超离"，是为了更好地实现艺术对现实的"介入"；其对"现实"的"介入"，又不是顺从艺术市场、商业潮流的规则，而是有着朴素的"启蒙"与"美育"旨趣。

在艺术市场中，吴冠中的绘画是受到追捧的；在艺术批评领域，吴冠中是话题的制造者，是遭受了尖锐的批评和指责的；在艺术史书写中，吴冠中似乎丧失了话语权，是一个被陈述、被塑造的对象——三个"吴冠中"究竟哪一个才是最真实的吴冠中形象？或许没有哪一个具有优先性，我们需要考虑的，是把吴冠中放置在当代艺术场域中的这三个主要范围内，进行多维的分析和透视，借助于吴冠中形象的构建，洞察当代艺术场域的分析、论争与问题。吴冠中为当代艺术提供了什么？——话题、观念和艺术可能性。

参考文献

引论

王林.知识分子的天职是推翻成见——吴冠中写作生涯与艺术论争 [M]// 水中天，汪华.吴冠中全集：第9卷.长沙：湖南美术出版社，2007.

邓平祥.素描写生——吴冠中艺术的感性之根和形式之源 [M]// 水中天，汪华.吴冠中全集：第1卷.长沙：湖南美术出版社，2007.

贾方舟.吴冠中油画的分期与艺术成就.[M]// 水中天，汪华.吴冠中全集：第3卷.长沙：湖南美术出版社，2007.

邹德侬.看日出——吴冠中老师66封信中的世界 [M].北京：中国建筑工业出版社，2011.

第一章 吴冠中艺术表现论："内容与形式"争鸣及对话

德米特里耶娃，莫洛卓夫.创作与习作 [J].，冯湘一，译.美术研究，1959（3）.

王朝闻.艺术创作有特殊规律 [J].文学评论，1978（1）.

唐弢.谈"诗美"——读毛主席给陈毅同志谈诗的一封信 [J].文学评论，1978（1）.

王肇民.画语拾零 [J].美术，1980（3）.

孙绍振.新的美学原则在崛起 [J]，诗刊，1981（3）.

杜键.也谈形式与内容 [J].美术研究，1981（4）.

洪毅然.谈谈艺术的内容与形式——兼与吴冠中同志商榷 [J].美术，1981（6）.

黄药眠.谈艺术与文学中的内容与形式 [J].文艺研究，1983（5）.

雷蒙德·威廉斯.文化与社会 [M].吴淞江，张文定，译.北京：北京大学出版社，1991.

张法.走向艺术规律：改革开放初期艺术学的走向（之一）[J].当代文坛，2008（6）.

水天中，徐虹.思考的回声——吴冠中艺术研究与评论 [M].上海：上海人民出版社，2010.

解志熙.与革命相向而行——《丁玲传》及革命文艺的现代性序论 [M]// 李向东，王增如.丁玲传：上卷.北京：中国大百科书全书出版社，2015.

第二章 吴冠中艺术本质论：关于"抽象美"的论争

刘纲纪.略谈"抽象" [J].美术，1980（11）.

浙江美术学院文艺理论学习小组.形式美及其在美术中的地位 [J].美术，1981（4）.

王宏建.浅谈艺术的本质 [J].美术，1981（5）.

艾中信.油画风采谈 [J].美术，1981（12）.

黄荔生.对"抽象"在美术中的作用的一些认识 [J].美术，1982（3）.

徐书城.也谈抽象美 [J].美术，1983（1）.

洪毅然.从"形式感"谈到"形式美"和"抽象美" [J].美术，1983（5）.

曾景初.《也谈抽象美》质疑 [J].美术，1983（10）.

王肇民.我的意见仍然是"形是一切" [J].新美术，1983（12）.

洪毅然.再谈"形式美"和"抽象美" [J].美术，1984（4）.

徐书城.再谈抽象美和中国画 [J].美术，1984（5）.

洪毅然.关于美和艺术中的抽象主义 [J].新美术，1984（2）.

第三章　吴冠中绘画创作方法论："搬家写生"

陈独秀，吕澂."美术革命"问答通信 [J].新青年，1919（第6卷第1号）.

王昌龄.诗格（选录）[M]// 郭绍虞.中国历代文论选：第2册.上海：上海古籍出版社，2001：第88-89页.

刘巨德.走向未知——吴冠中水墨画（1986—1900）艺术思想探微 [M]// 水中天，汪华.吴冠中全集：第6卷.长沙：湖南美术出版社，2007.

邹一桂.小山画谱 [M]// 胡经之.中国古典美学丛编.南京：凤凰出版社，2009.

王中忱.视觉装置与"写实"方法的现代构筑——"美术革命"与"文学革命"的交集及其意义 [J].文学评论，2016（4）.

第四章　吴冠中艺术品格论：论"风筝不断线"

邵大箴.西方现代美术流派简介 [J].世界美术，1979（1、2）.

李陀."雅俗共赏"质疑 [J].文学自由谈，1985（3）.

方舟.吴冠中的艺术观 [J].文艺研究，1991（4）.

柴宁.风筝之线——谈1991-1996年吴冠中水墨画创作的抽象化 [M]// 水中天，汪华.吴冠中全集：第7卷.长沙：湖南美术出版社，2007.

赵禹冰，王确．"十七年"文艺理论译介中的"现代性"问题 [J]．外国问题研究，2012（3）．

迈耶·夏皮罗．现代艺术:19与20世纪 [M]．沈语冰，何海，译．南京：江苏凤凰美术出版社，2015.

第五章　吴冠中绘画语言论：再论"形式美"

周恩来．关于昆曲《十五贯》的两次讲话 [J]．文艺研究，1980（1）．

叶朗．艺术形式美的一条规律 [J]．文艺研究，1980（6）．

程至的．谈美与形式 [J]．美术，1981（5）．

瓦迪斯瓦夫·塔塔尔凯维奇．西方六大美学观念史 [M]．，刘文潭，译．上海：上海译文出版社，2013.

王瑞芸．西方当代艺术审美性十六讲 [M]．北京：人民美术出版社，2013.

罗杰·弗莱．塞尚及其画风的发展 [M]．，沈语冰，译．南宁：广西美术出版社，2016.

第六章　吴冠中绘画技法论：超越中西、古今对立的笔墨观

张仃．民族化的油画 现代化的国画 [J]．文艺研究，1980（1）．

张仃．守住中国画的底线 [J]．美术，1999（1）．

郎绍君．论笔墨 [J]．美术研究，1999（2）．

陈传席．笔墨岂能等于零——驳吴冠中先生的《笔墨等于零》之说 [J]．美术，1999（1）．

关山月．否定了笔墨中国画等于零 [J]．美术，1999（7）．

陈瑞林．守住底线 发展传统——张仃再谈中国画的笔墨问题 [J]．美术观察，1999（9）．

朱虹子．解读"笔墨等于零"——访吴冠中先生 [J]．美术观察，1999（9）．

李兆忠．笔墨等于什么——世纪之争备忘录 [J]．美术，1999（1）．

郎绍君．笔墨问题答客问——兼评"笔墨等于零"诸论 [J]．美术观察，2000（7，8）．

赵时雨．剖析吴冠中"笔墨等于零"的"笔墨"概念 [J]．书画艺术，2001（12）．

徐虹．从"写生"中寻找绘画形式美——吴冠中20世纪50-70年代的水彩和油画 [M]//水中天，汪华．吴冠中全集：第2卷．长沙：湖南美术出版社，2007.

邹德侬．吴冠中艺术给建筑师的启示——关于引进外国建筑理论问题的思考小结 [M]//水天中，徐虹．思考的回声——吴冠中艺术研究与评论．上海：上海人民出版社，2010.

徐复观 . 中国艺术精神 [M]. 北京：九州出版社，2014.

冯民生 . 终被悬置的问题："油画民族化"的历史沉浮及其文化意义 [J]. 文艺研究，2016 (7).

乔迅 . 石涛：清初中国的绘画与现代性 [M].（美）邱士华，等译 . 北京：生活·读书·新知三联书店，2016.

第七章　吴冠中艺术功用论：艺术和美如何介入日常生活

林风眠 . 美术馆之功用 [J]. 美术丛刊，1932（2）.

李政道 . 艺术和科学 [J]. 科学，1997（1）.

李政道 . 科学和艺术 [J]. 自然杂志，1997（1）.

李政道 . 李政道博士致《美术》月刊编者和读者 [J]. 美术，2001（6）.

吴良镛 . 科学艺术与建筑 [J]. 文艺报，2001 年 6 月 23 日 .

丁宁 . 艺术功能论 [J]. 艺术百家，2015（9）.

王确 . 勿以艺术教育绑架审美教育 [J]. 当代文坛，2017（5）.

李泽厚 . 美学三书 [M]. 天津：天津社会科学院出版社，2003.

陈岸瑛 . 艺术概论 [M]. 北京：高等教育出版社，2015.

萧佩仪 . 又见风筝：吴冠中捐赠作品集 [M]. 新加坡：新加坡国家美术馆，2015.

附

录

附录 1：吴冠中著作文集汇总

[1] 吴冠中 . 东寻西找集 [M]. 成都：四川人民出版社，1982.

[2] 吴冠中 . 天南地北 [M]. 上海：上海文艺出版社，1984.

[3] 吴冠中 . 风筝不断线 [M]. 成都：四川美术出版社，1985.

[4] 吴冠中 . 谁家粉本 [M]. 成都：四川美术出版社，1987.

[5] 吴冠中 . 吴冠中绘画形式分析 [M]. 成都：四川美术出版社，1988.

[6] 吴冠中 . 吴冠中文集 [M]. 成都：四川美术出版社，1989；香港：繁荣出版社，1991.

[7] 吴冠中 . 陈瑞献编 . 要艺术不要命 [M]. 台北：远景出版事业公司，1990，1997.

[8] 吴冠中 . 陈瑞献编 . 艺途春秋：吴冠中文选 [M]. 美国：八方企业公司，1992.

[9] 吴冠中 . 望尽天涯路：吴冠中回忆录 [M]. 香港：中华书局（香港），1992.

[10] 吴冠中 . 画中思 [M]. 北京：中国华侨出版社，1993.

[11] 吴冠中 . 望尽天涯路 [M]. 北京：东方出版社，1993.

[12] 吴冠中 . 吴冠中散文选 [M]. 北京：国际文化出版公司，1993.

[13] 吴冠中 . 吴冠中谈艺集 [M]. 北京：人民美术出版社，1995.

[14] 吴冠中 . 画外音 [M]. 台北：大地出版社，1995.

[15] 吴冠中 . 我读《石涛画语录》[M]. 北京：荣宝斋出版社，1996，1997，2007.

[16] 吴冠中 . 沧桑入画 [M]. 上海：学林出版社，1997.

[17] 吴冠中 . 美丑缘 [M]. 天津：百花文艺出版社，1997，2007.

[18] 吴冠中 . 吴冠中文集：1-3 卷 [M]. 上海：文汇出版社，1998.

[19] 吴冠中 . 生命的风景 [M]. 北京：北京十月文艺出版社，1998.

[20] 吴冠中 . 画外话 [M]. 北京：人民文学出版社，1999.

[21] 吴冠中 . 艺海沉浮：吴冠中散文随笔选 [M]. 北京：中国友谊出版公司，1999.

[22] 吴冠中 . 吴冠中谈美：新作本 [M]. 广州：广东人民出版社，2000.

[23] 吴冠中 . 吴冠中画韵美文 [M]. 何燕屏，黑马选编 . 广州：广东人民出版社，2000.

[24] 吴冠中 . 移步换形 [M]. 北京：中国旅游出版社，2001.

[25] 吴冠中 . 吴冠中集 [M]. 北京：华夏出版社，2001.

[26] 吴冠中 . 吴冠中人生小品 [M]. 朱晴编 . 石家庄：花山文艺出版社，2001.

[27] 吴冠中 . 画里画外 [M]. 北京：解放军文艺出版社，2002.

[28] 吴冠中 . 温馨何处 [M]. 长春：吉林摄影出版社，2003.

[29] 吴冠中 . 朱墨春山：画外思絮卷 [M]. 南宁：广西美术出版社，2003.

[30] 吴冠中 . 山水屐痕：山川漫旅卷 [M]. 南宁：广西美术出版社，2003.

[31] 吴冠中 . 又见巴黎：域外风情卷 [M]. 南宁：广西美术出版社，2003.

[32] 吴冠中 . 望尽天涯路：人生沧桑卷 [M]. 南宁：广西美术出版社，2003.

[33] 吴冠中 . 生命的风景：吴冠中艺术专集 [M]. 北京：生活·读书·新知三联书店，2003.

[34] 吴冠中 . 短笛无腔 [M]. 北京：新世界出版社，2004.

[35] 吴冠中 . 画外音 [M]. 济南：山东画报出版社，2004.

[36] 吴冠中 . 我负丹青：吴冠中自传 [M]. 北京：人民文学出版社，2004，2005.

[37] 吴冠中 . 画外文思 [M]. 北京：人民文学出版社，2005.

[38] 吴冠中 . 横站生涯五十年：吴冠中散文精选 [M]. 上海：文汇出版社，2006.

[39] 吴冠中 . 皓首学术随笔：吴冠中卷 [M]. 北京：中华书局，2006.

[40] 吴冠中 . 吴冠中文集：画里阴晴 [M]. 济南：山东画报出版社，2006.

[41] 吴冠中 . 吴冠中文集：文心独白 [M]. 济南：山东画报出版社，2006.

[42] 吴冠中，燕子 . 画与诗 [M]. 北京：团结出版社，2007.

[43] 水中天，汪华主编 . 吴冠中全集：第 9 卷 [M]. 长沙：湖南美术出版社，2007.

[44] 吴冠中 . 吴冠中文丛：1~7 卷 [M]. 北京：团结出版社，2008.

[45] 吴冠中 . 吴冠中文集：吴带当风 [M]. 济南：山东画报出版社，2008.

[46] 吴冠中 . 吴冠中画作诞生记 [M]. 北京：人民美术出版社，2008.

[47] 吴冠中 . 我读《石涛画语录》[M]. 济南：山东画报出版社，2009.

[48] 吴冠中口述，燕子执笔 . 吴冠中百日谈 [M]. 北京：东方出版社，2009.

[49] 吴冠中 . 吴冠中画语录 [M]. 燕子主编 . 北京：人民美术出版社，2009.

[50] 吴冠中 . 吴冠中自选散文集 [M]. 燕子主编 . 北京：东方出版社，2010.

[51] 吴冠中 . 吴冠中自选速写集 [M]. 燕子主编 . 北京：东方出版社，2010.

[52] 吴冠中 . 笔墨等于零 [M]. 陶咏白编 . 南京：江苏文艺出版社，2010.

[53] 吴冠中 . 画眼 [M]. 上海：文汇出版社，2010，2012，2014.

[54] 吴冠中 . 我读《石涛画语录》[M]. 郑州：大象出版社，2010.

[55] 吴冠中 . 吴冠中散文精选 [M]. 北京：人民美术出版社，2010.

[56] 吴冠中 . 艺海浮沉 [M]. 北京：商务印书馆国际有限公司，2010.

[57] 吴冠中 . 吴冠中自述：生命的画卷 [M]. 北京：北京大学出版社，2011.

[58] 吴冠中 . 吴冠中文集 [M]. 济南：山东美术出版社，2011.

[59] 王培秋摘编 . 艺术思想者：吴冠中画语录 [M]. 成都：四川美术出版社，2012.

[60] 吴冠中 . 茶 [M]. 北京：中国青年出版社，2013.

[61] 吴冠中 . 永无坦途：吴冠中自述 [M]. 吴可雨，柳刚永编 . 长沙：湖南美术出版社，2015.

[62] 吴冠中 . 永远新生 [M]. 北京：中国青年出版社，2015.

附录 2：吴冠中文章汇总[1]

[1] 吴冠中致信吴大羽（1940、1942、1947-1950）．吴冠中．《老树年轮》．北京：团结出版社，2008.

[2] 留学答卷（1946 年留学考试）．吴冠中．《放眼看人》．北京：团结出版社，2008.

[3] 昨天的诗（1950-1970 年代）．吴冠中．《谁家粉本》．成都：四川美术出版社，1987.

[4] 井冈山写生散记．美术，1959（7）；吴冠中．《足印》．北京：团结出版社，2008.

[5] 西藏杂忆（1961）．吴冠中．《天南地北》．上海：上海文艺出版社，1984.

[6] 谈风景画．美术，1962（2）．吴冠中．《背影风格》．北京：团结出版社，2008.

[7] 野菊（1970 年代）．吴冠中．《吴冠中绘画形式分析》．成都：四川美术出版社，1988.

[8] 春节自农村寄内蒙插队的孩子（1972 年）．吴冠中．《文心画眼》．北京：团结出版社，2008.

[9] 太湖鹅群（1974）．吴冠中．《画外话》．北京：人民文学出版社，1999.

[10] 吴冠中致信邹德侬（1975-1987）．吴冠中．《老树年轮》．北京：团结出版社，2008.

[11] 题德侬画我崂山写生像（1975）．吴冠中．《文心画眼》．北京：团结出版社，2008.

[12] 石岛山村（1976）．吴冠中．《吴冠中绘画形式分析》．成都：四川美术出版社，1988.

[13] 硕果（1970 年代）．吴冠中．《吴冠中绘画形式分析》．成都：四川美术出版社，1988.

[14] 在绘画实践中学习"洋为中用，古为今用"的体会（中央工艺美术学院报告发言稿，1978 年 3 月 14 日下午）．邹德侬编著：《看日出——吴冠中老师 66 封信中的世界》．北

1.注：（1）文章目录按创作时间排序，具体创作年份在文章名后以括号形式标注，吴冠中未明确标注创作年代的文章以收录文集的出版时间为准；（2）吴冠中多数文章反复被收录进多种文集，本目录标注文章第一次公开发表的期刊和报纸，及第一次纳入的文集作为文献来源；（3）吴冠中部分文章名称相同，但内容不同。

京：中国建筑工业出版社，2011.

[15] 油画的联想（1978）.吴冠中.《吴冠中文集第二卷：散文随笔》.上海：文汇出版社，1998.

[16] 安江村（1978）.吴冠中.《吴冠中文集第三卷：生平自述》.上海：文汇出版社，1998.

[17] 要重视油画问题.美术，1979（2）.

[18] 波提切利的《春》.世界美术，1979（2）；吴冠中.《东寻西找集》.成都：四川人民出版社，1982.

[19] 印象主义绘画的前前后后.美术研究，1979（4）.吴冠中.《东寻西找集》.成都：四川人民出版社，1982.

[20] 寂寞耕耘六十年——怀念林风眠老师.文艺研究，1979（4）.吴冠中.《东寻西找集》.成都：四川人民出版社，1982.

[21] 绘画的形式美.美术，1979（5）.吴冠中.《东寻西找集》.成都：四川人民出版社，1982.

[22] 向探索者致敬——张仃画展读后记.工人日报，1979-5-31；吴冠中.《东寻西找集》.成都：四川人民出版社，1982.

[23] 秋色.中国摄影，1979（5）；吴冠中.《风筝不断线》.成都：四川美术出版社，1985.

[24] 一点心得和感想.香港《美术家》，1979（6）；吴冠中.《东寻西找集》.成都：四川人民出版社，1982.

[25] 兄弟·同道·战友——谈现代日本绘画展览.光明日报，1979-7-20；吴冠中.《东寻西找集》.成都：四川人民出版社，1982.

[26] 我的感想和希望（在全国第四次文代会上的发言）.美术，1980（1）；吴冠中.《东寻西找集》.成都：四川人民出版社，1982.

[27] 拾穗之喜——代序［《吴冠中画选（60年代至70年代）》自序，1979］.吴冠中.《短笛》.北京：团结出版社，2008.

[28] 乐山大佛（1979）.吴冠中.《画外文思》.北京：人民文学出版社，2005.

[29] 房东家（1970年代）.吴冠中.《吴冠中绘画形式分析》.成都：四川美术出版社，1988.

[30] 养在深闺人未识——张家界是一颗风景明珠.湖南日报，1980-1-1；吴冠中.《东

寻西找集》.成都：四川人民出版社，1982.

[31] 绘画教学中的民族化问题.新美术，1980（1）.

[32] 土土洋洋 洋洋土土——油画民族化杂谈.文艺研究，1980（1）；吴冠中.《东寻西找集》.成都：四川人民出版社，1982.

[33] 梦里人间——忆夏凡纳的壁画.世界美术，1980（2）；吴冠中.《东寻西找集》.成都：四川人民出版社，1982.

[34] 梵高.美术，1980（3）；吴冠中.《东寻西找集》.成都：四川人民出版社，1982.

[35] 风景写生回忆录.社会科学战线，1980（2）；吴冠中.《东寻西找集》.成都：四川人民出版社，1982.

[36] 姑娘呵，你慢些舞，让德加画个够！.舞蹈，1980（3）；吴冠中.《东寻西找集》.成都：四川人民出版社，1982.

[37] 造型艺术离不开对人体美的研究.美术，1980（4）；吴冠中.《东寻西找集》.成都：四川人民出版社，1982.

[38] 但愿画长久——写在深圳个人画展之前.香港《文汇报》，1980-4-25；吴冠中.《东寻西找集》.成都：四川人民出版社，1982.

[39] 朴实的灵魂 斑斓的色彩——悼念老油画家卫天霖老师.光明日报，1980-7-13；吴冠中.《东寻西找集》.成都：四川人民出版社，1982.

[40] 一代才华——为同代人油画鼓掌.北京晚报，1980-8-3；吴冠中.《东寻西找集》.成都：四川人民出版社，1982；中国艺术，2008（2）.

[41] 潘天寿绘画的造型特色.香港：明报月刊，1980（9）；新美术，1981（1）；吴冠中.《东寻西找集》.成都：四川人民出版社，1982.

[42] 关于抽象美.美术，1980（10）；吴冠中.《东寻西找集》.成都：四川人民出版社，1982.

[43] 碾子（1980）.吴冠中.《吴冠中绘画形式分析》.成都：四川美术出版社，1988.

[44] 石寨（1980）.吴冠中.《吴冠中绘画形式分析》.成都：四川美术出版社，1988.

[45] 孔孟故里行.北京日报，1980-12-25；吴冠中.《东寻西找集》.成都：四川人民出版社，1982.

[46] 江南人家（1980）.吴冠中.《吴冠中绘画形式分析》.成都：四川美术出版社，1988.

[47] 贵州山丛寻画.旅行家，1981（1）；吴冠中.《东寻西找集》.成都：四川人民出版社，1982.

[48] 油画之美.世界美术，1981（1）；吴冠中.《东寻西找集》.成都：四川人民出版社，1982.

[49] 戈壁滩上转轮来——赵以雄"丝路风情"套画观感.光明日报，1981-1-20；吴冠中.《风筝不断线》.成都：四川美术出版社，1985.

[50] 今日大鱼岛.旅游，1981（2）；吴冠中.《东寻西找集》.成都：四川人民出版社，1982.

[51] 油画实践甘苦谈.文艺研究，1981（2）；吴冠中.《风筝不断线》.成都：四川美术出版社，1985.

[52] 内容决定形式？（北京市举行油画学术讨论会）.美术，1981（3）；美术，2010（9）；吴冠中.《风筝不断线》.成都：四川美术出版社，1985.

[53] 乡情.宜兴报，1981-5-10；吴冠中.《东寻西找集》.成都：四川人民出版社，1982.

[54] 唐莲开花——写在北京水彩画学会赴港展览之前.光明日报，1981-5-24；吴冠中.《东寻西找集》.成都：四川人民出版社，1982.

[55] 绿衣姑娘.北京日报，1981-5-28；吴冠中.《风筝不断线》.成都：四川美术出版社，1985.

[56] 摄影与形式美.大众摄影，1981（7）；吴冠中.《东寻西找集》.成都：四川人民出版社，1982.

[57] 土地.北京晚报，1981-11-14；吴冠中.《天南地北》.上海：上海文艺出版社，1984.

[58] 风景哪边好？——油画风景杂谈.美术，1981（12）；吴冠中.《东寻西找集》.成都：四川人民出版社，1982；当代油画，2015（4）.

[59] 美国名画原作展观感.人民画报，1981（12）；吴冠中.《东寻西找集》.成都：四川人民出版社，1982.

[60] 大漠（1981）.吴冠中.《吴冠中绘画形式分析》.成都：四川美术出版社，1988.

[61] 西非三国印象（1982）. 吴冠中.《天南地北》. 上海：上海文艺出版社，1984.

[62] 笔墨当随时代——读张振铎老师的画. 美术研究，1982（1）；吴冠中.《风筝不断线》. 成都：四川美术出版社，1985.

[63] 于特里约的风景画. 世界美术，1982（2）；又名"尤脱利罗的风景画". 吴冠中.《东寻西找集》. 成都：四川人民出版社，1982.

[64] 彩色摄影手法多——谈第十二届全国影展中的几幅彩色作品. 中国摄影，1982（3）；吴冠中.《风筝不断线》. 成都：四川美术出版社，1985.

[65] 赵无极的画. 香港《新晚报》，1982-4-6；吴冠中.《风筝不断线》. 成都：四川美术出版社，1985.

[66] 海外遇故知——访巴黎画家朱德群. 香港《大公报》，1982-4-11；吴冠中.《风筝不断线》. 成都：四川美术出版社，1985.

[67] 对绘画语言的探讨（1982）. 吴冠中.《背影风格》. 北京：团结出版社，2008.

[68] 熊秉明的探索. 美术，1982（6）；吴冠中.《风筝不断线》. 成都：四川美术出版社，1985.

[69] 霍根仲的路——喜看霍根仲的油画. 河北日报，1982-7-4；吴冠中.《风筝不断线》. 成都：四川美术出版社，1985.

[70] 生活·信仰·程式——西非雕刻一瞥. 北京艺术，1982（9）；吴冠中.《风筝不断线》. 成都：四川美术出版社，1985.

[71] 望尽天涯路——记我的艺术生涯. 人民文学，1982（10）；吴冠中.《风筝不断线》. 成都：四川美术出版社，1985.

[72] 何处是归程——现代艺术倾向印象谈（1982）. 吴冠中.《风筝不断线》. 成都：四川美术出版社，1985.

[73] 喜见嘉宾——贺法国二百五十年绘画展览. 中国建设（英、法文版），1982（12）；吴冠中.《风筝不断线》. 成都：四川美术出版社，1985.

[74] 栽花. 北京晚报，1982-10-5；吴冠中.《天南地北》. 上海：上海文艺出版社，1984.

[75]《东寻西找集》前言（1982）. 吴冠中.《东寻西找集》. 成都：四川人民出版社，1982.

[76] 汉柏（1983）. 吴冠中.《吴冠中绘画形式分析》. 成都：四川美术出版社，1988.

[77] 从秦俑坑到华山巅.旅游文学，1983（创刊号）；吴冠中.《天南地北》.上海：上海文艺出版社，1984.

[78] 上海街头.解放日报，1983-2-20；吴冠中.《天南地北》.上海：上海文艺出版社，1984.

[79] 消逝.羊城晚报，1983-2-26；吴冠中.《天南地北》.上海：上海文艺出版社，1984.

[80] 感人的叫卖声.北京晚报，1983-3-1；吴冠中.《天南地北》.上海：上海文艺出版社，1984.

[81] 大江南北.解放日报，1983-3-20；吴冠中.《天南地北》.上海：上海文艺出版社，1984.

[82] 风筝不断线——创作笔记.文艺研究，1983（3）；吴冠中《风筝不断线》.成都：四川美术出版社，1985.

[83] 追求天趣的画家刘国松.新观察，1983（3）；吴冠中.《风筝不断线》.成都：四川美术出版社，1985.

[84] 画里阴晴.北京晚报，1983-4-25；吴冠中.《风筝不断线》.成都：四川美术出版社，1985.

[85] 渔村十日.新观察，1983（4）.吴冠中.《天南地北》.上海：上海文艺出版社，1984.

[86] 陪法国画家游天坛和云冈.旅行家，1983（5）；吴冠中.《风筝不断线》.成都：四川美术出版社，1985.

[87] 天涯咫尺——喜看毕加索画展.北京日报，1983-5-7；吴冠中.《风筝不断线》.成都：四川美术出版社，1985.

[88] 草坪.北京晚报，1983-6-4；吴冠中.《谁家粉本》.成都：四川美术出版社，1987.

[89] 八十年代年轻人.北京晚报，1983-8-7；吴冠中.《风筝不断线》.成都：四川美术出版社，1985.

[90] 浙江展痕.浙江画报，1983（8）；吴冠中.《风筝不断线》.成都：四川美术出版社，1985.

[91] 猎人之窝.新观察，1983（18）；吴冠中.《风筝不断线》.成都：四川美术出版社，1985.

[92] 伸与曲——莫迪里阿尼的形式直觉.美术丛刊,1983(22);吴冠中.《风筝不断线》.成都:四川美术出版社,1985.

[93] 百花园里忆园丁——寄林风眠老师.香港《美术家》,1983(33);吴冠中.《风筝不断线》.成都:四川美术出版社,1985.

[94] 魂与胆——李可染绘画的独创性.人民中国,1983(10);香港《美术家》,1983(34);吴冠中.《风筝不断线》.成都:四川美术出版社,1985.

[95] 石鲁的"腔"及其他.美术,1983(9);吴冠中.《风筝不断线》.成都:四川美术出版社,1985.

[96] 春雪(1983).吴冠中.《吴冠中绘画形式分析》.成都:四川美术出版社,1988.

[97] 且说黄山.羊城晚报,1984-1-9;吴冠中.《风筝不断线》.成都:四川美术出版社,1985.

[98] 似曾相识燕归来——喜读《李流丹版画》.香港《大公报》,1984-1-16;吴冠中.《风筝不断线》.成都:四川美术出版社,1985.

[99] 桥之美.旅游天地,1984(2);吴冠中.《风筝不断线》.成都:四川美术出版社,1985.

[100] 致青年同行们.画廊,1984(4);吴冠中.《谁家粉本》.成都:四川美术出版社,1987.

[101] 美盲要比文盲多.北京晚报,1984-5-8;吴冠中.《谁家粉本》.成都:四川美术出版社,1987.

[102] 虚谷所见.美术,1984(5);吴冠中.《风筝不断线》.成都:四川美术出版社,1985.

[103] 投宿.北京晚报,1984-6-16;吴冠中.《谁家粉本》.成都:四川美术出版社,1987.

[104] 小三峡里访古城.旅游报,1984-6-26;吴冠中.《风筝不断线》.成都:四川美术出版社,1985.

[105] 身家性命烈火中——读《亲爱的提奥》.文艺研究,1984(6);吴冠中.《吴冠中谈艺集》.北京:人民美术出版社,1995.

[106] 彩谷——彝族火把节散记.旅游天地,1984(6);吴冠中.《风筝不断线》.成都:四川美术出版社,1985.

[107] 财和命. 北京晚报, 1984-8-7; 吴冠中.《谁家粉本》. 成都: 四川美术出版社, 1987.

[108]《杨延文画集》序 (1984). 吴冠中.《谁家粉本》. 成都: 四川美术出版社, 1987.

[109] 名山与名家. 北京晚报, 1984-9-6; 吴冠中.《谁家粉本》. 成都: 四川美术出版社, 1987.

[110] 佛国人间——游五台山杂感. 旅游报, 1984-10-16; 吴冠中.《谁家粉本》. 成都: 四川美术出版社, 1987.

[111] 致读者——《吴冠中画册》后记 (1984). 吴冠中.《谁家粉本》. 成都: 四川美术出版社, 1987.

[112]《天南地北》前言. 吴冠中.《天南地北》. 上海: 上海文艺出版社, 1984.

[113] 老树. 吴冠中.《天南地北》. 上海: 上海文艺出版社, 1984.

[114] 两个大佛. 吴冠中.《天南地北》. 上海: 上海文艺出版社, 1984.

[115] 水乡四镇. 吴冠中.《天南地北》. 上海: 上海文艺出版社, 1984.

[116] 白杨沟, 达子湾, 火焰山. 吴冠中.《天南地北》. 上海: 上海文艺出版社, 1984.

[117] 归乡记. 吴冠中.《天南地北》. 上海: 上海文艺出版社, 1984.

[118] 湖南行. 吴冠中.《天南地北》. 上海: 上海文艺出版社, 1984.

[119] 写生拾遗. 吴冠中.《天南地北》. 上海: 上海文艺出版社, 1984.

[120] 十渡无渡. 吴冠中.《天南地北》. 上海: 上海文艺出版社, 1984.

[121] 忆与想——金陵几处重游. 吴冠中.《天南地北》. 上海: 上海文艺出版社, 1984.

[122] 烟袋斜街裱画铺. 吴冠中.《天南地北》. 上海: 上海文艺出版社, 1984.

[123] 谁家粉本. 北京晚报, 1984-11-1; 吴冠中.《谁家粉本》. 成都: 四川美术出版社, 1987.

[124] 评选日记. 美术, 1984 (11); 吴冠中.《谁家粉本》. 成都: 四川美术出版社, 1987.

[125] 美丑之间. 实用美术, 1984 (16); 吴冠中.《风筝不断线》. 成都: 四川美术出版社, 1985.

[126] 看看想想. 新观察, 1984 (17); 吴冠中.《风筝不断线》. 成都: 四川美术出

版社，1985.

[127] 温馨何处（1984）.吴冠中.《沧桑入画》.上海：学林出版社，1997.

[128] 真假牡丹争妍.中国美术报，1985（创刊号）；吴冠中.《谁家粉本》.成都：
四川美术出版社，1987.

[129] 出了象牙塔——关于前国立艺术专科学校的回忆和掌故.美术史论，1985（1）；
吴冠中.《风筝不断线》.成都：四川美术出版社，1985.

[130] 喜悦之余的思索——中国油画展观后（1985）.吴冠中.《吴冠中文集第一卷：
艺术散论》.上海：文汇出版社，1998.

[131] 竹海行.生活画报，1985（1）；吴冠中.《谁家粉本》.成都：四川美术出版社，
1987.

[132] 闲话画竹.艺术世界，1985（1）；吴冠中.《风筝不断线》.成都：四川美术出版社，
1985.

[133] 长江三峡与鲁迅故乡——创作回忆.中国美术，1985（2）；吴冠中.《谁家粉
本》.成都：四川美术出版社，1987.

[134] 外行看时装.现代服装，1985（3）；吴冠中.《谁家粉本》.成都：四川美术出版社，
1987.

[135] 香山思绪——绘事随笔.文艺研究，1985（4）；吴冠中.《谁家粉本》.成都：
四川美术出版社，1987.

[136] 水墨行程十年（1980-1985）.美术，1985（5）；吴冠中.《谁家粉本》.成都：
四川美术出版社，1987.

[137] 美术自助餐.文艺研究，1985（5）；吴冠中.《沧桑入画》.上海：学林出版社，
1997.

[138] 可怜祥林嫂.北京晚报，1985-4-1；吴冠中《谁家粉本》.成都：四川美术出版社，
1987.

[139] 大宅.羊城晚报，1985-6-11；吴冠中.《谁家粉本》.成都：四川美术出版社，
1987.

[140] 周庄眼中钉.中国旅游报，1985-7-9；吴冠中.《谁家粉本》.成都：四川美术
出版社，1987.

[141]《刘国松画集》序（1985）.吴冠中.《谁家粉本》.成都：四川美术出版社，
1987.

[142] 苏州画家恋水乡——杨明义的画境．羊城晚报，1985-7-10；吴冠中．《谁家粉本》．成都：四川美术出版社，1987.

[143] 香港艺术节散记．新观察，1985（7）；吴冠中．《谁家粉本》．成都：四川美术出版社，1987.

[144] 宣纸恋．北京晚报，1985-8-19；吴冠中．《谁家粉本》．成都：四川美术出版社，1987.

[145] 说天池．中国旅游报，1985-8-20；吴冠中．《谁家粉本》．成都：四川美术出版社，1987.

[146] 友情画意溢京华——贺法国近代艺术展览．北京日报，1985-9-12；吴冠中．《谁家粉本》．成都：四川美术出版社，1987.

[147] 寄语新疆．新疆日报，1985-9-22；吴冠中．《谁家粉本》．成都：四川美术出版社，1987.

[148] 深山闹市九寨沟．北京晚报，1985-10-3；吴冠中．《谁家粉本》．成都：四川美术出版社，1987.

[149] 无心插柳柳成荫——中国画创新杂谈．羊城晚报，1985-10-7；吴冠中．《谁家粉本》．成都：四川美术出版社，1987.

[150] 风光风情说乌江．人民文学，1985（10）；吴冠中．《谁家粉本》．成都：四川美术出版社，1987.

[151]《深圳美术节画册》序（1985）；吴冠中．《谁家粉本》．成都：四川美术出版社，1987.

[152] 致编者——《风筝不断线》代序．吴冠中．《风筝不断线》．成都：四川美术出版社，1985.

[153] 水田（1985）．吴冠中．《吴冠中绘画形式分析》．成都：四川美术出版社，1988.

[154] 佛（1985）．吴冠中．《吴冠中绘画形式分析》．成都：四川美术出版社，1988.

[155] 家（1985）．吴冠中．《吴冠中绘画形式分析》．成都：四川美术出版社，1988.

[156] 拿来主义——李化吉油画创作的容量（1985）．吴冠中．《风筝不断线》．成都：四川美术出版社，1985.

[157] 静观有慧眼——郑为作品简介（1985）．吴冠中．《风筝不断线》．成都：四川美术出版社，1985.

[158] 变法——同葛鹏仁、官其格谈画（1985）.吴冠中.《风筝不断线》.成都：四川美术出版社，1985.

[159] 怀抱山河恋古今——《黄国强写生集》前言（1985）.吴冠中.《风筝不断线》.成都：四川美术出版社，1985.

[160] 晚晴天气说画图.香港《明报月刊》，1986（1月特刊）；吴冠中.《谁家粉本》.成都：四川美术出版社，1987.

[161] 是非得失文人画.文艺报，1986-2-22；吴冠中.《谁家粉本》.成都：四川美术出版社，1987.

[162] 时代的骄子 艺术的浪子——谈为油画苦战的几位猛士.文艺学习，1986（2）；吴冠中.《谁家粉本》.成都：四川美术出版社，1987.

[163] 林风眠新作.中国美术报，1986-3-15；吴冠中.《谁家粉本》.成都：四川美术出版社，1987.

[164] 走马京都.北京晚报，1986-4-22、1986-4-29、1986-5-10；吴冠中.《谁家粉本》.成都：四川美术出版社，1987.

[165] 彩色的轨迹——喜见大型画集《中国油画》出版（1986）.吴冠中.《美丑缘》.天津：百花文艺出版社，1997.

[166] 师生对话.美术，1986（5）；吴冠中.《谁家粉本》.成都：四川美术出版社，1987.

[167]《林风眠画集》序（1986）.吴冠中.《吴冠中文集第三卷：生平自述》.上海：文汇出版社，1998.

[168] 三看香港.羊城晚报，1986-6-17；吴冠中.《谁家粉本》.成都：四川美术出版社，1987.

[169] 水乡青草育童年.人民日报（海外版），1986-7-21；吴冠中.《谁家粉本》.成都：四川美术出版社，1987.

[170] 陪读及其他.北京晚报，1986-8-12；吴冠中.《谁家粉本》.成都：四川美术出版社，1987.

[171] 晓月.今晚报，1986-9-8；吴冠中.《谁家粉本》.成都：四川美术出版社，1987.

[172] 今日香港·（1986）.吴冠中.《吴冠中绘画形式分析》.成都：四川美术出版社，1988.

[173] 静巷（1986）.吴冠中.《吴冠中文集》第 2 卷·散文随笔.上海：文汇出版社，1998.

[174]《绘画构图学》序.吴冠中.《谁家粉本》.成都：四川美术出版社，1987.

[175] 扑朔迷离意境美.吴冠中.《谁家粉本》.成都：四川美术出版社，1987.

[176] 从林晓引起的思考.吴冠中.《谁家粉本》.成都：四川美术出版社，1987.

[177] 看艺术拍卖.吴冠中.《谁家粉本》.成都：四川美术出版社，1987.

[178] 赤日炎炎访印度.新观察，1987（16）；吴冠中.《艺途春秋：吴冠中文选》.美国八方文化企业公司，1992.

[179] 天台行（1987）.吴冠中.《吴冠中散文选》.北京：国际文化出版公司，1993.

[180] 深巷酒香北武当.吴冠中.《谁家粉本》.成都：四川美术出版社，1987.

[181] 长汀短记（1987）.吴冠中.《谁家粉本》.成都：四川美术出版社，1987.

[182] 崂山松石（1987）.吴冠中.《吴冠中绘画形式分析》.成都：四川美术出版社，1988.

[183] 茶座（忆 1984 年到四川乐山）.吴冠中.《吴冠中绘画形式分析》.成都：四川美术出版社，1988.

[184]《留学画家油画选》前言（1987）.吴冠中.《吴冠中谈艺集》.北京：人民美术出版社，1995.

[185]《刘巨德等人体速写集》序.吴冠中.《谁家粉本》.成都：四川美术出版社，1987.

[186] 蟋蟀（1987）.吴冠中.《艺途春秋：吴冠中文选》.美国八方文化企业公司，1992.

[187] 说"变形".文艺报，1987-8-29；吴冠中.《艺途春秋：吴冠中文选》.美国八方文化企业公司，1992.

[188] 刀光剑影龙潭湖（1987）.吴冠中.《艺途春秋：吴冠中文选》.美国八方文化企业公司，1992.

[189] 荣宝斋编印《吴冠中画集》自序（1987）.吴冠中.《画中思》.北京：中国华侨出版社，1993.

[190]《谁家粉本》自序.吴冠中.《谁家粉本》.成都：四川美术出版社，1987.

[191] 老墙（1987）.吴冠中.《吴冠中绘画形式分析》.成都：四川美术出版社，1988.

[192] 今日巴东（1987）．吴冠中．《吴冠中绘画形式分析》．成都：四川美术出版社，1988.

[193] 春消息（1987）．吴冠中．《吴冠中绘画形式分析》．成都：四川美术出版社，1988.

[194] 桂林山村（1987）．吴冠中．《吴冠中绘画形式分析》．成都：四川美术出版社，1988.

[195] 张仃清唱（1987）．吴冠中．《吴冠中散文选》．北京：国际文化出版公司，1993.

[196] 从兰亭到溪口．人民日报，1988-1-12；吴冠中．《艺途春秋：吴冠中文选》．美国八方文化企业公司，1992.

[197] 孤独者——悼念吴大羽老师．中国美术报，1988（5）；吴冠中．《艺途春秋：吴冠中文选》．美国八方文化企业公司，1992.

[198] 有米之炊．美术，1988（6）．

[199] 白莲朵朵年年开．美术，1988（7）．

[200] 漫谈两岸文化交流的未来．台湾《雄狮美术》，1988（7）；吴冠中．《艺途春秋：吴冠中文选》．美国八方文化企业公司，1992.

[201] 毁画（1988）．吴冠中．《望尽天涯路》．北京：东方出版社，1993.

[202] 今日江南行（1988）．吴冠中．《艺途春秋：吴冠中文选》．美国八方文化企业公司，1992.

[203] 他和她（1988）．吴冠中．《画中思》．北京：中国华侨出版社，1993；又名"吴冠中与朱碧琴——萍水相逢到一生一世"．老年教育（书画艺术），2012（12）．

[204] 渔港．吴冠中．《吴冠中绘画形式分析》．成都：四川美术出版社，1988.

[205] 补网．吴冠中．《吴冠中绘画形式分析》．成都：四川美术出版社，1988.

[206] 奔流．吴冠中．《吴冠中绘画形式分析》．成都：四川美术出版社，1988.

[207] 静港．吴冠中．《吴冠中绘画形式分析》．成都：四川美术出版社，1988.

[208] 乌江人家．吴冠中．《吴冠中绘画形式分析》．成都：四川美术出版社，1988.

[209] 高原窑洞．吴冠中．《吴冠中绘画形式分析》．成都：四川美术出版社，1988.

[210] 残荷．吴冠中．《吴冠中绘画形式分析》．成都：四川美术出版社，1988.

[211] 雨后飞瀑．吴冠中．《吴冠中绘画形式分析》．成都：四川美术出版社，1988.

[212] 松与瀑．吴冠中．《吴冠中绘画形式分析》．成都：四川美术出版社，1988.

[213] 双燕．吴冠中．《吴冠中绘画形式分析》．成都：四川美术出版社，1988.

[214] 田．吴冠中．《吴冠中绘画形式分析》．成都：四川美术出版社，1988.

[215] 长城．吴冠中．《吴冠中绘画形式分析》．成都：四川美术出版社，1988.

[216] 家．吴冠中．《吴冠中绘画形式分析》．成都：四川美术出版社，1988.

[217] 瓜藤．吴冠中．《吴冠中绘画形式分析》．成都：四川美术出版社，1988.

[218] 狮子林．吴冠中．《吴冠中绘画形式分析》．成都：四川美术出版社，1988.

[219] 虎跑白屋．吴冠中．《吴冠中绘画形式分析》．成都：四川美术出版社，1988.

[220] 奔马．吴冠中．《吴冠中绘画形式分析》．成都：四川美术出版社，1988.

[221] 月下玉龙山．吴冠中．《吴冠中绘画形式分析》．成都：四川美术出版社，1988.

[222] 日照群峰．吴冠中．《吴冠中绘画形式分析》．成都：四川美术出版社，1988.

[223] 孔林．吴冠中．《吴冠中绘画形式分析》．成都：四川美术出版社，1988.

[224] 罱河泥．吴冠中．《吴冠中绘画形式分析》．成都：四川美术出版社，1988.

[225] 太湖．吴冠中．《吴冠中绘画形式分析》．成都：四川美术出版社，1988.

[226] 漓江．吴冠中．《吴冠中绘画形式分析》．成都：四川美术出版社，1988.

[227] 鱼之乐．吴冠中．《吴冠中绘画形式分析》．成都：四川美术出版社，1988.

[228] 渔家院．吴冠中．《吴冠中绘画形式分析》．成都：四川美术出版社，1988.

[229] 贾岛诗中画（1989）．吴冠中．《艺途春秋：吴冠中文选》．美国八方文化企业公司，1992.

[230] 解衣般礴陈瑞献．美术，1989（5）；吴冠中．《望尽天涯路》．北京：东方出版社，1993.

[231] 人人争看林风眠（1989）．吴冠中．《艺途春秋：吴冠中文选》．美国八方文化企业公司，1992.

[232] 小鸟天堂（1989）．吴冠中．《画外话：吴冠中卷》．北京：人民文学出版社，1999.

[233] 出现老虎（1989）．吴冠中．《艺途春秋：吴冠中文选》．美国八方文化企业公司，1992.

[234] 石榴（1980年代）．吴冠中．《画外话：吴冠中卷》．北京：人民文学出版社，1999.

[235] 红高粱（1980年代）．吴冠中．《画外话：吴冠中卷》．北京：人民文学出版社，1999.

[236] 江南人家（1980 年代）. 吴冠中 .《画外话：吴冠中卷》. 北京：人民文学出版社，1999.

[237] 高粱与棉花（1980 年代）. 吴冠中 .《画外文思》. 北京：人民文学出版社，2005.

[238] 序《宜兴风物志》（1980 年代）. 吴冠中 .《画中思》. 北京：中国华侨出版社，1993.

[239] 《名家百人画桂林》序（1980 年代）. 吴冠中 .《吴冠中谈艺集》. 北京：人民美术出版社，1995.

[240] 日本主义——上野观画记（1980 年代）. 吴冠中 .《吴冠中谈艺集》. 北京：人民美术出版社，1995.

[241] 熟视无睹——寄语美术青年（1980 年代）. 吴冠中 .《吴冠中文集第一卷：艺术散论》. 上海：文汇出版社，1998.

[242] 说墙（1980 年代）. 吴冠中 .《吴冠中散文选》. 北京：国际文化出版公司，1993.

[243] 曲（1980 年代）. 吴冠中 .《美丑缘》. 天津：百花文艺出版社，1997.

[244] 边境（1980 年代）. 吴冠中 .《足印》. 北京：团结出版社，2008.

[245] 我与花溪（1980 年代）. 吴冠中 .《谁家粉本》. 成都：四川美术出版社，1987.

[246] 天险无通途（1980 年代）. 吴冠中 .《吴冠中文集第二卷：散文随笔》. 上海：文汇出版社，1998.

[247] 艺术断想：水仙、入太行、观鱼（三章）（1980 年代）. 吴冠中 .《画中思》. 北京：中国华侨出版社，1993.

[248] 我看书法——井上有一书法集序（1980 年代）. 吴冠中 .《美丑缘》. 天津：百花文艺出版社，1997.

[249] 看戏（1980 年代）. 吴冠中 .《美丑缘》. 天津：百花文艺出版社，1997.

[250] 安居乐业漆画乡——谈乔十光的艺术（1980 年代）. 吴冠中 .《画中思》. 北京：中国华侨出版社，1993；又名"于黑漆中见光泽——谈乔十光的漆画艺术". 文艺争鸣，2010（6）.

[251] 白夜（1980 年代）. 吴冠中 .《吴冠中文集第二卷：散文随笔》. 上海：文汇出版社，1998.

[252] 天坛梨园（1980 年代）. 吴冠中 .《美丑缘》. 天津：百花文艺出版社，1997.

[253] 太阳（1980年代）．吴冠中．《短笛无腔》．北京：新世界出版社，2004.

[254] 自留地里勤耕耘（1980年代）．吴冠中．《短笛》．北京：团结出版社，2008.

[255] 疾风劲草说王怀（1980年代）．吴冠中．《美丑缘》．天津：百花文艺出版社，1997.

[256] 花（1980年代）．吴冠中．《美丑缘》．天津：百花文艺出版社，1997.

[257] 鲁迅故乡（1980年代）．吴冠中．《画外文思》．北京：人民文学出版社，2005.

[258] 交河故城（1980年代）．吴冠中．《画外话：吴冠中卷》．北京：人民文学出版社，1999.

[259] 墙上秋色（1980年代）．吴冠中．《画外话：吴冠中卷》．北京：人民文学出版社，1999.

[260] 狮子林（二）（1980年代）．吴冠中．《文心画眼》．北京：团结出版社，2008.

[261] 张家界（1980年代）．吴冠中．《画外话：吴冠中卷》．北京：人民文学出版社，1999.

[262] 白桦林（1980年代）．吴冠中．《画外话：吴冠中卷》．北京：人民文学出版社，1999.

[263] 花溪树（1980年代）．吴冠中．《吴冠中绘画形式分析》．成都：四川美术出版社，1988.

[264] 雪（1980年代）．吴冠中．《美丑缘》．天津：百花文艺出版社，1997.

[265] 观鱼（1980年代）．吴冠中．《吴冠中绘画形式分析》．成都：四川美术出版社，1988.

[266] 夜舞（1980年代）．吴冠中．《文心画眼》．北京：团结出版社，2008.

[267] 飞尽堂前燕（1980年代）．吴冠中．《文心画眼》．北京：团结出版社，2008.

[268] 点名道姓说艺评（1990）．吴冠中．《画中思》．北京：中国华侨出版社，1993.

[269] 巴黎札记．美术，1990(1)；吴冠中．《吴冠中散文选》．北京：国际文化出版公司，1993.

[270] 樟宜海滨一夕谈（1990）．吴冠中．《艺途春秋：吴冠中文选》．美国八方文化企业公司，1992.

[271] 剪不断，理还乱——1989年创作回顾．瞭望周刊，1990（3）；吴冠中．《艺途春秋：吴冠中文选》．美国八方文化企业公司，1992.

[272] 而立与不惑——50至70年代生活杂忆．吴冠中．《望尽天涯路》．北京：东方

出版社，1993.

[273] 谁点头，谁鼓掌（1990）.吴冠中.《艺途春秋：吴冠中文选》.美国八方文化企业公司，1992.

[274] 锣鼓听音（1990）.吴冠中.《艺途春秋：吴冠中文选》.美国八方文化企业公司，1992.

[275] 我们的路.美术，1990（9）.

[276] 夕照看裸体——《吴冠中人体画册》序（1990）.吴冠中.《艺途春秋：吴冠中文选》.美国八方文化企业公司，1992.

[277] 浪子及其他（1990）.吴冠中.《艺途春秋：吴冠中文选》.美国八方文化企业公司，1992.

[278]《要艺术不要命》自序（1990）.吴冠中.《吴冠中文集第三卷：生平自述》.上海：文汇出版社，1998.

[279] 我与水彩画——《水彩、粉彩画集》自序（1990）.吴冠中.《吴冠中散文选》.北京：国际文化出版公司，1993.

[280] 纪事记思.文艺研究，1991（4）；吴冠中.《望尽天涯路》.北京：东方出版社，1993 年.

[281] 续《他和她》（1991）.吴冠中.《画中思》.北京：中国华侨出版社，1993.

[282] 人之裸（1991）.吴冠中.《画中思》.北京：中国华侨出版社，1993.

[283] 雁归来（1991）.吴冠中.《望尽天涯路》.北京：东方出版社，1993 年.

[284] 尸骨已焚说宗师（1991）.吴冠中.《吴冠中谈艺集》.北京：人民美术出版社，1995.

[285] 园丁梦——《吴冠中师生作品选》前言.吴冠中.《吴冠中师生作品选》.今日中国出版社，1991.

[286] 明式家具与存在主义（1991）.吴冠中.《画中思》.北京：中国华侨出版社，1993.

[287] 艺途春秋——五十年创作回顾（1991）.吴冠中.《画中思》.北京：中国华侨出版社，1993.

[288] 寰宇觅知音（1991）.吴冠中.《吴冠中谈美》.广州：广东人民出版社，2000.

[289] 说师承——《吴冠中画谱》序.吴冠中.《艺途春秋：吴冠中文选》.美国八方文化企业公司，1992.

[290] 所见所思说香江（1991）. 吴冠中.《吴冠中散文选》. 北京：国际文化出版公司，1993.

[291] 我的母校（1992）. 吴冠中.《吴冠中散文选》. 北京：国际文化出版公司，1993.

[292] 笔墨等于零. 香港：明报月刊，1992（3）；吴冠中.《画中思》. 北京：中国华侨出版社，1993.

[293] 我的创作心路（1992）. 吴冠中.《背影风格》. 北京：团结出版社，2008.

[294] 展画伦敦断想（1992）. 吴冠中.《画中思》. 北京：中国华侨出版社，1993.

[295] 蜂蝶何处觅芬芳（1992）. 吴冠中.《画中思》. 北京：中国华侨出版社，1993.

[296] 忆初恋（1992）. 吴冠中.《画中思》. 北京：中国华侨出版社，1993.

[297] 婚礼和父亲（1992）. 吴冠中.《画中思》. 北京：中国华侨出版社，1993.

[298] 小鹦鹉（1992）. 吴冠中.《吴冠中散文选》. 北京：国际文化出版公司，1993.

[299] 若明若暗辨前程（1992）. 吴冠中.《吴冠中散文选》. 北京：国际文化出版公司，1993.

[300]《艺途春秋——吴冠中文选》自序. 吴冠中.《艺途春秋：吴冠中文选》. 美国八方文化企业公司，1992.

[301] 补天（1992）. 吴冠中.《画外话：吴冠中卷》. 北京：人民文学出版社，1999.

[302] 惶恐. 装饰，1993（3）；吴冠中.《吴冠中谈艺集》. 北京：人民美术出版社，1995.

[303] 形象思维与逻辑思维. 装饰，1993（4）.

[304] 巴黎谈艺录（1993）. 吴冠中.《吴冠中谈美》. 广州：广东人民出版社，2000.

[305] 佳酿（1993）. 吴冠中.《吴冠中集》北京：华夏出版社，2001.

[306] 思想者的迷惘——寄语罗丹之展（1993）. 吴冠中.《画中思》. 北京：中国华侨出版社，1993.

[307] 致观众（1993）. 吴冠中.《短笛》. 北京：团结出版社，2008.

[308]《吴冠中素描、速写集》自序（1993）. 吴冠中.《吴冠中谈艺集》. 北京：人民美术出版社，1995.

[309]《吴冠中自选画集》自序. 吴冠中.《望尽天涯路》. 北京：东方出版社，1993.

[310]《画中思》自序. 吴冠中.《画中思》. 北京：中国华侨出版社，1993.

[311] 自言自语（1993）. 吴冠中.《吴冠中文集第三卷：生平自述》. 上海：文汇出版社，

1998.

[312] 偷来紫藤.吴冠中.《画中思》.北京：中国华侨出版社，1993.

[313] 三方净土转轮来：灰、白、黑.吴冠中.《画中思》.北京：中国华侨出版社，
1993.

[314] 审稿.吴冠中.《画中思》.北京：中国华侨出版社，1993.

[315] 好人与坏人.吴冠中.《画中思》.北京：中国华侨出版社，1993.

[316] 苏州园林不堪看.吴冠中.《画中思》.北京：中国华侨出版社，1993.

[317] 形象突破观念——潘天寿老师的启示.吴冠中.《画中思》.北京：中国华侨出版社，1993.

[318] 突兀·梦幻·蜕变——寄语刘国松回顾展.吴冠中.《画中思》.北京：中国华侨出版社，1993.

[319] 情、理之恋——贺郑为画展.吴冠中.《画中思》.北京：中国华侨出版社，1993.

[320] 果·树·土壤——贺"中国当代美术家"系列画传出版.吴冠中.《画中思》.北京：中国华侨出版社，1993.

[321] 《朱乃正水墨画集》前言.吴冠中.《画中思》.北京：中国华侨出版社，1993.

[322] 踏破铁鞋缘底事——关于阎振铎.吴冠中.《画中思》.北京：中国华侨出版社，1993.

[323] 《当代百家画桂林》序.吴冠中.《画中思》.北京：中国华侨出版社，1993.

[324] "爷爷！爷爷！".吴冠中.《吴冠中散文选》.北京：国际文化出版公司，1993.

[325] 望尽天涯路——法国巴黎美术学院留学前后.吴冠中.《望尽天涯路》.北京：东方出版社，1993.

[326] 回忆与期望——国美附中65周年校庆笔谈（又名"忆母校科班"）.新美术，1994（3）；吴冠中.《吴冠中文集第三卷：生平自述》.上海：文汇出版社，1998.

[327] 孤陋寡闻与土生土长（1994）.吴冠中.《美丑缘》.天津：百花文艺出版社，1997.

[328] 又见巴黎（1994）.吴冠中.《沧桑入画》.上海：学林出版社，1997.

[329] 北欧行（1994）.吴冠中.《美丑缘》.天津：百花文艺出版社，1997.

[330] 洋阿福（1994）.吴冠中.《文心画眼》.北京：团结出版社，2008.

[331] 家居杂记（1995）. 吴冠中.《沧桑入画》. 上海：学林出版社，1997.

[332] 希望（1995）. 吴冠中.《美丑缘》. 天津：百花文艺出版社，1997.

[333] 书画一家亲——贺黄苗子、郁风书画展（1995）. 吴冠中.《美丑缘》. 天津：百花文艺出版社，1997.

[334] 黄金万两付官司. 光明日报，1995-1-18；吴冠中.《生命的风景》. 北京：北京十月文艺出版社，1998.

[335] 说逸品. 国画家，1995（6）；吴冠中.《美丑缘》. 天津：百花文艺出版社，1997.

[336] 我读《石涛画语录》. 人民日报，1995-8-31；吴冠中.《我读〈石涛画语录〉》. 北京：荣宝斋出版社，2007.

[337] 一画之法与万点恶墨——关于《石涛画语录》. 光明日报，1995-9-13；吴冠中《美丑缘》. 天津：百花文艺出版社，1997.

[338] 说树（1995）. 吴冠中.《沧桑入画》. 上海：学林出版社，1997.

[339]《石涛画语录》评析（1996）. 吴冠中.《吴冠中文集第一卷：艺术散论》. 上海：文汇出版社，1998.

[340] 石涛的谜底（1996）. 吴冠中.《吴冠中谈美》. 广州：广东人民出版社，2000.

[341] 吃粥（1996）. 吴冠中.《沧桑入画》. 上海：学林出版社，1997.

[342] 金桂花（1996）. 吴冠中.《文心画眼》. 北京：团结出版社，2008.

[343] 白头人（1996）. 吴冠中.《沧桑入画》. 上海：学林出版社，1997.

[344] 杂记狂人（1996）. 吴冠中.《沧桑入画》. 上海：学林出版社，1997.

[345] 盼红灯 窥红灯——书画市场看景观. 群言，1996（3）.

[346] 一幅画的故事（1996）. 吴冠中.《沧桑入画》. 上海：学林出版社，1997.

[347] 吴大羽——被遗忘、被发现的星（1996）. 吴冠中.《美丑缘》. 天津：百花文艺出版社，1997.

[348] 吴大羽现象（1996）. 吴冠中.《沧桑入画》. 上海：学林出版社，1997.

[349] 汗与雪（1996）. 吴冠中.《美丑缘》. 天津：百花文艺出版社，1997.

[350] 围城（1996）. 吴冠中.《画外话：吴冠中卷》. 北京：人民文学出版社，1999.

[351] 点线迎春（1996）. 吴冠中.《画外话：吴冠中卷》. 北京：人民文学出版社，1999.

[352] 春潮（1996）. 吴冠中.《画外话：吴冠中卷》. 北京：人民文学出版社，1999.

[353] 遗忘的雪（1996）. 吴冠中 .《画外话：吴冠中卷》. 北京：人民文学出版社，1999.

[354] 从灵芝说起（1996）. 吴冠中 .《沧桑入画》. 上海：学林出版社，1997.

[355] 卢沟桥的身价（1996）. 吴冠中 .《沧桑入画》. 上海：学林出版社，1997.

[356] 贺丁聪画展（1996）. 吴冠中 .《沧桑入画》. 上海：学林出版社，1997.

[357] 说常玉（1996）. 吴冠中 .《沧桑入画》. 上海：学林出版社，1997.

[358] 再谈《石涛画语录》. 美术研究，1997（1）；吴冠中 .《吴冠中文集第一卷：艺术散论》. 上海：文汇出版社，1998.

[359] 迎新年，说忧喜. 群言，1997（1）；吴冠中 .《生命的风景》. 北京：北京十月文艺出版社，1998.

[360] 堵车（1997）. 吴冠中 .《沧桑入画》. 上海：学林出版社，1997.

[361] 赵燕侠与海派（1997）. 吴冠中 .《沧桑入画》. 上海：学林出版社，1997.

[362] 肥瘦之间（1997）. 吴冠中 .《沧桑入画》. 上海：学林出版社，1997.

[363] 凤求凰（1997）. 吴冠中 .《沧桑入画》. 上海：学林出版社，1997.

[364] 画家村（1997）. 吴冠中 .《沧桑入画》. 上海：学林出版社，1997.

[365] 戏曲的困惑. 上海戏剧，1997（3）；吴冠中 .《沧桑入画》. 上海：学林出版社，1997.

[366] 古韵新腔（1997）. 吴冠中 .《吴冠中谈美》. 广州：广东人民出版社，2000.

[367] 台湾去来. 吴冠中 .《沧桑入画》. 上海：学林出版社，1997.

[368] 肖像. 吴冠中 .《沧桑入画》. 上海：学林出版社，1997.

[369] 歧途. 吴冠中 .《美丑缘》. 天津：百花文艺出版社，1997.

[370] 柳暗花明. 吴冠中 .《沧桑入画》. 上海：学林出版社，1997.

[371] 哭之笑之（1997）. 吴冠中 .《吴冠中文集第二卷：散文随笔》. 上海：文汇出版社，1998.

[372] 琼林宴（1997）. 吴冠中 .《吴冠中文集第二卷：散文随笔》. 上海：文汇出版社，1998.

[373] 最是人间留不住（1997）. 吴冠中 .《沧桑入画》. 上海：学林出版社，1997.

[374] 艺与技. 吴冠中 .《美丑缘》. 天津：百花文艺出版社，1997.

[375] 燕归来——喜迎朱德群画展. 吴冠中 .《沧桑入画》. 上海：学林出版社，1997.

[376] 喜看朱德群新作. 吴冠中 .《美丑缘》. 天津：百花文艺出版社，1997.

[377] 玉龙峰前执君手——访老同窗李霖灿（1997）.吴冠中.《吴冠中文集第三卷：生平自述》.上海：文汇出版社，1998.

[378] 猎奇命短（1997）.吴冠中.《沧桑入画》.上海：学林出版社，1997.

[379] 莲与舟（1997）.吴冠中.《沧桑入画》.上海：学林出版社，1997.

[380] 故宅（1997）.吴冠中.《沧桑入画》.上海：学林出版社，1997.

[381] 《美丑缘》自序（1997）.吴冠中.《美丑缘》.天津：百花文艺出版社，1997.

[382] 《沧桑入画》自序（1997）.吴冠中.《沧桑入画》.上海：学林出版社，1997.

[383] 水乡行（1997）.吴冠中.《画外话：吴冠中卷》.北京：人民文学出版社，1999.

[384] 流逝（1997）.吴冠中.《画外话：吴冠中卷》.北京：人民文学出版社，1999.

[385] 都市之夜（1997）.吴冠中.《画外话：吴冠中卷》.北京：人民文学出版社，1999.

[386] 老重庆（1997）.吴冠中.《画外文思》.北京：人民文学出版社，2005.

[387] 夜宴越千年——歌声远（古韵新腔系列）（1997）.吴冠中.《画外话：吴冠中卷》.北京：人民文学出版社，1999.

[388] 韩滉五牛谁保养（1997）.吴冠中.《文心画眼》.北京：团结出版社，2008.

[389] 晨曦与夕阳(1997).吴冠中《吴冠中文集第二卷：散文随笔》.上海：文汇出版社，1998.

[390] 枣.吴冠中.《美丑缘》.天津：百花文艺出版社，1997.

[391] 冰雪残荷（红蜻蜓）.吴冠中.《美丑缘》.天津：百花文艺出版社，1997.

[392] 发与秃.吴冠中.《美丑缘》.天津：百花文艺出版社，1997.

[393] 错觉.吴冠中.《沧桑入画》.天津：百花文艺出版社，1997.

[394] 题自己的画.吴冠中.《美丑缘》.天津：百花文艺出版社，1997.

[395] 点石成金.吴冠中.《美丑缘》.天津：百花文艺出版社，1997.

[396] 家家娃娃皆天才.吴冠中.《美丑缘》.天津：百花文艺出版社，1997.

[397] 爷爷奶奶再见.吴冠中.《美丑缘》.天津：百花文艺出版社，1997.

[398] 早市.吴冠中.《美丑缘》.天津：百花文艺出版社，1997.

[399] 纳凉风景.吴冠中.《美丑缘》.天津：百花文艺出版社，1997.

[400] 清华园.吴冠中.《美丑缘》.天津：百花文艺出版社，1997.

[401] 调色板.吴冠中.《美丑缘》.天津：百花文艺出版社，1997.

[402] 南行杂感.吴冠中.《美丑缘》.天津:百花文艺出版社,1997.

[403] 关于随笔.吴冠中.《美丑缘》.天津:百花文艺出版社,1997.

[404] 剪不断,五十年——记与朱德群、熊秉明的情谊.吴冠中.《美丑缘》.天津:百花文艺出版社,1997.

[405] 霜叶吐血红——自己的心路历程.吴冠中.《沧桑入画》.上海:学林出版社,1997.

[406] 朋友·知己·孤独.吴冠中.《沧桑入画》.上海:学林出版社,1997.

[407] 高山仰止——忆潘天寿老师.吴冠中.《沧桑入画》.上海:学林出版社,1997.

[408] 闻香下马——品罗工柳艺术回顾展.吴冠中.《沧桑入画》.上海:学林出版社,1997.

[409] 说鸟.吴冠中.《沧桑入画》.上海:学林出版社,1997.

[410] 百代宗师一僧人——谈石涛艺术.吴冠中.《沧桑入画》.上海:学林出版社,1997;又名"百代宗师一僧人——话说石涛".老年教育(书画艺术),2012(5).

[411] 油画之恋.吴冠中.《沧桑入画》.上海:学林出版社,1997.

[412] 狗.吴冠中.《沧桑入画》.上海:学林出版社,1997.

[413] 城建与城雕.吴冠中.《沧桑入画》.上海:学林出版社,1997.

[414] 川底下,君知否.吴冠中.《沧桑入画》.上海:学林出版社,1997.

[415] 真假苏州.吴冠中.《沧桑入画》.上海:学林出版社,1997.

[416] 虾与画价.吴冠中.《沧桑入画》.上海:学林出版社,1997.

[417] 玩物.吴冠中.《沧桑入画》.上海:学林出版社,1997.

[418] 渔港(1997).吴冠中.《画外话:吴冠中卷》.北京:人民文学出版社,1999.

[419] 从读者到作者——贺《文汇报》创刊六十周年.吴冠中.《吴冠中文集第三卷:生平自述》.上海:文汇出版社,1998.

[420] 蒲公英与火种——贺中国美术学院七十周年校庆.吴冠中《吴冠中文集第二卷:散文随笔》.上海:文汇出版社,1998.

[421] 生命的风景——关于传记　　　(1998).吴冠中.《吴冠中文集第二卷:散文随笔》.上海:文汇出版社,1998.

[422] 魂寓何处——美术中的民族气息杂谈.美术研究,1998(2);吴冠中.《吴冠中文集第一卷:艺术散论》.上海:文汇出版社,1998.

[423] 邂逅江湖——油画风景与中国山水画合影.文汇报,1998-9-15;吴冠中.《吴

冠中文集第一卷：艺术散论》.上海：文汇出版社，1998；美术，1999（7）.

[424] 西游三记（1998）.吴冠中.《吴冠中文集第三卷：生平自述》.上海：文汇出版社，1998.

[425] 卫天霖与北京艺术学院（1998）.吴冠中.《吴冠中集》北京：华夏出版社，2001.

[426] 说熊秉明（1998）.吴冠中.《吴冠中文集第三卷：生平自述》.上海：文汇出版社，1998.

[427] 为熊秉明《关于罗丹》作序（1998）.吴冠中.《望尽天涯路》.北京：东方出版社，1993 年.

[428]《画外话》自序（1998）.吴冠中.《画外话：吴冠中卷》.北京：人民文学出版社，1999.

[429] 北京居.《文汇报》"笔会"，1998 年 11 月 10 日；吴冠中.《吴冠中人生小品》.石家庄：花山文艺出版社，2001.

[430] 艺术之婚恋（1998）.吴冠中.《吴冠中谈美》.广州：广东人民出版社，2000.

[431] 等待（1998）.吴冠中.《吴冠中文集第二卷：散文随笔》.上海：文汇出版社，1998.

[432] 河沿（1998）.吴冠中.《吴冠中文集第二卷：散文随笔》.上海：文汇出版社，1998.

[433] 人道（1998）.吴冠中.《吴冠中文集第二卷：散文随笔》.上海：文汇出版社，1998.

[434] 仙人树（1998）.吴冠中.《吴冠中文集第二卷：散文随笔》.上海：文汇出版社，1998.

[435] 人之初（1998）.吴冠中.《吴冠中文集第二卷：散文随笔》.上海：文汇出版社，1998.

[436] 往事（1998）.吴冠中.《短笛无腔》.北京：新世界出版社，2004.

[437] 故事（1998）.吴冠中.《短笛无腔》.北京：新世界出版社，2004.

[438] 理发记（1998）.吴冠中.《吴冠中谈美》.广州：广东人民出版社，2000.

[439] 争朝夕（1998）.吴冠中.《短笛无腔》.北京：新世界出版社，2004.

[440]《生命的风景》自序（1998）.吴冠中.《生命的风景》.北京：北京十月文艺出版社，1998.

[441]《吴冠中文集》自序（1998）.吴冠中.《吴冠中文集第一卷：艺术散论》.上海：文汇出版社，1998.

[442] 画外话四十篇.吴冠中.《吴冠中文集第一卷：艺术散论》.上海：文汇出版社，1998.

[443] 桃花季节（1998）.吴冠中.《画外话：吴冠中卷》.北京：人民文学出版社，1999.

[444] 伴侣（1998）.吴冠中.《画外话：吴冠中卷》.北京：人民文学出版社，1999.

[445] 夜咖啡（1998）.吴冠中.《画外话：吴冠中卷》.北京：人民文学出版社，1999.

[446] 沈园梦（1998）.吴冠中.《画外话：吴冠中卷》.北京：人民文学出版社，1999.

[447] 舴艋舟（1998）.吴冠中.《画外话：吴冠中卷》.北京：人民文学出版社，1999.

[448] 弃舟（1998）.吴冠中.《画外话：吴冠中卷》.北京：人民文学出版社，1999.

[449] 邻里（1998）.吴冠中.《画外话：吴冠中卷》.北京：人民文学出版社，1999.

[450] 在天涯（1998）.吴冠中.《朱墨春山：画外思絮卷》.南宁：广西美术出版社，2003.

[451] 桂林江山（1998）.吴冠中.《画外话：吴冠中卷》.北京：人民文学出版社，1999.

[452] 谁见沧桑（1998）.吴冠中.《画外话：吴冠中卷》.北京：人民文学出版社，1999.

[453] 月如钩.吴冠中.《吴冠中文集第一卷：艺术散论》.上海：文汇出版社，1998.

[454] 水陆兼程（1998）.吴冠中.《吴冠中文集第二卷：散文随笔》.上海：文汇出版社，1998.

[455] 垃圾.吴冠中.《吴冠中文集第二卷：散文随笔》.上海：文汇出版社，1998.

[456] 奴颜婢膝一宋江.吴冠中.《吴冠中文集第二卷：散文随笔》.上海：文汇出版社，1998.

[457]《王昌楷画集》序.吴冠中.《吴冠中文集第三卷：生平自述》.上海：文汇出版社，1998.

[458] 再说"美盲要比文盲多"（1999）.吴冠中.《短笛无腔》.北京：新世界出版社，

2004.

[459] 美育的苏醒（1999）.吴冠中.《吴冠中谈美》.广州：广东人民出版社，
2000；又名"美术教学的苏醒".吴冠中.《吴冠中人生小品》.石家庄：花山文艺出版社，
2001.

[460] 死胎（1999）.吴冠中.《吴冠中谈美》.广州：广东人民出版社，2000.

[461] 观瀑（1999）.吴冠中.《移步换形》.北京：中国旅游出版社，2001.

[462] 心灵独白（1999）.吴冠中.《吴冠中谈美》.广州：广东人民出版社，2000；
书画艺术，2007（1）.

[463] 说秉明.美术研究，1999（2）；吴冠中.《吴冠中人生小品》.石家庄：花山
文艺出版社，2001.

[464] 永远新生.文艺研究，1999（3）；吴冠中.《吴冠中集》北京：华夏出版社，
2001.

[465] 画舫斋.北京观察，1999（6）.

[466] 艺术教育的主食是审美素质的教育.新美术，1999（4）.

[467] 横站生涯五十年.艺术探索，1999（4）；文汇报，1999-10-9；吴冠中.《吴
冠中人生小品》.石家庄：花山文艺出版社，2001.

[468] 我为什么说"笔墨等于零"——答《光明日报》记者韩小蕙问.光明日报，
1999-4-7；吴冠中.《背影风格》.北京：团结出版社，2008.

[469] 我看苏绣.中国文化报，1999-11-29；吴冠中.《吴冠中谈美》.广州：广东人
民出版社，2000.

[470] 菩提树（1999）.吴冠中.《吴冠中谈美》.广州：广东人民出版社，2000.

[471] 家与家具（1999）.吴冠中.《吴冠中谈美》.广州：广东人民出版社，2000.

[472] 且说"康地祥"（1999）.吴冠中.《吴冠中谈美》.广州：广东人民出版社，
2000.

[473] 寻觅年轮——《彩虹人生——吴冠中画传》序（1999）.吴冠中.《吴冠中人生
小品》.石家庄：花山文艺出版社，2001.

[474] 奉献人民——国家文化部主办"1999吴冠中艺术展"自序（1999）.吴冠中.《短
笛》.北京：团结出版社，2008.

[475] 母土春秋（1999）.吴冠中.《画外话：吴冠中卷》.北京：人民文学出版社，
1999.

[476] 四合院（1999）. 吴冠中.《画外文思》. 北京：人民文学出版社，2005.

[477] 崂山松石. 吴冠中.《画外话：吴冠中卷》. 北京：人民文学出版社，1999.

[478] 故宅. 吴冠中.《画外话：吴冠中卷》. 北京：人民文学出版社，1999.

[479] 春如线（1990年代）. 吴冠中.《画外话：吴冠中卷》. 北京：人民文学出版社，1999.

[480] 周庄（1990年代）. 吴冠中.《画外话：吴冠中卷》. 北京：人民文学出版社，1999.

[481] 红莲（1990年代）. 吴冠中.《画外话：吴冠中卷》. 北京：人民文学出版社，1999.

[482] 荷塘（1990年代）. 吴冠中.《画外话：吴冠中卷》. 北京：人民文学出版社，1999.

[483] 麻雀（1990年代）. 吴冠中.《画外文思》. 北京：人民文学出版社，2005.

[484] 飞尽堂前燕（1990年代）. 吴冠中.《文心画眼》. 北京：团结出版社，2008.

[485] 双白杨（1990年代）. 吴冠中.《画外文思》. 北京：人民文学出版社，2005.

[486] 水田（1990年代）. 吴冠中.《画外话：吴冠中卷》. 北京：人民文学出版社，1999.

[487] 嘉陵江上（1990年代）. 吴冠中.《画外话：吴冠中卷》. 北京：人民文学出版社，1999.

[488] 海风（1990年代）. 吴冠中.《画外话：吴冠中卷》. 北京：人民文学出版社，1999.

[489] 虎（1990年代）. 吴冠中.《画外话：吴冠中卷》. 北京：人民文学出版社，1999.

[490] 雪山（1990年代）. 吴冠中.《画外话：吴冠中卷》. 北京：人民文学出版社，1999.

[491] 色色空空（1990年代）. 吴冠中.《文心画眼》. 北京：团结出版社，2008.

[492] 苗圃（1990年代）. 吴冠中.《画外话：吴冠中卷》. 北京：人民文学出版社，1999.

[493] 草与莲. 吴冠中.《画外话：吴冠中卷》. 北京：人民文学出版社，1999.

[494] 寺庙（1990年代）. 吴冠中.《吴冠中集》北京：华夏出版社，2001.

[495] 我和张家界（1990年代）. 吴冠中.《朱墨春山：画外思絮卷》. 南宁：广西美

术出版社，2003.

[496] 旅游去来（1990 年代）.吴冠中.《移步换形》.北京：中国旅游出版社，2001.

[497] 温故启新——读常书鸿老师的画（1990 年代）.吴冠中.《吴冠中文集第三卷：生平自述》.上海：文汇出版社，1998.

[498] 为谁穿着（1990 年代）.吴冠中.《吴冠中谈美》.广州：广东人民出版社，2000.

[499] 川江号子（1990 年代）.吴冠中.《文心独白》.济南：山东画报出版社，2006.

[500] 胸无城府——说李付元（1990 年代）.吴冠中.《吴冠中人生小品》.石家庄：花山文艺出版社，2001.

[501] 包装（1990 年代）.吴冠中.《吴冠中文集第二卷：散文随笔》.上海：文汇出版社，1998.

[502] 小鸡、小鸭与天鹅——贺清华大学美术学院成立.装饰，2000（1）；吴冠中.《吴冠中谈美》.广州：广东人民出版社，2000.

[503] 创作笔记.装饰，2000（3）.

[504] 再说包装（2000）.吴冠中.《短笛无腔》.北京：新世界出版社，2004.

[505] 长日无风（2000）.吴冠中.《画里画外》.北京：解放军文艺出版社，2002.

[506] 鸟宿池边树（2000）.吴冠中.《画里画外》.北京：解放军文艺出版社，2002.

[507] 洪荒（2000）.吴冠中.《朱墨春山：画外思絮卷》.南宁：广西美术出版社，2003.

[508] 天问（2000）.吴冠中.《朱墨春山：画外思絮卷》.南宁：广西美术出版社，2003.

[509] 补天（二）（2000）.吴冠中.《文心画眼》.北京：团结出版社，2008.

[510] 裂变系列（2000）.吴冠中.《文心画眼》.北京：团结出版社，2008.

[511] 朱墨春山（2000）.吴冠中.《朱墨春山：画外思絮卷》.南宁：广西美术出版社，2003.

[512] 黄山峰（2000）.吴冠中.《文心画眼》.北京：团结出版社，2008.

[513] 纵横（2000）.吴冠中.《画里画外》.北京：解放军文艺出版社，2002.

[514] 九寨沟瀑布（2000）.吴冠中.《文心画眼》.北京：团结出版社，2008.

[515] 峡（2000）.吴冠中.《文心画眼》.北京：团结出版社，2008.

[516] 建楼曲（2000）.吴冠中.《文心画眼》.北京：团结出版社，2008.

[517] 纠葛（2000）.吴冠中 .《文心画眼》.北京：团结出版社，2008.

[518] 又闻杜鹃（2000）.吴冠中 .《文心画眼》.北京：团结出版社，2008.

[519] 酱园（2000）.吴冠中 .《文心独白》.济南：山东画报出版社，2006.

[520] 酱园（二）（2000）.吴冠中 .《文心画眼》.北京：团结出版社，2008.

[521] 雁去也（2000）.吴冠中 .《朱墨春山：画外思絮卷》.南宁：广西美术出版社，2003.

[522] 生命（2000）.吴冠中 .《朱墨春山：画外思絮卷》.南宁：广西美术出版社，2003.

[523] 海棠（2000）.吴冠中 .《文心画眼》.北京：团结出版社，2008.

[524] 桃（2000）.吴冠中 .《文心画眼》.北京：团结出版社，2008.

[525] 墨之花（2000）.吴冠中 .《朱墨春山：画外思絮卷》.南宁：广西美术出版社，2003.

[526] 花雨·混沌（2000）.吴冠中 .《朱墨春山：画外思絮卷》.南宁：广西美术出版社，2003.

[527] 腊梅（2000）.吴冠中 .《文心画眼》.北京：团结出版社，2008.

[528] 野草系列（2000）.吴冠中 .《文心画眼》.北京：团结出版社，2008.

[529] 四季匆匆系列（2000）.吴冠中 .《文心画眼》.北京：团结出版社，2008.

[530] 窗（2000）.吴冠中 .《朱墨春山：画外思絮卷》.南宁：广西美术出版社，2003.

[531] 江南屋·渔港（2000）.吴冠中 .《朱墨春山：画外思絮卷》.南宁：广西美术出版社，2003.

[532] 江南居（2000）.吴冠中 .《画里画外》.北京：解放军文艺出版社，2002.

[533] 都市之网（2000）.吴冠中 .《朱墨春山：画外思絮卷》.南宁：广西美术出版社，2003.

[534] 帆与网（2000）.吴冠中 .《画里画外》.北京：解放军文艺出版社，2002.

[535] 夜航（2000）.吴冠中 .《朱墨春山：画外思絮卷》.南宁：广西美术出版社，2003.

[536] 春满（2000）.吴冠中 .《文心画眼》.北京：团结出版社，2008.

[537] 太湖岸（2000）.吴冠中 .《画里画外》.北京：解放军文艺出版社，2002.

[538] 水乡行·故宅·红灯笼（2000）.吴冠中 .《朱墨春山：画外思絮卷》.南宁：

广西美术出版社，2003.

[539] 跨越两河流域．文汇报，2000-1-1；吴冠中．《吴冠中集》北京：华夏出版社，2001.

[540] 创作笔记·苏醒．装饰，2000（3）；吴冠中．《吴冠中谈美》．广州：广东人民出版社，2000.

[541] 创作笔记·逍遥游．装饰，2000（3）；吴冠中．《吴冠中谈美》．广州：广东人民出版社，2000.

[542] 京城何处访珍藏．光明日报，2000-5-18；吴冠中．《吴冠中谈美》．广州：广东人民出版社，2000.

[543] 观赏苦涩（2000）．吴冠中．《吴冠中集》北京：华夏出版社，2001.

[544] 绍兴闲话——江南行（一）．文汇报，2000-6-9；吴冠中．《吴冠中谈美》．广州：广东人民出版社，2000.

[545] 楚楚衣冠成菩萨——江南行（二）．文汇报，2000-6-9；吴冠中．《吴冠中集》北京：华夏出版社，2001.

[546] 肯德"鸡"横行观前街——江南行（三）（2000）．吴冠中．《吴冠中谈美》．广州：广东人民出版社，2000.

[547] 衣冠楚楚．吴冠中．《吴冠中谈美》．广州：广东人民出版社，2000.

[548] 盛名之下，其人难为！．人民日报（海外版），2000-6-21.

[549] 真话直说——答《文艺报》记者问．文艺报，2000-7-22；吴冠中．《吴冠中谈美》．广州：广东人民出版社，2000.

[550] 祖坟——叛逆与创造．吴冠中．《吴冠中谈美》．广州：广东人民出版社，2000.

[551] 魂兮不归（2000）．吴冠中．《吴冠中谈美》．广州：广东人民出版社，2000.

[552] 说对称（2000）．吴冠中．《短笛无腔》．北京：新世界出版社，2004.

[553] 草兮草兮（2000）．吴冠中．《吴冠中谈美》．广州：广东人民出版社，2000.

[554] 读《梵高书信体自传》．吴冠中．《吴冠中谈美》．广州：广东人民出版社，2000.

[555] 厌旧与怀旧（2000）．吴冠中．《短笛无腔》．北京：新世界出版社，2004.

[556] 心跳的烙印（拖泥带水与干净利索；"胸有成竹"与"心有灵犀"）．吴冠中．《吴冠中集》北京：华夏出版社，2001.

[557] 成竹与灵犀　．吴冠中．《吴冠中谈美》．广州：广东人民出版社，2000.

[558] 敷彩与赋彩（2000）.吴冠中.《短笛无腔》.北京：新世界出版社，2004.

[559] 速写与怀孕（2000）.吴冠中.《吴冠中谈美》.广州：广东人民出版社，2000.

[560] 乱画嘛！吴冠中.《吴冠中谈美》.广州：广东人民出版社，2000.

[561] 鸵鸟·孔雀·老鹰.吴冠中.《吴冠中谈美》.广州：广东人民出版社，2000.

[562] 花语.吴冠中.《吴冠中谈美》.广州：广东人民出版社，2000.

[563] 得失寸心知（2000）.吴冠中.《吴冠中集》北京：华夏出版社，2001.

[564] 拆与结——说王怀庆的油画艺术（2000）.吴冠中.《吴冠中集》北京：华夏出版社，2001.

[565] 皇帝何在（2000）.吴冠中.《短笛》.北京：团结出版社，2008.

[566] 贺与奠（2000）.吴冠中.《短笛》.北京：团结出版社，2008.

[567] 一劳永逸（2000）.吴冠中.《短笛》.北京：团结出版社，2008.

[568] 《吴冠中谈美》自序（2000）.吴冠中.《吴冠中谈美》.广州：广东人民出版社，2000.

[569] 《吴冠中画韵美文》自序.何燕屏，黑马选编.《吴冠中画韵美文》.深圳：广东人民出版社，2000.

[570] 旧居的回忆.何燕屏，黑马选编.《吴冠中画韵美文》.深圳：广东人民出版社，2000.

[571] 从伪作谈起.何燕屏，黑马选编.《吴冠中画韵美文》.深圳：广东人民出版社，2000.

[572] 门铃响.何燕屏，黑马选编.《吴冠中画韵美文》.深圳：广东人民出版社，2000.

[573] 一位老人.何燕屏，黑马选编.《吴冠中画韵美文》.深圳：广东人民出版社，2000.

[574] 新疆行.何燕屏，黑马选编.《吴冠中画韵美文》.深圳：广东人民出版社，2000.

[575] 吕梁山记.何燕屏，黑马选编.《吴冠中画韵美文》.深圳：广东人民出版社，2000.

[576] 雨雪霏霏总相忆——我和朱德群的故事.文艺研究，2000（5）；吴冠中.《吴冠中谈美》.广州：广东人民出版社，2000.

[577] 哭.吴冠中.《吴冠中谈美》.广州：广东人民出版社，2000.

[578] 艺海乎？苦海乎？．吴冠中．《吴冠中谈美》．广州：广东人民出版社，2000.

[579] 文学，我失恋的爱情．吴冠中．《吴冠中谈美》．广州：广东人民出版社，2000.

[580] 莲舟思语．吴冠中．《吴冠中谈美》．广州：广东人民出版社，2000.

[581] 山河情怀．吴冠中．《吴冠中谈美》．广州：广东人民出版社，2000.

[582] 雨花台记．吴冠中．《吴冠中谈美》．广州：广东人民出版社，2000.

[583] 秦淮河杂忆．吴冠中．《吴冠中谈美》．广州：广东人民出版社，2000.

[584] 城堡．吴冠中．《吴冠中谈美》．广州：广东人民出版社，2000.

[585] 草兮草兮．吴冠中．《吴冠中谈美》．广州：广东人民出版社，2000.

[586] 莫愁女．吴冠中．《吴冠中谈美》．广州：广东人民出版社，2000.

[587] 地狱之门．吴冠中．《吴冠中谈美》．广州：广东人民出版社，2000.

[588] 偶想．吴冠中．《吴冠中谈美》．广州：广东人民出版社，2000.

[589] 画与诗．吴冠中．《吴冠中谈美》．广州：广东人民出版社，2000.

[590] 抽象之美．吴冠中．《吴冠中谈美》．广州：广东人民出版社，2000.

[591] 溯流而上．吴冠中．《吴冠中谈美》．广州：广东人民出版社，2000.

[592] 我看法国近代美术展．吴冠中．《吴冠中谈美》．广州：广东人民出版社，2000.

[593] 我的希望．吴冠中．《吴冠中谈美》．广州：广东人民出版社，2000.

[594] 谈随笔．吴冠中．《吴冠中谈美》．广州：广东人民出版社，2000.

[595] 谈传记．吴冠中．《吴冠中谈美》．广州：广东人民出版社，2000.

[596] 谈书法．吴冠中．《吴冠中谈美》．广州：广东人民出版社，2000.

[597] 心潮（2000）．吴冠中．《吴冠中谈美》．广州：广东人民出版社，2000.

[598] 关于"笔墨等于零"——吴冠中教授在南艺美术学院所作学术报告（第一部分）．南京艺术学院学报（美术及设计版），2001（1）.

[599] 情、理之惑——视觉艺术与科学相呼应．吴冠中．《吴冠中集》北京：华夏出版社，2001.

[600] 比翼连理——探听艺术与科学的呼应．文汇报，2001-5-15；又名《艺术与科学的呼应》．《北京日报》（文艺周刊），2001-9-13；吴冠中．《皓首学术随笔：吴冠中卷》．北京：中华书局，2006；装饰，2008（S1）.

[601] 《移步换形》自序（2001）．吴冠中．《移步换形》．北京：中国旅游出版社，2001.

[602] 移步换形．吴冠中．《吴冠中集》北京：华夏出版社，2001.

[603] 画笔著文——《吴冠中集》自序.吴冠中.《吴冠中集》北京：华夏出版社，2001.

[604] 谁主沉浮.吴冠中.《吴冠中集》北京：华夏出版社，2001.

[605] 古今中外释恩怨.国画家，2001（2）；吴冠中.《吴冠中集》北京：华夏出版社，2001.

[606] 画完话.国画家，2001（2）.

[607] 父爱之舟《吴冠中谈美》.新闻出版交流，2001（3）；吴冠中.《吴冠中谈美》.广州：广东人民出版社，2000.

[608] 老师·掌故·怀念.吴冠中.《吴冠中集》北京：华夏出版社，2001.

[609] 世纪新雪（2001）.吴冠中.《文心画眼》.北京：团结出版社，2008.

[610] 古村七日（2001）.吴冠中.《山水屐痕：山川漫旅卷》.南宁：广西美术出版社，2003.

[611] 乔家院（2001）.吴冠中.《放眼看人》.北京：团结出版社，2008.

[612] 一对冤家：工笔画和印象派（2001）.吴冠中.《短笛无腔》.北京：新世界出版社，2004.

[613] 满城纷说艺术与科学（2001）.吴冠中.《短笛无腔》.北京：新世界出版社，2004.

[614] 花季人生（2001）.吴冠中.《吴冠中集》北京：华夏出版社，2001.

[615] 没有归宿的过客——序《西方后现代艺术流派书系》.美术观察，2001（8）.

[616] 寓美于动——赵士英的舞台速写（2001）.吴冠中.《短笛》.北京：团结出版社，2008.

[617]《吴冠中2000年作品年鉴》自序（2001）.吴冠中.《短笛》.北京：团结出版社，2008.

[618] 山海关（2001）.吴冠中.《文心画眼》.北京：团结出版社，2008.

[619] 春消息（二）（2001）.吴冠中.《文心画眼》.北京：团结出版社，2008.

[620] 香山红叶（2001）.吴冠中.《文心画眼》.北京：团结出版社，2008.

[621] 示众（2001）.吴冠中.《文心画眼》.北京：团结出版社，2008.

[622] 窗里窗外（2001）.吴冠中.《文心画眼》.北京：团结出版社，2008.

[623] 伴侣·寂寞沙洲冷（2001）.吴冠中.《文心画眼》.北京：团结出版社，2008.

[624] 依附（2001）.吴冠中.《画外文思》.北京：人民文学出版社，2005.

[625] 不就方圆（2001）.吴冠中.《文心画眼》.北京：团结出版社，2008.

[626] 格斗（2001）.吴冠中.《文心画眼》.北京：团结出版社，2008.

[627] 播（2001）.吴冠中.《文心画眼》.北京：团结出版社，2008.

[628] 孕（2001）.吴冠中.《文心画眼》.北京：团结出版社，2008.

[629] 难得糊涂（2001）.吴冠中.《文心画眼》.北京：团结出版社，2008.

[630] 谁家丹青（2001）.吴冠中.《文心画眼》.北京：团结出版社，2008.

[631] 乡关何处（2001）.吴冠中.《文心画眼》.北京：团结出版社，2008.

[632] 朱颜未改（2001）.吴冠中.《文心画眼》.北京：团结出版社，2008.

[633] 遗忘之河（2001）.吴冠中.《文心画眼》.北京：团结出版社，2008.

[634] 民间（2001）.吴冠中.《文心画眼》.北京：团结出版社，2008.

[635] 点点天空（2001）.吴冠中.《文心画眼》.北京：团结出版社，2008.

[636] 江南忆（2001）.吴冠中.《文心画眼》.北京：团结出版社，2008.

[637] 古镇无春秋（2001）.吴冠中.《文心画眼》.北京：团结出版社，2008.

[638] 荷花（2001）.吴冠中.《文心画眼》.北京：团结出版社，2008.

[639] 帆帆相依（2001）.吴冠中.《文心画眼》.北京：团结出版社，2008.

[640] 春水东流（2001）.吴冠中.《文心画眼》.北京：团结出版社，2008.

[641] 春风（2001）.吴冠中.《画外文思》.北京：人民文学出版社，2005.

[642] 墙.吴冠中.《吴冠中人生小品》.石家庄：花山文艺出版社，2001.

[643] 传统.吴冠中.《吴冠中人生小品》.石家庄：花山文艺出版社，2001.

[644] 踏花坝上马蹄香.吴冠中.《吴冠中人生小品》.石家庄：花山文艺出版社，2001.

[645] 忆忘年交张秋海.吴冠中.《吴冠中人生小品》.石家庄：花山文艺出版社，2001.

[646] 催人泪下听君言——读《罗工柳艺术对话录》.吴冠中.《吴冠中集》北京：华夏出版社，2001.

[647] 双喜（2001）.吴冠中.《文心画眼》.北京：团结出版社，2008.

[648] 说梅.北京林业大学学报，2001（S1）；吴冠中《吴冠中集》北京：华夏出版社，2001.

[649] 摩尔在北海.吴冠中.《吴冠中集》.北京：华夏出版社，2001.

[650] 《画里画外》序.吴冠中.《画里画外》.北京：解放军文艺出版社，2002.

[651] 文与画.吴冠中.《画里画外》.北京：解放军文艺出版社，2002.

[652] 草与草坪.吴冠中.《画里画外》.北京：解放军文艺出版社，2002.

[653] 造型艺术与人体美.吴冠中.《画里画外》.北京：解放军文艺出版社，2002.

[654] 生命的意象.吴冠中.《画里画外》.北京：解放军文艺出版社，2002.

[655] 艺术贵在无中生有.吴冠中.《画里画外》.北京：解放军文艺出版社，2002.

[656] 个人感受与风格.吴冠中.《画里画外》.北京：解放军文艺出版社，2002.

[657] 四季.吴冠中.《画里画外》.北京：解放军文艺出版社，2002.

[658] 国宝.吴冠中.《画里画外》.北京：解放军文艺出版社，2002.

[659] 古今对话.吴冠中.《画里画外》.北京：解放军文艺出版社，2002.

[660] 灯下白头人.吴冠中.《画里画外》.北京：解放军文艺出版社，2002.

[661] 绘画岂止笔墨.吴冠中.《画里画外》.北京：解放军文艺出版社，2002.

[662] 曲直之美.吴冠中.《画里画外》.北京：解放军文艺出版社，2002.

[663] 油画的魅力.吴冠中.《画里画外》.北京：解放军文艺出版社，2002.

[664] 画中随想.吴冠中.《画里画外》.北京：解放军文艺出版社，2002.

[665] 绍兴沧桑.吴冠中.《画里画外》.北京：解放军文艺出版社，2002.

[666] 草花（2002）.吴冠中.《文心画眼》.北京：团结出版社，2008.

[667] 碧玉不雕（2002）.吴冠中.《画外文思》.北京：人民文学出版社，2005.

[668] 村（2002）.吴冠中.《文心画眼》.北京：团结出版社，2008.

[669] 镇（2002）.吴冠中.《文心画眼》.北京：团结出版社，2008.

[670] 岸（2002）.吴冠中.《文心画眼》.北京：团结出版社，2008.

[671] 荷塘春秋（2002）.吴冠中.《画外文思》.北京：人民文学出版社，2005.

[672] 荷花岛（2002）.吴冠中.《文心画眼》.北京：团结出版社，2008.

[673] 迹（2002）.吴冠中.《画外文思》.北京：人民文学出版社，2005.

[674] 彩迹（2002）.吴冠中.《文心画眼》.北京：团结出版社，2008.

[675] 鹤舞（2002）.吴冠中.《画外文思》.北京：人民文学出版社，2005.

[676] 芳邻（2002）.吴冠中.《文心画眼》.北京：团结出版社，2008.

[677] 残阳如血（2002）.吴冠中.《文心画眼》.北京：团结出版社，2008.

[678] 无血腥（2002）.吴冠中.《文心画眼》.北京：团结出版社，2008.

[679] 黑白恩怨（2002）.吴冠中.《文心画眼》.北京：团结出版社，2008.

[680] 墙头草（2002）.吴冠中.《文心画眼》.北京：团结出版社，2008.

[681] 都市之恋（2002）. 吴冠中.《画外文思》. 北京：人民文学出版社，2005.

[682] 高空谱曲（二）（2002）. 吴冠中.《文心画眼》. 北京：团结出版社，2008.

[683] 白墙与白云（2002）. 吴冠中.《画外文思》. 北京：人民文学出版社，2005.

[684] 白墙与白墙.（2002）. 吴冠中.《画外文思》. 北京：人民文学出版社，2005.

[685] 农家小院（2002）. 吴冠中.《画外文思》. 北京：人民文学出版社，2005.

[686] 巴黎缘（2002）. 吴冠中.《又见巴黎：域外风情卷》. 南宁：广西美术出版社，2003.

[687] 中西之间没有屏障. 中国图书商报，2002-4-4.

[688] 走向未知. 文汇报，2002-4-27；吴冠中.《短笛无腔》. 北京：新世界出版社，2004.

[689] 送盲. 北京晚报，2002-5-2；吴冠中.《老树年轮》. 北京：团结出版社，2008.

[690] 母亲. 文汇报，2002-5-11；吴冠中.《短笛无腔》. 北京：新世界出版社，2004.

[691] 林风眠与潘天寿. 文汇报，2002-8-1；吴冠中.《横站生涯五十年：吴冠中散文精选》. 上海：文汇出版社，2006.

[692] 古镇的美与愁. 人民日报（海外版），2002-9-23.

[693] 我与兵（2002）. 吴冠中.《画里画外》. 北京：解放军文艺出版社，2002.

[694] 老马不识途（2002）. 吴冠中.《短笛无腔》. 北京：新世界出版社，2004.

[695] 谢幕（2002）. 吴冠中.《短笛无腔》. 北京：新世界出版社，2004.

[696] 别离（2002）. 吴冠中.《短笛无腔》. 北京：新世界出版社，2004.

[697] 太湖渔舟（2002）. 吴冠中.《画外文思》. 北京：人民文学出版社，2005.

[698] 铁的纪念——送别秉明（2003）. 吴冠中.《吴冠中文集：画里阴晴》. 济南：山东画报出版社，2006.

[699] 家贫·个人奋斗·误入艺途（2003）. 吴冠中.《我负丹青——吴冠中自传》. 北京：人民文学出版社，2004.

[700] 公费留学到巴黎·梦幻与现实·严峻的抉择（2003）. 吴冠中.《我负丹青——吴冠中自传》. 北京：人民文学出版社，2004.

[701] 故园·炼狱·独木桥（2003）. 吴冠中.《我负丹青——吴冠中自传》. 北京：人民文学出版社，2004.

[702] 严寒·酷暑·土地（2003）.吴冠中.《我负丹青——吴冠中自传》.北京：人民文学出版社，2004.

[703] 艺海沉浮，深海浅海几巡回（2003）.吴冠中.《我负丹青——吴冠中自传》.北京：人民文学出版社，2004.

[704] 年龄飞升，看寰宇块垒（2003）.吴冠中.《我负丹青——吴冠中自传》.北京：人民文学出版社，2004.

[705] 袁运甫的寰宇（2003）.吴冠中.《放眼看人》.北京：团结出版社，2008.

[706] 一对软骨孪生（2003）.吴冠中.《短笛无腔》.北京：新世界出版社，2004.

[707] 小鸡与腌蛋（2003）.吴冠中.《短笛无腔》.北京：新世界出版社，2004.

[708] 妒忌（2003）.吴冠中.《皓首学术随笔：吴冠中卷》.北京：中华书局，2006.

[709] 遗忘（2003）.吴冠中.《短笛无腔》.北京：新世界出版社，2004.

[710] 红莲（一）（2003）.吴冠中.《文心画眼》.北京：团结出版社，2008.

[711] 玉龙山下古丽江（2003）.吴冠中.《文心画眼》.北京：团结出版社，2008.

[712] 又见风筝（2003）.吴冠中.《画外文思》.北京：人民文学出版社，2005.

[713] 公园里的风筝（2003）.吴冠中.《文心画眼》.北京：团结出版社，2008.

[714] 秋瑾故居（2003）.吴冠中.《画外文思》.北京：人民文学出版社，2005.

[715] 高空谱曲（一）（2003）.吴冠中.《文心画眼》.北京：团结出版社，2008.

[716] 百年美术.人民日报（海外版），2003-8-1.

[717] 生命的红花.吴冠中.《朱墨春山：画外思絮卷》.南宁：广西美术出版社，2003.

[718] 我负丹青！丹青负我！（2004）.吴冠中.《我负丹青——吴冠中自传》.北京：人民文学出版社，2004.

[719] 《我负丹青》前言（2004）.吴冠中.《我负丹青——吴冠中自传》.北京：人民文学出版社，2004.

[720] 春节后话（2004）.吴冠中.《短笛无腔》.北京：新世界出版社，2004.

[721] "有容乃大"——袁运甫从艺五十周年活动纪念文选.装饰，2004（2）.

[722] 风格.人民日报，2004-2-16；吴冠中.《短笛无腔》.北京：新世界出版社，2004.

[723] 文物与垃圾.光明日报，2004-4-21；吴冠中.《短笛无腔》.北京：新世界出版社，2004.

[724] 双燕.文汇报, 2004-5-21; 吴冠中.《横站生涯五十年: 吴冠中散文精选》.上海: 文汇出版社, 2006.

[725] 这情, 万万断不得.文汇报, 2004-5-23; 吴冠中.《横站生涯五十年: 吴冠中散文精选》.上海: 文汇出版社, 2006.

[726] 说狗.社会科学报, 2004-6-10; 吴冠中.《皓首学术随笔: 吴冠中卷》.北京: 中华书局, 2006.

[727] 流逝笔记: 梦笔生花.文汇报, 2004-7-13; 吴冠中.《短笛无腔》.北京: 新世界出版社, 2004.

[728] 流逝笔记: 母女.文汇报, 2004-7-13; 吴冠中.《短笛无腔》北京: 新世界出版社, 2004.

[729] 流逝笔记: 督! 督! 督! .文汇报, 2004-7-13; 吴冠中.《短笛无腔》.北京: 新世界出版社, 2004.

[730] 水墨无涯——《情感 创新——吴冠中水墨里程》自序.艺术市场, 2004 (8); 吴冠中.《短笛》.北京: 团结出版社, 2008.

[731] 血河.文汇报, 2004-9-23; 吴冠中.《皓首学术随笔: 吴冠中卷》.北京: 中华书局, 2006.

[732] 我的两个学生——钟蜀珩和刘巨德的故事.文汇报, 2004-10-20; 吴冠中.《横站生涯五十年: 吴冠中散文精选》.上海: 文汇出版社, 2006.

[733] 苹果颂——感郑为著《中国绘画史》出版 (2004).吴冠中.《放眼看人》.北京: 团结出版社, 2008.

[734] 豢养.文汇报, 2004-12-23; 吴冠中.《短笛》.北京: 团结出版社, 2008.

[735] 垃圾的处理.文汇报, 2004-12-23; 吴冠中.《短笛》.北京: 团结出版社, 2008.

[736] 书架.文汇报, 2004-12-23; 吴冠中.《短笛》.北京: 团结出版社, 2008.

[737] 孤独.文汇报, 2004-12-23; 吴冠中.《短笛》.北京: 团结出版社, 2008.

[738] 谈梵高.艺术评论, 2004 (12).

[739] 长寿之惑 (2004).吴冠中.《文心独白》.济南: 山东画报出版社, 2006.

[740] 杞人忧天 (2004).吴冠中.《文心独白》.济南: 山东画报出版社, 2006.

[741] 背影.吴冠中.《短笛无腔》.北京: 新世界出版社, 2004.

[742] 放生 (2004).吴冠中.《短笛无腔》.北京: 新世界出版社, 2004.

[743] 死症（2004）.吴冠中.《短笛》.北京：团结出版社，2008.

[744]《短笛无腔》自序.吴冠中.《短笛无腔》.北京：新世界出版社，2004.

[745] 安乐死.吴冠中.《短笛无腔》.北京：新世界出版社，2004.

[746] 绘画与第二自然——风景建筑.中国发展观察，2005（1）.

[747] 景全在我身上.文汇报，2005-1-19；吴冠中.《横站生涯五十年：吴冠中散文精选》.上海：文汇出版社，2006.

[748] 天伦（2005）.吴冠中.《文心独白》.济南：山东画报出版社，2006.

[749] 家传.文汇报，2005-2-27；吴冠中.《横站生涯五十年：吴冠中散文精选》.上海：文汇出版社，2006.

[750] 抽象——形光色线的组合.汕头日报，2005-7-30.

[751] 绘画的形式美（六题选二）.中国书画，2005（9）.

[752] 沪上短语.新民晚报，2005-9-20；吴冠中.《短笛》.北京：团结出版社，2008.

[753] 天坛的婴儿.文汇报，2005-10-6；吴冠中.《横站生涯五十年：吴冠中散文精选》.上海：文汇出版社，2006.

[754] 吴大羽老照片.文汇报，2005-10-30；吴冠中.《放眼看人》.北京：团结出版社，2008.

[755]《画外文思》自序.吴冠中.《画外文思》.北京：人民文学出版社，2005.

[756] 硕果.吴冠中.《画外文思》.北京：人民文学出版社，2005.

[757] 桂林山村.吴冠中.《画外文思》.北京：人民文学出版社，2005.

[758] 双燕.吴冠中.《画外文思》.北京：人民文学出版社，2005.

[759] 一个情字了得——上海美术馆"吴冠中艺术回顾展"自序.上海艺术家，2005（5）；吴冠中.《横站生涯五十年：吴冠中散文精选》.上海：文汇出版社，2006.

[760]《吴冠中2005年作品年鉴》自序（2005）.吴冠中.《短笛》.北京：团结出版社，2008.

[761] 老街（2005）.吴冠中.《文心画眼》.北京：团结出版社，2008.

[762] 诗画恩怨——《画与诗》序言（2006）.吴冠中，燕子.《画与诗》.北京：团结出版社，2007.

[763] 说家（2006）.吴冠中.《皓首学术随笔：吴冠中卷》.北京：中华书局，2006.

[764] 春意闹枝头——小议杨延文的绘画风格.艺术市场，2006（3）.

[765] 陈之佛 . 文汇报，2006-4-25；吴冠中 . 《放眼看人》. 北京：团结出版社，2008.

[766] 《吴冠中文集》自序（2006）. 吴冠中 . 《画里阴晴》. 济南：山东画报出版社，2006.

[767] 目送飞鸿——《吴冠中全集》自序 . 水天中，汪华主编 . 《吴冠中全集》，长沙：湖南美术出版社，2006.

[768] 汉字田园 . 吴冠中 . 《皓首学术随笔：吴冠中卷》. 北京：中华书局，2006.

[769] 反刍 . 吴冠中 . 《皓首学术随笔：吴冠中卷》. 北京：中华书局，2006.

[770] 路 . 文汇报，2006-9-20；吴冠中 . 《短笛》. 北京：团结出版社，2008.

[771] 存持美的灵魂——吴冠中、许江谈话录 . 美术观察，2006（10）；吴冠中 . 《背影风格》. 北京：团结出版社，2008.

[772] 艳花高树——重彩画家祝大年 . 光明日报，2006-11-19；吴冠中《放眼看人》. 北京：团结出版社，2008.

[773] 衣钵与创新 . 文汇报，2006-11-24；吴冠中 . 《横站生涯》. 北京：团结出版社，2008.

[774] 《吴冠中 2006 年作品年鉴》自序（2006）. 吴冠中 . 《短笛》. 北京：团结出版社，2008.

[775] "国学""国画""国×"（2006）. 吴冠中 . 《横站生涯》. 北京：团结出版社，2008.

[776] 墙（2006）. 吴冠中 . 《短笛》. 北京：团结出版社，2008.

[777] 心象入画（2006）. 吴冠中 . 《短笛》. 北京：团结出版社，2008.

[778] 《吴冠中绘作复制品集》自序（2006）. 吴冠中 . 《短笛》. 北京：团结出版社，2008.

[779] 《皓首学术随笔 吴冠中卷》后记（2006）. 吴冠中 . 《短笛》. 北京：团结出版社，2008.

[780] 楚国兄妹（2006）. 吴冠中 . 《文心画眼》. 北京：团结出版社，2008.

[781] 石榴（二）（2006）. 吴冠中 . 《文心画眼》. 北京：团结出版社，2008.

[782] 江村（2006）. 吴冠中 . 《文心画眼》. 北京：团结出版社，2008.

[783] 观祝大年画有感 . 商业文化，2006（23）.

[784] "文化战争"与艺术创新——与吴冠中对话 . 紫禁城，2006（Z1）.

[785] 画与诗"点语".画与诗，2007（1）；吴冠中.《文心画眼》.北京：团结出版社，2008.

[786] 黄金屋 颜如玉.北京晚报，2007（1）；吴冠中.《短笛》.北京：团结出版社，2008.

[787] 推翻成见，创造未知.文汇报，2007-1-22；吴冠中.《横站生涯》.北京：团结出版社，2008.

[788] 李政道与幼小者.文汇报，2007-2-18；吴冠中.《放眼看人》.北京：团结出版社，2008.

[789] 漂洋过海——留学生活回忆（2007）.吴冠中.《横站生涯》.北京：团结出版社，2008.

[790] 自行车.北京晚报，2007-3-14；吴冠中.《短笛》.北京：团结出版社，2008.

[791] 何物成龙.文汇报，2007-4-6；吴冠中.《短笛》.北京：团结出版社，2008.

[792] 吴冠中文丛短语（2007）.吴冠中.《横站生涯》.北京：团结出版社，2008.

[793] 从埃及艳后到赵树理.文汇报，2007-5-1；吴冠中.《短笛》.北京：团结出版社，2008.

[794] 小区百姓.北京晚报，2007-5-8；吴冠中.《短笛》.北京：团结出版社，2008.

[795] 生耶 卖艺.文汇报，2007-6-5；吴冠中.《横站生涯》.北京：团结出版社，2008.

[796] 奖与养.文汇报，2007-7-18；吴冠中.《横站生涯》.北京：团结出版社，2008.

[797] 寻老（墨海银丝）（2007）.吴冠中.《文心画眼》.北京：团结出版社，2008.

[798] 他寻她（2007）.吴冠中.《文心画眼》.北京：团结出版社，2008.

[799] 文苑图（2007）.吴冠中.《文心画眼》.北京：团结出版社，2008.

[800] 回顾（2007）.吴冠中.《横站生涯》.北京：团结出版社，2008.

[801]《吴冠中全集》发布会发言（2007）.吴冠中.《短笛》.北京：团结出版社，2008.

[802] 贻误.人民日报，2007-9-11；吴冠中.《短笛》.北京：团结出版社，2008.

[803] 乌衣巷.文汇报，2007-9-12；吴冠中.《短笛》.北京：团结出版社，2008.

[804] 沧桑入画——中国美术学院"吴冠中艺术展"自序（2007）.吴冠中.《短笛》.北

京：团结出版社，2008.

[805] 寄苏天赐（2007）.吴冠中.《短笛》.北京：团结出版社，2008.

[806] 序《闵希文画集》（2007）.吴冠中.《短笛》.北京：团结出版社，2008.

[807] 汉字春秋.新民晚报，2007-9-12；吴冠中.《老树年轮》.北京：团结出版社，2008；中国书法，2012（5）.

[808] 《沧桑入画——吴冠中艺术展》开幕发言（2007）.吴冠中.《短笛》.北京：团结出版社，2008.

[809] 大红袍.文汇报，2007-11-26；吴冠中.《老树年轮》.北京：团结出版社，2008

[810] 《吴冠中2007年作品年鉴》自序（2007）.吴冠中.《短笛》.北京：团结出版社，2008.

[811] 落红（2007）.吴冠中.《文心画眼》.北京：团结出版社，2008.

[812] 岳飞的兵（2007）.吴冠中.《文心画眼》.北京：团结出版社，2008.

[813] 吕纪门前雪（古韵新腔系列）（2007）.吴冠中.《文心画眼》.北京：团结出版社，2008.

[814] 仿宋人花篮（古韵新腔系列）（2007）.吴冠中.《文心画眼》.北京：团结出版社，2008.

[815] 《吴冠中走进798》自序（2008）.吴冠中.《吴冠中自选散文集》.北京：东方出版社，2010.

[816] 病妻.跨世纪（时文博览），2008（16）.

[817] 今天的村落复活古人.吴冠中.《吴带当风》.济南：山东画报出版社，2008.

[818] 旧梦复苏说从头.吴冠中.《吴带当风》.济南：山东画报出版社，2008.

[819] 玉龙山下.吴冠中.《文心画眼》.北京：团结出版社，2008.

[820] 作品题识.吴冠中.《文心画眼》.北京：团结出版社，2008.

[821] 瓜藤（二）.吴冠中.《文心画眼》.北京：团结出版社，2008.

[822] 墙上秋色（二）.吴冠中.《文心画眼》.北京：团结出版社，2008.

[823] 艺术家的主要工作是创造.吴冠中，殷双喜.《画坛春秋：中国著名美术家访谈录》.北京：人民美术出版社，2008.

[824] 形式的语言 语言的形式（自序）.吴冠中.《吴冠中画作诞生记》.北京：人民美术出版社，2008.

[825] 富春江上打渔船.吴冠中.《吴冠中画作诞生记》.北京：人民美术出版社，2008.

[826] 扎什伦布寺.吴冠中.《吴冠中画作诞生记》.北京：人民美术出版社，2008.

[827] 桑园.吴冠中.《吴冠中画作诞生记》.北京：人民美术出版社，2008.

[828] 胡萝卜花.吴冠中.《吴冠中画作诞生记》.北京：人民美术出版社，2008.

[829] 漓江新篁.吴冠中.《吴冠中画作诞生记》.北京：人民美术出版社，2008.

[830] 青岛红楼.吴冠中.《吴冠中画作诞生记》.北京：人民美术出版社，2008.

[831] 木槿.吴冠中.《吴冠中画作诞生记》.北京：人民美术出版社，2008.

[832] 绿苗圃（芋头苗）.吴冠中.《吴冠中画作诞生记》.北京：人民美术出版社，2008.

[833] 苗圃白鸡.吴冠中.《吴冠中画作诞生记》.北京：人民美术出版社，2008.

[834] 鼓浪屿.吴冠中.《吴冠中画作诞生记》.北京：人民美术出版社，2008.

[835] 高昌遗址 交河故城.吴冠中.《吴冠中画作诞生记》.北京：人民美术出版社，2008.

[836] 花溪.吴冠中.《吴冠中画作诞生记》.北京：人民美术出版社，2008.

[837] 乾陵石人.吴冠中.《吴冠中画作诞生记》.北京：人民美术出版社，2008.

[838] 松魂.吴冠中.《吴冠中画作诞生记》.北京：人民美术出版社，2008.

[839] 白皮松.吴冠中.《吴冠中画作诞生记》.北京：人民美术出版社，2008.

[840] 鱼乐.吴冠中.《吴冠中画作诞生记》.北京：人民美术出版社，2008.

[841] 春曲.吴冠中.《吴冠中画作诞生记》.北京：人民美术出版社，2008.

[842] 水乡周庄.吴冠中.《吴冠中画作诞生记》.北京：人民美术出版社，2008.

[843] 旅途.吴冠中.《吴冠中画作诞生记》.北京：人民美术出版社，2008.

[844] 天台山国清寺.吴冠中.《吴冠中画作诞生记》.北京：人民美术出版社，2008.

[845] 印度妇女.吴冠中.《吴冠中画作诞生记》.北京：人民美术出版社，2008.

[846] 武夷山村.吴冠中.《吴冠中画作诞生记》.北京：人民美术出版社，2008.

[847] 塞纳河 卢浮宫.吴冠中.《吴冠中画作诞生记》.北京：人民美术出版社，2008.

[848] 巴黎蒙马特.吴冠中.《吴冠中画作诞生记》.北京：人民美术出版社，2008.

[849] 莫奈故居池塘 凡·高教堂.吴冠中.《吴冠中画作诞生记》.北京：人民美术出版社，2008.

[850] 老虎高原．吴冠中．《吴冠中画作诞生记》．北京：人民美术出版社，2008.

[851] 伏．吴冠中．《吴冠中画作诞生记》．北京：人民美术出版社，2008.

[852] 白桦．吴冠中．《吴冠中画作诞生记》．北京：人民美术出版社，2008.

[853] 紫藤．吴冠中．《吴冠中画作诞生记》．北京：人民美术出版社，2008.

[854] 英国乡村民居 四合院．吴冠中．《吴冠中画作诞生记》．北京：人民美术出版社，
2008.

[855] 情结．吴冠中．《吴冠中画作诞生记》．北京：人民美术出版社，2008.

[856] 长白山下白桦林．吴冠中．《吴冠中画作诞生记》．北京：人民美术出版社，
2008.

[857] 女裸．吴冠中．《吴冠中画作诞生记》．北京：人民美术出版社，2008.

[858] 泉．吴冠中．《吴冠中画作诞生记》．北京：人民美术出版社，2008.

[859] 忆江南．吴冠中．《吴冠中画作诞生记》．北京：人民美术出版社，2008.

[860] 书画缘．吴冠中．《吴冠中画作诞生记》．北京：人民美术出版社，2008.

[861] 五牛图．吴冠中．《吴冠中画作诞生记》．北京：人民美术出版社，2008.

[862] 夕照华山．吴冠中．《吴冠中画作诞生记》．北京：人民美术出版社，2008.

[863] 黄河．吴冠中．《吴冠中画作诞生记》．北京：人民美术出版社，2008.

[864] 沧桑之变．吴冠中．《吴冠中画作诞生记》．北京：人民美术出版社，2008.

[865] 苦瓜家园．吴冠中．《吴冠中画作诞生记》．北京：人民美术出版社，2008.

[866] 扎根南国．吴冠中．《吴冠中画作诞生记》．北京：人民美术出版社，2008.

[867] 夕阳兮晨曦．吴冠中．《吴冠中画作诞生记》．北京：人民美术出版社，2008.

[868] 瀑．吴冠中．《吴冠中画作诞生记》．北京：人民美术出版社，2008.

[869] 白发之花．吴冠中．《吴冠中画作诞生记》．北京：人民美术出版社，2008.

[870] 残荷新柳．吴冠中．《吴冠中画作诞生记》．北京：人民美术出版社，2008.

[871] 长江山城．吴冠中．《吴冠中画作诞生记》．北京：人民美术出版社，2008.

[872] 乌江老街．吴冠中．《吴冠中画作诞生记》．北京：人民美术出版社，2008.

[873] 高桥．吴冠中．《吴冠中画作诞生记》．北京：人民美术出版社，2008.

[874] 乌镇（2008）．吴冠中．《画眼》．上海：文汇出版社，2010.

[875] 吴家庄（2008）．吴冠中．《画眼》．上海：文汇出版社，2010.

[876] 故乡之晨（2008）．吴冠中．《画眼》．上海：文汇出版社，2010.

[877] 吴家作坊（2008）．吴冠中．《画眼》．上海：文汇出版社，2010.

[878] 南京长江大桥（2008）.吴冠中.《画眼》.上海：文汇出版社，2010.

[879] 童年（2008）.吴冠中.《画眼》.上海：文汇出版社，2010.

[880] 墨韵（2008）.吴冠中.《画眼》.上海：文汇出版社，2010.

[881] 春风又绿江南岸（2008）.吴冠中.《画眼》.上海：文汇出版社，2010.

[882] 秋无限（2008）.吴冠中.《画眼》.上海：文汇出版社，2010.

[883] 英国室内酒店（2008）.吴冠中.《画眼》.上海：文汇出版社，2010.

[884] 《耕耘与奉献——吴冠中捐赠作品集》自序（2009）.吴冠中.《吴冠中自选散文集》.北京：东方出版社，2010.

[885] 我的作品是给国家、给人民的.美术研究，2009（2）.

[886] 《吴冠中画语录》自序（2009）.燕子主编.《吴冠中画语录》.北京：人民美术出版社，2009.

[887] 美展评选.《文汇报》，2009-5-13.吴冠中.《吴冠中自选散文集》.北京：东方出版社，2010.

[888] 民为贵——寄语上海世博会.《文汇报》2009-6-24.吴冠中.《吴冠中自选散文集》.北京：东方出版社，2010.

[889] 拆墙记（2009）.吴冠中.《吴冠中自选散文集》.北京：东方出版社，2010.

[890] 一个崭新的空间.今日科苑，2009（8）.

[891] 《吴冠中百日谈》序（2009）.吴冠中口述，燕子执笔.《吴冠中百日谈》.北京：东方出版社，2009.

[892] 童年.吴冠中口述，燕子执笔.《吴冠中百日谈》.北京：东方出版社，2009.

[893] 长河之曲.吴冠中口述，燕子执笔.《吴冠中百日谈》.北京：东方出版社，2009.

[894] 淡妆浓抹写西湖.吴冠中口述，燕子执笔.《吴冠中百日谈》.北京：东方出版社，2009.

[895] 黄鱼车.吴冠中口述，燕子执笔.《吴冠中百日谈》.北京：东方出版社，2009.

[896] 大红袍.吴冠中口述，燕子执笔.《吴冠中百日谈》.北京：东方出版社，2009.

[897] 黑院墙.吴冠中口述，燕子执笔.《吴冠中百日谈》.北京：东方出版社，2009.

[898] 蒋伯彦.吴冠中口述，燕子执笔.《吴冠中百日谈》.北京：东方出版社，2009.

[899] 鸳鸯路.吴冠中口述，燕子执笔.《吴冠中百日谈》.北京：东方出版社，2009.

[900] 金榜题名与洞房花烛.吴冠中口述，燕子执笔.《吴冠中百日谈》.北京：东方

出版社，2009.

[901] 黑色的巴黎．吴冠中口述，燕子执笔．《吴冠中百日谈》．北京：东方出版社，2009.

[902] 巴黎美术学院．吴冠中口述，燕子执笔．《吴冠中百日谈》．北京：东方出版社，2009.

[903] 卢浮宫及其他．吴冠中口述，燕子执笔．《吴冠中百日谈》．北京：东方出版社，2009.

[904] 教授与教授．吴冠中口述，燕子执笔．《吴冠中百日谈》．北京：东方出版社，2009.

[905] 进香．吴冠中口述，燕子执笔．《吴冠中百日谈》．北京：东方出版社，2009.

[906] 红磨坊．吴冠中口述，燕子执笔．《吴冠中百日谈》．北京：东方出版社，2009.

[907] 意大利溯源．吴冠中口述，燕子执笔．《吴冠中百日谈》．北京：东方出版社，2009.

[908] 伦敦一月．吴冠中口述，燕子执笔．《吴冠中百日谈》．北京：东方出版社，2009.

[909] 三明治．吴冠中口述，燕子执笔．《吴冠中百日谈》．北京：东方出版社，2009.

[910] 抉择．吴冠中口述，燕子执笔．《吴冠中百日谈》．北京：东方出版社，2009.

[911] 熊秉明．吴冠中口述，燕子执笔．《吴冠中百日谈》．北京：东方出版社，2009.

[912] 告别梁园．吴冠中口述，燕子执笔．《吴冠中百日谈》．北京：东方出版社，2009.

[913] 归去来兮．吴冠中口述，燕子执笔．《吴冠中百日谈》．北京：东方出版社，2009.

[914] 大雅宝胡同．吴冠中口述，燕子执笔．《吴冠中百日谈》．北京：东方出版社，2009.

[915] 转移．吴冠中口述，燕子执笔．《吴冠中百日谈》．北京：东方出版社，2009.

[916] 清华园．吴冠中口述，燕子执笔．《吴冠中百日谈》．北京：东方出版社，2009.

[917] 恩怨人情．吴冠中口述，燕子执笔．《吴冠中百日谈》．北京：东方出版社，2009.

[918] 无心插柳．吴冠中口述，燕子执笔．《吴冠中百日谈》．北京：东方出版社，2009.

[919] 三上井冈山.吴冠中口述,燕子执笔.《吴冠中百日谈》.北京:东方出版社,2009.

[920] 天涯海角.吴冠中口述,燕子执笔.《吴冠中百日谈》.北京:东方出版社,2009.

[921] 进入西藏.吴冠中口述,燕子执笔.《吴冠中百日谈》.北京:东方出版社,2009.

[922] 夭折之后.吴冠中口述,燕子执笔.《吴冠中百日谈》.北京:东方出版社,2009.

[923] 海岛渔村.吴冠中口述,燕子执笔.《吴冠中百日谈》.北京:东方出版社,2009.

[924] 永乐宫与汉画馆.吴冠中口述,燕子执笔.《吴冠中百日谈》.北京:东方出版社,2009.

[925] 坑里沙场.吴冠中口述,燕子执笔.《吴冠中百日谈》.北京:东方出版社,2009.

[926] 版纳风情.吴冠中口述,燕子执笔.《吴冠中百日谈》.北京:东方出版社,2009.

[927] 猎人之窝.吴冠中口述,燕子执笔.《吴冠中百日谈》.北京:东方出版社,2009.

[928] 贵州斗牛.吴冠中口述,燕子执笔.《吴冠中百日谈》.北京:东方出版社,2009.

[929] 白桦林.吴冠中口述,燕子执笔.《吴冠中百日谈》.北京:东方出版社,2009.

[930] 自行车.吴冠中口述,燕子执笔.《吴冠中百日谈》.北京:东方出版社,2009.

[931] 紫砂与刺绣.吴冠中口述,燕子执笔.《吴冠中百日谈》.北京:东方出版社,2009.

[932] 端木正.吴冠中口述,燕子执笔.《吴冠中百日谈》.北京:东方出版社,2009.

[933] 人面桃花.吴冠中口述,燕子执笔.《吴冠中百日谈》.北京:东方出版社,2009.

[934] 画巴黎.吴冠中口述,燕子执笔.《吴冠中百日谈》.北京:东方出版社,2009.

[935] 展画大英博物馆.吴冠中口述,燕子执笔.《吴冠中百日谈》.北京:东方出版社,2009.

[936] 美国巡回展．吴冠中口述，燕子执笔．《吴冠中百日谈》．北京：东方出版社，2009.

[937] 日本画与波士顿博物馆．吴冠中口述，燕子执笔．《吴冠中百日谈》．北京：东方出版社，2009.

[938] 印度与印度尼西亚．吴冠中口述，燕子执笔．《吴冠中百日谈》．北京：东方出版社，2009.

[939] 看非洲．吴冠中口述，燕子执笔．《吴冠中百日谈》．北京：东方出版社，2009.

[940] 老虎高原．吴冠中口述，燕子执笔．《吴冠中百日谈》．北京：东方出版社，2009.

[941] 雪山与雪山．吴冠中口述，燕子执笔．《吴冠中百日谈》．北京：东方出版社，2009.

[942] 卖火柴的小女孩．吴冠中口述，燕子执笔．《吴冠中百日谈》．北京：东方出版社，2009.

[943] 踏上台湾．吴冠中口述，燕子执笔．《吴冠中百日谈》．北京：东方出版社，2009.

[944] 眼中香港．吴冠中口述，燕子执笔．《吴冠中百日谈》．北京：东方出版社，2009.

[945] 李霖灿．吴冠中口述，燕子执笔．《吴冠中百日谈》．北京：东方出版社，2009.

[946] 桐树桐村．吴冠中口述，燕子执笔．《吴冠中百日谈》．北京：东方出版社，2009.

[947] 豢养与上贡．吴冠中口述，燕子执笔．《吴冠中百日谈》．北京：东方出版社，2009.

[948] 谁养画家．吴冠中口述，燕子执笔．《吴冠中百日谈》．北京：东方出版社，2009.

[949] 拆墙记．吴冠中口述，燕子执笔．《吴冠中百日谈》．北京：东方出版社，2009.

[950] 天葬林风眠．吴冠中口述，燕子执笔．《吴冠中百日谈》．北京：东方出版社，2009.

[951] 老人洗澡（2009）．吴冠中．《吴冠中散文精选》．北京：人民文学出版社，2010年.

[952] 夜光杯里品酒香——《画眼》自序．吴冠中．《画眼》．上海：文汇出版社，2010.

[953] 长缨缚玉龙（2009）.吴冠中.《画眼》.上海：文汇出版社，2010.

[954] 寻梅（2009）.吴冠中.《画眼》.上海：文汇出版社，2010.

[955] 眠（2009）.吴冠中.《画眼》.上海：文汇出版社，2010.

[956] 巴山春雪（2009）.吴冠中.《画眼》.上海：文汇出版社，2010.

[957] 花果山（2009）.吴冠中.《画眼》.上海：文汇出版社，2010.

[958] 西藏佛壁（2009）.吴冠中.《画眼》.上海：文汇出版社，2010.

[959] 熊猫（2009）.吴冠中.《画眼》.上海：文汇出版社，2010.

[960] 井冈山茨坪（2009）.吴冠中.《画眼》.上海：文汇出版社，2010.

[961] 映日（2009）.吴冠中.《画眼》.上海：文汇出版社，2010.

[962] 微山岛（2009）.吴冠中.《画眼》.上海：文汇出版社，2010.

[963] 山花（2009）.吴冠中.《画眼》.上海：文汇出版社，2010.

[964] 燕子觅句来（2009）.吴冠中.《画眼》.上海：文汇出版社，2010.

[965] 十字街头（2009）.吴冠中.《画眼》.上海：文汇出版社，2010.

[966] 海南人家（2009）.吴冠中.《画眼》.上海：文汇出版社，2010.

[967] 海浴（2009）.吴冠中.《画眼》.上海：文汇出版社，2010.

[968] 桂林（2009）.吴冠中.《画眼》.上海：文汇出版社，2010.

[969] 印尼小市（2009）.吴冠中.《画眼》.上海：文汇出版社，2010.

[970] 莎士比亚故里（2009）.吴冠中.《画眼》.上海：文汇出版社，2010.

[971] 水巷.吴冠中.《画眼》.上海：文汇出版社，2010.

[972] 欢乐的梦.吴冠中.《画眼》.上海：文汇出版社，2010.

[973] 中国城.吴冠中.《画眼》.上海：文汇出版社，2010.

[974] 茶场.吴冠中.《画眼》.上海：文汇出版社，2010.

[975] 忆西双版纳.吴冠中.《画眼》.上海：文汇出版社，2010.

[976] 咆哮.吴冠中.《画眼》.上海：文汇出版社，2010.

[977] 谁家大宅院.吴冠中.《画眼》.上海：文汇出版社，2010.

[978] 红影.吴冠中.《画眼》.上海：文汇出版社，2010.

[979] 凡尔赛宫一角.吴冠中.《画眼》.上海：文汇出版社，2010.

[980] 山野.吴冠中.《画眼》.上海：文汇出版社，2010.

[981] 阿尔泰山村.吴冠中.《画眼》.上海：文汇出版社，2010.

[982] 自家江山.吴冠中.《画眼》.上海：文汇出版社，2010.

[983] 海外百草园．吴冠中．《画眼》．上海：文汇出版社，2010.

[984] 藤花．吴冠中．《画眼》．上海：文汇出版社，2010.

[985] 天书．吴冠中．《画眼》．上海：文汇出版社，2010.

[986] 蛛网．吴冠中．《画眼》．上海：文汇出版社，2010.

[987] 飞跃戒台．吴冠中．《画眼》．上海：文汇出版社，2010.

[988] 窗外无月．吴冠中．《画眼》．上海：文汇出版社，2010.

[989] 千年构思出文苑．吴冠中．《画眼》．上海：文汇出版社，2010.

[990] 霸王别姬．吴冠中．《画眼》．上海：文汇出版社，2010.

[991] 落户草原．吴冠中．《画眼》．上海：文汇出版社，2010.

[992] 忆黄山．吴冠中．《画眼》．上海：文汇出版社，2010.

[993] 楼兰何处．吴冠中．《画眼》．上海：文汇出版社，2010.

[994] 野花．吴冠中．《画眼》．上海：文汇出版社，2010.

[995] 黑白故里．吴冠中．《画眼》．上海：文汇出版社，2010.

[996] 奔．吴冠中．《画眼》．上海：文汇出版社，2010.

[997] 墨海中立定精神．吴冠中．《画眼》．上海：文汇出版社，2010.

[998] 冰天雪地．吴冠中．《画眼》．上海：文汇出版社，2010.

[999] 风吹草低见牛羊．吴冠中．《画眼》．上海：文汇出版社，2010.

[1000] 乌江小镇．吴冠中．《画眼》．上海：文汇出版社，2010.

[1001] 民族魂．吴冠中．《画眼》．上海：文汇出版社，2010.

[1002] 梦．吴冠中．《画眼》．上海：文汇出版社，2010.

[1003] 以民为贵．文汇报，2010-3-18.

[1004] 作品不是遗产——2010年3月18日答中国艺术研究院研究员陶咏白问．吴冠中．《笔墨等于零》．南京：江苏文艺出版社，2010.

[1005] 我从民间来——2010年3月20日答中国艺术研究院研究员陶咏白问．吴冠中．《笔墨等于零》．南京：江苏文艺出版社，2010.

[1006] 一段探索油画民族化的心路．全国新书目，2010（17）.

[1007] 粪筐当画架：我的下放生活．文史博览，2010（9）.

[1008] 古道热肠王秦生．艺术市场，2010（5）.

[1009] 自行车与小轿车．光明日报，2010-5-12.

[1010] 黄土高原．吴冠中．《笔墨等于零》．南京：江苏文艺出版社，2010.

[1011] 老朽争春.花木盆景（盆景赏石），2015（2）.

[1012] 画外话：我的艺术理念.老年教育（书画艺术），2015（5）.

[1013] 我的父亲母亲.吴可雨，柳刚永编.《永无坦途：吴冠中自述》.长沙：湖南美术出版社，2015.

[1014] 苦瓜藤上结苦瓜.吴可雨，柳刚永编.《永无坦途：吴冠中自述》.长沙：湖南美术出版社，2015.

[1015] 两个舅舅.吴可雨，柳刚永编《永无坦途：吴冠中自述》长沙：湖南美术出版社，2015.

[1016] 叔叔与婶婶.吴可雨，柳刚永编.《永无坦途：吴冠中自述》.长沙：湖南美术出版社，2015.

[1017] 庙会·万花筒.吴可雨，柳刚永编.《永无坦途：吴冠中自述》.长沙：湖南美术出版社，2015.

[1018] 渔船·黄雀·芦苇荡·芦帘.吴可雨，柳刚永编.《永无坦途：吴冠中自述》.长沙：湖南美术出版社，2015.

[1019] 缪祖尧老师.吴可雨，柳刚永编.《永无坦途：吴冠中自述》.长沙：湖南美术出版社，2015.

[1020] 棟树港.吴可雨，柳刚永编.《永无坦途：吴冠中自述》.长沙：湖南美术出版社，2015.

[1021] 私立吴氏小学.吴可雨，柳刚永编.《永无坦途：吴冠中自述》.长沙：湖南美术出版社，2015.

[1022] 鹅山小学.吴可雨，柳刚永编《永无坦途：吴冠中自述》长沙：湖南美术出版社，2015.

[1023] 茅草窝里要出笋.吴可雨，柳刚永编.《永无坦途：吴冠中自述》.长沙：湖南美术出版社，2015.

[1024] 渔船摇向无锡去.吴可雨，柳刚永编.《永无坦途：吴冠中自述》.长沙：湖南美术出版社，2015.

[1025] 青年感情如野马——从工专转入艺专.吴可雨，柳刚永编.《永无坦途：吴冠中自述》.长沙：湖南美术出版社，2015.

[1026] 我的启蒙老师潘天寿.吴可雨，柳刚永编.《永无坦途：吴冠中自述》.长沙：湖南美术出版社，2015.

[1027] 杭州艺专的旗帜——吴大羽．吴可雨，柳刚永编．《永无坦途：吴冠中自述》．长沙：湖南美术出版社，2015.

[1028] 木头（model）也是人．吴可雨，柳刚永编．《永无坦途：吴冠中自述》．长沙：湖南美术出版社，2015.

[1029] 画了个大麻子．吴可雨，柳刚永编．《永无坦途：吴冠中自述》．长沙：湖南美术出版社，2015.

[1030] 沙坪坝学法文．吴可雨，柳刚永编．《永无坦途：吴冠中自述》．长沙：湖南美术出版社，2015.

[1031] 一见钟情．吴可雨，柳刚永编《永无坦途：吴冠中自述》长沙：湖南美术出版社，2015.

[1032] 海外游学札记．吴可雨，柳刚永编．《永无坦途：吴冠中自述》．长沙：湖南美术出版社，2015.

[1033] 国立巴黎高等美术学校．吴可雨，柳刚永编．《永无坦途：吴冠中自述》．长沙：湖南美术出版社，2015.

[1034] 巴黎学生生活的一天．吴可雨，柳刚永编．《永无坦途：吴冠中自述》．长沙：湖南美术出版社，2015.

[1035] 种到故乡的土里去．吴可雨，柳刚永编．《永无坦途：吴冠中自述》．长沙：湖南美术出版社，2015.

[1036] 爱情的力量．吴可雨，柳刚永编．《永无坦途：吴冠中自述》．长沙：湖南美术出版社，2015.

[1037] 归国．吴可雨，柳刚永编．《永无坦途：吴冠中自述》．长沙：湖南美术出版社，2015.

[1038] 故园的阴影．吴可雨，柳刚永编．《永无坦途：吴冠中自述》．长沙：湖南美术出版社，2015.

[1039] 董希文荐我入中央美院．吴可雨，柳刚永编．《永无坦途：吴冠中自述》．长沙：湖南美术出版社，2015.

[1040] 列宾是谁？．吴可雨，柳刚永编．《永无坦途：吴冠中自述》．长沙：湖南美术出版社，2015.

[1041] 偏差和照顾．吴可雨，柳刚永编．《永无坦途：吴冠中自述》．长沙：湖南美术出版社，2015.

[1042] 找不到路，找不到桥——改行画风景．吴可雨，柳刚永编．《永无坦途：吴冠中自述》．长沙：湖南美术出版社，2015.

[1043] "老子天下第一"——离开中央美院．吴可雨，柳刚永编．《永无坦途：吴冠中自述》．长沙：湖南美术出版社，2015.

[1044] 风雨独行人．吴可雨，柳刚永编．《永无坦途：吴冠中自述》．长沙：湖南美术出版社，2015.

[1045] 艺术家将来都穷．吴可雨，柳刚永编．《永无坦途：吴冠中自述》．长沙：湖南美术出版社，2015.

[1046] 我是工人阶级了．吴可雨，柳刚永编．《永无坦途：吴冠中自述》．长沙：湖南美术出版社，2015.

[1047] 回归文艺领域——北京艺术学院．吴可雨，柳刚永编．《永无坦途：吴冠中自述》．长沙：湖南美术出版社，2015.

[1048] 外出写生．吴可雨，柳刚永编《永无坦途：吴冠中自述》长沙：湖南美术出版社，2015.

[1049] 双燕飞去，乡情依然．吴可雨，柳刚永编．《永无坦途：吴冠中自述》．长沙：湖南美术出版社，2015.

[1050] 真情实意卫天霖．吴可雨，柳刚永编．《永无坦途：吴冠中自述》．长沙：湖南美术出版社，2015.

[1051] 陋室原是会贤堂．吴可雨，柳刚永编．《永无坦途：吴冠中自述》．长沙：湖南美术出版社，2015.

[1052] 1955年朱家屯下乡"四清"犯肝炎．吴可雨，柳刚永编．《永无坦途：吴冠中自述》．长沙：湖南美术出版社，2015.

[1053] "文革"来了，一家五口六处．吴可雨，柳刚永编．《永无坦途：吴冠中自述》．长沙：湖南美术出版社，2015.

[1054] 粪筐画家．吴可雨，柳刚永编《永无坦途：吴冠中自述》长沙：湖南美术出版社，2015.

[1055] 速度中的画境．吴可雨，柳刚永编．《永无坦途：吴冠中自述》．长沙：湖南美术出版社，2015.

[1056] 重归会贤堂．吴可雨，柳刚永编．《永无坦途：吴冠中自述》．长沙：湖南美术出版社，2015.

[1057] 《长江万里图》. 吴可雨，柳刚永编.《永无坦途：吴冠中自述》. 长沙：湖南美术出版社，2015.

[1058] 偷画码头. 吴可雨，柳刚永编《永无坦途：吴冠中自述》. 长沙：湖南美术出版社，2015.

[1059] "脏饰". 吴可雨，柳刚永编《永无坦途：吴冠中自述》. 长沙：湖南美术出版社，2015.

[1060] 误入崂山. 吴可雨，柳刚永编《永无坦途：吴冠中自述》. 长沙：湖南美术出版社，2015.

[1061] 地动山摇笔未停. 吴可雨，柳刚永编.《永无坦途：吴冠中自述》. 长沙：湖南美术出版社，2015.

[1062] 正值东风送喜讯. 吴可雨，柳刚永编.《永无坦途：吴冠中自述》. 长沙：湖南美术出版社，2015.

[1063] 云南行. 吴可雨，柳刚永编.《永无坦途：吴冠中自述》. 长沙：湖南美术出版社，2015.

[1064] 伟大，伟大——1979 年长沙绘《韶山》. 吴可雨，柳刚永编.《永无坦途：吴冠中自述》. 长沙：湖南美术出版社，2015.

[1065] 巴山春雪与形式美之争. 吴可雨，柳刚永编.《永无坦途：吴冠中自述》. 长沙：湖南美术出版社，2015.

[1066] 高昌故国与阿勒泰的白桦林. 吴可雨，柳刚永编.《永无坦途：吴冠中自述》. 长沙：湖南美术出版社，2015.

[1067] 重出国门，巴黎再会朱德群. 吴可雨，柳刚永编.《永无坦途：吴冠中自述》. 长沙：湖南美术出版社，2015.

[1068] 搬入劲松七区. 吴可雨，柳刚永编.《永无坦途：吴冠中自述》. 长沙：湖南美术出版社，2015.

[1069] 白色的小巷. 吴可雨，柳刚永编.《永无坦途：吴冠中自述》. 长沙：湖南美术出版社，2015.

[1070] 印度国家美术馆中国油画展. 吴可雨，柳刚永编.《永无坦途：吴冠中自述》. 长沙：湖南美术出版社，2015.

[1071] 香港艺术中心吴冠中回顾展. 吴可雨，柳刚永编.《永无坦途：吴冠中自述》. 长沙：湖南美术出版社，2015.

[1072] 重画巴黎．吴可雨，柳刚永编《永无坦途：吴冠中自述》．长沙：湖南美术出版社，2015.

[1073] 1989年，美国两月．吴可雨，柳刚永编．《永无坦途：吴冠中自述》．长沙：湖南美术出版社，2015.

[1074] 香港绘旧街．吴可雨，柳刚永编．《永无坦途：吴冠中自述》．长沙：湖南美术出版社，2015.

[1075] 偷画与千里鹅毛．吴可雨，柳刚永编．《永无坦途：吴冠中自述》．长沙：湖南美术出版社，2015.

[1076] 大英博物馆与林布朗对展．吴可雨，柳刚永编．《永无坦途：吴冠中自述》．长沙：湖南美术出版社，2015.

[1077] 我想展画于巴黎．吴可雨，柳刚永编．《永无坦途：吴冠中自述》．长沙：湖南美术出版社，2015.

[1078]《北京雪》与《北国风光》．吴可雨，柳刚永编．《永无坦途：吴冠中自述》．长沙：湖南美术出版社，2015.

[1079] 假画与炮打司令部．吴可雨，柳刚永编．《永无坦途：吴冠中自述》．长沙：湖南美术出版社，2015.

[1080] 一画之法．吴可雨，柳刚永编《永无坦途：吴冠中自述》．长沙：湖南美术出版社，2015.

[1081] 最后一次油画野外写生．吴可雨，柳刚永编．《永无坦途：吴冠中自述》．长沙：湖南美术出版社，2015.

[1082] 吴冠中艺术展．吴可雨，柳刚永编．《永无坦途：吴冠中自述》．长沙：湖南美术出版社，2015.

[1083] 一个花岗石脑袋的汉子．吴可雨，柳刚永编．《永无坦途：吴冠中自述》．长沙：湖南美术出版社，2015.

[1084] 我自己成了蛋白基因．吴可雨，柳刚永编．《永无坦途：吴冠中自述》．长沙：湖南美术出版社，2015.

[1085] 写生维多利亚港．吴可雨，柳刚永编．《永无坦途：吴冠中自述》．长沙：湖南美术出版社，2015.

附录 3：佚文《风景写生中的色彩问题》

<div align="center">

风景写生中的色彩问题 [1]

吴冠中

</div>

1. 大自然中色彩变化的客观现象与规律

（1）物体受光与背光的色彩关系

阳光照耀着天安门，屋顶的琉璃瓦呈金黄色，而黄琉璃瓦的阴影部分却呈灰里含紫蓝的色相。将鲜黄的油漆桶置于强烈的阳光下，同样可观察到黄色转入阴影的部分带些紫蓝色，大树的投影投到红墙上，那阴影却呈略含绿意的灰色。人们总结出这样一个简单的规律，在强烈的阳光下，物体受光与背光部分的色彩变化包含着补色关系，即红的转向绿，黄的转向紫，橙的转向蓝。电影广告画经常充分利用这一规律，强调阳面的红黄热色与阴面的蓝紫冷色相对照，不过在实际风景写生中，根据阳光的强弱，对象质地的差异，这种现象有时明显有时不明显。并且宇宙万象色彩繁杂，色彩变化多端，难以简单的规律概括，具体情况还须具体观察分析。就说一堵白墙，其阴面呈什么色相，也因环境及条件的变化而变化。

（2）色彩的冷暖与远近

<hr />

1.注：该文从未收录进吴冠中的文集之中，也未曾公开发表过。我是在《看日出——吴冠中老师 66 封信中的世界》中发现了吴冠中曾撰写过此文的线索。1976 年 1 月 1 日，吴冠中曾写信给邹德侬、张郊孟、俞寿宾，信中有句话说："我写的几页色彩讲义，已寄仁普，请他看后转给你们。"2017 年 2 月末，我联系上天津大学建筑学院邹德侬先生寻找此讲义的去向，老先生从家中珍藏的文献中翻出此讲义，并亲自复印后，由其助手戴路女士邮寄给我，现将全文整理并勘校。

初学画风景，涂一片蓝天就如一块蓝布，这是由于没有区别蓝色的远近变化。实际上，较近的天空，我们头顶上的蓝天显得最蓝，渐远，就不那么蓝了，逐步转向紫蓝；红紫，到地平线的天际，几乎接近米红色了。另外，观察由近及远的一排排红旗，近的最红，渐远，就逐步偏向赭红，偏向紫红。公路两旁绿树成行，近的最为鲜绿，渐远，就逐步转向橄榄绿、蓝绿，甚至是灰色的了。可以归纳成这样一个简单的规律：冷色（如蓝、绿）在近处最冷，渐远，便逐步转向暖。暖色（如红、黄）在近处最暖，渐远，便逐步转向冷。大自然中，近处色彩鲜明，色彩的冷暖分明。远处，冷的不很冷，暖的不很暖，冷暖间的差距缩小，彼此接近了，这样予人以遥远的感觉。近处，鲜红的旗飘在蔚蓝的天上，远处，旗和天的色相彼此接近，便显得遥远。同样，各种不同色彩的物象延伸到远处时，就逐步减弱它们原有的色相，红的不很红，绿的不很绿，黑的不很黑，白的不很白，渐渐都统一到大气的灰调中去了。

2. 表现手法中如何对待客观现象与一般规律

人们归纳出来的简单规律亦只能作为我们认识客观世界的帮手，艺术表现中主要是表达作者的思想感情，绝不是依据"规律"作画。我们要理解规律，利用规律，但不受规律的限制，即使对于初学者亦不例外，只不过是程度的深浅而已。大红门旁一株浓浓的绿树，在阳光下，红门受光与背光部分色彩不同。初学了一点色彩规律，过分拘泥于规律，往往易于生硬地区分冷暖，将门的阳面画成橙红色，阴影处画成紫蓝色。同样，将树的阳面画成黄绿色，阴影处画蓝紫色，而门大红与树之浓绿却没有被表现出来，这一主要的色彩效果被抹杀了。如果由儿童来画呢，他虽画得简单，肯定首先是会表现那大红与浓绿的对象特色的。这里，大红门与浓绿树的相互关系，其色彩的对照效果是主要的，是画面表现中首先要解决的主要矛盾。至于门本身及树本身的冷暖变化，那是第二性的。因此主要矛盾与次要矛盾间存在着掌握主次、巧妙安排的艺术处理问题，这要通过细心观察、分析与反复实践来解决。有时迎着阳光，为了表现强烈的阳光感，需要强调阴阳冷暖变化，物体的固有色便不突出。相反，在某些情况下，须减弱甚至取消阴阳面的冷暖变化而突出固有色的效果。江南春雨后，绿油油的麦地，鲜黄的油菜花，雪白的粉墙，乌黑的瓦顶，这些不同物象的固有色彼此之间就已组成丰富的色彩（调），表现中便应突出这种美好的感受。因此，就应减弱，甚至取消菜花、麦地、白墙等各自的色彩变化，以免画面色彩流于烦琐。

辽阔的土地上，中景，也是画面的主要部位，有几辆红色的拖拉机在耕作。近景一旁，

有女拖拉机手脱下的红袄。这拖拉机和红袄是一样的红色。如根据远近规律，则近的最红，远的次红。但为了突出主体，这里完全可将拖拉机画得比红袄更红，让读者先注意拖拉机，后发现红袄。摄影时，如将距离对在远处，则照片上远处清楚，如对在近处，则近处清楚。这一简单的手法完全适用于绘画的表现，作者应根据自己的意向引导观众进入画境。同样，海洋远处的轮船或白帆，高山顶端的气象站，都可以鲜明色相点缀，因其在整个画面中占的面积极小，能否推得远或高是次要矛盾，主要矛盾是如何使之醒目，突出其重要性。

3. 色彩的对比、谐和及中间色调

对比色，或接近对比性质的冷暖色的对照，通常易产生鲜明、响亮、壮丽等效果，我国古代画论早就发现了"红间绿，花簇簇"的规律。诗词中运用色彩对比的例子也很普遍，"万山红遍……漫江碧透"，"苍山如海，残阳如血"，更是充分发挥了色彩的对比作用。

虽同样是对比色，却往往产生不同的情调，比方红绿对比：桃红与杨柳的相映显得娇嫩，樱桃与芭蕉的对照显得浓郁。这是由于对比色双方的明度与色相的差异而产生各种不同的效果。因而笔底色彩：朱红与翠绿，粉红与墨绿，大红与粉绿，玫瑰与……变化多端，绝不单调。需要表现花圃、彩旗、成群的儿童等节日气氛时，是必须发挥对比色，对比色双方不同明度与色相的对比作用的。

对比色中除对比色双方明度与色相的对比外，双方面积大小的对比亦起着极为重要的作用。"万绿丛中一点红"，古代画家早已运用了这一对比色中双方面积大小的对比。庞大的黑压压的蓝绿色高山的背后，升起小小一朵米红色的浮云，显得山高云远，山重云轻，山沉着，云明亮。如果将云不恰当地画得太大了，打破了山与云之间面积的对比，以上这些效果便将减弱，甚至消失了。

"二个黄鹂鸣翠柳，一行白鹭上青天"，同类色或类似色的并列易产生平静安宁的效果。色彩的对比与谐和间的关系是辩证的，对比之中有谐和问题，谐和之中有对比问题。"月光似水水似天"，固然是类似色调，但没有接触到色彩问题。如果画面运用类似色，而且效果好，则类似色之间仍包含着冷暖变化与对比关系。虽然这里冷暖变化与对比关系是极度减弱了，但肯定仍相对地存在。北方农村新居，青灰砖墙，极淡的红灰瓦顶，是谐和的色调，其间隐藏着青与红的冷暖对比作用。如果只是一味同类色的并列，比方淡黄、浅黄、玉黄、X黄的堆砌，只能予人以单调乏味的感觉。

放眼看去：土地、河流、公路、村落、矿山、丛林……由于大气层的渲染与统一，大量的物象呈现色彩不明显冷暖不肯定的中间色调。而这些中间色调往往占有画面的大面积，是人物、牛羊、车辆活动的舞台，对画面色彩效果起着主导作用。这些中间色调是含有灰色成分的，变化微妙，其间同样包含着降低了色彩对比与冷暖的相对关系，否则含灰调（中间调）变成了灰暗的别名。正是由于中间色调掌握好，才更能发挥画面鲜艳色彩的效果，用以突出表现重点。事实上，中间色调的掌握比鲜明色调的运用困难。因问题更细腻、复杂，对初学者讲，是有待逐步认识的。

大家都讨厌灰暗，但灰色本身不是造成画面灰暗的罪魁。画面灰暗往往缘于色彩调配的混浊。缺乏对比与冷暖，或者对比与冷暖运用的混乱，等等，即使用了许多鲜明的颜色（料），仍会得出灰暗的结果。而灰色，同白与黑一样，经常是画面需要的，甚至是不可缺少的。我国古典建筑中，屋檐下斗拱部分饰以明蓝翠绿，廊柱遍体通红，但檐下柱后却间以纯灰色的朴素的砖墙，予人以舒适的感觉。灰色之于彩色，有时仿佛是音乐中的休止符号。

4. 画面色彩的整体观念

人们都喜欢到泰山顶上看日出，半个天下的景物尽收眼底，一览无余，但被旭日初升这一景象统一在完整的整体中。"暮色苍茫看劲松"，因为暮色，许多次要的枝叶色彩的变化被减弱了，因而劲松的主要形态显得分外突出，分外苍劲。不可能也不必要将所有物象平均罗列，各别描画其色彩。而必须在整体观念的指引下区别对待，次要从属于主要。比方大庆之晨或别的工地之晨，背景是朝霞，因此前景，中景的井架、起重机及车辆等各种物体自身的固有色便不明显，一概都浸染在统一色调里以烘托出早晨的气氛。朝霞是金红的。车辆要鲜红的，架子要鲜蓝的，工人的脸是红的，衬衣要白的……这固可用装饰性手法处理，但写生中这样要求便必然会牺牲早晨的真实感。

为达到整体的效果，有两个问题是值得重视的。一是面积问题，占画面面积愈大的部分在效果中起的作用也愈大，"画龙点睛"一般认为画龙容易，点睛不容易。这话作为应重视关键性的工作来理解是可以的，但并不符合造型艺术的科学性。从绘画讲，主要困难是画龙，龙的形象画好了，眼睛毕竟面积小，点睛虽要紧，但远不及画那庞大的龙整体困难。比方画水库，远处是大坝、水闸、小艇……而近处，占画面三分之二甚至五分之四的部位都是水面。这情况，可说水面是龙，坝、闸、艇等是睛。如果一味着意刻画那远处占面积小的坝、闸和艇等而轻视了近处占主要面积的水面，

则最后效果肯定好不了。如果以速写或水墨的形式来表现，前景水面往往用空白的手法，那是另一问题。今用色彩画来表现，则必须以主力对付水面色调，画好水面，才能获得远处坝、闸和艇等的效果，才能表现出宽阔的水库的主要面貌。当然，如果画面以大坝为主，大坝占了画面的主要面积，那又是另一情况了。另一问题是画面色彩的相对性。遍野青高粱，天际升起大块白云，由于苍翠的高粱的强烈对照，白云有些微微偏米红，是酷热的夏。高粱熟了，极目红酣，天际白云又起，但由于红高粱的对比，白云便显得偏冷了。同是晴朗的天，白皑皑的棉花地上的天空显得乌蓝，金黄色的麦浪头顶的天空显得偏紫灰。天安门的红墙，接近枣红色，如其前有朱红的旗，则红墙偏冷，带紫红色。如其前是蓝绿衣饰的人群，则红墙偏向大红色了。画面色彩的冷暖关系都是相（对）而言的[2]，画同一对象，有人色彩用得暖些，有人用得冷些，只要各自画面的冷暖关系掌握合适，同样可表现出对象的真实感。

人体机构具备消化系统、神经系统等复杂严密的组织。一件完整的绘画作品，仿佛亦是具备生命的整体，其中从构图安排、明暗分布到色彩的均衡、呼应等都有严密的组织结构关系，动一弈而影响全局，故在如何表达思想感情的同时，总离不开艺术处理的推敲。

2. 此处原文确实为"画面色彩的冷暖关系都是相而言的"，笔者认为，此处应为吴冠中先生漏字笔误，应为"是相对而言的"。

后

记

本书是在我的博士后出站报告基础上修订而成的，第七章"吴冠中艺术功用论：艺术和美如何介入日常生活"的内容是在出站后这两年思考的结果。

清华大学美术学院拥有中国乃至世界上唯一一个吴冠中艺术研究中心，能够进入中心工作，围绕吴冠中先生展开博士后研究，充分展现这样一个具有无限阐释空间的画家，研究他在中国艺术史上的重要地位和独特贡献，对我来说是一个极为难得的机缘。越走近吴冠中先生，走近他的文字和画作，就越觉得他是一个可敬可爱的人。他直言快语，他真诚勤奋，他一生对美与真的追求打动人心。因此，在后记中我不想再喋喋对先生的赞扬——我认为吴冠中先生在中国现代绘画史上独树一帜，超逸不群，是一位具有世界性意义的艺术家。他融汇中西，在绘画理论和艺术观念上饶有建树，这种思想的丰富性与创新性，又使他的意义不局限于画家身份——作为艺术评论家及教育家，吴冠中先生的艺术观念与绘画实践，在中国艺坛乃至学术界引发的波澜，推动了中国现代绘画的进程。同时，在今天以及未来，他在整个艺术史和绘画史上的独特性和重要价值会显现得更加清晰。

我的这本书稿，原本有一个远大的企图，就是一方面希望能够系统性地重建吴冠中先生的画论思想；另一方面希望能在"现代性"议题的关心下，融合思想史和文化史的讨论方式，对吴冠中的艺术思想的各个方面进行呈现。但我最终采取的是艺术家专论的形式。针对特定艺术家的单篇论著，近年来常常被视为一种退步或至少是保守的研究方式，这种研究因其本质在于颂扬主角而饱受批评，但今天已经有学者反思，认为这种想法残损了艺术史的真正任务。虽然作为一本艺术家的专题研究，我在文中对吴冠中生平、艺术成就中交织的复杂而生动的故事未做系统性的讲述，却将吴冠中的画论思想与现代中国的环境相联系，我至少既坚持了对艺术家的研究、关注吴冠中画论思想诞生的细节，又展露了一点吴冠中作为艺术社会史研究对象的可能性。

两年的工作使我在这里有机会最近距离地接触吴冠中先生的艺术成果及学术思想。而这种优渥环境的获得，以及我的学术梦想能够得以实现，首先，我要诚挚地感谢刘巨德先生和清华大学吴冠中艺术研究中心为我提供的博士后研究工作，感谢刘巨德先生和中心为我提供书稿付梓出版的机会。刘巨德先生是一位特别亲切而博学的长者，他关注着吴冠中艺术研究中心每一位博士后的工作和成长。他会特意从山中的画室赶回清华大学专门听我的工作进展汇报，对我提出的每一个问题耐心解惑。他与夫人钟蜀珩先生，都是吴冠中的学生，我没能有缘见过吴冠中先生本人，但仅从二位先生睿智豁达的师长风范就可窥见吴先生当年的风采。

感谢我的合作导师陈岸瑛先生两年中对我研究工作的悉心指导、教诲和帮助。先生宏

观而又深刻的见解为我提供了巨大的启迪。我在知识、方法上的获益自不待言，特别是借着2015 年开始的非遗研培工作在清华展开的契机，陈老师将我送入非遗传承人研修的课堂，跟随传承人一起接触到了清华美术学院各个专业的优秀教师，使我更直观地了解了清华美院早在原中央工艺美院时期就奠定的历史和传统——无论是任何艺术形式，始终不忘与生活的联系，这使我更深入理解了吴冠中的艺术思想。此外，在陈岸瑛先生的身上，我还看到了作为一位学者的勤奋与专注、严谨和执着。这种言传身教是我受用终身的人生智慧。两年里，在繁忙的科研工作、教学工作、学生工作之外，陈老师还要承担大量史论系主任的行政工作，他时不时地关注我的博士后工作进展，给我提供各种学术支持，但愿这本书稿的最终呈现能不负先生的辛劳和厚望。

感谢天津大学建筑学院邹德侬先生及其助手戴路女士，两位曾为我提供了重要的文献资料。邹德侬先生已 80 岁高龄，在听到助手戴路女士转达我寻找资料的要求后，他特意在医院疗养期间返回家中亲自复印吴冠中的"色彩讲义"邮寄给我这个从未谋面的学生，我感谢先生的真诚与无私。感谢清华大学人文学院王中忱先生、东北师范大学王确先生、工人日报社孙德宏先生、鲁迅美术学院及云辉先生、北京大学李洋先生，他们一直都很关注本书的写作，常常给我提供智慧和文献支持，使我的这本书稿加重了学术分量。感谢清华大学美术学院的张夫也、张敢、杜大恺、卢新华、陈池瑜、周爱民、陈彦姝、郭秋惠、金纳、田旭桐、聂跃华诸位老师在本书撰写过程中给予的意见。感谢清华大学艺术与科学研究中心王旭东和赵鑫两位老师为我提供 "艺术与科学国际作品展暨学术研讨会"的相关资料。感谢清华大学美术学院陈颂文老师对我科研工作的帮助！感谢吴冠中艺术研究中心赵倩、刘灵钰，史论系张维老师在日常工作中的支持。感谢我的挚友姜燕，她不辞辛苦地从新加坡美术馆帮我带回《吴冠中捐赠作品集》，旅途劳顿，她既要照顾不满五岁的女儿，还要背负沉沉的画册辗转回国再邮寄给我，至今想来仍让我动容。湖南美术出版社的罗彪先生为《吴冠中画论研究》《吴冠中画论辑要》两本书的顺利出版，付出了超常的辛劳，我由衷地感激他的敬业和热忱。感谢我挚爱的家人，父母一直以来在我读书一事上的无限支持，是我能够心无旁骛进行为期两年博士后工作的最坚实的后盾！

谨以此书献给所有关注我成长的师长、亲朋和家人！

2019 年 8 月 10 日

丛书后记

吴冠中先生是我国现当代杰出的艺术家、美术教育家、艺术思想家。他把创新精神视为艺术和科学的生命所在，他一生锲而不舍地探索和研究东西方艺术的精神，以独创的艺术语言和风格，在70多年的艺术实践活动中，创作了很多精彩的美术作品，这些作品广为国内外博物馆等机构和个人收藏，他优美的散文作品广为流传，他的艺术道路和思想影响了几代人，对中国现当代美术产生了深远的影响。他被国内外文化艺术界和艺术理论家们誉为中国现当代最具有开创性的一位艺术大家，成为我国东西方艺术结合的典范，为中国艺术创新和艺术教育事业做出了杰出的贡献。因此，在吴冠中先生在世时，校内外学界一致认为，在清华大学设立吴冠中艺术研究中心，抢救性地整理他的史料，研究他的艺术创作道路和思想，对于中国现当代美术创作和美术教育的发展，对于提高我校人文学科的研究水平和现当代美术史的研究地位具有重要意义。

2010年6月25日，人民艺术家吴冠中先生逝世，8月29日，清华大学与中国文联在清华大学隆重举行了"向人民艺术家致敬——吴冠中先生追思会暨清华大学吴冠中艺术研究中心成立仪式"。转眼，清华大学吴冠中艺术研究中心成立至今已9年，并迎来吴冠中百年诞辰。

9年来，清华大学吴冠中艺术研究中心（以下简称"中心"）在清华美术学院的领导下，在各位相关专家和学者的关怀、支持下，始终秉承中心的宗旨，系统整理和研究吴冠中的历史文稿、艺术活动、艺术教育思想理论，以及他的艺术语言、风格的发展体系，建立国内外吴冠中艺术研究数据库，聚集国内外吴冠中艺术研究专家，把中心建设成为中国现当代美术研究的权威机构，让研究成果为我国艺术创作和艺术设计教育服务，支撑艺术学科和艺术设计学科以及人文学科的发展，丰富审美教育的形式，提升审美教育的水平，推动美学和艺术事业的发展，为建设世界一流大学做贡献。因而，中心的各项工作都取得了阶段性的进展。

其中，中心拟定的一项重要研究工作，是在吴冠中先生百年诞辰和先生逝世十周年之际，完成一套吴冠中艺术研究系列丛书的出版。

2011年12月，好藏之美术馆董事长郭瑞腾先生得知我们的计划后，慷慨捐资，用于中心招收博士后，专项研究吴冠中的艺术；2015年6月谢宇波董事长代表北

京图文天地文化集团，为支持中心研究工作的正常运转以及博士后研究项目的顺利完成，慷慨捐资；2017年，清华美院教授洪麦恩为使中心的研究工作深入持久推进，也慷慨捐资。

在这三位有识之士的支持下，中心从2012年2月开始招收博士后，先后已有12位博士后进站从事吴冠中艺术专题研究。他们是：余洋、王洪伟、仝朝晖、王伯勋、徐艺、林自栋、赵禹冰、胡明强、魏薇、马萧、王海军、仲清华。12位博士后在合作导师刘巨德、杜大恺、陈池瑜、陈岸瑛、张敢、卢新华等的指导下展开了13个专题研究。随着博士后的出站，他们的专题研究成果"吴冠中艺术研究丛书"将由出版社结集出版。

我相信，这套研究丛书的出版，将从不同角度和视野展现吴冠中先生艺术人生和艺术思想研究的丰富内容，将在前人研究的基础上将吴冠中艺术研究朝前系统地推进一步，也将使更多的读者和研究者进一步认识吴冠中的艺术世界，向他致以敬意，学习他为艺术创新而献身的精神。这套研究丛书的出版，是中心研究工作迈开的第一步和阶段性成果，也是师生怀着敬意献给吴冠中百年诞辰的一份礼物。研究之途，路漫漫，吴冠中先生一生所创造的丰富的文化艺术宝藏，还需我们不断地深入挖掘、探寻。

在我们怀着喜悦的心情看到这套研究丛书出版之际，我首先要代表中心以及入站的博士后和合作导师对郭瑞腾、谢宇波、洪麦恩三位有识之士表示衷心感谢！如果没有他们慷慨解囊，我们是难以取得如此圆满的研究成果的。在此，对他们无私奉献，支持吴冠中艺术研究事业发展的崇高精神致以深深敬意。

当然，12位博士后和合作导师在短短的时间内克服工作中各种意想不到的困难，相互默契配合，辛勤耕耘，孜孜不倦地研究探索，也是我们能够按计划取得圆满研究成果的根本保证。在此，我们对各位博士后和合作导师为研究做出的贡献表示衷心的感谢！同时也向社会各界关心和支持吴冠中艺术研究事业的专家和学者致以谢意。

最后，我还要代表清华大学吴冠中艺术研究中心向湖南美术出版社给予"吴冠中艺术研究丛书"的关心和支持，以及在编辑出版工作中付出的辛勤劳动表示

衷心的感谢！同时，对参与编辑、装帧设计和出版的所有人员付出的辛勤劳动表示衷心的感谢！

<div align="right">卢新华
2019 年 1 月</div>

图书在版编目（CIP）数据

吴冠中画论研究 / 赵禹冰著 . -- 长沙：湖南美术
出版社，2020.6
ISBN 978-7-5356-8905-4

Ⅰ . ①吴… Ⅱ . ①赵… Ⅲ . ①吴冠中（1919～2010）—
绘画研究 Ⅳ . ① J205.2

中国版本图书馆 CIP 数据核字 (2019) 第 181744 号

吴冠中画论研究

WU GUANZHONG HUALUN YANJIU

出 版 人：黄　啸

主　　编：刘巨德

著　　者：赵禹冰

责任编辑：罗　彪

装帧设计：格局视觉工作室　Gervision

制　　版：嘉伟文化 JARL.V CULTURE

出版发行：湖南美术出版社

　　　　　（长沙市东二环一段622号）

印　　刷：长沙超峰印刷有限公司

　　　　　（宁乡市金洲开发新区泉洲北路100号）

版　　次：2020年6月第1版

印　　次：2020年6月第1次印刷

开　　本：787×1092　1/16

印　　张：18.25

书　　号：ISBN 978-7-5356-8905-4

定　　价：78.00元